国家出版基金项目
NATIONAL PUBLICATION FOUNDATION

闽 台 南 音 文 化 丛 书

闽台南音
文化生态研究

曾宪林 著

海峡出版发行集团
THE STRAITS PUBLISHING & DISTRIBUTING GROUP | 福建教育出版社

图书在版编目（CIP）数据

闽台南音文化生态研究/曾宪林著. －福州：福
建教育出版社，2023.12
（闽台南音文化丛书）
ISBN 978-7-5334-9545-9

Ⅰ.①闽… Ⅱ.①曾… Ⅲ.①南音－文化研究－福建
Ⅳ.①J632.3

中国版本图书馆 CIP 数据核字（2022）第 231708 号

闽台南音文化丛书

Mintai Nanyin Wenhua Shengtai Yanjiu

闽台南音文化生态研究

曾宪林　著

出版发行	**福建教育出版社**
	（福州市梦山路 27 号　邮编：350025　网址：www.fep.com.cn
	编辑部电话：0591-83786690
	发行部电话：0591-83721876　87115073　010-62024258）
出 版 人	江金辉
印　　刷	福州万达印刷有限公司
	（福州市闽侯县荆溪镇徐家村 166-1 号厂房第三层　邮编：350101）
开　　本	710 毫米×1000 毫米　1/16
印　　张	22.25
字　　数	315 千字
插　　页	2
版　　次	2023 年 12 月第 1 版　　2023 年 12 月第 1 次印刷
书　　号	ISBN 978-7-5334-9545-9
定　　价	68.00 元

如发现本书印装质量问题，请向本社出版科（电话：0591-83726019）调换。

2022 年度国家社科基金艺术学一般项目《闽台南音文化生态比较研究》阶段性成果，项目号 22BD063

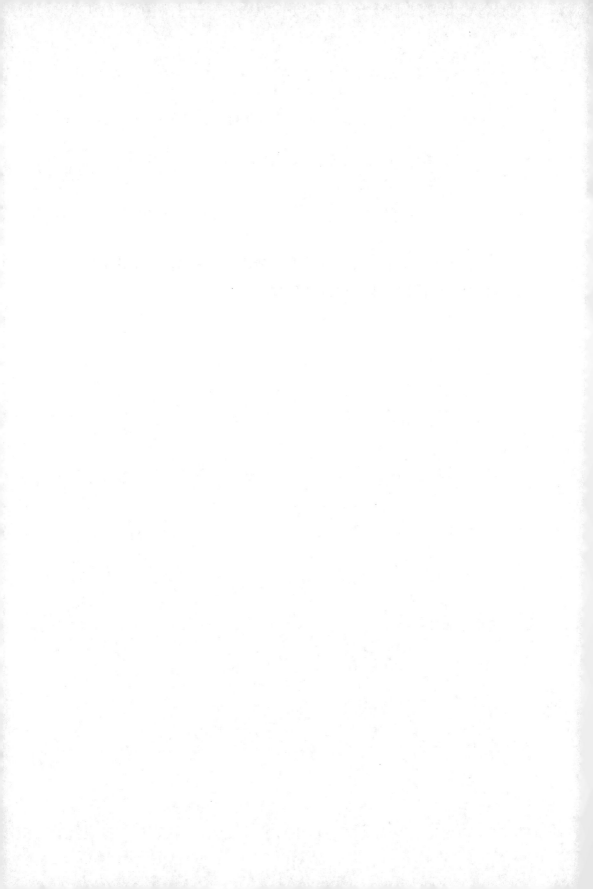

总　序

党的二十大报告指出："解决台湾问题、实现祖国完全统一，是党矢志不渝的历史任务，是全体中华儿女的共同愿望，是实现中华民族伟大复兴的必然要求。"如何解决台湾问题？"和平统一、一国两制"是实现两岸统一的最佳方式，这是因为"两岸同胞血脉相连，是血浓于水的一家人"。

福建，是台湾移民人口最多的祖地；福建传统文化，是中国传统文化链接台湾传统文化最为紧密的一部分。台湾，自古隶属于中国。一个多世纪以来，虽然因日本殖民与两岸对峙，但台湾始终作为中国领土的一部分存在着。在海内外中华儿女的心里，台湾是中国不可分割的一部分。所以，福建与台湾，虽有一水之隔，却是"地缘相近、血缘相亲、文缘相承、商缘相连、法缘相循"的，闽台两地共有的传统文化一定是传承着两岸人民的血脉相连、文化滋养与历史融合，而南音就是这种关系的具体载体之一。

南音，作为促进闽台两地人民心灵契合的中国传统文化之一，既是两岸共同保护留存的传统文化瑰宝，也是中国不可多得的千年音乐珍品。2006 年，它被国务院列入"第一批国家非物质文化遗产名录"。2009 年，它被联合国教科文组织列入"人类非物质文化遗产代表作名录"。

一

闽台南音同根同源，既是闽南文化的一支，也是中国传统音乐文化的一个品种，在闽台闽南人的音乐生活中占有重要的地位。如何让两岸人民不要因为台湾当局的各种阻挠而渐行渐远，民间交流是最好的办法与方

式，那么南音是一个非常可以凭借的手段与工具。但如何让南音永葆青春活力，则必须对它的文化生态、历史背景、各种特性、生存环境等进行全方位的深入研究，才能使南音立于学术研究成果的基础上，变得易于学习，易于了解，易于掌握，易于使用，然后让南音传播于两岸青年，这个优秀的非物质文化遗产物种才能代代传承，才会为两岸的和平统一作一份自己的奉献。

但是现在的传统音乐文化传承却呈现一种令人忧心的趋势：传统的民间音乐文化只在民间人群中流行与传播，且它的受众正在趋向于老龄化，虽然也有进校园传承，但不如意者居多。闽台南音也面临着这样的窘境。长此以往，再优秀的传统文化、音乐物质，都将归于虚无。所以，不能沉默于无声，必须趁此承前启后的阶段，做好政府的介入、学术的研究、文献的抢救、口述的补充，南音既要传承保护其固有传统，还要积极鼓励其以现代的形式积极融入现代社会生活中去，以保存自己，壮大力量。同时，让它在声势浩大的学院式教学中，在只热衷西方音乐文化，喜爱研究借鉴西方音乐的学生氛围中，能够发出自己的一些声音，以引起人们的关注与侧目。

在已有的闽台南音专著中，多为小区域性的单本类专著，多数是站在闽台各自的角度研究南音，或针对厦门，或针对泉州，或针对台湾，较少把闽台南音作为一个整体进行研究；同时，其分析也更多的只是针对某一专业角度进行，如从民俗生活等社会功能角度，从历史、仪式、形态等艺术角度，较少从文化生态学综合性的视角来看待、分析南音。比如：王耀华、刘春曙的《福建南音初探》主要是从文学、音乐形态与社会功能角度来研究南音，虽有涉及文化生态方面，但更多的是从民俗生活方面着手分析。郑长铃、王珊的《南音》虽部分涉及文化生态的内容，但更多的是站在"非遗"传承的角度来分析南音，而且范围也着重于闽南。孙星群《福建南音探究》主要是研究南音的历史和形态。陈燕婷《南音北祭》涉及的是泉州晋江安海的仪式音乐方面的南音考察，不涉及闽台。吕锤宽《南管音乐》研究的是南音馆阁文化，但并非从文化生态角度进行。吕锤宽《张

鸿明生命史》、李国俊《蔡添木生命史》与《彰化历史口述史》（第七辑）从口述史、生命史角度研究台湾代表性南音乐人，也涉及台湾南音生态与早期闽台南音文化状况，但未从专题性与整体性角度考察闽台南音发展。其他南音专著虽有涉及台湾南音文化，但均非针对闽台南音文化生态。

<div align="center">二</div>

丛书名为"闽台南音文化丛书"，共5册，包括：《闽台南音文化生态研究》《闽台文化生态中的南音散曲艺术传承比较》《闽台南音与南音戏关系研究》《闽台南音现代艺术及其海外传播》《闽台南音口述史》。

《闽台南音文化生态研究》立足于闽台两地的南音文化，比较研究了它的生态、历史、现状、传承、发展、传播等，然后把它们放在一个较为高层的位置进行系统的、全面的、整体的审视，希望它能为南音在闽台两地的传承、发展与研究奠定共同的基础。福建与台湾存在着"五缘"关系，两岸共有的非物质文化遗产，自然可以促进海峡两岸的交流与互动，所以，对南音的研究是链接闽台两地闽南人心灵的文化纽带。在海峡两岸关系愈加复杂的当下，本书的出版，有利于推动闽台两地人民的情感融洽与心灵契合，有利于促进闽台人民的文化认同，增强中华民族的凝聚力，为推进祖国统一与和平发展构建更为强大的文化基础，具有较高的战略意义和重要的出版价值——两岸文化整合。

《闽台文化生态中的南音散曲艺术传承比较》以流传于闽台两地的南音散曲为研究对象，并以1950—1980年代的闽台代表性曲唱家马香缎与蔡小月的曲唱艺术为标本，运用跨学科的理论与方法，剖析闽台文化生态中南音散曲传承的繁盛、局限、差异与根源。散曲艺术传统是南音作为古老传统音乐的表征，讨论它，有利于为南音散曲艺术传承与发展之间的矛盾解决提供启示。

《闽台南音与南音戏关系研究》以流行于闽台两岸的南音、梨园戏、高甲戏作为研究对象，运用比较学的理论原则，从历史、音乐与文学等多重角度比较南音与南音戏的关系，全方位展示它们之间的历史文化生态。

首次提出"南音戏"概念，为梳理南音系统的戏曲艺术提供了一种理论思考，有望为后续南音研究提供概念座标与工具。

《闽台南音现代艺术及其海外传播》深入地讨论了闽台南音从新南音到曲艺、乐舞艺术，从传统南音到现代南音艺术的转化，不仅改变了表演内容与形式，而且改变了声音环境，进而改变了南音作为自况的文人雅集音乐的性质，改变了南音人内心那份恬静与文雅。这既是时代给予闽台南音历史变迁的压力，也是南音为适应现代社会艺术审美需求而做出的转型。由于南音人文化自信的历史积淀，虽然南音现代艺术在舞台上的影响正在逐渐扩大，并向海外传播推广，但传统南音的艺术魅力依然受到南音局内人的推崇。然而，闽台南音现代艺术环境审美意识正在改变传统南音的声环境状态。闽台南音现代艺术的海外传播反过来也影响着传统南音的文化语境。

《闽台南音口述史》针对两岸南音人的各自特殊经历，透过两地具体的南音人口述自己的学习经历、活动情况等等来深入了解闽台南音曲唱、创作与传习方面的历史发展，从而达到比较闽台南音的差异，以利于为今后的两岸南音的融合发展奠定厚实的基础。

如今，在建设文化强国的精神鼓舞下，在推进闽台文化融合发展的形势下，当更需要对作为中国传统文化瑰宝的南音音乐文化、音乐体系、两岸传承等方面进行更加用心的研究和传承。而本丛书正是从生态模式、文化概况、现代艺术、海外传播、口述历史角度对闽台南音文化进行整理、归类、分析，以便于让它们能更好地得到发扬与延续，它不但具有文化传承价值，还将提供音乐学院学生学习传统音乐文化以蓝本；同时它还可以作为一个先驱者的角色，成为中国音乐界对中国传统音乐在文化生态学、民俗学、传播学等方面研究的试金石。

三

南音，人类非物质文化遗产之一，在闽台两地人民中间流传千年，是一个古老而又珍贵的音乐品种，从它身上延伸出来的有关民俗风情、文化

积淀、传承流播等都是丰富而绚丽的，但因为中国传统音乐所固有的口传心授的传承模式、工尺谱的记谱方法，让许多有着宏大叙述结构的南音文化逐渐湮没在历史的长河中，而无法传之长久，也无法传之深远，这是非常可惜与遗憾的。

同时，福建偏居中国东南一隅，而闽南更是偏居福建南部一隅，人民向海而生的习性也导致南音的传播路线只能与海为伴，虽然它可以传之境外，流播异域，但大海也让所有的南音传播地包括福建、台湾、海外形成了碎块化，这为它的融合与互相激荡造成一定的难度，也为那些研究南音的专家学者们能够掌握足够的资料有高度、有广度、有深度地审视南音带来了不少的阻碍。长期以来，两岸的研究人员都在做着各自的资料积累、分析研究，且更多的是做着南音历史、音乐形态与表演方面的努力，但站在学科的角度统合两岸的资料、深入两地做细致的田野调查的工作，至今尚未有深入涉及的成果。因此，可以说，以往对南音资料的挖掘还有待于深入，更遑论对它进行整体性的研究与分析了。

丛书重在从文化生态视角来思考与研究南音，以田野调查资料为基础，通过大量翔实的历史资料和文献，采用文化生态学、传播学、历史学、艺术学、音乐学、口述学等跨学科理论和研究方法对南音进行深入系统的研究；从闽台两地的视角去探讨南音的过去、现在与未来，包括两地南音的文化生态模式、概况、艺术特色、海外传播、口述历史等，还涉及闽台的传统文化、民俗结构、音乐形式、戏曲表演与现代艺术等跨学科内容，探索两地在这些方面的交流与融合。丛书涉及的许多文献和资料系笔者在福建艺术研究院工作期间，在闽台两地进行田野调查中获得的第一手资料，并首次使用，资料较为珍贵。特别是口述史，随着老一代南音人的逐渐凋零，他们身上所拥有的南音信息、南音资料、南音历史等，若不及时加以整理和记录，这些宝贵的财产也将随着他们的离世而消失，这将令人十分遗憾；而以前，这种针对南音人的口述史，虽有学者关注并整理，但均为针对某个老艺人的口述，而非专题性口述。故丛书对此单列一册，梳理了珍贵的南音口述材料，并将其作为理论研究部分的佐证材料。

丛书的出版可望为南音的研究、保护、传承提供重要的原始资料和文化积累，为化解闽台文化隔离与误识引发的南音传承局限性提供对策，为化解当下南音艺术传承与南音现代化发展之间的矛盾提供思路，以期对我国列入"非遗"项目后的各传统音乐文化保护有所启示，有一定现实意义。

四

丛书研究理念与写作具有一定开拓性，学术价值较高。丛书在南音的理论研究基础上提出了一些新概念，有望为闽台南音文化的整体性与多样性的学术研究开辟新思路，拓展闽台南音的理论研究视野。

其一，从文化生态学理论的角度思考与研究闽台南音文化生态，揭示其文化生存土壤、生态系统与运作机制，以期为闽台南音的发展提供有力的学术支持。

其二，提出"南音戏"概念，为梳理南音系统的戏曲艺术提供了一种理论思考，从历史、音乐与文学等多重角度比较闽台南音与南音戏的关系，全方位展示闽台南音与南音戏文化生态。

其三，提出"南音现代艺术"概念，分析闽台南音的创新性发展理念与模式，总结其现代化过程中的艺术手法与艺术特征，同时结合传播学理论思考南音现代艺术的当代传承与传播。

其四，以口述史的研究方法，研究闽台南音艺术的历史发展，梳理近代南音在发展过程中的艺术变迁样态，总结闽台南音的发展规律。

其五，从理论概念、理论体系的高度上去概括闽台的南音教育。随着南音列入世界"非遗"项目，两岸各地都做了一些推广式的教育，大陆有泉州师范学院设置了南音专业，天津音乐学院也进行了南音推广活动，特别中小学校的南音推广活动则更多，如北京师范大学附属中学等 300 多所中小学都进行了相应的南音推广举动；而台湾台北艺术大学、台湾师范大学两所大学设置了南音专业，有 60 多所中小学开展南音传习活动。可见，实际的南音教育行动两岸都很多，但有待于从理论高度去对它进行概括总

结，故笔者提出"南音教育体系"，也算是一种新的概念，它不但概括了南音的教育现象，也有望对两地以后的各种南音教育活动提供理论帮助与启示。

此外，丛书整体设计较为合理，学术理念贯穿始终。丛书第一册提出了"文化生态学"研究南音的学术理念，然后以此为基础，采用了文化生态学、传播学、历史学、艺术学、音乐学、口述学等跨学科理论和研究方法对"散曲""南音戏""南音现代化"方面进行了深入的分析，并以"口述史"予以佐证，相对系统地研究并揭示了南音文化生存土壤、生态系统与运作机制。五本书学术理念前后相对统一、一以贯之，这在当前闽台南音研究中也是比较少见的。

五

丛书的出版，有助于闽台两地的文化交流与互动。对于南音，除了闽南人喜爱外，台湾人更是它热情的拥趸者。在台湾，人们对南音的喜爱不亚于它的发源地闽南，因此，即使是在两岸隔绝的年代，两地的南音人也通过港澳、东南亚等地进行自发的、民间的、非公开的交流往来。到了两岸解除隔绝以后，因为南音而进行的交流则更是如火如荼地展开，有民间自发组织的小组技术切磋，也有政府参与介入的大型表演比赛；有闽台演出团体间的汇演交流，也有两岸学者间的学术研讨活动；有人因南音而互生情愫，如王心心、傅妹妹、冬娥、骆惠贤等福建南音人渡过海峡，嫁入台湾；也有人因南音而心怀大陆，如林素梅、罗纯祯、卓圣翔等台湾南音人落户厦门，推广艺术。这种交流无需鞭策，也无需敦促，只需大家怀揣着一个介质、一个理念、一个梦想——南音，就能做到彼此敦睦和谐，水乳融洽。

六

丛书系笔者近二十年来连续性课题探索和积累的成果，其中，《闽台文化生态中的南音散曲艺术传承比较》为博士论文《两岸文化生态中的南

音散曲传承比较与思考——以马香缎与蔡小月为考察对象》修改而成,《闽台南音与南音戏关系研究》系 2014 年度国家文化部文化艺术科学研究项目"闽台南音(管)与南音(管)戏关系研究"(项目批准号:14DD32),《闽台南音文化生态研究》系"2022 年度国家社会科学基金艺术学"一般项目。2018 年,丛书入选中宣部"'十三五'国家重点图书出版规划项目"。2021 年,丛书被国家出版基金规划办公室确定为"2021 年度国家出版基金资助项目"。

笔者长期从事福建省传统民间音乐研究,且长期深入闽台基层进行有关南音的田野调查,走入民间、坊间、巷里、社团、学校,甚至田间地头,常与一线的老中青南音艺术工作者们接触,了解了许多南音社团与南音艺术工作者、南音艺术教育者等真实的情况,搜集了许多可靠且忠实的第一手材料,积累下大量素材,丛书是对这些素材进行分析与研究逐渐完成的。

丛书的完成离不开博士导师福建师范大学王耀华教授、台湾师范大学民族音乐研究所吕锤宽教授的指导,离不开硕士导师福建师范大学音乐学院原院长叶松荣教授、福建省艺术研究院原院长王评章研究员对笔者赴台的扶持,离不开闽台两地众多弦友的帮助和支持,这里向他们致以诚挚的谢意!丛书是在福建教育出版社汤源生副社长的创意、指点和催促下勉为其难完成的,虽然他对本丛书期望很高,但笔者实际水平所限,难免挂一漏万,差强人意。再者,福建教育出版社江华、何焰、朱蕴茝等老师为丛书的编辑出版付出了诸多心血,这里向汤副社长与众位编辑致以崇高的敬意!

是为序!

曾宪林

2022 年 12 月 2 日于福州

目　录

绪　论

南音，又名弦管、南管、南乐、南曲、郎君乐、五音、御前清曲等，因源于泉州，故联合国教科文组织的"人类口头和非物质文化遗产代表作名录"（以下简称"非遗名录"）以"泉州南音（弦管）"名之。它是流播于泉州、厦门、漳州、三明、台港澳地区及东南亚国家等闽南语族群的综合性乐种。①

一、闽台南音文化生态研究成果述要

闽台南音文化生长于同样的自然、地理环境，存活于同样的闽南语族群中，拥有自成一体的文化生态系统。闽台南音文化生态研究从无到有，从个别事实描述到理论认识与运用，研究成果逐步显示出西方文化生态学理论的影响与渗入。

闽台南音文化生态随社会与时代不断发展变化，南音入选"非遗"名录的事实正推动着闽台南音文化生态走向融合发展。

（一）从内容关联到理论融入：闽南地区南音文化生态研究的成果特征

① 注：综合性乐种，指兼具民歌、歌舞音乐、说唱音乐、民族器乐、戏曲音乐五种类型中两类或两类以上特点的乐种。南音同时包括纯器乐曲（指、谱）、清唱曲（散曲），其中，指的内容与戏文有关。

1980 年代以前，闽南南音的研究成果主要集中于乐谱收集、整理、出版，偶有南音分类、曲牌类别、曲目故事历史、乐谱考证、南音的历史与形态等零星研究。1980 年代以后，南音逐渐成为学界研究热点。数届南音学术研讨会的成功举办，培养了一批南音学术人才，以及不同学科、不同视角、不同方法的研究经验。

1. 多学科研究成果中的文化生态内容

1981 年"第一届泉州南音国际大会唱"吸引了海内外众多南音社团，引发了此后泉州南音国际大会唱的常态化举办，凸显了闽台南音文化生态的样貌，引起了国内学者对南音的重视。学界从南音史学、律学、乐学、音乐分析学、语言学、戏曲学、音韵学、民俗学、社会学等多角度、多层面、多学科进行研究，这些成果客观上涉及了南音的文化生态内容。其中，如王耀华与刘春曙《福建南音初探》①，这是一部以南音形态学为主的综合性专著，包括音乐形态、历史、南音本事等，其中社团与民俗的论述涉及南音文化生态的内容。又如项阳《泉州、厦门南音现状的初步调查》②讨论了泉州与厦门两地的地理环境、经济基础、南音社团生存状态等，其虽未运用文化生态学研究方法，但研究内容已涉及南音文化生态与文化变迁事实。21 世纪以来的成果，如王东雪《当代泉州南音传承社会运行机制研究》③ 以社会学理论为研究方法，涉及南音社会传承的文化生态；陈敏红《海峡两岸南音馆阁传承方式比较研究》④ 主要比较了闽台非营利性的传统南音馆阁、半营利性的新南音馆阁、文化部门设立的南音馆阁三种传承形态的组织结构、文化标识、礼俗活动等方面，虽涉及文化生态内容，但并未采用文化生态理论。

① 王耀华 刘春曙：《福建南音初探》，福建人民出版社，1989 年版。
② 项阳：《泉州、厦门南音现状的初步调查》，项阳《当传统遭遇现代——中国音乐学研究文库》，上海音乐学院出版社，2004 年版。
③ 王东雪：《当代南音传承社会运行机制研究》，福建师范大学博士论文，2011 年 6 月。
④ 陈敏红：《海峡两岸南音馆阁传承方式比较研究》，《甘肃社会科学》2014 年第 6 期。

2. 文化生态理论的融入

文化生态理论在南音研究成果中的融入始于 21 世纪。随着新一代学者不断涌现，老一辈学者的坚守，新学科方法论的引入，南音学术氛围的持续优化，南音创作与学术研究继续得到发扬。一方面，史学、律学、乐谱学、乐器学、比较学、音乐文学、戏曲学、音乐结构学等多学科研究方法得到继承，另一方面，新的研究方法如人类学、美学、表演学、考古学、传播学与文化生态学等理论方法也引入南音研究中。在文化生态学方面，郑长铃与王珊《南音》① 作为从人类口头和非物质文化遗产角度研究的专著，运用文化生态理论、史学、音乐学、民族音乐学等多种研究方法，讨论泉州南音多元生成及其环境、乐人、乐事传承变迁等内容。滕腾《南音数据库及其文化生态圈的构建》② 不仅通过对语义网、关联数据技术、知识图谱、元数据、叙词表、音乐本体等计算机信息技术的相关概念阐述和建构南音数据库架构，而且从文化生态圈理论深入探索南音的历史、组成（指、谱、曲）、术语、演唱、乐器、乐人、乐社、乐事、教育、传承、乐舞等相关音乐文本与文化语境。曾宪林《两岸南音文化生态中的散曲传承比较与思考》③ 结合文化生态学的系统理论，比较闽台南音散曲传承的现状、特点、问题及其成因，提出了相应的思考。林立策《南音文化生态之我见》④ 通过对南音文化之乐人、乐事、乐谱和乐规等来说明南音的传衍总是与特定的文化生态紧密相关，二者总是相互影响，提出应从文化生态的整体视角来审视遗产保护的举措。

（二）从实地考察方法到文化生态理论的运用：台湾地区南音文化生态研究特征

台湾地区南音研究一开始就重视历史文献与实地考察相结合，许常惠

① 郑长铃、王珊：《南音》，浙江人民出版社，2005 年 3 月版。
② 滕腾：《南音数据库及其文化生态圈的构建》，《民族艺术研究》2014 年第 2 期。
③ 曾宪林：《两岸文化生态中的南音散曲传承比较与思考》，福建师范大学博士论文，2017 年 6 月。
④ 林立策：《南音文化生态之我见》，《中国音乐》2018 年第 6 期。

先生创立的实地考察方法影响了台湾地区的南音研究。《鹿港南管音乐的调查与研究》① 透过对鹿港南音生存现状的考察来映射台湾地区南音的整体文化生态现象，这种实地考察方法未联系文化生态学理论，但奠定了台湾南音学术研究的理论方法，并掀起台湾南音的研究热潮。

1. 多学科研究的实地考察方法与文化生态内容

1980~1990 年代，台湾地区的南音研究主要有史学、音乐分析学、乐谱学、社会学、民俗学等，这些学科研究都或多或少运用了实地考察方法。史学方面，曾永义《南管的古老性》②，沈冬《泉州弦管音乐历史初探》，张舜华与何懿玲《鹿港南管沧桑史》③，吕锤宽《泉州弦管（南管）研究》④《台湾的南管》⑤；社会学方面，吕锤宽《台湾的南管音乐与南管活动》⑥《南声社与台湾的弦管活动》⑦ 等，这些成果无不涉及南音文化生态的内容，但均未运用文化生态学理论。

在地方南音发展史与口述史的研究中，实地考察方法融于其中，如刘美枝《台北市南管田野调查报告》⑧、蔡郁琳《台北市南管发展史》⑨、蔡郁琳《彰化县口述历史——鹿港南管专题》⑩。在南音乐社历史、南音活动、社团机构等方面，实地考察融于社会学方法中，如李国俊《台湾南管

① 许常惠主编：《鹿港南管音乐的调查与研究》，鹿港文物维护地方发展促进委员会，1979 年版。

② 沈冬：《泉州弦管音乐历史初探》，台湾大学中国文学研究所硕士论文，1982 年。

③ 张舜华、何懿玲：《鹿港南管沧桑史》，台湾《民俗曲艺》1980 年第 1 期，第 39~65 页。

④ 吕锤宽：《泉州弦管（南管）研究》，台湾学艺出版社，1982 年版。

⑤ 吕锤宽：《台湾的南管》，台湾乐韵出版社，1987 年 2 月版。

⑥ 吕锤宽：《台湾的南管音乐与南管活动》，台湾《民俗曲艺》1981 年第 5 期，第 38~51 页。

⑦ 吕锤宽：《南声社与台湾的弦管活动》，台湾《民俗曲艺》1981 年第 7 期，第 64~66 页。

⑧ 刘美枝：《台北市式微传统艺术调查记录——南管田野调查报告》，台北市政府文化局，2002 年版。

⑨ 蔡郁琳：《台北市南管发展史》，台北市政府文化局，2002 年版。

⑩ 蔡郁琳主编：《彰化县口述历史——鹿港南管专题》，彰化县文化局，2006 年版 8 月版。

音乐活动的社会观察——兼论传承的困境与展望》① 与施炳华《南管振声社沧桑史（1～3）》② 等。这些口述史学研究成果建立在实地考察基础上，涉及南音文化生态现象，但也未运用文化生态学理论。

2. 文化生态学理论的跨学科融合

1990 年代，台湾地区的南音文化研究吸收了文化生态学理论，并将其与社会学、历史学融合一体，用于台湾某个区域南音历史或现状、某个社团的历史与现状的研究中。李国俊《台湾南管的兴衰》③、王樱芬《台湾南管音乐变迁初探——以近十年来（1984～1994）大台北地区南管社团活动为例》以文化变迁理论为主要研究方法，涉及文化生态理论。李秀娥的《民间传统文化的持续与变迁——以台北市南管社团的活动为例》④《弦管社团的组织原则——以鹿港雅正斋为例》⑤，其《社经环境与南管社团发展关系初探——以鹿港雅正斋为例》⑥ 社会学研究成果结合了文化生态理论。

台湾学者重视实地考察，使得诸多非运用文化生态理论的成果内容多数与文化生态有关，有些直接运用了文化生态学理论的研究方法。

综上，1980 年以来，文化生态理论逐渐在中国社会科学研究领域拓展开来，南音研究也从最初的触及文化生态发展到当下的运用文化生态学理论。目前文化生态方面的研究成果较为零散，但也获得了初步的研究经验。

① 李国俊：《台湾南管音乐活动的社会观察——兼论传承的困境与展望》，台湾民族音乐学会编《音乐的传统与未来国际会议论文集》，台北"文化建设委员会"，2000 年版，第 31～43 页。

② 施炳华：《南管振声社沧桑史（1）》，《王城气度》2007 年第 4 期；《南管振声社沧桑史（2）》，《王城气度》2007 年第 5 期；《南管振声社沧桑史（3）》，《王城气度》2007 年第 6 期。

③ 李国俊：《台湾南管的兴衰》，台湾《民俗曲艺》1990 年第 71 期，第 42～51 页。

④ 李秀娥：《民间传统文化的持续与变迁——以台北市南管社团的活动为例》，台湾大学硕士论文，1989 年。

⑤ 李秀娥：《弦管社团的组织原则——以鹿港雅正斋为例》，《鹿港暑期人类学田野工作教室论文集》，台北"中央研究院民族学研究所"，1993 年。

⑥ 李秀娥，王樱芬编：《八十三年全国文艺季千载清音——南管学术研讨会论文集》，彰化县文化中心，1994 年版，第 147～186 页。

（三）其他学科研究中的文化生态内容——国外南音文化生态研究特征

国外的南音研究，由于文献搜集途径的局限，据现有资料看，20世纪八九十年代以史学、戏曲学、乐学等研究为主，以曲谱收集整理为辅，也见作曲家①关注。也许是语言和对中国南音文化生态的陌生等原因，21世纪以来，海外学者虽也采用传播学、社会学、戏曲学、音乐学、史学等研究方法，但只见文化生态内容，未见文化生态理论。例如，新加坡黄秀琴《新加坡南音初探》② 结合社会学、史学、乐学描述了新加坡南音文化生态。英国林秀萍《中国福建南部的南音音乐文化：适应性与持续性》③(Nanyin Music Culture In Southern Fujian，China：Adaptation And Continuity) 运用戏曲学、音乐学、史学、社会学与文化生态学等学科理论，在关注泉州南音历史、音乐资源、表演形式、社团组织，以及以晋江南音生存现状为例等方面，来讨论泉州南音的当代文化适应与持续动力，提出自己的见解。

此外，在历届南音学术研讨会上，不少台湾与国外学者发表的论文中，有些成果涉及文化生态内容，但均未见文化生态理论的运用。如1991年第二届南音学术研讨会，日本矢野桂香《南音的戏剧特征及音乐社团》介绍了南音与戏曲关系，以及音乐团体情况。台湾黄祖彝《现阶段南音之危机及振兴之道》介绍了海内外南音学术研究与生存现状，提出振兴思考。

1955年美国文化人类学家朱利安·斯图尔德（Julian H·Steward）提出"文化生态学"以来，"文化生态学"逐渐作为一门学科不断发展，并于1980年代传入中国，进而被人文社会科学所运用发展，逐渐中国化、本

① 黄祖彝：《现阶段南音之危机及振兴之道》，第二届南音学术研讨会（油印本），1991年。

② 〔新加坡〕黄秀琴著：《新加坡南音初探》，新加坡戏曲学院，2010年7月版。

③ 〔英〕林秀萍：《中国福建南部的南音音乐文化：适应性与持续性》，英国伦敦大学亚非学院博士论文，2014年。（苏统谋先生提供）

土化、学科化与专业化，衍生出新的交叉学科成果，有的甚至具有开创性的意义。文化生态理论在具体学科、专业中的衍生运用时表现出来的灵活性，显示出文化生态具有交叉学科的普适性意义。

国内外南音文化生态研究成果从无到有，伴随着国外文化生态学理论的引入与推广，从原先的涉及研究内容到研究方法的运用，直到近年来才见有个别学者的零散研究。因此，运用文化生态学理论来研究闽台南音的整个文化生态显得特别有意义。

二、研究意义

本研究试图通过对闽台南音文化生态系统进行研究，论述闽台南音文化生态属于同一个文化圈，历史渊源上彼此血肉相连，这种联系不仅包括音乐内容与音乐形式完全一致，乐神信仰与春秋祭仪式、社会组织形式、传承方式完全一致，而且南音传承人也是一脉相承，往来不绝。1980 年代闽台互通以来，两地社会组织系统、教育系统与现代艺术创作也相互交流、相互影响、相互推动。闽台两地南音文化生态正朝着文化融合的方向发展。

（一）理论意义

本研究闽台南音文化生态，既有宏观的视域，也有微观的调查，具有开拓性的理论意义与实践意义。

1. 本研究尝试在研究范畴上寻求新的理论突破，将闽台南音文化生态圈作为一个整体，揭示其对环境的文化适应，期望以翔实的资料呈现闽台南音文化生态系统及其运作机制，探索新的理论视角。

2. 本研究运用比较学、文化生态学等，对闽台文化生态系统进行历时性与共时性的全景式叙述，为文化生态学理论运用于地域性乐种研究积累可行性的理论表述范式。

3. 本研究作为文化生态学理论运用于地域性乐种研究的一种理论尝试，摸清闽台南音文化生态的家底，为进一步研究闽台南音文化搜集第一手材料，奠定较为扎实的理论基础。希望能为中国传统音乐研究积淀可行性的研究经验。

（二）实践意义

本研究的研究对象"泉州南音"，是链接闽台两地闽南人心灵的文化纽带，在海峡两岸关系愈加复杂的当下，有着积极的实践意义。

1. 通过考察闽台南音文化生态中人、乐、艺、事之间的历史关联与当代交流互鉴，有利于厘清闽台南音同根同源的历史事实。

2. 有利于促进闽台人民的情感融洽与心灵契合，有利于促进闽台人民的文化认同，推进闽台南音文化的融合发展。

3. 有利于增强中华民族的凝聚力，为推进闽台南音文化交流，推进祖国统一与和平发展构建更为强大的文化基础，具有较高的战略意义。

4. 有利于闽台文化生态圈的南音保护政策的相互借鉴与融合。

三、研究思路与研究方法

笔者在两岸各地实地调查南音曲唱传统过程中，发现了南音拥有一套完整的生态系统。如何用文化生态理论来诠释闽台南音文化生态系统成为本研究要解决的问题。

以前学者在运用文化生态理论时，或者着眼于大环境、中环境、小环境，或者着眼于生态链，且多是立足于研究对象本身，这为本研究拓展了思路。

一是立足于闽台两岸南音文化圈，运用系统论来阐述闽台南音文化生态。

二是在闽台大量历史文献与实地考察基础上，厘清闽台南音文化历史

关联，论证"闽"（即福建）不仅是"台"（即台湾）南音文化持续的来源，而且是"台"南音人才来源的持续动力。

三是从历时性与共时性双视角考察闽台南音文化生态的历史变迁，发掘隐藏于闽台南音艺术发展异同背后的深层文化观念。

现阶段如何从各个文化事象入手，用事实与史实论证闽台南音同根同源、血脉相连成为第一必要。由此本研究深入闽台两地，在实地考察南音社团、访谈各类南音人士，搜集第一手资料与历史文献资料，通过比较闽台南音的人、乐、艺、事、社会之间的历史渊源与相互关联，研究闽台南音的文化生态特征，来为闽台南音在当代的传承保护与融合发展献上绵薄之力。

本研究主要采用文化生态学、历史学、民族音乐学、文献学、比较学，以及实地考察的音乐人类学等研究方法。

四、研究框架

本研究分为绪论、七章与结论。第一章，从理性认识与研究方法来论证文化生态系统论用于闽台南音研究的可行性。以往运用文化生态系统论的成果多从方法论角度入手，仅将文化生态系统作为一种研究观念。本研究则希望不仅将文化生态系统理论作为一种研究方法，而且用大量详实的资料来实证闽台南音文化生态的各系统，并以此来架构全文。第二章，从闽台自然环境、经济环境与政治环境的历史变迁来考察闽台南音于诸环境历史变迁中的文化适应。第三章，按地区、时间排序闽台南音社团历史资料，以此实证闽台南音社团存在的组织形式与生态体系。由于1949年以后尤其是1980年代以来的南音社团如雨后春笋，无法一一列出名单。第四章，按学校教育体系与社区教育体系来梳理闽台南音教育的体系化建构。第五章，以个案的方式来呈现闽台南音文化生态中南音社会组织的制度文化。第六章，通过闽台南音闲居拍馆、馆阁之间的拜馆、拼馆、春秋祭、

整弦大会、南音大会唱等来阐述闽台南音文化整合的行为模式。第七章，闽台南音人既有内在郎君子弟的自我认同，又有御前清客的外表呈现，当代非遗文化发展又让他们有非遗传承人的目标追求。闽台南音人从郎君子弟到御前清客的文化身份，一直到当下非遗传承人，可谓经历了不同时期，而且有着共同的文化变迁过程。

闽台南音有着神缘、地缘、业缘、亲缘与乐缘等五缘相通的社会基础，自明代以来，大量泉厦南音先贤入台，为闽台南音血缘注入了历史证据。当下，闽台南音创新与守正的路径相互影响借鉴，共同朝着文化融合的方向发展。

第一章　闽台南音文化生态系统论

闽台南音同根同源，不仅有相同的乐社运作模式，相同的乐队演奏形制，享有相同的工尺谱，而且都是采用相同的泉州方言演唱。在乐社的日常活动中，闽台两岸同奉孟昶郎君，共祀春秋郎君祭，拍馆、整弦等交流不断，形成了南音这一乐种的传统文化特质。本章借用文化生态理论，将南音乐人、乐社、乐事与乐性置于文化生态视野下研究，论述闽台南音文化生态系统及其架构。

第一节　闽台南音文化生态系统的理论研究基础

闽台南音拥有一套完整的文化生态系统，如何将这套生态系统以具象化的材料呈现出来，有赖于文化生态学理论的创意与个性化研究的运用。如何将文化生态学理论与南音乐种的特殊文化生态系统相结合是一种有意义的探索。也许这种探索不一定成功，但也可为后来者提供一种参考的范本。

一、文化生态学的理论来源与学科理论确立

文化生态学是一门跨学科理论。"文化生态"一词，由"文化"与"生态"构成，然而"文化生态"并非文化与生态两个概念的简单叠加，而是有着更为丰富的内涵。

（一）文化与生态的定义

所谓"文化",不同国度、不同时期、不同学者从不同的视角有不同的定义和诠释,可见"文化"定义的复杂性与多义性。1871 年,泰勒将"文化"定义为:"文化,或文明,就其广泛的民族学意义来说,是包括全部的知识、信仰、艺术、道德、法律、风俗以及作为社会成员的人所掌握和接受的任何其他的才能和习惯的复合体。"① 泰勒将"文化"定义为与"文明"相同的认知,这导致了文化的宽泛化。中国的"文化",《辞海》有广义与狭义两种定义:"广义指人类在社会实践过程中所获得的物质、精神的生产能力和创造的物质、精神财富的总和。狭义指精神生产能力和精神产品,包括一切社会意识形式:自然科学、技术科学、社会意识形态。"②《辞海》将"文化"分广义与狭义进行定义,这种做法较为合理。该词条还指出文化具有历史继承性、民族性、地域性,不同民族、不同地域的文化又构成了文化的多样性。确实,文化具有历史继承性、民族性、地域性与多样性等特点。冯天瑜则认为:"文化的实质性含义是'人类化',是人类价值观念在社会实践过程中的对象化,是人类创造的文化价值,经由符号这一介质在传播中的实现过程,而这种实现过程包括外在的文化产品的创制和人自身心智的塑造。"③ 冯天瑜从价值观念及其实现过程的角度诠释文化,提出文化产品的创制过程也是人自身心智的塑造过程,将人的心智成长过程与文化价值的实现、传播过程联系在一起,关注的是价值观念与人的心智成长二者之动态发展过程。

所谓"生态",一般理解为生物的生存状态。具体而言,是指生物的生理特性、生存形态,以及生物在所处环境中生存、适应的行为与方法。"生态"一词,属于生物学范畴的术语。虽然西方早有涉及生态问题的讨论,但真正使生态问题研究成为科学的是 1866 年德国博物学家海克尔在

① 〔美〕爱德华·泰勒著,连树声译:《原始文化》,上海译文出版社,1992 年版,第 1 页。

② 《辞海》,上海辞书出版社 1999 年缩印珍藏版,2000 年 1 月第 1 版,2003 年印刷,第 1858 页。

③ 冯天瑜、何晓明、周积明:《中华文化史》,上海人民出版社,1990 年 8 月第 1 版,第 26 页。

《有机体普遍形态学》一书中提出的"生态学是动物对于无机及有机环境所具有的关系"①。他讨论了生物与其生存环境彼此之间的互动关系。其次，1935年英国生物学家坦斯利认为生态是指生物群落和环境共同组成的自然群体。坦斯利把生物群落置于生态环境中研究。坦斯利还首创了"生态系统"概念，即"我们所谓的生态系统，包括整个生物群落及其所在的环境物理化学因素（气候、土壤因素等）。它是一个自然系统的整体"②。从对生态问题的关注至生态学的创建，是生态发展成为一门科学的标志。生态学从生物学概念朝着宏观的学科的发展推动了人们对生态的认识发展。现代的生态概念，是生态学的概念，它意味着相互依存的共同体之间整体系统与系统内各部分的密切关系，是系统各部分形成、变化、发展与转换过程中呈现出来的状态，而不是简单的生命体与环境的简单关系。③诚如鲁枢元所言，"生态学似乎已经不再仅仅是一门专业化的学问，它已经演化为一种观点，一种统摄了自然、社会、生命、环境、物质、文化的观点，一种崭新的、尚且有待进一步完善的世界观"④。中国古代思想中，早就蕴含着生态的理念。《周易》早就提出了"天地人"的"三才论"，已有"天人合一""天人感应"之说，这实际上就是古代朴素的人类生态观。1970年代以来，西方的生态学才进入人文与社会科学领域，才认识到"生态"应该包括人类社会在内。此后，才逐渐形成了跨学科的生态理论，出现了文化生态学、经济生态学、政治生态学、艺术生态学等。

（二）文化生态学的确立与内涵拓展

早在1377年，中东学者伊本·赫尔东在《历史绪论》中提出文化生态概念，强调人类文化与周围环境的关系。1955年，美国文化人类学家朱利安·斯图尔德提出"文化生态学"概念，他将"美国民族学中的弗朗茨·

① 转引自冯天瑜、何晓明、周积明：《中华文化史》，上海人民出版社，1990年8月第1版，第8页。

② 戢斗勇：《文化生态学——珠江三角洲现代化的文化生态研究》，甘肃人民出版社，2006年版，第4页。

③ 黄正泉：《文化生态学》，中国社会科学出版社，2015年2月版，第34页。

④ 鲁枢元：《生态文艺学》，陕西人民教育出版社，2000年版，第26页。

鲍亚氏学派和莱斯利·怀特的进化论结合起来,以'文化生态'作为一个研究实体去探讨文化的变迁,从而开创了生态民族学研究的先河"①。他在《文化变迁论》中提出"文化生态学"的目的是研究文化与环境之间的相互关系,解释具有不同地方特色的独特的文化模式与形貌的起源。② 为此,他确立了生态文化学的两大研究对象,即"文化层"上的文化与"生物层"上的环境,提出文化生态学是研究文化适应环境的过程,即文化变迁。

文化生态学作为一门跨学科理论确立以来,不断吸收新的理论成果,成为越来越完善的理论。如1970年代,美国著名人类学家哈里斯"文化唯物论"从技术、居住条件、宗教信仰和礼仪与环境相适应的成果,拓展了文化生态学理论;1970～1980年代,美国学者奥格布融合了文化生态学与教育生态学,创立了"学校教育的人种生态学";1980年代,"系统论被纳入文化生态学,成为学科基础";美国加州伯克利大学地理系的卡尔·奥特温·苏尔教授认为"文化、环境和人三者具有紧密的联系,人是行为者,文化是动力,而环境是改造的对象,文化的存在先于行动的人",等等,③ 这些理论研究成果逐渐完善了文化生态学的学科内涵与方法论,由于一代人又一代人的自然环境和社会环境,尤其是科技发展对学术研究的推动,加上一代人又一代人文化积淀与创造力,使得文化生态学学科建设与方法论处于无限的完善过程中。

二、西方文化生态学理论中国化进程的特色

1980年代,中国的社会学者率先引入西方文化生态学理论,其他人文与艺术学科接踵跟进,西方文化生态学理论与中国文化研究和社会实践相

① 〔美〕朱利安·斯图尔德著,谭卫华、罗康隆译:《文化变迁论》(中译本序),贵州人民出版社,2013年版。

② 〔美〕朱利安·斯图尔德著,谭卫华、罗康隆译:《文化变迁论》(中译本序),贵州人民出版社,2013年版,第20页。

③ 转引自戢斗勇:《文化生态学——珠江三角洲现代化的文化生态研究》,甘肃人民出版社,2006年版,第10～30页。

结合，逐步实现了在地化、学科化与个性化的转型。

（一）文化生态学理论传入中国的研究实践

文化生态学理论传入中国以后逐渐引起重视，并被接受运用开来。司马云杰的《文化社会学》引入了文化生态学理论，指出："文化生态学是从人类生存的整个自然环境和社会环境中的各种因素交互作用来研究文化产生、发展、变异的规律的一种学说。"① 1990 年，冯天瑜等的《中华文化史》将文化生态理论运用于中国文化史研究，他定义文化生态学为"是以人类在创造文化的过程中与天然环境及人造环境的相互关系为对象的一门学科，其使命是把握文化生成与文化环境的调适及内在联系"②。他还提出自然场、社会场与文化生态概念，认为人类各民族的生态环境，可分为自然环境、经济环境、社会组织环境三层次。③ 他从辩证的角度观照文化生态（或文化背景），提出文化生态"主要指相互交往的文化群体凭以从事文化创造、文化传播及其他文化活动的背景和条件，文化生态本身又构成一种文化成分。人类与其文化生态是双向同构关系，人创造环境，环境也创造人"④。

戢斗勇认为文化生态学由文化生态的概念所限制，提出"如果说文化生态的概念指的是文化存在和发展的环境和状态，那么，文化生态学是研究文化的存在和发展的资源、环境、状态及规律的科学"⑤。这是指文化存在的方式与状态。

司马云杰定义："文化生态系统，是指影响文化产生、发展的自然环境、科学技术、生计体制、社会组织及其价值观念等变量构成的完整体

① 司马云杰：《文化社会学》，山东人民出版社，1987 年版。

② 冯天瑜、何晓明、周积明：《中华文化史》，上海人民出版社，1990 年 8 月版，第 9 页。

③ 冯天瑜、何晓明、周积明：《中华文化史》，上海人民出版社，1990 年 8 月版，第 10 页。

④ 冯天瑜、何晓明、周积明：《中华文化史》，上海人民出版社，1990 年 8 月版，第 9 页。

⑤ 戢斗勇：《文化生态学论纲》，《佛山科学技术学院学报（社会科学版）》2004年第 5 期。

系。它不只讲自然生态，而且讲文化与上述各种变量的共存关系。"① 此定义用变量来衡量影响文化的各因素的动态性、不稳定性特征，是把文化生态系统的文化与各种变量构成相辅相成的共存关系，实际上是指文化的变量关系。

黄正泉定义："文化生态学是借用生态学研究人与文化及文化之间的互动关系，是人类所处的整个文化环境的各种因素交互作用所形成的生存智慧。"② 他将文化生态学理解为具有主观能动性的生存智慧，目的是与"生态文化"相区别。

江金波根据以往的研究成果，提出文化生态理论源于五种理论，即源于文化人类学、生物生态学、社会学、哲学、地理学等，他在此基础上得出现代文化生态研究目的，即"研究区域人群（族群）在创建区域文化过程中，如何通过感知地理环境、开发与利用资源、改造自然界形成区域文化特质与风格的；这一过程的不同阶段，以区域文化为中介，人地关系的协调程度如何；在肯定和谐一面的同时，主要揭示不和谐一面的文化潜因，为地方政府在资源利用、文化建设、旅游开发、人口控制、产业规划提供决策参考，从而有益于区域社会、经济、文化可持续发展目标的实现"③。

西方的文化生态理论自产生时关注文化与环境两个对象，引入中国后，逐渐本土化，与中国古代文化生态观相结合，产生出中国特点的文化生态理论。冯天瑜提出的文化生态环境，不仅仅指自然环境，还包括经济环境与社会组织环境等人造环境。黄正泉将文化生态学理解为人类与环境之间的一种生存智慧。这些都为文化生态理论的学科发展以及此后的衍生运用作出了有益探索。

21 世纪后，文化生态学理论方法在国内已成为显学，并在多个学科拓展开来。随着文化生态学理论在中国社会科学研究中的运用与发展，生态

① 司马云杰：《文化社会学》，中国社会科学出版社，2001 年版，第 155 页。
② 黄正泉：《文化生态学》，中国社会科学出版社，2015 年 2 月版，第 36 页。
③ 江金波：《论文化生态学的理论发展与新构架》，《人文地理》2005 年第 4 期。

学、文化生态理论运用于戏剧学、文艺学等学科研究中，彼此相嫁接，衍生出交叉学科的成果。

（二）文化生态学理论在戏剧学研究中的拓展

戏剧学研究中较早运用文化生态学理论，陈世雄《歌仔戏及其文化生态》通过阐述歌仔戏这一两岸共生剧种的特殊性，提出研究歌仔戏文化生态具有一定的典型意义，"人们可以把一种生物放在两个或几个不同的生态环境中，把它们隔绝开来，观察它们的生长过程，从中发现规律性的东西，这在生态学研究中是常见的行之有效的方法……使我们不仅能够对两岸歌仔戏不同的文化生态进行比较研究，而且，更重要的是，能够在比较中更清楚地认识到中华传统文化是两岸歌仔戏共同的基础"①。作者提出的歌仔戏在两岸不同生态环境中，比较观察它们的生长与发展过程及其规律性的东西，具有启示性意义。

叶明生在《莆仙戏剧文化生态研究》中指出："所谓戏剧文化生态，是借用文化人类学理论中的'文化生态学'定义。"他认为，"文化生态学的理论有助于我国戏剧文化学的研究，可以弥补我国传统的戏曲学研究的不足，拓展戏剧、戏曲学研究的空间和范畴，为戏剧、戏曲文化学开拓新的研究领域"②。该书透过学界对大环境与小环境、主流与非主流社会环境、官方文献与民间文化、戏剧文化外在形态的生产机制与戏剧文化生产内在环境机制的侧重及其对戏剧文化的影响的比较，指出"如果我们能够很好应用文化生态学研究理论的话，将更好地开发我国戏剧、戏曲文化研究的资料，使戏剧、戏曲文化学研究领域得以扩展，特别是戏曲文化宝库中许多丰富的文化资源得到开掘利用，并很好地解释中国戏曲剧种文化中的变异问题"。该著作的写作并非完全用文化生态系统性来研究，而是用作者对文化生态的理解来架构全书。这种化"文化生态"理论为己所用的做法值得借鉴。

① 陈世雄：《歌仔戏及其文化生态》，《戏剧艺术》1997 年第 3 期。
② 叶明生：《莆仙戏剧文化生态研究》，厦门大学出版社，2007 年 5 月第 1 版，（引言）第 2 页。

　　骆婧的《闽南打城戏文化生态研究》是文化生态学理论运用于戏曲剧种的个案研究，该书将"戏曲剧种文化生态"定义为："是指以戏曲剧种为核心，由与其相关的各种文化因素共同组成的有机的系统。该系统由蕴含艺术生产机制的'剧种内生态'和涵盖影响剧种发展的各种文化因素的'剧种外生态'共同组成。就'外生态'而言，还包括民俗、信仰、社会组织等地域、民系文化形成的'文化小环境'。各种文化要素对剧种产生不同程度的影响，从而形成特定的'文化生态位'。一个戏曲剧种的产生、发展和变异，是以其为中心的戏曲剧种文化生态系统合力推动的结果。"①骆婧的打城戏文化生态个案研究为南音作为一个曲种、乐种运用文化生态理论来研究提供了良好的思路。

　　（三）文化生态学理论对构建文艺生态学的影响

　　吴济时的研究将文化生态学导入文艺生态学的建构。②他将文化生态与《周易》的文化生态观相比较，运用生态学理论与方法，探讨文学艺术与环境关系，审美活动中人与环境关系，审美活动中文艺生产者、消费者、分解者的活动与他们彼此之间的关系，进而提出文艺品种与作品自身也构成一种环境，也会反作用于文艺的发展、变异与兴衰。他提出了文艺生态学，把文艺看成是人与宇宙万物、社会人生、精神气候之间有机联系的一种人为的审美活动创造、消费与分解现象，用系统论来建构文艺生态系统。

　　（四）文化生态学理论在音乐研究中的运用

　　音乐学界运用文化生态理论进行研究的历史应不早于 1990 年，笔者未能对这方面进行梳理，也没有专门的音乐文化生态学可供参考，因此本节的论述需要今后专门论述，这里仅列举一些与文化生态有关的研究成果。李江的《音乐生态环境的失衡及其调整》③把音乐置于社会系统中审视，

①　骆婧：《闽南打城戏文化生态研究》，厦门大学出版社，2015 年 5 月第 1 版，第 36～37 页。

②　吴济时：《文艺生态论——文艺生态学纲要》，武汉大学出版社，2015 年 9 月第 1 版。

③　李江：《音乐生态环境的失衡及其调整》，《音乐研究》1991 年第 4 期。

梳理了音乐生态环境的失衡现状，提出音乐多元化与满足现实社会需求来达到调整的目的。冯光钰的《鼓吹乐的传播与文化生态环境》① 论述了民间鼓吹乐作为在中国传统社会有着广泛群众基础与良好文化生态的传统音乐，在现代文化艺术形式的冲击下，如何适应现代文化生态环境和扩大传播面显得尤为重要。蔡际洲的《中国传统音乐的生态系统及其可持续发展》② 认为从音乐教育体制、音乐创作观念上重视，建立评估传统音乐的指标体系，才能协调传统音乐的文化生态体系，使之走可持续的发展道路。在《关注传统音乐的文化生态》③ 中，蔡际洲认为传统音乐品种在当今遭遇着缺少新观众、后继无人等危机源于生态环境变化，因此，呼吁建构音乐文化的"可持续发展指标"来维系传统音乐文化生态。王丹丹《闽南文化生态保护之民间音乐生态保护的思考》④ 对文化生态保护中的音乐文化整体性，文化自觉理念，"以人为本"促进文化生产、经济建设等三个问题进行思考。2007 年，"闽南文化生态保护实验区"成立与实践，为中国文化生态保护拉开了新的序幕，也客观上推进了文化生态理论学术研究。2015 年，蓝雪霏的《"文化生态保护区"及其"非物质音乐遗产""保护"的学术探讨》⑤ 深入讨论"文化生态保护区"的概念与内涵，认为"文化生态保护区"不同于地理环境保护区或地理环境中的动物/植物生态保护圈，当下的问题是"非物质文化遗产"保护在时空发生的问题上存在严重的错位，对"非物质文化遗产"在"文化生态保护区"的真正意义提出了自己的看法。

西方文化生态理论传入中国后，逐渐落地生根，开花结果。从社会学

① 冯光钰：《鼓吹乐的传播与文化生态环境》，《人民音乐》1996 年第 1 期。
② 蔡际洲：《中国传统音乐的生态系统及其可持续发展》，《民族艺术研究》2005 年第 5 期。
③ 蔡际洲：《关注传统音乐的文化生态——关于建立音乐文化"可持续发展指标"的建议》，《音乐研究》2006 年第 2 期。
④ 王丹丹：《闽南文化生态保护区之民间音乐生态保护的思考》，《艺术百家》2008 年第 3 期。
⑤ 蓝雪霏：《"文化生态保护区"及其"非物质音乐遗产""保护"的学术探讨》，《中国音乐学》2015 年第 4 期。

与文化学到戏剧学、文艺学、音乐学，从人文学科到艺术学，西方文化生态理论在中国的发展进程形成了在地化转型、学科化发展与个性化研究的特色。

第二节　闽台南音文化生态系统及其结构图示

闽台南音文化作为一个文化物种，拥有一套完整的生态系统。这套生态系统，是指南音文化与社会、自然环境相互作用的系统。

一、闽台南音文化生态系统定义

闽台南音文化生态系统是一种既定的事实，然而如何从理论上去界定，形成理论的定义，学界其他研究中已有相关理论成果，可借助这些成果来作为闽台南音文化生态系统定义的理论依据。

（一）界定闽台南音文化生态系统的理论依据

"文化的内部关系构成的系统，称之为'文化系统'，而将文化系统及其外部的关系构成的系统，称之为'文化生态系统'。"① 闽台南音文化，不仅有外显的郎君信仰文化、组织机构文化、制度文化、社团文化，而且有属于内在的质性乐曲文化，包括乐曲文化、记谱法文化、管门滚门曲牌文化等，内部关系的文化系统具有复杂的结构和层次，同一层次与不同层次形成不同的文化系统。而构成文化系统的各要素本身也可以构成自身的系统。比如南音的社会机构，就有馆阁、乐社、协会、乐团、传习中心等，构成了南音的社会组织系统。南音乐曲，分为指、谱、曲与散套四类，南音曲，又可分为不同管门、滚门、曲牌，构成独特的乐曲文化系统。闽台南音文化系统是由多种不同层级与同一层级的文化系统构成的大

① 戢斗勇：《文化生态学——珠江三角洲现代化的文化生态研究》，甘肃人民出版社，2006 年版，第 47 页。

系统。①

早在 1987 年，司马云杰就为文化生态系统下定义，"所谓文化生态系统，是指影响文化产生、发展的自然环境、科学技术、生计体制、社会组织及价值观念等变量构成的完整体系"②。如上所述可知，文化生态系统的定义基于自然、社会与文化三个方面，其中，文化包括了科学技术、生计体制与价值观念等，且文化生态系统是动态的、变化的。闽台南音文化的内容和形式，内涵与外延是随着时代的发展而不断更新，即旧的形式消亡，新的形式产生，旧的内容消失，新的内容产生。

比如，从内容上看，南音在历史发展过程中，由于没人演唱，没人懂得演唱规矩，一些如散套、七撩曲等在各种场合上消失殆尽，这是旧内容消失的表现。每个时代也都会吸收新滋养，产生新曲牌。如明代吸收弋阳腔，产生了【寡北】；吸收了潮腔，产生了【潮阳春】曲牌系列。现当代，南音有表现抗日战争歌曲、解放战争歌曲，也创作出表现改革开放社会发展等新内容。

从形式上看，原本存在的笙管系统，现已无人能识，旧的形式失传了。南音演唱演奏形式，随着时代发展，舞台化表演的需求，衍生出各种各样的新艺术形式。

从这一与时俱进的内容与形式不断更新换代的意义上可知，闽台南音文化生态系统似乎也可定义为影响南音文化产生、发展的自然环境、科学技术、生计体制、社会组织及价值观念等变量构成的完整体系。其中，南音文化的科学技术不仅包括舞台灯光音响技术，而且包括现代传媒传播技术、乐器制作技术等；南音文化的生计体制比较复杂，如南音融入社会民俗生活的带有商业行为的职业化表演制度、带有薪资酬劳的传承人制度、专业演员制度等，包括一切与生产收入、经济体制的有关制度。

① 借鉴"文化系统是由多种不同层级与同一层级的文化系统构成的大系统"定义。参见戴斗勇：《文化生态学——珠江三角洲现代化的文化生态研究》，甘肃人民出版社，2006 年版，第 53 页。

② 司马云杰：《文化社会学》，山东人民出版社，1987 年版，第 202 页。

（二）闽台南音文化生态系统的构成

闽台南音文化生态系统，当包括闽台的自然环境系统、社会环境系统与南音文化系统。闽台南音文化生态系统，可分为外生态系统、内生态系统、动力系统与核心系统，四个系统并非孤立运作，而是相互影响，彼此勾连，具有整体性、协作性与流动性等特点。外生态系统由馆阁、南音组织、教学机构等南音社会组织组成，这些不同的机构之间体现了内生态系统由南音的社会组织形式、成员构成、规章制度、经济机制等组成。动力系统则由传统与现代的各种南音活动组成。核心系统由人、乐、观三者共同构成，三者之间相辅相成，是一个变化动态的系统，核心系统的改变将自内而外地改变整个生态系统。

闽台南音文化生态系统作为独立的生态系统，其运作受到自然环境、社会政治环境与经济环境的影响，从自然环境—社会政治、经济环境—社区—社团—人，形成一套以人的自况自娱、自我认同、自我提升以及人与人之间和睦相处为终极目标的自外而内的生态系统。反之，闽台南音文化生态系统从人—社团—社区—社会政治、经济环境—自然环境，形成了一套以人为起点的自内而外的生态系统。这个生态系统由人带动，以社团为单位，以社区为基地，营造社会政治与经济环境，适应自然环境变化。从人—社团—社区—社会政治、经济环境—自然环境构成了双向影响，双向推进的循环式、立体化生态系统。

二、闽台南音文化生态系统结构图

闽台南音文化生态系统可以划分不同的结构层级，不同层级之间依靠一套机制进行运作，形成了文化生态系统的生命体征。

（一）闽台南音文化生态系统结构图

闽台南音文化生态结构中，自然环境、经济环境、社会政治环境属于外环境，南音社会组织机构、组织形式、运作机制及南音活动属于内环境，其中各种南音组织机构为外生态系统，各种组织形式与运作机制为内生态系统，而馆阁活动、社会活动、剧场活动、民俗活动等南音活动系统

为体现南音生命力的动力系统，在南音曲唱传统中，南音"人""乐""观"三者为一体，属于核心系统。所谓"人"指拥有"内行知识"的南音承传者，"乐"指南音的音乐系统，"观"指南音曲唱传统的价值观。其中"观"决定了曲唱传统的"原质态"，当"观"改变时，南音的曲唱传统就会随之改变。所以，在"人""乐""观"三者关系中，"观"决定了"乐"的形态，也是"人"得以薪传"乐"的动力。"人"是"乐"与"观"的薪传主体，只有"人"的存在，"乐"与"观"才有载体。南音作为一个音乐物种，才能存在。

闽台南音文化生态结构图

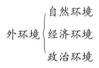
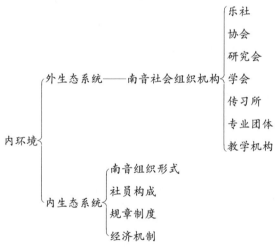

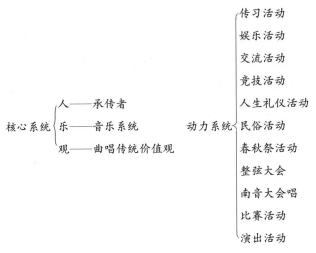

核心系统 { 人——承传者
乐——音乐系统
观——曲唱传统价值观

动力系统 { 传习活动
娱乐活动
交流活动
竞技活动
人生礼仪活动
民俗活动
春秋祭活动
整弦大会
南音大会唱
比赛活动
演出活动

（二）闽台南音文化生态系统关系图

在闽台南音文化生态中，核心系统、动力系统、内生态系统与外生态系统之间是一个整体，形成了由外环境—内环境—外生态系统—内生态系统—核心系统的关系，动力系统是闽台南音文化生态系统的运作系统，是南音作为一个物种活跃于公众眼里的渠道，也是南音生命力的表征。

闽台南音文化生态系统关系图

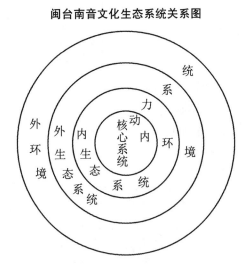

第二章　闽台南音对诸环境的文化适应

2007 年 6 月，文化部公布了国家第一个文化生态保护区——闽南文化生态保护实验区，并决定在五年内建立十个文化生态保护区。这一事件可视为文化生态理论已经被国家层面所吸纳，并作为文化政策实施。而实际上，建立文化生态保护区的原因在于地方传统文化的文化生态遭遇前所未有的破坏引发了生存危机，为了改善地方传统文化的生存环境和缓解地方传统文化的生存危机，不得不从国家层面来实施这一文化政策。闽南文化生态保护区的建立，确实促使地方政府重新认识到地方传统文化的价值，并重视地方传统文化的保护传承。虽如此，同属于闽南话地区的厦门、漳州、泉州，以及台湾，由于地方经济发展不平衡，导致生活方式不同，对地方文化保护的力度差异较大。南音作为闽南文化生态群落的一个文化物种，它的生存不可避免地受到外部经济环境、社会政治环境的影响。

第一节　闽台自然环境对南音生存的影响

闽台两岸一水之隔，地缘相近，同坐落于亚欧大陆板块，台湾及其附近诸岛屿，都是中国大陆架向东南自然延伸的部分，属于中华古陆整体。

闽台民众，尤其是闽南民系的民众，他们生存的自然环境既靠山又临海。闽台地理环境一样，均以山地与丘陵为主，气候属亚热带海洋性季风气候，温暖湿润，地质土壤、丘陵地貌与动物植被相同。

但是随着经济发展方式的不同，闽台闽南民系的民众对自然环境的利

用也有所不同。厦门是岛屿城市，主要发展工业、旅游、商贸和港口，原本的小渔村变成现代国际大都市，农业人口转为工业人口，自然环境变成了人工环境。

泉州地方大，不同的县市发展不同的产业，产业定位打破了原先的自然环境格局，以产业发展为主的经济生产方式的转换改变了自然环境。值得指出的是为了建设南安山美水库而进行的数次移民。"第一次是1966年社会主义教育运动后，为响应政府号召，九都人移民山区、支援山区建设，此次共有540户2817人移居泰宁县。第二次是1972年山美水库建成后，大部分九都人放弃祖辈生活的家园，移居南安的洪濑、康美、东田、码头等地及省内的长泰、同安、三明、平和、南靖、漳浦等九县一市20公社。这次迁移逾80％的人口共计4264户23 347人，最后九都人仅剩下6000多人就地迁高重建。到了1996年，因山美水库扩蓄，又动迁1428人。"① 数次移民也将南音文化迁入新居地，尤其是促进了新居地南音文化传承传播。

漳州地处九龙江平原，土壤肥沃，是闽南三角地区唯一以传统农业、渔业与旅游业为主要生产方式的地区，近年来，由于种植业与养殖业的发展，也在一定程度上破坏了原有的自然环境。

台湾岛屿面积不大，由于重视传统文化，各地当局与民众对自然环境和自然资源的保护意识浓厚，近年来更是加大了对自然生态的保护。

闽台在经济发展的过程中，自然环境保护意识存在着较大的不同，而这种不同也影响了闽台对传统文化乃至南音的保护观念。这种状况直至2017年习总书记"绿水青山就是金山银山"写入十九大报告后才得到改变，"垃圾不落地与垃圾分类"在全国的实施，"美丽乡村"与"村村有公园"等建设规划在八闽大地的扎实推进，一下子拉近了闽台自然环境保护意识的差距。自然环境保护意识的提升进一步促进了闽台人民对保护传承传统文化的认知，增强了对南音的传承保护意识。

① 南安市九都镇志编撰委员会编：《九都镇志》，南安市九都镇志编撰委员会，2015年版，移民篇。

台湾将南音作为一种祖先文化资源来保护传承，希望尽可能维持文化资源的原貌。泉、漳、厦出于经济发展的需要，将南音作为一种可以再生产的文化资源，试图通过南音的当代生产创造出更多的经济价值和社会效益，功利性相对强一些。

第二节　闽台经济环境的变迁与南音重心迁移的关系

闽南地区的厦门、漳州、泉州，自改革开放以来，由于地缘环境的特殊性，国家对其政策扶持的力度也不相同，加上地方政府政策导向的不同，使得三个地方的经济环境有很大的区别。台湾是亚洲四小龙之一，其经济腾飞比大陆早。近年来，随着大陆经济发展的赶超，台湾的经济优势逐渐被削弱。2019年，福建省 GDP 已然超过台湾，各地市南音扶持力度也明显超过台湾。

一、闽南地区经济环境的变迁与南音的文化适应

泉、漳、厦虽同处闽南三角地带，然而由于地理位置的差异，历史地位的变化，国家政策的影响，自古以来这三个地方的经济环境有着相当大的差异。

（一）泉州经济环境变迁

自秦汉至南宋，中原战乱频仍，百姓因避乱而入闽，朝廷为平叛乱而遣军入闽，皇室为躲避战祸而南迁入泉，他们带来了北方的生产技术、乐人与音乐文化，促进了当地的经济文化发展。宋元时期，泉州逐渐成为世界最大贸易港口之一，北宋，由于海上交通发展，泉州成为港口大都市。元祐二年（1087）设置市舶司，极大推动了泉州作为海洋港口的发展。《闽书·卷一四六"夷岛志"》载："宋置市舶于泉州，以通诸番，旧志所载有占城、宾达侬、三佛齐、浡泥、真腊、登流眉、大食、日本、注辇、灵牙苏嘉、麻逸、三屿、白蒲延、日啰亭、真里富、三泊、单马令、阇

婆、罗斛、雪峰俱轮、须华公、琵离、佛啰安、达啰希、吉阑丹、西棚、波斯兰、高丽诸国。"① 泉州作为港口城市的重要性也更为突出，拥有当时世界上最为先进的造船工艺。《梦粱录·卷十二"江海船舰"》载："若欲船泛外国买卖，则自泉州便可出洋，迤过七洲洋。"②

如果说晋唐数次移民奠定了泉州宗族人口数量和音乐艺术发展基础的话，那么南宋时"南外宗正司"迁驻泉州，则打造了"化外国都"形象。明黄仲昭《八闽通志·卷二十七》载③，"崇宁三年，置南外宗正司于南京"。又载，"绍兴三年，西外宗正司于福州，南外宗正司于泉州，盖初随其所寓而分管辖之"。《泉州府志·卷十》"名臣真德秀"条载："嘉定十年知泉州……，南外宗室在泉者三千三百余人，以上中下末四等供应。"④ 随着大批皇室宗亲迁居泉州，泉州人口剧增，淳祐年间（1241～1252），泉州由上州升为旺州，人口总数有 132 万多人，25 万 5 千多户，达到历史上第一次高峰。皇族、官宦常蓄有家乐家伎，引领了当时的社会音乐风气。其间为南音的上下四管乐制形成与南音文化发展奠定了良好的经济基础和文化土壤。

元末，泉州因民族矛盾激化而盲目排外，逐渐丧失了国际都市功能。"外侨社会的解体扯断了泉州与亚非兄弟会盟的纽带，而明初的禁海锁国政策又使它的恢复丧失可能。"⑤ 到了近代，抗战期间，泉州各县市没有受到日本的侵略，保存了较为完好的传统社会经济发展状况。泉州人重商轻农。然而 1950 年代至 1970 年代，商业被遏制，为了生存，很多泉州人到漳州耕种维持生计。1970 年代后期，泉州作为侨乡，得到很多海外亲人的

① 〔明〕何乔远：《闽书（五）》，福建人民出版社，1994 年版，第 4361～4362 页。
② 〔宋〕吴自牧著，周游译注：《梦粱录·卷十二"江海船舰"》，二十一世纪出版社集团，第 217 页。
③ 〔明〕黄仲昭：《八闽通志·卷二十七》，福建人民出版社，1990 年版，第 580 页。
④ 〔明〕阳思谦修，黄凤翔等纂：《泉州府志·卷十"古今宦蹟"》。
⑤ 王四达：《宋元泉州外侨社会的形成及其启示》，见《泉州文史研究》第二辑，中国社会科学出版社，2006 年 7 月第 1 版，第 286 页。

经济资助，晋江、石狮成为走私物品集散地，获得了发展经济的第一桶金。很多台胞与华侨纷纷回来投资办厂。泉州的经济开发早于福建各地，历史资源与当代机遇的结合，使泉州成为福建经济的领头羊。泉州各县市或依托于传统产业优势，或借助华侨资源，形成了晋江、石狮以服装、鞋为主产业，安海以纸业为主产业，安溪以茶为主产业，泉港以石油为主产业，德化以陶瓷为主产业，惠安以石材为主产业，南安以水暖为主产业，永春以农产品为主产业，洛江以台商投资为主产业的经济格局。

泉州拥有众多国际驰名品牌，经济总量占据了福建省的三分之一强。泉州经济发达为南音的当代生存发展打下了良好经济基础。

（二）漳州经济环境变迁

漳州各地，自古以农业、渔业为主，九龙江平原为当地民众的农业生产提供了肥沃的土壤，人民生活富裕，衣食无忧。明代，月港的兴起替代了泉州国际港口的地位。明初实施禁海锁国政策，但隔断不了民间的海外贸易活动。民间海外贸易被迫转型为走私性质的私商贸易。泉州港作为宋元两朝官方大港，受到严格管控压制，促成了月港成为走私的主要港口。在西方商业扩张势力与月港地方保护势力的内外压力下，隆庆元年（1567），明朝解除海禁开放月港，准贩东西洋，月港成为受明朝官方认可的民间海外贸易港口，月港与东南亚的泰国、柬埔寨、印尼、马来西亚、苏门答腊、菲律宾、北加里曼丹，北亚的朝鲜、日本、琉球等47个国家与地区直接贸易往来，还通过吕宋中转，与西班牙、荷兰等扩张势力进行贸易。至明万历年间达到最盛，明天启年间逐渐衰落。明末，郑成功与清军沿海对峙，清廷实行禁海、迁界，月港一蹶不振。1684年，清廷设厦门海关，厦门港替代了漳州港。[①]

明末清初，漳州的甘蔗、烟草、柑橘、荔枝、茶叶、渔业、制盐业等经济作物与手工业、印刷业等小商品生产发展起来，推动了城镇发展。但是"随着清代中晚期中国对外贸易中心转移到广州和上海，漳州在东南诸省中开始落伍。一度给漳州人带来巨大利润的白糖、烟草、丝绸等商品的

① 李金明：《闽南文化与漳州月港的兴衰》，《南洋问题研究》2004 年第 3 期。

生产，逐渐在国际竞争中失去自己的地位，而进口商品越多，晚清的漳州，输出大于输入，漳州人只是依靠对东南亚的劳动力输出，才能维持进出口的平衡。"①

1949 年以后，由于漳州位于福建九龙江平原，加上历史经济发展特点与资源优势，农业与小商品生产成为其主要的经济发展模式。改革开放以后，漳州市开始招商引资，引进港澳台与东南亚资金，主要是台湾现代农业技术和雨伞、服装、纺织等初级产业。1980 年，漳州 GDP 与泉州持平，超过厦门。然而到了 2005 年，漳州 GDP 落后为第四，是泉州的 38%、厦门的 61%。② 漳州也成为"闽南金三角"最为落后的一个地区。再者，由于经济发展落后，漳州各方面人才留不住，往往受不住邻近厦门的高薪诱惑而被挖走。不仅如此，漳州的公司也纷纷外迁厦门。"近年来漳州总部资源在厦门特区政策的吸引下，出现相当数量的外移，已严重影响漳州的财政收入，2012 年漳州财政收入是厦门的 28%。漳州财政收入占 GDP 的比率仅为 10.17%，而厦门高达 26.24%，充分说明两地之间发展质量的差距明显。"③ 2018 年以来，文旅融合发展模式的提出，漳州地区才投入重金修复古城，着力于发展文旅经济，客观上也促进了地方文化保护传承，为南音的当代保护传承奠定了经济基础。

（三）厦门经济环境变迁

1842 年，厦门因丧权辱国的《南京条约》而被迫开辟为通商口岸，厦门岛从一个小渔村变成国际性的港口城市。厦门也是台湾和闽南地区经济社会的集散地。1949 年后，两岸经济、民间往来隔绝。1950～1970 年代，厦门作为两岸对峙前线中的先锋，经济一直得不到发展。尤其在 1958 年 8

① 徐晓望：《论明末清初漳州区域市场的发展》，《中国社会经济史研究》2002 年第 4 期。

② 沈永智：《东部沿海欠发达地区经济发展中的政府行为研究——以福建漳州为例》，厦门大学硕士论文，2006 年，第 19 页。

③ 方赐德、王继跃：《后发地区发展总部经济的理性思考》，《漳州师范学院学报（哲学社会科学版）》2013 年第 3 期。

月 23 日后，厦门与金门形成了相互默契的"单打双不打"① 的对峙状态。1980 年 5 月 16 日，中共中央针对香港、澳门和台湾的经济发展，先后成立深圳、珠海、汕头和厦门四个"经济特区"。厦门经济发展经历了 1980～1985 年的起步阶段、1986～1991 年的综合发展阶段、1992～2000 年的蓬勃发展阶段和 2002 年以来的进一步发展阶段。2001～2007 年厦门主要经济指标增长情况②：

年份	本地生产总值（亿元）	人均国内生产总值（元）	工业总产值（亿元）	对外贸易总额（亿美元）	财政收入（亿元）
2001	558.33	41 555	884.32	110.49	110.50
2002	648.36	47 271	1112.50	151.87	126.31
2003	759.69	53 591	1394.17	187.11	149.23
2004	887.72	60 482	1876.03	240.85	160.36
2005	1006.58	65 697	2099.03	285.79	209.73
2006	1168.02	72 827	2444.75	327.91	275.23
2007	1375.26	82 233	2837.09	397.83	348.58
年均增长(%)	16.21	12.05	21.44	23.80	21.10

资料来源：厦门市统计局《厦门统计年鉴》（历年），中国统计出版社。人均国内生产总值按户籍人口计算。

从上表可看出，2001 年以来，随着改革力度的加大，以及"两岸通航"的实施，厦门的经济保持了两位数的增长。改革开放四十多年的经济发展，厦门已经基本实现了工业化与城镇化的目标，工业制造逐渐走向信

① "单打双不打"指厦门与金门在公历为单数的日期中，两边相互打炮，公历为双数的日期中，两岸休战。当时由厦门炮打金门的数十万发炮弹，现在成了金门制造"金门刀具"的原材料。

② 张继海、钟坚：《厦门经济特区发展的历史回顾与前景展望》，见《中国经济特区发展报告》2009 年。

息化，第三产业得到了极大的发展，至 2015 年，厦门常住人口已达 386 万。[①] 其中，非闽南民系人口占相当大的比例。厦门已经成为集航运物流、金融商贸、旅游会展、文化教育于一体的生态型国际现代都市，良好的经济环境为南音等音乐文化的生存提供了有利的条件。2017 年 9 月，在厦门金砖会议开幕式上，厦门南乐团推出了作为闽南传统文化艺术代表的南音新创节目《南音随想》，再度激起了南音人的文化自信，厚植南音在厦门传承的沃土。

（四）南音对闽南港口经济历时性迁移的文化适应

南音，孕育生成于古代的泉州。晋代，中原板荡，衣冠南渡，带来了中原文明。唐代，泉州替代了武荣州，至元和年间，经济快速发展与人口大量增长使泉州成为上州。尤其是"海上丝绸之路"的开发，使泉州出现"市井十洲人"现象，成为中国四大对外贸易商港。五代，尤其南唐清源军节度使留从效执政期间，泉州以"刺桐城"闻名世界。宋元时期，泉州是古代海上丝绸之路的一个起源点，宋元时的刺桐港被称为"东方第一大港"。城市发展，瓦舍勾栏的娱乐场所促进了市民音乐生活的繁荣。宋元南戏的泉腔——梨园戏、傀儡戏等逐渐发展起来，成为泉州标志性的音乐艺术品种。南宋绍兴三年（1133），"南外宗正司"迁置泉州，至绍定五年（1232），其人口发展到"内外三千余口"，这些人口中包括他们豢养的家班。据《南外天源赵氏族谱》抄本载，明成化十二年（1476）赵古愚所撰《家范》五三条，告诫其子孙："家庭中不得夜饮妆戏，提傀儡娱宾，甚非大体。亦不得教子孙童仆习学歌唱、戏舞诸色轻浮之态。"[②]《家范》反映了南宋覆灭时，在泉州的皇族宗室被蒲寿庚斩尽杀绝的惨痛教训，也反映了南外宗正司在泉州的一百多年的穷奢极侈和豢养童伶家伎的史实。唐宋以来，泉州港口经济环境的持续繁荣孕育产生了南音，并推动着南音的持

① 厦门统计信息网 http://www.stats-xm.gov.cn/zwgk/ywtz/201602/t20160203_28039.htm.

② 泉州赵宋南外宗正司研究会编：《南外天源赵氏族谱》，泉州赵宋南外宗正司研究会，1994 年版。

续发展、传承与传播扩散。

明代，漳州月港替代了泉州港，成为国际贸易港口。来自四面八方的商人、商品汇聚在这里，港口商贸经济发展，时调的兴起，印刷业的普及，使得漳州月港成为新的南音传承基地。其标志即为明万历年间，海澄人李碧峰、陈我含用闽南方言刊行的《新刻增补戏队锦曲大全满天春》，霞漳人洪秩衡用闽南方言刊行的《新刻时尚雅调百花赛锦新刊弦管时尚摘要集三卷》，书林景宸氏《精选新曲钰妍丽锦》（即《明刊三种》），为南音与梨园戏时尚曲牌的传承与传播铺平了道路。

清代，厦门港兴起，漳州月港没落，厦门成为南音的又一传承圣地。清道光中叶，厦门第一家曲馆金华阁的成立，清咸丰年间《文焕堂指谱》等文献记载着南音在厦门的历史发展。民国初年，坊间刊刻的有《御前清曲》，厦门林霁秋编的《泉南指谱重编》，台湾林祥玉编的《南音指谱》，等等，都足以说明南音随着宋元的泉州、明代的漳州与清代的厦门的港口经济环境的转移而进行文化适应，使得南音从泉州逐渐蔓延至漳州、厦门。

南音对经济环境的文化适应还体现在当代经济环境的不同，导致了政府对南音文化事业扶持力度的不同，出现了泉州繁荣、厦门维持与漳州衰微的差异。

二、台湾地区经济环境的变迁与南音的文化适应

台湾地区经济环境变迁与闽南人多次迁入有着密切关联。而越来越多闽南人迁入台湾带去了先进的经济生产技术与生活方式。南音作为闽南人重要的音乐生活方式，与台湾港口经济环境变迁和经济生活相适应。

（一）台湾地区经济环境的历史变迁

早在秦汉时期，就有中国先民在澎湖活动。《台湾通史》云："而澎湖之有居人，尤远在秦汉之际。或曰，楚灭越，越之子孙迁于闽，流落海上，或居于澎湖，是澎湖之与中国通也已久；而其见于载籍者，则始于隋

代尔。"① 唐代，未与台湾交涉，直至五代南宋，方因战争缘故，漳泉边民渐入台湾，在北港聚居。② 宋孝宗乾道七年（1171），正式将澎湖群岛隶属福建路晋江县，并驻兵把守。1225 年，赵汝适《诸蕃志》载："泉有海岛，曰澎湖群岛，隶晋江县。"元世祖至元十八年（1281），首次设官署澎湖巡检司，隶属福建泉州府。明代依循旧例设澎湖巡检司。

1622 年，荷兰东印度公司占领澎湖，1624 年，明朝福建巡抚南居益收复澎湖列岛。1661 年，郑成功收复台湾，与其子孙开始了 23 年的统治。清康熙二十二年（1683），施琅攻取台湾，清政府设立台湾府，隶属于福建省，实现了对台湾的 212 年的统治。雍正、乾隆期间，大批漳州人、泉州人、客家人赴台开垦。自此，漳泉之间、闽粤之间、客闽之间因族群与土地纷争不断，形成了彼此间的文化、生活、语言与地域对立。1885 年，台湾从福建分离，升为台湾省，由刘铭传任台湾首任巡抚。

清光绪二十年（1894），中日甲午战争失败，《马关条约》被迫将台湾与澎湖割给日本，台湾人则建立台湾民主国抵抗日本，最终失败。至 1945 年日本战败，台湾光复，日本人殖民台湾 50 年，约 30 万日本人后代滞留台湾，名"湾生"。这 50 年的"皇民化运动"使得台湾的中国传统文化受到日本文化的遏制与影响。

台湾地区从 1950 年代起实施"土地改革"来促进农业发展，大大提升了农业生产力，为经济发展奠定了基础。1960 年代，台湾处于经济发展转型期，1960 年后着手发展轻工业，推动中小私营企业，扩大就业，工业产品以轻纺、家电等加工产品的出口扩张来替代进口，提高国民收入，至 1964 年国民收入突破 200 美元，GDP 实现了双位数的增长。③ 1960 年台湾工业从进口转向出口，客观上带动了文化艺术的对外交流，为台南南声社的东南亚交流创造了良好的经济环境。1970 年代，台湾的经济迈向多元

① 连横：《台湾通史·上卷·卷一"开辟纪"》，幼师文化实业公司，1977 年版。
② 连横：《台湾通史·上卷·卷一"开辟纪"》，幼师文化实业公司，1977 年版。
③ 林丰德、林俊文、李金龙：《中国台湾地区经济发展的历史回顾与前景展望》，《经济研究导刊》2009 年第 15 期。

化，到 1980 年代台湾成为"亚洲四小龙"之一。台湾经济的崛起使得政府有更多的力量关注本土文化，台湾的本土意识和本土文化也得以张扬。1980 年代初，两岸从对峙重归对话，台湾商人在大陆各地政府的招商政策引召下，纷纷赴大陆各地投资办厂，为台湾的经济繁荣和市场开发注入巨大的活力。随着两岸直航，两岸关系迅猛发展，台湾经济朝着国际化、自由化发展，高端电子、机械与信息产业、金融产业、生态旅游业成为支柱产业。台湾经济环境发展变化为南音的生存发展提供良好的土壤。闽台民间各种交流与对话成为当代新常态。然而，2015 年蔡英文上台后，不承认"九二共识"，刻意淡化与大陆的关系，并造成两岸政治交流渠道中断。2020 年至今，由于新冠疫情和民进党当局对大陆政策等原因，两岸民间往来受到严重影响，台当局单方面阻碍了大陆学术、民间入台交流，两岸南音人线下交流活动减少。

（二）南音对"一府二鹿三艋舺"港口经济迁移的文化适应

泉州南音何时传入台湾，历史文献没有确切的年代记载。《台湾通史》载："台湾之人，来自闽粤，风俗既殊，歌谣亦异。闽曰'南词'，泉人尚之。……'南词'之曲，文情相生，和以丝竹，其声悠扬，如泣如诉，听之使人意消。……登台奏技者，勾栏所唱，始尚'南词'，间有小调。建省以来，京曲传入，台北校书，多习徽调，'南词'较少。惟台湾之人，颇喜音乐而精琵琶者，前后辈出。"[①] 可知，南音于台湾"建省"（1885）前曾被称为南词。然连横并未说明南词于何年传入台湾。台湾学者将南音分为馆阁南音与舞台演剧之南音（南管戏）两种。

如果从南管戏入台算起，则台湾南音的历史可推至明末清初。康熙三十五年（1696）冬，福州（榕城）火药库失火，焚毁硫磺、硝石五十余万斤。郁永河主动请命前往台湾北投开采硫磺，1698 年他将台湾之行的见闻写成《裨海记游》，其中，《竹枝词》云："肩披鬈发耳垂珰，粉面红唇似

① 连横：《台湾通史·下卷·卷二十三"风俗志"》，幼师文化实业公司，1977 年版，第 477 页。

女郎；妈祖宫前锣鼓闹，侏儒唱出下南腔。"① "下南腔"即梨园戏或南管戏唱腔。这既是南管戏传入台湾的最早史料，亦可视为南音传入台湾之史料。

台湾俗语中素有"一府二鹿三艋舺"，"一府"指台南，"二鹿"指鹿港，"三艋舺"指台北。这条俗语是台湾经济开发史变迁的记载。然而，台湾南音馆阁的出现顺序，从目前可知的文献推测，依次为鹿港的雅正斋、台南的振声社，然后才是台北艋舺聚贤堂。

鹿港原名鹿仔港，或名漉仔港，或名洛津。南明永历十五年（1661），郑成功驱逐荷兰人离台，永历十九年（1665），郑经设北路安抚司于半线（即今之彰化），开始了彰化的汉人开垦史。鹿港作为清初离福建漳泉最近的天然港，成为福建移民的登陆港。清康熙五十六年（1717）《诸罗县志》载："又西为鹿仔港，港口有水棚，可容六七十人，冬日捕取乌鱼。商船到此，载脂麻、粟、豆。"② 可知，清初闽商船入港通商频频。后来海禁，鹿港虽与外界无法交易，但仍是繁盛的商港之一。清乾隆四十八年（1783）三月七日，福建将军永德奏设正口，首称鹿仔港为鹿港。乾隆四十九年（1784），清政府允许鹿港与泉州蚶江直航。乾隆中叶时，鹿港已有数千户，贸易发达，漳、泉、厦富豪移民为多，偷渡的也多，成为清代台郡第二大都市。③ 乾隆、嘉庆、道光年间，漳、泉、厦各地商人与渔民不定期往来鹿港与闽南，到鹿港卸货需要几天时间，他们夜间休闲时先在船上演奏南音，音乐声传至岸上，已经定居鹿港的移民听久了，就邀请船上的南音人上岸教授，于是鹿港的南音逐渐兴旺。④ "据黄根柏先生所言，285 年前即有陈佛赐者至鹿港开馆，按此推算，当是清康熙年间，但此种

① 郁永和：《裨海纪游》，台湾银行经济研究室，1959 年版，第 15 页。

② 〔清〕周钟瑄：《诸罗县志·卷一·封域志·山川·大武郡溪条》，台银文丛 141 种，第 13 页。

③ 刘淑玲：《鹿港雅正斋之唱腔研究》，台湾师范大学音乐研究所硕士论文，1987 年，第 18 页。

④ 2014 年，笔者采访鹿港雅正斋黄承桃笔录。

说法并无证据支持，只好姑且存疑。"① 但据《中国音乐文化大观》载："鹿港的雅正斋，开馆于康熙三十四年（1695）。"②

　　台南作为郑成功定都台湾的首府"东都明京"，实施屯田法，军队战时归队，平时开荒种田，保证军队给养。清军驻台后，海禁解除，闽粤两省沿海人民（其中以福建的漳泉地区为主流）纷至沓来，成为开发台湾、发展台湾经济生产的主力军。高拱乾《台湾府志》载："（康熙）三十二年冬，有年，商人贩粜内地，四郡居民资焉。"台湾的诸罗、凤山皆盛产粮食，"大有之年，千仓万箱"，"本郡足食，并可资赡内地。居民止知逐利，肩贩舟载，不尽不休"。③ 台南在与泉州、漳州的贸易往来过程中，促进了南音的在地化传承。台南至迟在 18 世纪初已见南管活动。1722 年，黄叔璥为台湾首任巡察御史，赴台期间写有《台海使槎录》（八卷），内容包括两部分，其一即为《赤崁笔谈》，搜罗整理出关于台湾历史、地理、海洋、气候、交通、物产、财税、武备、风俗、宗教、商贩等文献，以供施政参考。其卷二载："求子者为郎君会，祀张仙，设酒馔、果饵，吹竹弹丝，两偶对立，操土音以悦神。"④ 可知当时已有南音祀郎君活动。据收藏于"中央研究院民族学研究所"与台湾史典、宗教典藏之资料，1920 年台南宗教调查，台南郎君爷会（振声社）成立于清乾隆五十八年（1793）八月。振声社于 1980 年曾一度散馆。

　　19 世纪中叶台南府城邻近的安平港，因 1823 年大雨造成港湾内淤滞难于出入，大陆往来海船改航港口条件不好的四草湖港与国赛港，然后再由接驳船转运府城，交通极为不便。而台北淡水河及其支流，当时内河航运方便，大陆海船逐渐往淡水港集散，台北艋舺逐渐替代台南，成为经济

　　① 许常惠主编：《鹿港南管音乐的调查与研究》，鹿港文物维护地方发展促进委员会，1979 年，第 7 页。

　　② 蒋菁、管建华、钱茸主编：《中国音乐文化大观》，北京大学出版社，2001 年版，第 481 页。

　　③ 黄叔璥：《台海使槎录·卷三·赤崁笔谈"物产"》，商务印书馆，1936 年版，第 48 页。

　　④ 黄叔璥：《台海使槎录·卷二·赤崁笔谈》，商务印书馆，1936 年版，第 42 页。

发展中心。

台北市经济的繁荣，士绅阶级的南音人聚集在一起，成立了台北最早的馆阁聚贤社，后改为聚贤堂。从林国芳（1820～1862）于道光二十年（1840）左右即加入聚贤堂，可知聚贤堂当于 1840 年之前成立。[①]

从台湾南音社随着"一鹿二府三艋舺"的港口经济环境迁移出现在地化传衍的历史看，台湾南音文化是对"一鹿二府三艋舺"港口经济环境文化适应的过程中逐渐发展蔓延开来。

第三节　闽台社会政治环境变迁与闽台南音的文化适应

1949 年以前，闽台民众传统社会生活方式基本相同，1949 年以后，两岸社会政治环境不同，逐渐拉大了两岸对南音传统文化保护的实质认知，加深了彼此的差异性。改革开放后，两岸恢复正常往来，亦影响了彼此对南音文化传统保护的认知。

一、闽南地区篇：社会政治环境变迁对南音发展的分化

清代，南音在泉、漳、厦的闽南地区繁荣发展，馆阁林立，名师辈出。郎君会成为一种商会性质的社团，南音艺术得到推崇，南音人属于士绅阶层，享有很高的身份地位，备受民众尊重仰慕。然而，1949 年以后，在国家政策方针指引下，南音的命运出现了几度波动。改革开放后，由于泉、漳、厦三个地区经济基础的不同，政府文化部门在南音保护传承方面的作为也不一样。

（一）国家和地方政府政策方针变迁与南音的命运波折

闽南地区文化传统为南音的生存提供了优质的土壤，但社会政治环境的差异对泉、漳、厦三地南音发展产生了分化作用，反之，引起南音对社

① 李国俊、洪琼芳：《玉箫声和——南管耆宿蔡添木生命史》，台湾传统艺术总处筹备处，2011 年版，第 15 页。

会政治环境的文化调适。

1. 国家政策变迁与南音发展

20 世纪 50 年代，国家重视传统音乐，发起民间音乐会演和民间音乐普查整理运动，极大地恢复和发展了南音文化。"社会制度的巨大变革不仅对社会、经济领域产生了历时性的影响，而且也引起文化艺术特别是传统艺术的生存、传播的根本性变化。"① 为了将散落于全国各地民间乐（剧）社团和高水平艺人组织起来，推动民族音乐的系统整理和专业化队伍建设，政府文化部门出台了一系列操作性强的政策，比如，1952 年文化部颁布《关于整顿和加强全国剧团工作的指示》，参照西方管弦乐队编制进行"民间乐器改革"等。同时，在"无神论"思想主导下，各地民俗信仰活动都被当成封建迷信予以取缔，尤其是"革命化、民族化、群众化"的"三化"原则，成为所有音乐活动必须遵守的原则。南音郎君信仰的春秋祭活动被禁止，原本融于世俗红白喜事的传统南音活动也被禁止。

1954 年，纪经亩等人在创办金风南乐咖啡座基础上，将原来艺人重新组合，成立了厦门金风南乐团。1960 年春，泉州南音乐团以"泉州市民间乐团"之名成立，时任泉州市市长王今生出身弦管世家，积极申报创办南音乐团提案，后来定名。

1966～1976 年"文革"期间，传统南音被列入"破四旧"，遭到全方位的破坏，有组织的南音活动就此中断，民间馆阁停止传统南音活动，民间大量手抄本被烧毁，民间乐人不敢公开演唱演奏传统南音，若被发现，参加活动的人或被批斗，严重者或被处以重刑。各地的南音乐人用他们自己的智慧坚持南音活动。有的是偷偷自发学习传统南音，比如，王心心学南音的时候刚好处在"文革"中，公开场合不能唱传统的曲子，因为怕别人听到，父亲深夜窝在棉被里教她，父亲唱一句她学一句，《雪梅教子》《听门楼》都是父亲教的。有的领导秘密维持传统南音活动，比如，三明

① 乔建中：《20 世纪中国传统音乐研究论纲》，《南京艺术学院学报·音乐与表演版》2004 年第 2 期。

钢铁厂的泉籍工人们在同乡领导的带领下，仍然冒着危险组织南音活动。① 新老音乐工作者用智慧利用南音这一音乐品种，创作了大量用于宣传各种政治需要的作品与群众歌曲。1967 年 5 月 25 日，《人民日报》的《毛主席无产阶级文艺路线辉煌成果的盛大检阅 八个革命样板戏在京同时上演》报道："闪耀着毛泽东思想灿烂光辉的革命样板戏——京剧《智取威虎山》《海港》《红灯记》《沙家浜》《奇袭白虎团》，芭蕾舞剧《白毛女》《红色娘子军》，交响音乐《沙家浜》，在亿万革命人民最热烈地庆祝毛主席的光辉著作《在延安文艺座谈会上的讲话》发表 25 周年的欢呼声中，在首都同时上演。"② 泉州市民间乐团跟随号召将流行的样板戏进行改造，不仅演出现代编创的曲艺，而且用南音素材创作样板戏《沙家浜》《江姐》《红灯记》等，得到福建省文化部门的重视。当时乐团的生存全部靠政府，每天晚上都有演出，配合宣传任务。为了更好生存，团里还常常下乡有偿演出。1970 年后，泉州市民间乐团也被解散，南音乐人纷纷被遣发到其他岗位。相比之下，配合宣传工作而创作南音新作品是维持南音公开演出的最佳选择。1973 年，南安文化馆编辑了《新南曲》，收录了 20 首新创歌曲。

早在 1960 年代初，全国各省市就接到由中国音乐家协会、中国音乐研究所、音乐出版社发起的收集整理民间歌曲集成的通知，但因"文化大革命"而耽搁下来。1979 年 7 月 1 日，文化部、中国音协联合颁发了《收集整理我国民族音乐遗产规划》〔（79）文艺字 537 号、音民字第 002 号〕的文件，要求各省市重新启动这一工程，并扩大为《中国民族民间器乐曲集成》《中国民间歌曲集成》《中国戏曲音乐集成》《中国曲艺音乐集成》，这一浩大工程一直持续至 2009 年才基本出版结束。南音被分别收入《中国曲艺音乐集成》与《中国民族民间器乐曲集成》。③

1980 年泉州市民间乐团恢复活动，并于 1986 年更名为泉州南音乐团。

① 2016 年 4 月 23 日笔者调查三明市雅音南音社笔录。

② 李松：《〈样板戏〉编年史·后篇》，台湾秀威资讯科技股份有限公司，2012 年 2 月第 1 版，第 109 页。

③ 这也是当下南音两派归属最大争议与分歧的依据之一。

1980 年 10 月，厦门金风南乐团也正式更名为厦门南乐团。

2006 年，"非遗保护"运动在中国正式启动，国务院下文公布《关于加强文化遗产保护的通知》，制定"国家、省、市、县"四级保护体系，提出"保护为主、抢救第一、合理利用、传承发展"的工作方针，分别于 2006 年、2008 年、2011 年、2014 年、2018 年、2022 年公布了六批国家级非物质文化遗产名录。"非遗保护"运动有效推进了厦门、泉州、漳州、三明等地的南音活动的迅猛发展，各地南音社团如春笋般的成立，形成了具有时代气息的各种层次结构的南音组织。

南音被列入福建省首批国家级非物质文化遗产保护名录，一批南音乐人获评为国家级传承人，福建省级传承人，以及市、县级传承人，激活了南音界，让南音乐人重新获得了国家认同的身份。2009 年，经各级政府推选，并由国家报送至联合国教科文组织，"泉州南音"获得了"人类口头和非物质文化遗产代表作名录"的最高荣誉。这一荣誉推动了世界南音人保护薪传南音的热情，泉州、厦门的县市、乡镇，乃至村里都纷纷推出了积极的保护政策来扶持南音的传承发展，如德化专门给德化南音研究所一个活动区域，每年提供 1 万元活动经费。[①] 2018 年厦门安区政府启动欧厝"南音泥土计划"，由区政府每年出资聘请南音师资为渔村孩子传授南音。2023 年改为"星光计划"。[②]

2. 厦、漳、泉的文化政策与地方南音保存之地域性适应

厦门市政府因为经济基础良好，只要是闽南的东西，都想方设法列入文化遗产的保护目录，譬如歌仔戏、高甲戏、南音，以及漳州褒歌。甚至厦门本来没有的皮影戏和木偶戏，2010 年以来因为漳州唯一的一位皮影戏艺人随儿女迁居厦门，也成为厦门保护的对象，厦门也开始拥有皮影戏，厦门市文化部门还从漳州高薪聘请职业木偶戏艺人赴厦门常态化演出。厦门市政府不仅重视传统文化，还极力推广现代音乐舞蹈文化将厦门打造成现代艺术的都市。厦门市目前拥有厦门市南乐团、厦门市金莲陞高甲戏剧

① 2018 年，南音评估小组调研德化南音研究所的访谈。

② 2023 年 12 月 15 日，厦门欧厝"南音泥土计划"发起人吕韶风电话访谈。

团、厦门市歌仔戏剧团、厦门爱乐交响乐团、厦门市交响乐团、厦门市歌舞剧院、厦门市小白鹭民间舞蹈团等专业团体，还将鼓浪屿打造成钢琴岛。2017 年，"鼓浪屿国际历史社区"入选世界文化遗产名录。厦门良好的社会政治环境夯实了南音传承发展的基础。南音在厦门金砖会议开幕式的展示将厦门南音传承推到了一个历史高度。

泉州市经济基础好，政府文化部门非常重视泉州的文化建设，不仅市一级政府重视传统音乐文化，而且各县市、乡镇政府都重视传统文化。2013 年 8 月，泉州被选为东亚文化之都，南音在泉州各级政府文化部门重视下，得到了很好的传承保护。泉州市第一个将南音引入中小学校园，第一个进行本科专业教学与硕士专业教学。泉州市社会政治环境促进了南音传承保护意识的全民性。2023 年春晚，泉州南音传承中心与厦门南乐团参与主演的节目《百鸟归巢》，使南音成为大众接受的流行艺术。

漳州市经济基础较为落后，文化保护意识相对淡薄。当闽南地区南音的保护传承活动风风火火开展起来时，漳州市各级政府几乎以不作为的态度看待南音，笔者所接触的各级政府文化部门都将南音当成是泉州的遗产，南音不属于漳州的乡土文化。在漳州，不仅被视为外来乐种"南音"没能得到很好的保护，原生乐种"锦歌"也几乎没有得到保护，原有亭派与堂派两大流派的锦歌，目前亭派仅剩王素华等两位传人在薪传锦歌。2015 年，东山县被评为全国曲艺之乡，东山县政府才开始拨经费支持御乐轩进行南音的传承保护工作。但东山铜兴村自 1980 年代就开始重视南音，并为御乐轩提供了固定的场所。2015 年来，龙海市文化部门也开始重视存活于龙海下庄的南音社，随着下庄南音社影响力的提升，龙海市逐渐有所作为。2018 年，文化和旅游部南音评估工作开展后，漳州市文化部门注意到了南音在漳州传承保护的重要性，着手出台一些措施，如漳浦县专门设立南音传承点，并在文化活动中推出南音节目。漳州市南音协会也举行换届，漳州市文化与旅游局为南音活动提供更多的机会。2020 年，漳浦县文化和旅游局更加重视南音保护与传承，专门举办南音进校园的南音大赛。

总之，国家视阈下南音的社会政治环境可以用李宏锋先生所梳理的中

国传统音乐遗产保护四阶段来概括："1949～1966：政策影响与学术性保护，1966～1976：人为毁灭与畸形发展，1976～2000：自然修复与现代化冲击，2000～2010：人为抢救与迅速消亡。"① 李先生精辟地勾勒出 60 年来中国传统音乐遗产的保护情况，总结出国家视阈下的传统音乐遗产保护的失败教训与成功经验。2010 以来，国家与地方政府再度出台各种有利政策，极大促进了南音的传承发展。比如国家层面，2011 年我国出台《中华人民共和国非物质文化遗产法》，2017 年 1 月，中共中央办公厅与国务院办公厅共同印发"关于实施中华优秀传统文化传承发展工程的意见"，2021 年，中共中央办公厅、国务院办公厅印发《关于进一步加强非物质文化遗产保护工作的意见》。地方层面，2017 年，福建省委办公厅、省政府办公厅印发《福建省优秀传统文化传承发展工程实施方案》，福建省文化厅出台《福建省文化厅实施优秀传统文化传承发展工程重点任务及责任分工方案》；2022 年，中共福建省委宣传部、福建省文化和旅游厅印发《关于进一步加强非物质文化遗产保护工作的实施意见》，等等。

（二）南音界主动适应：创立研究机构与整理资料

1950 年 12 月，厦门市南音研究会成立，下设集安、锦华、金华、太平、厦港、鼓浪屿、集美等分会；厦门集安堂南乐研究分会参加厦门市广播电台播唱活动，演唱以"抗美援朝"为内容的南音曲目。1952 年，泉州南音研究社成立，第一任社长何天赐，副社长庄咏沂。1956 年 7 月，永春县第一届南音研究社成立，由李文爆等吸收当地南音爱好者入社。1959 年，厦门南乐研究会、泉州南音研究会与福建省群众艺术馆联合编辑出版《南曲选集》。②

1985 年 6 月 4 日，"中国南音学会"在泉州成立，来自北京、上海、福建、香港等地以及东南亚的南音弦友共一百人参加了成立大会，推举赵

① 李宏锋：《中华人民共和国成立早期的传统音乐遗产保护》，见《音乐类非物质文化遗产保护的理论与实践徐州论坛论文集》2010 年 11 月 24 日。
② 《中国曲艺志·福建卷》，中国 ISBN 中心 2006 年 12 月北京第 1 版，第 34～37 页。

沨为会长，王今生、王爱群、朱展华、陈天波、赵宋光、黄翔鹏为副会长。① 从一开始就是中国音协和中国学术界著名学者介入南音学会，为南音的研究与学术地位奠定了坚实的基础。

1985 年 12 月 21 日"泉州地方戏曲研究社"在泉州市正式成立，当时文化部部长朱穆之题写了社匾。② 此后，研究社在郑国权主持下编撰出版了南音的重要文献，如"泉州传统戏曲丛书（16 册）"，《明刊三种》《道光指谱》《文焕堂指谱》《泉州弦管名曲选编》《泉州弦管指谱大全》《考辨泉州话》《泉州弦管史话》《泉州弦管曲词总汇》《泉州南音记录工程》《泉州明代百首有声弦管曲》等。

1993 年中共泉州市委宣传部创办直属事业单位泉州南音艺术研究院，吴珊珊担任院长，20 多年以来，吴珊珊跑遍厦门、泉州、漳州的县、乡镇、村落去探访老艺人收集南音资料，至 2009 年，共收集南音乐谱 789 种；见存传统曲 7283 首、过支曲 1998 首、套曲 9 套 170 首、滚门 994 个、新曲 1172 首。③

2003 年，晋江市人民政府决定由文化局、文化馆聘请苏统谋、丁水清两位整理编撰南音出版物，先后出版了《弦管指谱大全》《弦管什锦过支曲选》《弦管过支古曲选集》《弦管古曲选集（8 册）》等。

2008 年，安溪县委宣传部与县文联共同主持编撰出版"安溪县文化丛书"，由陈练等人编撰"弦管套曲"系列。

（三）新南音：政府主导下的南音适应性表演样式

在如何处理旧社会存活下来的艺术形式问题上，地方政府始终贯彻延安文艺座谈会上的十六字方针，即"百花齐放，推陈出新。古为今用，洋为中用"。对待传统艺术形式，大家几乎采用同样的做法——老酒装新瓶或旧瓶装新酒。自 1953 年至 1980 年福建省文化局共出台了相当多关于文

① 《南音学术讨论会简报》，1985 年 6 月 8 日。
② 《中国文化报》1986 年 1 月 24 日"创刊号"。
③ 《守望南音——访福建泉州南音艺术研究院院长吴珊珊》，见"新华网福建频道"，2019 年 10 月 14 日。

化改革的文件，具体如下：《福建省人民政府文化事业管理局关于当前戏曲改革工作的指示》（1953）、《福建省转发文化部〈关于大力开展戏曲说唱艺人中间的扫盲工作的指示〉希将经验总结及工作计划报局》（1956）、《福建省转发中央文化部"关于加强戏曲、曲艺传统剧目、曲目的挖掘工作的通知"》（1961）、《福建省文化局关于组织我省优秀音乐戏曲节目灌制唱片的通知》（1962）、《福建省文化局中国曲艺工作者协会福建分会关于举办1965年福建省社会主义曲艺专场的通知》（1964）、《福建省计划委员会、福建省劳动局、福建省文化局关于解决原县以上集体所有制剧团人员安置问题的通知》（1979）、《福建省文化局、福建省财政局颁发〈关于县以上专业艺术表演团体"四定一奖"办法〉和〈关于县以上艺术表演团体经费开支标准〉的通知》。这些文化部与文化局关于改革与创新的政策，也将南音作为曲艺的一种，为新时期艺术创作服务指明了方向，在一定程度上解决了当时南音艺人的一些问题，为稳定南音乐人的生活、保存南音曲目提供了有力的保障。

改革创新一直贯穿在新南音的创作思想中。1951年5月，福建省曲艺界传达、学习、贯彻中央人民政府政务院《关于戏曲改革工作的指示》；1952年1月，福建省文化局在泉州市举办第二期戏曲研究讲习班，南音锦歌等艺人参加学习；同年10月12日，南音、南词等曲种参加"福建省第一届地方戏曲观摩演出大会"；这些都强调南音工作者朝着改革和创新的方向前行。

1956年11月19日，厦门市政协邀请泉州和厦门的南音工作者参加南音改革座谈会，是首次南音界专门为创作新南音而召开的座谈会。即使是在"文化大革命"期间"破四旧"的年代，也出现南音人专门召开改革创作研讨会，并将研讨会精神付诸创作的实践。1973年3月，晋江地区（今泉州市）举办南音改革研究班，参加的作者30多人，修改南音作品28首，并印发一万多份分发各地。各地纷纷涌现出南音创新热潮。同年12月南安文化馆编的《新南曲》深刻表达了南音乐人对南音的热爱。在《新南曲》选集的开头，编者引用了毛主席语录："百花齐放，推陈出新。古为今用，

洋为中用。对于过去时代的文艺形式，我们也并不拒绝利用。但这些旧形式到了我们手里，给了改造，加进了新内容，也就变成革命的为人民服务的东西了。"① 选集共收录了《感谢毛主席》《百花盛开春满园》《清华参军》《大寨红旗迎风飘》《公社饲养员》等20首新作。

1973年南安县文化馆编《新南曲》（2015年1月5日摄于福州）

1979年9月，晋江县文化局也出版油印内部资料《南曲选》，里面收集了《重上井冈山》《万里行舟靠舵手》《紧跟华主席继续长征》《昂首放歌新长征》《新长征颂》《五届人大迎新春》《歌唱新宪法》《痛悼毛主席》《悼总理》等新创南音曲目，与《昭君出塞》《山险峻》《夫为功名》《因送哥嫂》《望明月》等传统曲。即使是传统曲，也要用新形式改造，也要与时俱进，与新文艺结合，如小组唱、曲艺、重唱，以及琵琶弹唱、表演唱等非上四管形式的舞台表演。选集中的新创曲目如陈华智作曲的《重上井冈山》是用简谱创作的二声部曲目。

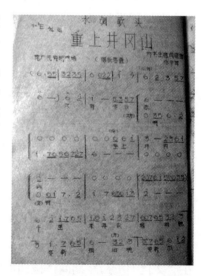

《重上井冈山》曲谱（2015年1月5日摄于福州）

① 南安文化馆编：《新南曲（1）》，1973年12月。

二、台湾地区篇：政权轮替对南音发展的影响

1895 年 4 月 17 日，清光绪政府与日本明治政府签订了丧权辱国的《马关条约》，台湾岛及其附属各岛屿、澎湖列岛被割给日本，至 1945 年日本战败，台湾被日本整整侵占了 50 年。根据王樱芬的研究，台湾南音分为四个时期："全盛期——日据开始至中日战争爆发（1895～1937）、没落期——中日战争爆发至光复（1937～1945）、复苏期——光复之后至 1960 年代末期、转型期——1970 年至今（1996）。"① 而实际上，1960 年以后，台湾进入了工业化社会，这时南音与传统音乐的生存遭遇到了挑战。因此，更准确地说第三阶段复苏期为光复之后至 1960 年前，1960 年代至 2000 年是转型期，2000 年福建沿海与金门、马祖地区直接往来至今又可划分为一个时期，即融合期。

（一）日据时期的南音发展与南音馆阁的崇高地位

1895 年，台湾沦为日本的殖民地，但是两岸的经济、文化没被隔断，两岸的南音界亦是互通往来，未受任何影响。

1. 日本殖民统治初期的情况

日本殖民者一方面对台湾采取了"农业台湾、工业日本"的经济政策，把台湾当成日本的永久管辖地治理，建设基础设施，发展农业经济；另一方面对台湾传统文化采取怀柔政策与宽容政策，虽然积极推动日语教育，但也尊重台湾既有的风俗习惯，促使台湾南音能够按照传统的生存模式承续。日据时期，台湾馆阁发展蓬勃，南音活动频繁。其间至少有 40 多个南音馆阁，除了鹿港雅正斋、聚英社等清末已有的馆阁，约有二十几个馆阁成立于这时期：台北地区②的淡水清弦阁（约 1910）、艋舺集弦堂（约 1910）、大稻埕清华阁（1913）、艋舺闻弦堂（1923）；鹿港地区③的崇正声

① 王樱芬：《台湾南管社会史初探》，台北"国家科学委员会"专题研究计划成果报告，1996 年。

② 蔡郁琳：《台北市南管发展史》，台北市政府文化局，2002 年 6 月版，第 6～10 页。

③ 许常惠：《鹿港南管音乐的调查与研究》，鹿港文物维护地方发展促进委员会，1979 年版。

（1912）、大雅斋（1926）；台南地区的南声社（1900）、群鸣社（1934）；新竹地区的玉隆堂（1945 前）[①]；台中地区的大甲聚雅斋（1926）；高雄地区[②]的内门乡集声社（日据初期）、顶茄苳乡振乐社（日据初期）、旗山镇凤吟声（日据时期）、大树乡引凤社（日据时期）、楠梓区以鸣社（日据时期）、左营区集贤社（1919）、左营区聚安社（1927）、楠梓区右昌光安南乐社（1929）、左营区安乐社（1930）、下茄苳乡振南社（日据时期）等。

2. 日据时期闽台南音交流情形

日据时期，闽台民间艺人互通往来不绝。许多泉州、厦门的南音大师都应聘至台湾教授南音。譬如，林祥玉（1854～1923），厦门人，自幼师从厦门南音名师林征祥（绰号吐目祥）学南音，能弹擅唱，指谱全，造诣精湛。早年经商，后弃商专研南音，在东阳阁与集安堂担任馆先生。清末到台湾设馆授徒，教学之余，将收集的南音抄本整理校勘，编印《南音指谱》。南音高手许启章、林霁秋、黄韫心、陈江渠与陈万舍皆出自他的名下。许启章，厦门集安堂的高手，1921 年受邀至旗后（现为旗津）清平阁任教，至 1933 年止，在台闽之间经常往来，在台期间与台南南声社馆主江吉四之子江主合作，编校出版了《南管指谱重集》。吴彦点，晋江人，日据时代应聘入台传授南音艺术，他名重乐坛，备受尊敬。鹿港王昆山、施鲁、林狮、王俊等近二十人一起，各交两块钱向吴彦点、洪笠学南音。[③] 1938～1941 年，吴彦点在鹿港崇正声南音社担任馆先生。[④] 再如，沈梦熊，厦门市人，日据时期应聘入台担任南音先生，曾在北港、新竹等地教授乐艺，亲手抄录指、谱、曲多集，撩拍至精至微，深受弦友喜爱。陈金龙，南安诗山人，日据时代入台，文武双全，南音、武术名家，武功技冠

① 谢水森：《昔日新竹传统戏曲南管、北管轶事》，台湾国兴出版社，2009 年 10 月版。

② 庄雨润：《高雄地区南管音乐调查研究》，南华大学民族音乐学系学士论文，第 10 页。

③ 《王昆山细说南管情》，彰化县文化中心印，1994 年 7 月，第 10 页。

④ 许常惠：《鹿港南管音乐的调查与研究》，鹿港文物维护地方发展促进委员会，1979 年版，第 23 页。

群雄。其文擅洞箫演奏，武精于齐眉棍技艺。永春县蓬壶的林庶烟也曾在1934年入台任教。此外，还有多位来自泉、厦的南音先生，如横亭先、至先等，但无更多详细资料。

台湾南音乐人也有赴闽学艺或交流。譬如：潘荣枝，新庄集贤堂成员，赴厦门学习南音后技艺大增，返台后在鹿港、左营等地广收门徒。鹿港遏云斋的陈贡，也曾赴厦门交流南音。笔者在鹿港调查遏云斋时，拍摄到陈贡抄写的南音抄本。[①] 新庄聚贤堂的林红也曾赴厦门玩南音。

鹿港陈贡南音抄本（2014 年 11 月 2 日，摄于鹿港遏云斋）

蔡添木于 1930 年赴厦门任职菊元洋行（日本银行）期间，为了生意往来，与其他爱好南音的商界友人常到厦门艺旦间玩南音。[②] 当时，厦门的艺旦多来自台湾，一般而言，一个艺旦间都有四五个艺旦。白天，她们跟先生学习新曲，或自行练习弹琵琶、唱曲，晚饭后九点至十二点是她们的营业时间。客人也是饭后过来，先点烟盘，然后一起玩南音，或者欣赏南音。

此外，1928 年，日政府放送局以每人每次五元的高薪聘请集贤堂的潘训、潘荣枝、蔡添木、黄根土、蔡陈根等人去演奏，对闽南播放南音音乐，以实现其不可告人的政治目的。这种做法一直持续好几年。

3. "皇民化运动"下日本对南音人的利诱

1923 年，日本为了发动战争，到处招募兵力和筹集经费。南音是士绅阶层的音乐，南音人多数是经济较好的士绅阶层。为了募集更多的经费，日当局利诱逼迫台湾人，利用南音士绅阶层的社会影响招募兵力，日本皇太子裕仁特意入台。其间仿照南音界流传的"御前清曲"，裕仁作为殖民

① 2014 年 11 月 3 日，笔者采访鹿港遏云斋郭应护、尤能东所拍摄。

② 李国俊、洪琼芳：《玉箫声和——南管耆宿蔡添木生命史》，台湾传统艺术总处筹备处，2011 年版，第 58～63 页。

统治当局代表的日本皇室太子召见南音人，学康熙听南音，并赏赐具有日本皇室荣誉的三角旗，以作为对南音士绅阶层的重视。在日当局威逼下，台北各处花了许多人力物力进行筹备工作，并规划南音、北管、十音、神将艺阁进行表演，动员约 2000 人。在南音表演方面，由当时最大的南音馆阁集弦堂负责筹划，参与者还有其他馆阁的南音子弟，如聚贤堂、清华阁。为了这次表演，集弦堂十分谨慎严谨，不仅从厦门请来五位老师，还仿照"五少芳贤"演奏《百鸟归巢》，日本皇太子赏赐表演者一面中间天蓝色、周边缀以金黄色流苏的三角旗。

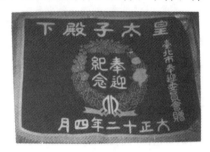

日本皇室三角旗（2014 年 11 月 2 日摄于鹿港黄承桃家）

1937 年太平洋战争爆发后，日本在台湾推行"皇民化运动"，"禁鼓乐"（禁止各种传统音乐戏曲的演出活动）期间，地方酬神庙庆所筹办的阵头活动经常被禁。但南音阵头因为有这面旗子，相当于来自日本天皇对日本警察的特别交代，而能够顺利演奏，不受干扰。①

采访黄承桃先生（2014 年 11 月 2 日摄于鹿港黄承桃家中）

① 笔者 2014 年 11 月 2 日在鹿港采访南音耆宿黄承桃笔录。

当然，南音馆阁的社会地位崇高，是由于彼时日本天皇需要向南音士绅豪富们募集钱财。譬如台北大稻埕的集弦堂，曾由林熊徵担任社长，后由陈朝郡继任，清华阁由陈天来负责，这三人都是当时大稻埕豪商，其中林熊徵更是板桥林家后代，当时的大企业家。①

（二）1945 年光复后文化政策与南音薪传之浮沉

1945 年，台湾回归中国后，在不同时期的文化政策、南音乐人移民涌入、移民新馆阁兴起、女性社会地位提升及其融入南音生活等因素的影响下，以及 1950 年代之后外向型文化经济政策的实施推动南音海外推广、本土文化觉醒与学界介入反哺南音生存，使得台湾南音传承随着社会文化环境的发展而沉浮。

1. 不同时期文化政策下的南音生存语境。②

台湾光复后，国民党当局对台湾地区进行一系列教育文化改革，以消除日本人的影响。在文化政策上采取"反共抗俄"的文艺政策，推崇国剧、民乐与国语运动。1948 年成立"国语推行委员会"，在学校讲闽南话是犯规，要罚钱并在胸前挂牌。1945～1949 年被称为"白色恐怖"时期，社会弥漫着不安的气氛。年轻人渐渐对闽南话感到陌生，甚至耻于传唱闽南话流行歌与歌仔戏。1949 年 12 月蒋介石败守台湾，直至 1960 年代，台湾局势才缓和，此后经济腾飞带动文化发展。1963 年在学生中开展不看日片、不买日货、不讲日语、不听日本音乐、不读日文书刊的"五不运动"。1967 年，台湾当局通令各县市恢复设置"国语推行委员会"，成立"中华文化复兴运动推行委员会"。1978 年开放人民自由出境观光，当年就有 31 万余人次出国，大肆采购，被戏称"采购团"。台湾南音社团得以与东南亚国家自由往来。1979 年，台湾地区行政管理机构在文化建设方面制定"加强文化及育乐活动方案"，内容包括"设置文化专管机构、策动成立文

① 王樱芬：《台湾南管社会史初探》，台北"国家科学委员会"专题研究计划成果报告，1996 年。

② 这部分内容主要参考：曾慧佳《从流行歌曲看台湾社会》，台湾桂冠图书股份有限公司，1998 年 12 月版；吕锤宽《台湾地区民族音乐发展现况》，台湾传统艺术中心民族音乐研究所，2002 年 12 月版。

化基金会、举办文艺季、设置文化奖、修订著作权法、修订古物保存法、培育文艺人才、提高音乐水准、推广与扶持国剧与话剧、设立文化活动中心、保存与改进传统技艺、鼓励民间设立文化机构等"。1981 年 7 月 30 日成立"文化建设委员会"(以下简称"文建会"),1982 年以后各县市陆续成立文化中心,建设"国家戏剧院"与音乐厅等。1987 年"解严"与开放大陆探亲,两岸交流取得初步成果,其中最为主要的是大陆女性南音弦友嫁入台湾(民间称为新娘入台),她们为台湾南音发展注入了活力。1990 年代后,白色恐怖政策被民主所掩盖而退出历史舞台,加上李登辉提出"新台湾人"认同,加速了从当局层面重视台湾本土传统文化,南音的保护与薪传得到了各界的重视。在制度上,2001 年,"文建会"提出建立台湾地区全文化资料库。2002 年成立"传统艺术中心"(隶属"文建会")与民族音乐研究所(隶属"传统艺术中心")、南北管音乐戏曲馆(隶属彰化县文化局)、台湾戏曲馆(隶属宜兰县文化局),成立专司音乐戏曲传习的教学机构——"台湾戏曲专科学校"。奖励措施包括台湾地区行政管理机构文化奖设置办法、文化艺术奖励条例、文化艺术资助条例施行细则,"教育部"民族艺术薪传奖设置要点,"教育部"加强推行艺术教育与活动实施要点,重要民族艺术艺师遴选办法,闽南地区杰出民族艺术及民俗技艺人士来台传习办法,"国家文艺奖"设置办法,"文建会"演艺团队发展扶持计划,民族音乐中心奖助保存传习调查研究奖助,"传统艺术中心"奖助保存传习调查研究奖助,"传统艺术中心"奖助博硕士班学生研撰传统艺术学位论文作业要点,"文建会"奖励出资奖助文化艺术事业者办法,"文艺基金会"补助要点,"文化建设基金管理委员会"补助办法,"文化建设基金管理委员会"补助延聘闽南地区杰出文化艺术专业人士传习办法,"教育部"奖励艺术教育工作实施办法等。其中,各种基金会纷纷成立,譬如江之翠文教基金会等,有力地推动了传统文化艺术的保存与发展。2001 年后,两岸直航直接推动了民间社团与居民的自由往来,为闽台南音社团与南音乐人之间的相互交流营造了良好的政治文化语境。

厦门集安堂赴台演出（2020 年 8 月 25 日摄于厦门集安堂）

2. 随迁移民入台的南音乐人带来新生机

1945 年后，大量南音乐人随迁移民入台，为台湾南音发展注入了勃勃生机。自北而南，随处可见泉州、厦门的南音乐人的身影与南音活动，甚至对台湾南音社团的传统遗存产生了重要的影响。以至今最为活跃的台北闽南乐府、台南南声社两个社团为例。台北闽南乐府虽是新馆，但由于主要成员来自泉州、厦门，奠定了目前仍为台北最为活跃南音社团的基础。其成员如陈瑞柳，十几岁就学南音，1946 年入台探亲访友而滞留；曾省，泉州回风阁社员，1945 年后入台；欧阳泰（又名欧阳启泰），厦门集安堂名家，1945 年后入台，擅长琵琶弹奏；张再兴，1946 年入台后一边工作，一边热心参与南音活动，足迹遍及新竹、嘉义、台北、基隆、台南等地。台南南声社是成立于民国初期的老馆，泉州、厦门的南音乐人移民成为南声社的发展与活跃于海外的主力军。安海林长伦，1924 年出生，1949 年定居台南，为东南航运公司高级职员，后为南声社社长（后改任理事长），为南声社的发展作出了卓越的贡献；安海谢永钦，1926 年生，17 岁学南音，先后师从黄守万、高铭网，1949 年入台后师从吴彦点，以唱曲、洞箫、二弦闻名；泉州黄玉昆，与曾省同为德水先的学生，能唱曲；南安石

井伍约翰，擅长唱曲；同安张鸿明，1920年生，六岁随父、叔学南音，后曾师从高铭网11年，1949年随迁入台后以琵琶闻名台湾南音界，活跃于台南各馆，1970年起担任台南南声社馆先生至2013年，推动了台南南声社的传统艺术发展。

3. 旧馆阁没落，移民新馆阁兴起

随着大量南音乐人入台，许多地方音乐社团纷纷重新恢复活动，但是经过第二次世界大战的劫难，台湾作为日本战力的补给站，大量青壮人口充当日本下层士兵并派往东南亚各地，[①] 导致台湾青壮年人口的下降，传统馆阁活动力也随之下降。1945年后，大量闽南移民随之而来，多数移民为了谋生而入台，或经商，或当学徒，或找工作，或谋职位，当然入台人数的剧增也有受到大陆战乱影响。他们的到来，为台湾经济发展注入了一股活力，为台湾文化发展也带来了生机。这时期，很多自幼学习南音的行政工作人员、商人与南音乐人入台，他们中有的早就是成名的南音好手。入台后，他们多选择参与当地的南音馆阁，或者组建新社团。

例如，1945年至1951年，林藩塘到木栅指南宫教授八个月；1946年，江神赐沿用日据时期集弦堂名字重新设馆，名艋舺集弦堂；1952年，张古树也因乐器、响盏等与吴道宏有所争论、发生冲突，带着数名馆员离开南声社，在神农街金华府内另开新馆，取名金声社，自行担任馆先生；1955年，泉州籍锦春茶行老板在台北成立鹿津斋，成员主要是迁居台北的鹿港人，后许多台北南音人也加入；1955年，延平北路述记（美盛）茶行馆主傅求子成立南声国乐社，由在台北的闽南乐人与清华阁的旧团员组成，1959年解散；1956年，江嘉生成立江姓南乐堂，1961年解散；1958年时，在余承尧的鼓励下，来自永春的移民组成永春馆，以永春同乡会为其活动场所。再如，闽南乐府[②]，1961年5月15日成立于台北，主要成员是

① 笔者采访黄承桃笔录。黄承桃的哥哥被派往东南亚作战，战胜回台，被作为光荣的榜样，家庭得到奖励，很多青壮年受到感染，纷纷入伍。要不是美国原子弹令日本大败，当时部分台湾人还以战胜国（日本）的身份沾沾自喜。

② 笔者2014、2015年多次采访闽南乐府的陈瑞柳（95岁）、张龙江（93岁）、陈廷全等人。

来自闽南的南音人，他们多是军统、警察与政府官员身份。据张龙江所言，他是惠安崇武人，从小学过南音，是蒋介石设在福州的警校的学生，在军统工作。当时蒋介石已经感觉到大陆快失守，退往台湾是他的选择，但入台必须有懂得闽南话的亲兵，于是专门针对监管台湾，招收培植闽南籍生员，这些生员直接由他亲自统率。闽南乐府成立之初，会员多至176位，多位国民党党政高官前来捧场，如溥仪的弟弟溥儒，当时的省主席严家淦、司法院长莫德惠、警备总部司令黄杰，以及于右任、白崇禧等都赠送匾额。

闽南乐府珍藏的牌匾（2014 年 9 月 25 日摄于台北闽南乐府）

1945 年以后，台湾涌现出许多新馆。这些新馆或是在旧馆基础上分离出来，或是借用原先旧馆名称恢复，或是组织地域南音乐人新建，或是组织同宗南音乐人新建。

4. 女性社会地位的提升为其融入南音生活奠定了基础

1945 年后，随着工商业社会的兴起，教育的普及，台湾传统社会的女性地位得到解放，妇女开始独立并扩大选择的机会。她们不仅经济上慢慢独立，情感上也趋于独立。妇女运动组织也不断地为妇女的自由权、教育

权、参政权奔波。① 1951 年，台湾发起保护养女运动。②

南音乐人历来注重自身的身份地位和人格，禁止馆员参与演剧活动、禁止女性入馆，具有严格的历史传统。但是，南音馆阁对馆员身份的要求率先被江吉四打破。江吉四因帮南音戏（梨园戏）艺人登台弹奏文场而被振声社开除出馆。1915 年，他成立了南声社，该社成为与振声社相抗衡并被民众所欢迎的社团。原先禁止女性入馆的规矩被 1945 年纷纷逃离厦门返台的艺旦们所打破。返台后，艺旦③这个职业遭到取缔，艺旦成为良家妇女，她们的身份转换后逐渐得到南音馆阁的认同。如施阿楼、李来好、许宝贵、苏宝治、叶秀卿、蔡菊、胡冈市、爱玉、锦桂、金枝、花月云、徐心爱、许雪卿、蔡明燕等，她们的演唱为传统纯粹男性排场场面带来了不一样的气氛，受到了馆阁的欢迎。她们多色艺双绝，而且女性声音的美感和演唱能力更胜任于男性，反而男性鲜有唱工精湛者。

一般家庭女性加入学习南音的可推及 1953 年的陈梅。她父亲陈流喜爱南音，受到余承尧、邱水木等的鼓励，打破了传统，让陈梅跟林藩塘学习南音，带动了台北地区女性业余学习南音的行列。台南则始于南声社。1954 年，兴南社招募蔡小月、吴瑞云、郭阿莲等一批十岁多的女学员，聘请出身著名戏班"金宝兴"的七子戏名师徐祥（人称狗祥，擅扮小旦）来教授七子戏。因当时徐祥双耳已背，便请南声社支援教习七子戏唱段。吴道宏受当时"先生不能教戏子"传统之限制，又碍于与兴南社同处保安宫的情面，只好先将剧中所用曲目传授给邱松荣、陈令允等人，再由他们转授蔡小月等饰演者。后来该子弟班在台北艋舺登台演出，获得观众好评。于是，蔡小月等人开始到南声社学习南音，这也首开南声社吸收女性学员

① 郑毓铮：《探讨 1945～1960 年间台湾女性的角色与地位之研究——以台语流行歌曲中的爱情歌为例》，台北师范学院社会科学教育系 1992 级历史组专题研究论文，第 16 页。

② 曾慧佳：《从流行歌曲看台湾社会》，桂冠图书股份有限公司，1998 年 12 月版，第 275 页。

③ 艺旦，或作艺妲，系指自清末同治年间到台湾光复前这一段时间里，在风月场所中以戏曲、音乐侑觞、取悦宾客的歌伎而言。参见：邱旭伶《台湾艺妲戏》，台湾艺术学院戏剧系第七届毕业学士论文，1993 年 7 月，绪论。

的先例。此后，林邱秀、张玉治、江陈雪、朱吴宝、何丽卿、陈嬿朱、邱琼慧、李淑惠、苏庆花、黄美美等纷纷加入南声社，但她们多以唱曲为主，少习乐器。女性进入南音社团后逐渐成为唱曲主力军，为女性融入南音生活奠定基础。

（三）外向型文化经济政策推动南音迈向海外

1950 年代末以后，台湾的外贸政策转变，积极引进华侨外资，着手发展轻工业，推动中小私营企业，扩大就业，工业产品以轻纺、家电等加工产品的出口扩张替代进口。而为了吸引侨资，拉拢东南亚侨胞，台湾当局利用南音来唤起他们的乡愁，因为这时期大陆尚处于欧美封锁的状况下。譬如 1958 年江姓南乐堂、1963 年闽南乐府均曾至"中央广播电台海外部"对菲律宾、马来西亚、新加坡播放。[①] 台湾经济出口带动了文化对外交流，再加上随着政治上逐步对外开放，对外文化交流活动也得以发展，南音逐步走向海外。

1950 年代初期，丽歌、亚洲、鸣凤等公司相继成立，台湾出现唱片制作公司，这时期被称为"翻版代工时期"，发行自主的唱片比较少。[②] 南音的录制也正是为了政治上吸引经济侨资的需要。1956 年，亚洲唱片行为蔡小月录制发行了两张专辑唱片。1960 年，菲律宾四联乐府的施维雄，即闽南人后裔，菲律宾有名的富商，他带黑白球队到台北比赛之时，买到蔡小月的专辑，为她演唱技巧与唱腔的古朴顿挫之美所吸引。他通过台北闽南同乡打听，后经曾省带至南声社，拜访南声社，并邀请蔡小月赴菲律宾演唱。在那个封锁闭塞的政治环境中，普通人想要出境是很困难的。吴道宏认为无法承担带领一个年轻的女生单独出境演出。为促成这一活动，施维雄提议组织较多人的团体随同前往。他不仅邀请了台南南声社吴道宏、陈令允、张相、谢永钦，鹿港雅正斋黄根柏，台北闽南乐府曾省等，还邀请

① 蔡郁琳：《台北市南管发展史》，台北市政府文化局，2002 年 6 月版，第 42 页。

② 郑毓铮：《探讨 1945～1960 年间台湾女性的角色与地位之研究——以台语流行歌曲中的爱情歌为例》，台北师范学院社会科学教育系 1992 级历史组专题研究论文，第 7～8 页。

了鲲鯓的陈桂枝，清水的廖织枝，台中的陈富美，南声社的何秀英、蔡小月等数位女性乐人，以及邀请了台南市保安宫的适意社北管与兴南社歌仔戏，由陈秀凤带领的胜锦珠高甲戏班共三十多人。1961 年 12 月，这支混合队伍赴菲律宾演出 59 天，成为台湾南音首次海外交流的重大事件。1963年，南声社为纪念菲律宾演出，制作了一套四张唱片，进一步扩大了南声社的影响。

同年，菲律宾侨社馆阁请高甲戏艺人李祥石到台湾招聘训练学员，并安排赴菲演出，以满足菲律宾南音侨界对七子戏的热爱和想念。李祥石回台后，通过南音乐人的相互告知挑选小女孩组成子弟班，南音乐人们纷纷报名送女儿参加。最后选出了 14 位，称为"十四金钗"，由林长伦无私协助，由徐祥、李祥石、陈令允、翁秀塘等当老师，"十四金钗"在台北封闭式训练了近三年，于 1965 年组成"中兴文化剧团南音社"赴菲律宾演出，轰动一时。

1977 年，首届"东南亚南乐大会"的创办，更使菲律宾、马来西亚、印尼、新加坡、泰国等东南亚国家与香港、台湾地区的南音界得以欢聚一堂，扩大了南音在国际的影响。1979 年，在"第六届亚洲作曲家联盟大会"的"亚洲传统音乐之夜"上，台湾组团参加演出南音。1982 年 10 月15 日～11 月 15 日，在法国汉学者施舟人的牵线安排下，在许常惠与吕锤宽的协助下，应法国文化部、国家广播电台、巴黎大学高级社会科学院的策划与邀请，南声社以"古老音乐的保存者"作为宣传标语，分别在法国、德国、比利时、瑞士、荷兰等五国巡回表演，在欧洲掀起了一阵南音热潮。1984 年 11 月至 1995 年 7 月，台南南声社每隔几年就赴海外演出，南音作为中国优秀传统音乐在海外享有盛誉。南声社以及此前台湾南音的海外传播与交流为后来汉唐乐府、心心南管乐坊的海外传播奠定了坚实的基础。

（四）学术反哺推动南音的传承与发展

1950 年代以后，为了促进经济发展，台湾派出了一批批留学生，包括经济、文化、艺术界人士。音乐界许常惠教授于 1954～1959 年赴法国留

学，1960 年回台任教，他引入西方音乐教育观念，逐步建构中国音乐教育体系和中国音乐研究体系，培育各方面的音乐人才。许常惠教授不仅创作中国化的现代音乐作品，还编写各种音乐教材，撰写民族音乐论文。1959年 7 月他在日本《音乐艺术》上刊发论文《中国民族音乐之路》，倡导中国民族音乐发展方向。此后，他组织 1965 年从德国留学回来的史惟亮等作曲家，于 1967 年发起"民族音乐研究中心"，赴台湾少数民族地区调研高山、福佬、客家等民族音乐，进行搜集、录制、整理和研究等工作。7 月，"民族音乐研究中心"发起"民歌采集运动"，率队赴全省各地采集民歌一个月。① 这时期，许常惠与史惟亮等先生之所以采风、关注民族音乐，除了建立民族音乐档案与研究之需要，更主要是以民族音乐素材进行现代音乐写作，通过结合他们在国外学习的现代作曲技法，创作出有中国特色的音乐作品，为现代音乐创作的中国化与民族化打开一条通途。他们在中国民族音乐创作方面的艺术追求，客观上为中国民族传统音乐的保存作出了贡献，走在学术界的前面。

　　1971 年台湾退出联合国至 1979 年美国与台湾断交，台湾经历了国际上的外交挫败。台湾当局意识到无法反攻大陆的事实，开始关注本土文化建设。同时，由于在此前全盘接受外来文化，台湾社会渐渐走向国际化，但学术界开始意识到传统文化流失使得台湾失去了主体性，他们开始反省，强烈呼吁共同保存传统，文学、音乐、舞蹈的艺术家也纷纷创作出表达乡土情怀的作品。如此前文学界的黄春明、王祯和 1960 年代末的乡土小人物写作，舞蹈界的林怀民于 1973 年创立"云门舞集"，音乐界的许常惠、史惟亮等于 1975 年发起"现代民歌运动"，这些都直接推动并引导学术界介入台湾传统文化的保存。

　　1970 年代中期，邱坤良在担任"台湾中国文化大学"校长期间，带学生参加北管子弟戏学习，艺术研究所音乐组也开始重视本土音乐研究。1976 年孙静雯完成第一篇南音论文。1978 年 12 月，许常惠发起"中华民俗艺术基金会"筹备，主要项目包括出版书谱及有声资料、演出、调查研

① 苏育代：《许常惠年谱》，彰化县文化中心编印，1997 年。

究与规划、学术研讨会；范围涉及音乐、舞蹈、戏剧、说唱与民间宗教信仰。1979 年 2 月初，许常惠发起并带领一批青年学子赴鹿港调查南音，一直至 6 月底结束，出版《鹿港南管音乐的调查与研究》。同年 4 月，"中华民俗艺术基金会"正式成立，许常惠担任执行长。1985 年，南声社获得由许常惠与吕锤宽倡议并主导的第一届"台湾民族艺术薪传奖"。1995 年，张鸿明与蔡小月受聘台北艺术学院（今台北艺术大学）传统音乐学系，担任南音音乐教授与艺术教师，开启了南音乐人进入高校课堂的范例，也推动了南音在青少年间的认同。1997 年，南声社成立以中小学为主要对象的南音传习班，执行台湾传统艺术中心委托的"南声社南管古乐传习计划"。从此，各个南音社团纷纷效仿，参与各种南音传习计划的申请与实施。2009 年，南音列入非遗名录，鼓舞了台湾的南音乐人，他们更加自豪从事这个行业，也催发出薪传南音的自觉。2010 年，"文建会"文化资产管理处审议南声社为"重要传统艺术保存团体"，同年张鸿明被指定为"重要传统艺术南管音乐保存者"，极大地推动了南音乐人的薪传热情，带动了社区居民学习南音的积极性。2015 年，南声社举办创社 100 周年庆，来自海内外的弦友欢聚一堂。

　　台湾南音的传统之所以保存得比较完好，很大程度上来自以许常惠、吕锤宽、王樱芬、林珀姬教授为主的南音学术界的学术反哺。正是学术界的坚守反哺给民间社团、南音乐人对传统保存之重要性的认知，学术界与民间社团之间才形成默契的共识。

第三章　闽台南音社会组织之外生态系统的文化变迁
——传统馆阁与专业团体

　　文化生态系统可以从不同的视阈划分为文化群落、文化圈、文化链等，也可以划分为器物的、制度的、观念的，也可以划分为物质的、精神的等。根据人自己文化生态的存在，还可以划分为人与自然、人与历史、人与社会、人与自我等四个层次系统。对于民间艺术来说，民间艺术的文化生态系统包含了传统民间文化的价值观念、生活方式、造物观念、造物与环境的关系、信仰观念、技术因素、民间社会组织结构形式，以及文化的时空发展等内容。民间艺术的文化生态研究不仅着眼于民间艺术与自然生态的关系，更广泛地指向了民众与社会、文化、生活之间的整体存在关系。

　　闽台南音社会组织机构的外生态系统，包括分布在闽台各地的、不同时期产生并存在的社会组织机构类型。闽台南音社会组织机构类型及其内部运作机制构成了自身内外生态系统。从南音社会组织机构的外生态系统而言，传统馆阁、专业团体、南音协会、南音学会、学校教学机构、社区教学场所、传习中心等名称顺序既自成生态系统，也标识了南音社会组织的文化变迁过程。

　　闽台南音社会组织机构的地理分布，若从历史上的县、市来看，主要有泉州市、晋江市、石狮市、南安市、惠安县、安溪县、永春县、德化县、厦门市、同安县、漳州市、龙海市、漳浦县、东山县、南靖县、平和县、长泰县、华安县、三明市、大田县；台北市、新北市、桃园市、台中市、台南市、高雄市、新竹市、基隆市、嘉义市、云林县、彰化县、屏东

县、宜兰县、台东县、澎湖县、金门县等。由于南音社会组织机构数量太多，篇幅所限，本章仅以所知见的组织机构为例，呈现这些地区的馆阁历史变迁和专业团体发展。

第一节　闽台南音社会组织机构之传统馆阁的历史存在

福建有民间音乐社会组织形式的乐社，至少在宋代已经大量存在。《西湖老人繁胜录》（约1195～1224）载："清乐社有数社，每不下百人。辖辖舞老番人、耍和尚。斗鼓社：大敦儿、瞎判官、神杖儿、扑蝴蝶、耍师姨、池仙子、女杵歌、旱龙船。福建鲍老，一社有三百余人，川鲍老亦有一百余人。"①当时福建鲍老一社就有三百多人，可见，民间音乐之繁盛。当时还有很多种乐社组织，如清音社与清乐社，女童清音社、豪富子弟绯绿清音社、豪贵绯绿清乐社等。所谓豪富子弟绯绿清音社与豪贵绯绿清乐社，都是指商绅家庭子弟的音乐组织机构。宋室南渡后，在泉州设有南外宗正司，每逢宴集，必"招集伎乐为暇日娱乐"。②1949年以前，南音传统馆阁的成员，主要由富商士绅子弟组成。因此，南音传统馆阁是保存南音文化艺术传统的主要阵地。1949年后，各县市的南音社不断涌现，即便是"文革"期间，也有个别南音社成立。南音社是当代最为主要的新时期的传统馆阁。1980年代，南音协会成为联络各地南音社团的组织形式。近年来，南音艺术家协会作为新组织形式，来汇聚跨地区的南音弦友。

一、闽南地区传统馆阁的地理分布与历史实录

南音起源于泉州，闽南地区最早、最多的南音组织机构属泉州。现有

①〔宋〕西湖老人：《西湖老人繁胜录》，孟元老等著《东京梦华录·都城纪胜·西湖老人繁胜录·梦粱录·武林旧事》，中国商业出版社，1982年版，第2页。

② 福建省地方志编纂委员会编：《福建省志·文化艺术志》，福建人民出版社，2008年10月版，第364页。

南音文献资料、馆阁与口传历史等折射出南音流播闽南区域的历史轨迹。现有南音文献最早刊行地为明代的漳州。明末以来，泉州、漳州、厦门等闽南地区始有南音传统馆阁的记载。闽南地区南音馆阁兴盛的时期在于清代。这时期，南音馆阁蓬勃发展，南音名家纷纷涌现，南音进入了以馆阁为活动中心，以名家为代表的薪传历史时期。

（一）泉州传统馆阁的历史档案

泉州作为南音的发源地，馆阁遍布各市、县、乡镇，乃至村落。现有馆阁历史可推及明代。就馆阁历史而言，弦管先生是馆阁存在的重要依据，与馆阁存在的事实相辅相成。下面按县市口传历史与历史文献中的人、事、物来阐述各地保存至今的古老馆阁，县市馆阁的排列仅说明该地区有南音的历史存在，并不能代表南音存在的由远及近的发展顺序。

1. 惠安馆阁的历史文献[①]

惠安地区的南音历史，可追溯到明嘉靖年间（1507～1566）。明代历史文献证实了南音不仅为广大群众所喜爱，而且深入到士大夫阶层。螺阳乡前康人康朗（1508～1574），被称为"康都堂"，他担任过金都御史、副都御史，平素爱好南音，能弹会唱，随身带有一把刻有手迹的琵琶。至今遗物犹存，完好无缺。与他同期还有个著名的琴师郑佑（崇武人，生卒不详），他对南音的发展，作过不少贡献。民间传说郑佑曾整理过《梅花操》《四时景》《八骏马》《百鸟归巢》等南音名曲，晚年还编撰了一本《南曲集成》。《惠安县志》记载他"闻五羊寡妇孤舟操。茧足到广，赁屋比邻。月余姑闻其音，即谱以归"[②]。他被誉为"八闽琴师"，说明他精通南音。明代著名思想家李贽将他与诗书画家黄吾野并誉为"崇武双绝"。从康朗与郑佑作为南音高手的事迹来看，早在明嘉靖年间，惠安应有南音馆阁的存在。清初，惠安洪松作为"五大先贤"的南音高手之一晋京为康熙祝寿。小岞至今流传一则故事：乾隆年间，小岞一位船老板康某，平素喜爱

　　① 本节整理自晨寂：《螺城乡音古曲新苍——惠安县南音溯源及现状》，《幽雅清和——福建省一九八六年厦门南乐大会唱》特别，第72～73页。

　　② 〔清〕嘉庆《惠安县志·卷三十"隐逸传"》，1936年重刊，第39页。

南音。有一次他满载货物进入苏州花锦地。在那里，他日日歌台舞榭，笙歌弦乐，流连忘返，金银散尽，连船带货都赔上。后来他忍饥受冻，差点行乞回家，但也不忘买一对"龙凤箫"带回乡。据说他的品箫留存至今。

光绪九年（1883），惠安城关成立御鸣社，老弦友何照明先生从小入弦馆学艺，现在还留存着绣有"御鸣社"标记的黄凉伞、彩旗、郎君爷绣像及社规等物。20世纪初，城关老泉茶庄施伯標先生在府中小花园里开办弦馆。另传，崇武南音爱好者，曾聘请当年随郑成功往台湾的军属后辈玄先回乡来开馆传艺，其学生有赵浩伯、燕子赞等人，后又传给名叫球先的。燕子赞则再传东岭猴川。是故崇武及惠东一带，南音界流传有"一川二球"之称。后猴川再教给显先，显先又传第四代学生光兴及污目先，而猴川也直接在污目先家中教馆，一住五年。污目先又传给他儿子买玉先。猴川在辋川又直接传给他第三代传人林叻先，以后又传第四代水龙先，第五、六代陈永辉先及其火兄等人。而山腰林神生先生则拜庄旺目为师，旺目与林叻同为猴川的得意弟子。这两派支脉，已相传六代，流衍至今。

清光绪年间，1890年惠安县屿头村杨桂子创立当地首家南音馆阁。

玉埕村骆朝法（1906年生），曾到马来西亚等地教馆。张坂庄内庄松洁先生也到过槟榔屿及台湾等地授艺。台北、台南与澎湖等地，至今还沿用崇武等地南音社团的名号，设馆传播南音。

1981年10月1日，惠安县南音研究社成立后，除惠北外，其他十二个乡镇，都先后成立了南音社组，尤其是沿海地区的洛阳、东园、崇武、城关等乡镇，村村弦竹不绝，清音飘拂。洛阳屿头南音社组，学员十来人，经常到晋江、泉州等地交流，向社会公开演唱。其办馆经费，大部分是当地华侨资助，其中许荣金先生贡献最多。

东园乡玉坂、林口、长辛等村的南音活动，也受到华侨或专业队主动支持。1980年代初，港澳同胞王文金先生还动员其在台湾的兄长汇来一千多元为村里办起包括南音小组的文化室。其他乡镇如螺阳、东岭、浮峰、辋川、洛阳、山腰、黄塘以及涂岭的南音活动也很普遍。

虽然惠安现存最早馆阁为成立于1883年的御鸣社，但现存南音高手记

载却是明嘉靖年间的人物，由此，惠安的馆阁可能始于明嘉靖年间。

2. 德化东里弦管南音社的历史文献

德化县的南音，明初已颇为兴盛。从东部低地的水口乡，沿中部瑞坂乡，至北部高地的葛坑乡，南音活跃于各村。明文宗年间，漈头李姓始祖好戏，族中组子弟班演戏，盛极一时。他们的演出活动，对南音的兴盛起了抱薪助火的作用。就馆阁而言，据《东里陈氏宗谱》记载①，东里陈氏乃唐末开漳圣王陈元光之后，第十四裔孙陈维式（约 1606～1628）乃弦管高手。陈维式以下十一代，南音代代相传。知名南音乐师有清雍正、乾隆间的陈元徽（1701～1775）、陈继禧（1734～1818）、陈扳桂（1766～1796）、陈学苑（1790～1849）、陈则贤（1830～1903）、陈顺谦（1874～1940）、陈梦松（1907～1981）、陈鸿儒（1937～　）和同辈弦友陈聘忠等二十多人。陈鸿儒保存着明万历年间陈维式演奏过的三弦和琵琶各一把（如右图）②。

南音琵琶与三弦（2015 年 1 月 6 日摄于福州）

从文献来看，陈维式所驻馆的德化东里弦管至迟于明万历年间就存在。

3. 现存最早的传统馆阁——深沪御宾社

明末清初，晋江的南音就盛极一时，且村村有弦管，南音演奏传统的形式、乐器、唱腔、技法，在晋江的土地上，都被完整地继承下来，盛行

① 《中国曲艺志·福建卷》，中国 ISBN 中心，2006 年 12 月版，第 364 页。
② 《中国曲艺志·福建卷》，中国 ISBN 中心，2006 年 12 月版，彩页。

不衰，在此基础上涌现了如高铭网先生、吴敬水先生等许多名师高手。深沪御宾社创立于明崇祯末年（1632），后该馆经历过多次更名。清初因吴志、陈宁（陈云行）于康熙五十二年（1713）即康熙六十大寿应召晋京参加宫廷演奏，受封"御前清客、五少芳贤"，返乡后更名为深沪御宾南音社，每年举行春秋二祭延续至清末。据重抄于1963年的《先贤录》所载，最年长的乐师是清代康乾年间陈武秀（1675～1770）。

1950年，御宾社与雅奏社、雅奏堂合并为深沪南音社，1956年成立为晋江深沪民间南音研究组，1977年恢复御宾社之名。这个馆阁现仍很活跃，目前共有80多位社员。笔者曾于2005年、2006年两度调查该馆阁，拍摄其珍贵的资料。

2018年，笔者带领南音评估专家组赴该馆调研，发现该馆两位老艺人还保存着男声传统唱法，这种唱法与台湾、厦门的唱法风格完全一样。

4. 晋江东石百年馆阁的历史印记

晋江东石是清代以来著名的"南音窝"，历史上曾经有5个百年以上的传统馆阁，①现尚存有16个南音社，占晋江市的三分之一强。

深沪御宾社"裂石"琵琶（2005年8月12日摄于深沪御宾社）

明末清初，郑成功在东石安营扎寨，整军练武，由施琅、冯云、黄梧等人分守，东石寨依山临海，现存石砌寨墙30多米，其前方之海面现已被填成陆地盖满房屋，毫无临海之势。在东石寨尚有一关帝庙，庙梁上雕刻有与泉州开元寺一样的手持南音琵琶、洞箫、拍板、二弦、三弦乐器的妙音鸟。

清道光十年（1830）许西坑成立西园轩，现名为东石镇南音社。从"东石西园轩南音艺师支图"谱系可见到，第一代许允谶，生嘉庆甲戌年（1814），卒于光绪己亥年（1899）。许允谶天生聪慧，精心专研南音艺术，

① 笔者于2015年8月19日调查东石南音社的访谈资料。

为闽南一带著名乐师。在道光年间，他曾用石佛寺钟锤雕造一琵琶名曰
"万壑松"，他制作一套完整南音乐器，流传至今。西园轩曾传教福奎、杳
山等地，传授高徒甚多。

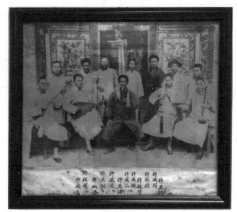

东石西园轩南音艺师支图　　　　　　西园轩成员合影

此外，清道光咸丰年间，玉井成立三余阁；清咸丰年间（1851～
1861），郭岑村成立沧芩雅南轩，至今保存有宣统元年的凉伞与民国时期
的拍板；清同治十三年（1874），晋江县蚶江乡金兰社南音班名师林子修，
受聘赴台传习指套四十四套，并与台湾名家同台演奏《百鸟归巢》曲目。①
清光绪六年（1880）西园成立霞浯南音社；清光绪二十二年（1896），东
石成立金埔南音社；清光绪二十三年（1897），碧江成立霓裳社。

5. 灵裳堂、升平奏、回风阁与筠竹轩——清末泉州馆阁遗迹

清咸丰十年（1860），泉州市区成立灵裳堂、升平奏、回风阁三大南
音班社。民国二十六年（1937），泉州回风阁、升平奏南音社团走上街头，
演唱抗日的南音。民国期间，泉州各县区的南音馆阁蓬勃发展，泉州市区
筠竹轩等馆阁成立。

6. 雅颂南音社——安海现存最早馆阁

清光绪三十三年（1907），晋江安海乡贤黄年敬、王开肯、黄春涂、

① 《中国曲艺志·福建卷》，中国 ISBN 中心，2006 年 12 月版，第 29 页。

余朝宗共同创办成立雅颂轩，第一任先生蔡焕东，后刘金镖、许昌珑相继执教，民国期间南音名家高铭网、黄守万就出于该馆。雅颂社现存有被誉为"闽南四大名琵琶之一"的百岁琵琶"杨波"。"文革"期间，雅颂社社员们偷偷在家中继续学习与演唱南音，雅颂社团才得以延续至今。

7. 永春传统馆阁的历史遗存

1922年，永春县五里街商会会长孙奕团（南音乐师）倡议召集弦友十多人成立以雅国乐社（1922～1930），汇聚了附近乡里的民乐高手。以雅国乐社是以南音为主，也包括八音，但是广泛招收青年乐手，培养出一批南音高手。后各乡村也成立民间南音组织郎君社。1934年，南音名家林庶烟（1890～1967）成立蓬壶国乐社（1934～1950），自己担任首任社长。第二任社长林凤雏（1942～1950），得到了各界人士支持，社员保持在20～40人。1945年庆祝抗日战争胜利，搭锦棚，连续三天演奏南音与闹厅。

8. 安溪传统馆阁的历史考察

五代南唐保大十三年（955），时任小溪场监的詹敦仁（914～979）向节度使留从效申请建清溪县（即安溪县），成为安溪的开县县令。他迁居泉州时，写下《余迁泉山城，留侯招游郡圃作此》诗句："当年巧匠制茅亭，台馆翚飞匝郡城。万灶貔貅戈甲散，千家罗绮管弦鸣。柳腰舞罢香风渡，花脸妆匀酒晕生。试问亭前花与柳，几番衰谢几番荣。"诗中的"管弦"被认为是南音的古代形式。然而，直到"御前清客、五少芳贤"传说中才有安溪湖头人李光地和安溪南音高手李义的出现。1949年以前，安溪民间自发的南音组织遍布山村角落，成为一项固有的民间文艺活动形式。农余，弦友三五成群，吹拉弹唱于纳凉的树下、品茶闲话的茶舍、人流密集的小镇，自我娱乐，为人欣赏；节时，弦友们成群结队，各操管弦，撑着御赐的南音旗标——凉伞，穿插于长龙般的鼓乐队中，十分引人注目。但民国时期成立的南音社团目前存见的仅有安溪县同堂南乐协会（1912）。1949年后，政府重视、扶植南音，大力建立组织，拨款资助购置乐器，聘雇师傅培养新秀，举办调演会唱，促进南音发展，现在业余兴趣自愿组合的活动难以数计，有组织的常年性的南音活动小组有73个。一些基层活动

普遍、基础雄厚的地区，如凤城、蓬莱、官桥、湖头、金谷、长坑等乡镇建立南音研究社。

9. 其他馆阁的历史印记

此外，晋江金井和德南音社成立于1900年，晋江围头南音社（1920）、晋江衙口逸兴南音社（1922）、晋江金井荒芜阁南音社（1933）、石狮赓南轩（即后来的"祥芝"）南音社（1937）等成立，不一一赘述。

10. 1949年后成立的南音社

根据笔者所见资料，泉州南音社按时间排序列举如下：晋江溪边慈善宫南音社（1962）、石狮郭厝南音社（1970）、惠安山霞镇南音社（1978）、晋江陈埭民族南音社（1979）、晋江西滨南音社（1980）、石狮声和南乐社（1980）、安溪白濑乡下镇霞苑南音社（1980）、安溪蓬莱南音社（1981）、晋江龙湖镇南音社（1985）、泉州文化宫南音乐社（1987）、泉州白奇回族南音社（1990）、安溪金谷镇东溪社区老年协会南音社（1998）、德化世科南音社（1998）、德化浔中村南音社（1998）、安溪金谷东溪南音社（1998）、安溪同美阁苑南音社（1999）、德化艺苑南音社（1999）、晋江永和镇南音社（1999）、石狮凤里新华南音社（2000）、安溪城厢镇墩坂南音社（2000）、安溪江滨花园老协南音社（2000）、德化忠义庙南音社（2002）、石狮沙美南音社（2005）、德化县供电有限责任公司光明南音社（2005）、晋江新塘南音研究社（2005）、晋江陈埭港北南音社（2005）、南安石井南音社（2005）、德化高阳南音社（2005）、泉州群弦阁南音社（2005）、安溪龙湖社区南音社（2006）、晋江涵埭南音社（2006）、晋江石鼓庙南音社（2006）、泉州老年大学南音社（2006）、晋江龙湖西浔南音社（2007）、安溪中国茶都南音社（2007）、安溪霞苑弦管等闲阁（2008）、安溪魁斗石山庙南音馆（2009）、安溪员宅南音社（2009）、南安金淘大深埭老区南音社（2011）、南安官桥镇前梧村东山南音社（2011）、石狮合兴南音社（2013）、石狮霞溪南音社（2013）、泉州集贤宾南音社（2014）、泉州风雅轩（2017）、惠安前坡村南音社（2020），还有未知成立时间的如永春达埔镇南音社、永春岵山南音社、永春石鼓镇南音社、泉州鲤城区南音

研究社、永春桃城镇桃东村南音社、晋江青阳街道南音社、晋江阳光老协南音社、晋江苏厝南音社、德化金芳华南乐社、德化金煌南音阁、晋江溪边品管南音社、晋江江头南宫南音社、永春五里街南音社、石狮祥芝万籁南音社、石狮祥芝赓南轩南音社等。这里不一一列举。

1980 年代以来，在各县纷纷成立南音协会或南音研究会，在此基础上组织乡镇、乡村的南音小组，泉州地区村村有南音小组，几乎每年都有新成立的南音社团，形成南音社团与南音组织交织的网状。根据 2018 年南音评估时泉州文化与旅游局提供的资料可知，泉州地区共有 220 多个南音社团，1949 年后兴起的占绝大多数。近年来，一些民营企业、琴行也加入南音传习活动，如 2019 年惠安县广海集团成立广海南音社，惠安某琴行成为公益南音培训机构。

11. 21 世纪的南音文化传承中心

2009 年，南音列入非遗名录以来，尤其是 2012 年文化院团事业转企业改革过程中，地方文化专业院团以何种方式存在，如何传承地方文化成为考验各主政官员智慧的重要事项。为了对接国家政策，又能保护地方文化专业院团，泉州市南音乐团更名为公益类名称——泉州市南音传承中心。同时，闽南大地掀起了新一轮的非遗传承人申报工作，随之而起的南音传承中心、南音传习所、南音传习中心成为一种新的文化符号，如泉港区南音传承中心（2017）、南安市官桥南音文化传承中心（2020）等。

（二）漳州的传统馆阁的历史档案

唐垂拱二年（686），陈元光获准置漳州府。据清康熙版《漳浦县志》载，漳州府"秦箫吹引凤，邹律奏生春。缥缈纤歌遏，婆娑妙舞神"①，说明唐代漳州置府后生活安定，歌舞升平。北宋元符元年（1098），漳浦县城东建有弦歌堂。② 明嘉靖十年（1531），龙溪知县（今漳州市）俞琏，在

① 〔唐〕陈之光：《龙湖集·漳州新城秋宴》，王君定《宓庵手抄漳州府志》，（漳）新出（2005）内书第 096 号，第 971 页。

② 〔清〕陈汝威主修，施锡卫续修：《漳浦县志》，（漳）新出（2011）内书第 127 号，第 492 页。

其县衙前建两石坊，分别取名为"一方民社""百里弦歌"。万历年间，漳州月港（今海澄）就流传南音，近年再版的《明刊三种》就是明万历年间由月港书商出版。当时漳州与泉州区域，演俳优之戏，必操泉音。明万历年间何乔远《闽书》所言："（漳州）地近于泉，其心好交合，与泉人通，虽至俳优之戏，必使操泉音，一韵不谐，若以为楚语。"① 由此推测，当时漳州、泉州应有南音馆阁的存在。据老一辈人回忆，清末龙海有很多弦歌馆，既有锦歌，也有南音。在漳浦县古雷、赵家堡与官浔等地都有南音，当时称为南管。

1. 御乐轩——漳州现存最早的馆阁

漳州现存的最早馆阁当属清乾隆二十七年（1762）始建于东山铜陵镇的御乐轩，俗称"老爷宫""下间"。② 现存门额题"御乐轩"楷书三字，馆阁门联为"御苑箫笙吹白雪，乐轩歌舞奏黄钟"。馆阁古龛内对联为"或笑或啼真面目，为歌为舞改声容"，后龛对联为"洞箫檀板御前客，华盖霓裳月里歌"。从箫笙、歌舞、歌、舞、洞箫、檀板等词汇可看出清初南音为曲、舞、乐、戏多元一体的综合艺术。

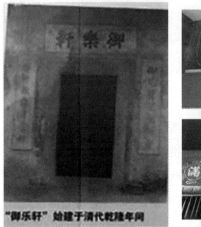

东山御乐轩、御乐居与郎君府（2011 年 8 月 2 日摄于东山岛）

① 〔明〕何乔远：《闽书（一）·卷三十八"风俗"》，福建人民出版社，1994 年版，第 153 页。

② 笔者于 2011 年至 2023 年多次调查东山御乐轩的访谈资料。

御乐轩现存有郎君孟昶雕像、拍板、"留白"琵琶等古文物。据传，该馆聘请泉州府造网师傅为开馆先生。目前可知的第一代为朱狗舌，第二代为陈金，第三代为张迈，现传至第四代。御乐轩的南音活动一直维持至1950~1960年代，"文革"期间中断，1991年10月复办，江汉坤任首届理事会理事长，曾聘请张在我先生驻馆亲授三年，并获赠张在我创造的横写版南音指谱"箫弦法"，2016年该手稿由厦门台湾艺术研究所筹资出版。2016年5月，台湾王心心与东山御乐轩合作，共同排演《百鸟归巢入翟山》赴金门演奏，用现代南音演奏的艺术处理与镜像式画面感的表演形式在翟山坑道演出。

工尺谱、拍、"留白"琵琶（2011年8月2日摄于东山岛御乐轩）

东山位于漳州东南沿海，是个海岛，古称铜山。铜山临海有个落成于明朝正德七年（1512）的关帝庙，关帝庙附近现存仅有的"郎君府""御乐居"两座郎君庙。郎君被当地民众当成地方神灵信仰。传说清末铜山发生了一场瘟疫。以往老百姓都到关帝庙祈求庇护，但这次的瘟疫非常独特，所以多次祈请关帝都无法平息。后有人建议去求郎君，没想到郎君显灵，平息了此次瘟疫。于是郎君爷成了铜山又一功能性民间信仰的神，日常香火不断。据传，平和亦有郎君庙，但笔者于2012年前往调查时，却找不到。2018年，安溪陈练先生在县城附近发现了一座郎君庙。

笔者与御乐轩成员合影（2011 年 8 月 2 日摄于东山御乐轩）

2. 龙眼营乐吟堂歌仔馆——南音遗存的另一种方式

漳州龙眼营乐吟堂歌仔馆大约成立于清光绪年间，约 1885～1888 年间，名为歌仔馆，但艺人们都会弹唱南音（时称南管或弦管）。锦歌艺人林廷（1880～1967），不仅擅长锦歌，而且会南音、南词，逐渐将南音、南词融入锦歌中，伴奏乐器也以南音琵琶、洞箫、二弦、三弦为主体，形成了亭派艺术。他的手抄本中不仅抄锦歌，而且有南音、南词，南音如抄于民国二年（1913）的《梅花操》，南词如抄于民国十二年（1923）《南词》曲牌。

林廷南词手抄本（2015 年 10 月 28 日摄于漳州）

3. 长泰县传统馆阁的历史印记

清末，泉州南音已随民俗与文化艺术交流传入长泰。1924 年，岩溪珪

后村叶武（约生于1905年）在本村师承叶厦门（又名叶猫种，1914年逝世）学南音，后又师从同安县的莲花、壬水两位先生学南音，尤擅长拉二弦。1926～1940年，岩溪珪塘社顶井兜村出了一个土皇帝叶文龙，他统治长泰十四年之久。叶文龙自幼好唱几句南音。当他兴致来潮时，就邀请村社唱南音的人到他家里弹唱，每次自己一定唱《山险峻》《告大人》。他还出钱办"玉莲春"白字戏仔班。与叶武同村的叶青山（约生于1922年）弹南琶，叶青龙（约生于1917年）弹琵琶、三弦，吹洞箫，州仔吹洞箫、笛，开章吹洞箫、笛，安仔、轿夫唱南音。现珍藏有1935年左右手抄的两册账本南音曲目几十个，并附有弹奏指法谱。[①] 另据原长泰县文化馆张金福讲，1949年以前，长泰京元村曾有两个南音馆阁，现已失传。

民国晚期，长泰县陈巷镇扶坊村请了漳浦人甘棠师来教南音（长泰当时称南管或南曲），教了三年，共有下宅村、山重村与扶坊村等三个自然村参加学习，共传授了二十几首。扶坊村林玉带（约1930～2010），曾随甘棠师到外地演出，也在本村演出，会《山险峻》《荼蘼架》《元宵十五》《阿娘听婶》《因送哥嫂》《望明月》《值年六月》等。他十五六岁时当过棚仔艺角色。棚仔艺，是1949年以前的一种表演形式，是由生旦两人站在搭桥上对唱表演戏文《陈三五娘》与《山伯英台》，唱南曲、南管、白字，伴奏乐器琵琶、洞箫、二弦、大广弦、三弦、小钹、小锣，也参加乐队演奏。1990年林玉带传授一首《绵答絮》给大鼓吹艺人杨月龙[②]（1945～），曲词内容是《牵君手》，有别于现曲词《三千两金》，第一段与现在流传的一样，第二段的思与乂均要降半音演奏演唱，又名为"乂绵答"。1960年代，林玉带是歌仔戏主弦，原是厦门市厦声芗剧团琵琶手，精通点、抓、轮、捻四大指法，有演出过南音谱《梅花操》。安溪人江仔到扶坊村插队，留有简谱的南曲，他自己也会演奏几曲。

① 陈松民：《清朝末年长泰县岩溪盛行南曲》，见《福建音乐史料》（第一集），福建省幻灯制片厂1984年7月印（内部资料）第4～5页。

② 2015年5月1日晚，长泰大鼓吹艺人杨月龙到笔者家寻求南音《绵答絮》的乐谱，想印证与他当年学的是否同一曲。笔者趁机向他采访1949年以前长泰县南音的情况。

4. 1949 年以后新南音社之沉浮

1949 年以后，尤其是芗剧盛行，许多地方都纷纷改唱芗音。而随着南安水库移民迁入，漳州的长泰、南靖、华安、漳浦、角美等地又有了南音薪传的根据地。"文革"期间，这些地方的南音自然繁衍。1990 年代，许永忠在漳州市发起复办御乐轩（东山县），成立角美南音社（龙海市）、成功南音社（南靖县）、长泰县南音研究会、延平南音社（华安县）与国姓南音社（漳浦县），发起成立漳州师院南音学会，策划创办漳州师院南音教育专科班（师范艺术类），推动了漳州地区的南音薪传。近年来，种种原因导致多数南音社名存实亡。首先，这些南音社均成立于移民区，移民的泉腔语言与漳州腔有较大区别；其次，虽然有场地，有乐器，但随着时间的推移，老一辈南音弦友或年老无法活动，或年老离世，导致南音弦友青黄不接，存量不足；再次，南音社成立之后，因缺乏师资与缺少有效传承，未能培养出年轻一代的学员，虽也有传承，但年轻一代弦友因求学或工作离开当地。再者，当地政府很想重视南音，但南音社的现实令他们无从下手扶持。种种原因使得这些南音社成立之后就很难维续。

1993 年，龙海市在角美镇文化站成立角美南音社。该社曾于 1995 年中秋、2002 年中秋与 2005 年元宵，组队或派员参加南音大会唱。目前因缺少学员，已没有活动。

1993 年，龙海程溪成立下庄南音社，石材厂老板卢炳全利用业余时间在小学与家里传习南音，后受聘为闽南师范大学（原漳州师院）南音教师。由于他的辛勤奉献，目前在漳州开辟出一片南音新天地。

1994 年，南靖县在靖城镇大房村新村的南安库区移民点成立成功南音社，礼聘黄世礼任教，曾组团参加厦门、泉州的国际南音大会唱。目前尚存，但因缺少教师与学员，已无活动。

1995 年，长泰县文化馆成立长泰县南音研究会，研究会曾接待菲律宾南音代表团，曾派社员参加漳州市南音艺术观摩团，出席第七届泉州国际南音大会唱，应邀访问晋江、石狮多个南音社团。目前也无活动。

1997 年，南安县蓬州村库区移民在华安县汰口林场成立了华安县延平

南音社，礼聘黄世礼任教，社长李珠斌（汰口农场书记）、名誉社长郭国华（汰口农场场长）、秘书长李清池（中学高级教师）、常务副社长郑厚培（小学高级教师）。在老前辈经商、三妹、厚培的琵琶，镇国、树贵、厚望的洞箫，景宣、厚仪的二弦，传挺、朝仁的三弦，礼区、礼桶的笛子、唢呐等乐器的伴奏下，礼港演唱了《冬天寒》，金象演唱了《念月英》，尚练演唱了《望明月》，厚培演唱了《山险峻》，还有许多曲脚唱了《出汉关》《孤栖闷》《重台别》《因送哥嫂》等。1998年，延平南音社在汰口农场小学开设南音班，培养了一批南音后人，在郑厚培的带领下，组织了由郑德标、郑盛隆、郑森、郑志璜、郑燕云、郑姗姗、郑龙女、郑玉芬、郑志辉、郑燕茹、王青蝉、郑巧芬、郑志聪、郑丽红、郑德全等成员，参加华安县2001年元旦文艺汇演，演唱南音《三千两金》，荣获华安县文化局优秀奖。该社举办过成立五周年、十周年庆典，还曾派社员参加第七届、第八届泉州国际南音大会唱。

延平南音社社址　　笔者与延平南音社成员合影　　下庄南音社保存

（2018年9月16日摄于华安县）　　的民国时期手抄本

2018年9月，笔者在龙海下庄南音社卢炳全社长的陪同下，考察了解到那里有场地、乐器，有手抄本，有活动经费，因无驻馆教师，外聘驻馆老师又请不起，无法召集学员，无法活动，自然消亡。目前存有大约抄于民国时期的手抄本和一把古朴的"引凤"洞箫。

"引凤"洞箫

1999 年元宵节，南安库区移民在漳浦县大南坂农场新民村成立国姓南音社，南音社主要活动是先后在新民小学传授两批青少年南音学员，还曾受聘在天福茶学院传授南音艺术。2016 年 10 月 30 日，漳浦县文化馆授予国姓南音社"漳浦南音传习所"牌匾，正式认可漳浦县南音文化遗产的存在，并鼓励南音社共同保护、传承中华民族历史文化，努力培养后代文

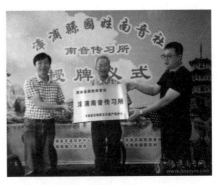

漳浦文化馆授牌漳浦南音传习所
（2017 年 2 月 5 日摄于福州）

艺新秀。其间，菲律宾华侨回乡联欢交流。2018 年，传习所作为漳州南音评估点，仍有活力。2020 年 10 月 25 日，泉州南音艺术家协会组织百场南音唱响基层的泉州南音艺术家赴新民村交流。

2020 年 12 月 19 日，漳浦南音传习所、漳浦县女子南音社揭牌成立。这是薛淑花长期在漳浦传习南音形成影响力，得到漳浦县妇联、漳浦县文旅局和漳浦县人大的支持，由县妇联提供活动经费，县文旅局提供活动场地，社员为在漳浦县的泉州籍女子，以及泉州师范毕业的南音专业中小学音乐教师。

（三）厦门的传统馆阁的历史档案

厦门之名，始于明洪武二十年（1387）筑"厦门城"。明末清初，郑成功进驻厦门。清康熙二十三年（1684）设台厦兵备道。厦门的南音活动始于这一时期。据黄渊泽云："厦门南乐活动，相传始于明末清初，弦友每于夜间，三五成群，整弦弹唱。"① 清雍正五年（1727），辖有泉州、莆田、厦门、永春州与大田县的兴泉永道从泉州移驻厦门，带动了厦门经济发展与商业兴盛，泉州各地商人云集厦门，带入了南音文化，兴起了创立馆阁，馆阁被赋予商会功能。

① 黄渊泽：《鹭门古乐　源远流长》，见福建省 1986 年厦门大会唱特刊《幽雅清和》。

1. 金华阁——厦门最早馆阁的历史印记

清道光十年（1830），厦门成立了第一家南音馆阁——金华阁，早期名为"鹭江金华阁"，馆址在城隍庙。在鼎盛时期，厦门市的美仁宫、豆仔尾、靖山头、百家村、厦门港、后路头、鼓浪屿等各角落都有分馆活动。民国三十五年（1946），吴培元组织分馆固定在今中华路南寿宫，聘蒋汉章为先生。金华阁的成员大部分是老百姓、泥水匠、渔民、小商贩等。陈嘉庚侄儿陈仁安驻馆达20多年。民国三十六年（1947），聘请许启章为先生授艺。1950年代出了叶世岱、林文宣、叶成基、陈小桃、林壬葵、张福成等一批人才，他们既可立馆为师，又是优秀演员。"文革"期间，城隍庙被毁，金华阁一百多面锦旗，许多珍贵资料和指、谱、曲付之一炬。1981年，金华阁恢复活动，1982年由市文化局出面，征得市政府支持，要回房产（现社址），寄居于南寿宫活动。张在我是该馆的先生。1990年代出了王淑琼、何宝玉、柯清江、苏秀云、张丽娜等后起之秀，不少人成为厦门市南乐团的骨干。以往海外南音弦友到厦门必要到金华阁拜馆。金华阁每周一晚上活动，周一晚餐费从南寿宫的香火钱中支付，并向南寿宫借用厨房。金华阁原为庄光大夫妇管理，后老一辈弦友过世，社长庄光大找不到合适的接班人，管委会职位也渐无人担任。2019年，南寿宫信众越来越多，香火也越来越好。但南寿宫地方小，信众增多后，南音弦友活动与南寿宫管理产生了矛盾。后南寿宫不再提供经费支持，馆阁缺乏主心骨和管理，不再有人活动，也没去民政局年检，馆阁名号被取消，场地被南寿宫收回去。笔者于2020年9月27日厦门调研时，金华阁已经实际消亡。

2. 清末知名馆阁

据弦友代代相传，清康熙年间，厦门欧厝就有南乐活动。清道光十年（1830），厦门郊区的老艺人王清满先生组建欧厝南乐社（即今槐声南乐社的前身）。

1832年，同安县大同镇成立了澄怀轩。清道光二十二年（1842），清政府战败，被迫签订《南京条约》，厦门沦为五大通商口岸之一。外国商人纷纷涌入，厦门成为商业港埠，经济更为繁荣，南管馆阁作为同乡会所

也得到发展。此后，祖籍各地的弦友纷纷组建南音馆阁，便于闲暇之余南音活动与作为同乡交际场所。如道光二十三年（1843），洪本部发起，同安与丙洲陈姓宗族因聘请金华阁等曲馆老艺人为先生，故取名同华阁；祖籍安溪、同安两县的弦友在菜行附近组织安同阁；元生在养元宫发起集元堂；由聚兴楼负责人发起，以同安石浔人为主，在打铁路头设立清和阁，该馆拥有独特高超唱功的吴在田，是南音界著名"曲虎"；此外，还有由"拐脚原"担任先生的集华阁，港澳行口的东阳阁与面线埕的文安阁等相继成立。1853 年，马巷镇陈姓商人创办碧月阁。①

3. 集安堂

清光绪八年（1882），安溪人擅长指谱合奏，同安人精于唱曲，由陈美贤、陈秀津等发起，由南安、惠安、晋江与永春等地弦友组成，众"安"融合利于取长补短，组成集安堂，在厅中置一楹联"集思广益，安乐和平"。1883～1936 年，集安堂最初设在望高石附近，继而迁址桂州堆（即山仔顶）。

集安堂会员多为商界人士与知识分子，文化层次与音乐素质较高，名家辈出。如箫弦神手林徽祥（吐目祥）；品、箫、弦三绝黄蕴山（新加坡归侨、同盟会会员）；琵琶贤人陈秀津（万舍伯）；琵琶三弦手白坎臣、陈颐堂（昆来），左手琵琶左手三弦傅嗣东等。后来，集安堂延请林祥玉为馆先生，传习技艺。清末，林祥玉应邀前往台北教授南音多年，编著《南音指谱》全集四册，内中指 36 套，谱 17 套（含外谱 5 套）。1914 年石印出版，对文化遗产的保存起着重要作用。林霁秋广征正史传奇，旁搜博采，考订唱词出处，终成《泉南指谱重编》六册，指 45 套、谱 13 套，1921 年上海文瑞楼书庄出版。林霁秋拟再出版《南曲精选》20 集，但因体弱多病，至 1943 年去世前只完成 13 集。1915～1937 年，集安堂迁至河仔墘集安堂别墅，纪经亩、吴深根、吴萍水、任清水等常在此整弦合奏，研习技艺。1937 年因吴萍水赴菲律宾而告终。厦门沦陷后，会员解散，社址被拆。集安堂由纪经亩接任，活动趋于半停顿，其他馆阁名存实亡。

① 洪文章、陈树硕：《同安文化艺术志》，厦门大学出版社，1994 年版，第 24 页。

抗战胜利后，各馆阁逐渐恢复。纪经亩与海外弦友先后筹资建置了河仔垵、南田巷两栋楼房，作为集安堂的馆址。1950年河仔垵、南田巷两处产权办理正式登记，南音艺人的社会地位大大提高，成批爱好南音的职工加入该社，成员百余人。当时集安堂主要负责人和名师高手有纪经亩、王清华、陈江渠、吴深根、吴萍水、白厚、张孙典、李光弼、陈福例、陈美赞、林利、陈美各、吴在田、陈盈金等。1951年，纪经亩等人倡议组织南乐研究社。1952年，庄树根、许茂源等筹建金风南乐茶座，1955年更名为金风南乐团。1956年向集安堂借用南田巷社址演出营业。

"文革"期间，集安堂财产被洗劫，两处社址被侵占，但弦友热爱南音艺术矢志不移，冒着风险分别聚集在典宝路陈再福家和吴厝巷柯水源家，进行南音艺术活动。1970年代后期集安堂成员又主动相邀，定时在搬运公司老工人俱乐部和市工人文化宫为群众演唱，场场爆满，随后张孙典、吴道长受聘到香港教授南音。纪经亩、吴道长整理了部分传统南音并创作了新曲。

1982～1993年，纪经亩80多高龄为拯救南音艺术四处奔走呼吁，在国家文化部和市委市政府重视下，厦门南乐团得以合法活动。1982年10月河仔垵社址收回，又得李光弼、王为谦、李金狮等香港弦友资助，进行修整，1990年和1992年又两次翻修。1988年两处社址办理产权"双登"。

笔者与曾小咪合影（2015年4月22日摄于厦门集安堂）

2006年以来，笔者多次赴集安堂调研，得到曾小咪社长与齐玲玲社长的持续支持和帮助。

4. 锦华阁

厦门锦华阁南音社何时成立？有两种说法，一说是成立于清同治五年

（1866），一说是成立于清光绪三十年（1904），原金华阁部分会员分离出来，成立锦华阁，并先后在皇帝殿、美仁宫、后路头等地设立分阁。① 先后执教的有邵文乞、白厚、叶任水、叶成基、张炳生等，培养了许多知名的南音乐师，如方大老、吴清标等。抗战胜利后，海外弦友筹资在曾姑娘巷建置两层楼作为锦华阁馆址。"文革"期间曾被思明区征用土地，作为工厂之用，1982 年经文化局与该社原主任万瑞年多次交涉，收回用地重新组建。1994 年 2 月 28 日经民政局核准登记。邵美珍担任主任与法人代表，以会员制形式组社。

5. 银安堂

同安银安堂，原名"澄怀轩"南曲馆，成立于清道光十二年（1832），1991 年复立并更名为银安堂南音研究会，现有 50 多名会员。

6. 其他馆阁

民国期间，传统馆阁活动频繁。1912 年，林霁秋编撰的《泉南指谱重编》得到了同时期在厦门的金华阁、锦华阁、东阳阁、文华阁、清和阁、协和阁、集元堂、集安堂等南乐会班社艺人的认可②。1937 年，纪经亩、吴深根、洪金水、许启章、林添丁、陈春盛等在暗迷巷组织"南乐研究会"，1945 年后，各地馆阁得到恢复，鹭江道边，新兴的竹林、江滨、泗水、同仁、金风等南音茶座林立。

7. 1949 年后的南音社

厦门市集美区集美镇南乐社由陈嘉庚先生创立于 1953 年，经费由陈嘉庚领导的集美校委会拨付，侨亲陈文确先生及其侄儿陈永和先生长期资助。初创时曾聘请何明辉师傅前来教授。1958 年前有会员 70 多人，其中女会员 20 多人。"文革"停止活动，1987 年恢复活动，经费由集美镇政府、集美校委会、集美公业基金会、星集有限公司资助，每年端午节和陈

① 曾学文：《厦门戏曲》，鹭江出版社，1996 年版，第 33 页。

② 据《泉南指谱重编》第六册的"欢迎泉南指谱重编全书出版广告"所云：鹭江南乐会金华阁、锦华阁、东阳阁、文华阁、清和阁、协和阁、集元堂、集安堂全体公布。上海棋盘街文瑞楼书庄主人披露。

嘉庚诞辰日，联络厦门、同安弦友聚集一堂，进行活动，发扬南音传统艺术，丰富人民文化娱乐生活。1995 年由陈振兴负责，现社址位于集美社大祠堂对面。

1980 年，金华阁、集安堂、锦华阁、美仁南乐社、金榜南乐社、松柏南乐社等市区南音馆阁的陆续成立，推进了郊区南音馆阁的复苏。马巷的碧月阁、振声南乐社相继恢复。同安各乡镇、村落的南音馆阁如雨后春笋纷纷成立。1982 年厦门南乐研究会恢复活动，并于 1988 成立了同安分会。1987 年，同安县马巷镇南乐社成立。1991 年 6 月，同安城关的澄怀轩更名为银安堂，由凤岗南乐社、城关南乐社合并建立。2000 年后，成立了一批南音馆阁，如厦门市湖里兴隆南音社（2002）、厦门市阳台山南音社（2005）、厦门市莲怡南音社（2008）、厦门市金尚南乐社（2009）。厦门翔安区作为开发新区，成为当前南音活动最为活跃，南音馆阁最为显著的地方，已成立有鹏翔南音社、前浯南音社、翔安老年大学南音社、洪前南音社、珩厝南音社、东埕南音社、刘五店南音社、后村南音社、蔡厝南音社、双沪南音社、汪厝南音社等。

（四）三明地区南音社的历史档案

三明地区大田、永安的个别使用闽南话的乡镇，因与泉州部分县市交界，曾经有过南音活动。1979 年，三明市建立三钢小蕉轧钢厂，泉州籍职工组成职工南音队，1987 年，在职工南音队基础上成立三明市南音协会。在市政府与小蕉轧钢厂的支持下，三明市南音协会大力培养南音新人，

三明雅声南音传习所(摄于 2016 年 4 月 23 日晚)

发展南音队伍，积极参加各项社会文化活动。近年来，经常组团参加各地举办的南音大会唱，节假日还经常组织南音演唱与下乡镇演出。

2014 年，三明雅声南音传习所成立，为三明地区南音薪传提供了活动

场所。

二、台湾地区传统馆阁的地理分布与历史实录

台湾地区的传统馆阁是随着闽南人的迁居脚印而遍及台湾的各县市。

（一）彰化鹿港传统馆阁的历史档案①

1. 雅正斋——台湾最早馆阁的历史证据

早在宋代，就有福建人到澎湖定居。元至元十八年（1281）设立泉州路澎湖巡检司，隶属泉州同安，实现了对澎湖的统治。澎湖居民几乎来自泉州、晋江、同安与金门移民的后裔。所以，在台湾文化资产局网站有"台湾南管由闽南传入，最初流行于澎湖地区，其次为嘉义，继而彰化鹿港一带，相继设馆，聘请南管艺师传授唱曲及乐器演奏"之说。②然台湾俗语"一府二鹿三艋舺"，"一府"指台南，"二鹿"指鹿港，"三艋舺"指台北。台南赤崁城是郑成功入台首站，是开发最早的城市。然而，台湾南音界认为鹿港雅正斋是入台最早的南音馆阁。

乾隆、嘉庆、道光年间，漳、泉各地商人与渔民不定期往来鹿港与闽南，到鹿港卸货需要几天时间，他们夜间休闲时先在船上演奏南管，音乐声传至岸上，已经定居鹿港的移民听久了就邀请船上的南音弦友上岸教授，于是鹿港的南音逐渐兴旺。③"据黄根柏先生所言，二百八十五年前即有陈佛赐者至鹿港开馆，按此推算，当是清康熙年间，但此种说法并无证据支持，只好姑且存疑。"④但据《中国音乐文化大观》载："鹿港的雅正斋，开馆于康熙三十四年（1695）。"⑤后者的确切时间资料来源不知出自何处。

① 此部分的雅正斋、雅颂声、崇正声、聚英社、大雅斋五大馆参考许常惠主编《鹿港南管音乐的调查与研究》之"第四章鹿港南管社团渊源"。

② http://www. boch. gov. tw/boch/frontsite/cultureassets/caseBasicInfoAction. do? method＝doViewCaseBasicInfo&caseId＝LE09810000013&version＝1&assetsClassifyId＝4. 1.

③ 2014年，笔者采访鹿港雅正斋黄春桃笔录。

④ 许常惠主编：《鹿港南管音乐的调查与研究》，鹿港文物维护地方发展促进委员会，1979年7月。

⑤ 蒋菁、管建华、钱茸主编：《中国音乐文化大观》，北京大学出版社，2001年版。

诚然，雅正斋是鹿港南管界公认最为古老的馆阁，根据其馆内先贤图，第二行中间居左的陈佛赐，即为雅正斋之开馆者。据黄根柏说，陈佛赐乃"五少芳贤"之弟子，从泉州到鹿港，任泉郊商号"日茂行"师爷。因"五少芳贤"属传说，所以陈佛赐之年代待定。泉郊"日茂行"成立于清乾隆四十九年（1784）以后，若陈氏任职"日茂行"之说属实，则雅正斋之成立亦当在乾隆四十九年以后。郭纲为悼念黄殷萍之丧，撰写了《雅正斋沿革志》以纪念，其中有"创立雅正斋，迄今经历贰百余年"之说。[①]1901 年，施性虎任雅正斋负责人，施性虎鉴于以往南管曲谱（即手抄本）仅有曲词而无工尺谱，音乐全靠教师记忆以口传方式教学，难免有所谬误，且造成不同师承之间合奏上的困扰，开始撰写有工尺谱即琵琶指法的乐谱，使馆员有标准可循，有助于馆员演奏与演唱水平的提升。1922 年左右，黄殷萍主持雅正斋，馆址设于其泉州街宅。黄殷萍家境富裕，为人慷慨，随时供应馆员伙食。因此，1922 年至 1932 年，为雅正斋全盛时期，几乎每晚均有四五十位弦友聚于其家中切磋技艺，逢庙会与春秋二祭举行排场，动辄十数天，所奏之曲目常达百首以上。[②] 1945 年前后，黄殷萍离

笔者与雅正斋尤月珍合影（2014 年 11 月 2 日摄于鹿港雅正斋）

① 刘淑玲：《鹿港雅正斋之唱腔研究》，台湾师范大学音乐研究所硕士论文，1987 年 6 月，第 38～39 页。

② 刘淑玲：《鹿港雅正斋之唱腔研究》，台湾师范大学音乐研究所硕士论文，1987 年 6 月，第 42 页。

开鹿港，改由郭炳南任教师，后馆址数度迁徙，馆员也发生变化。1951年，郭炳南至崇正声任教，后又另组同意斋。1965年，雅正斋落户新祖宫。1980年，雅正斋馆址迁至中山堂老人会馆，至今在新老人会馆门口右侧留有一室，因新老人会馆常举办活动，加上馆员人事不和谐，如今雅正斋已后继乏人，较少活动。

2. 雅颂声

雅颂声成立于1879年左右，严格要求团员须出身于书香门第及士绅身份，1938年，聘崇正声潘荣枝指导，雅颂声达到顶峰。1945年后，洪庆兴参加雅颂声学南音。1951年左右，鹿港七位代书全加入该馆，再次兴盛。1966年，因社会转型与几位老师傅相继离世，雅颂声散馆。

3. 聚英社

鹿港聚英社的前身是歌馆社团逍遥烟。据洪敏能所言，大约190年前（清乾隆五十四年，即1789年），鹿港有一南管歌馆社团——逍遥烟，其原址在龙山寺右侧巷旁的金门馆，其最后一位老师为泉州人苏岱。大约150年前（清道光九年，即1829年）逍遥烟没落。大约135～150年前（即1829～1844），泉州人施棉成立南音聚英社，起初只在弦友家合奏练习，1911年左右，逍遥烟自然解散，王成功等弦友逐渐加入聚英社。李清（1889～1945）、李木坤（1920～1995）与黄柴烈曾参加聚英社学南管。第一代馆先生为王成功与鹿港人施羊，后历任教师为吴彦点、林清河、林狮、施鲁、王昆山等。聚英社成员多为小资本商人阶层。鹿港聚英社现存《泉南玉指谱》约为1850年抄本。

现聚英社分为两班人马，一是施永川在彰化南北管戏曲馆的南管丙班，一是许耀升夫妇在龙山寺指导彰化南北管戏曲馆的南管丁班。

鹿港聚英社存有百余年的乐器。① 有一个放置下四管乐器的盒子，上方刻有小字"辛丑元旦"，中间大字"律吕渊涵"，下方小字"聚英社"。聚英社成立于1840年，辛丑年刚好是1841年，这是符合其历史的。

① 2014年访聚英社许耀升所记。

聚英社保存的乐器盒子（2014 年 11 月 2 日摄于鹿港聚英社）

4. 崇正声

鹿港崇正声，由惠安人叶袭于 1912 年左右创办，1924 年叶袭返泉州后，崇正声先后聘请雅正斋黄长新、施性虎与黄殷智当馆先生。1937 年，潘荣枝与晋江吴彦点应聘传授唱曲及乐器演奏，一度复兴。后设馆于李秀清家宅，1945 年 2 月，李秀清去世，崇正声再次走向衰落。1945 年初，郭炳南号召打破五馆界限，成立同意斋。1946 年后，李秀清之子李木坤聘请郭炳南执教，然馆员奔波于生计，1959 年左右散馆。

5. 大雅斋

大雅斋，由歌馆风雅斋改换门庭于 1926 年左右成立，以施伦家宅为馆址，请泉州蚶江纪鸡濑与施朝为师。与其他四大洞管①及附近歌馆往来。后馆址迁至泉州漳武人张金山宅，1964 年 11 月，张金山逝世，大雅斋走向没落，其子张清碧、张清玉亦喜好南音，继续维系，后相继谢世，大雅斋散馆。

6. 遏云斋

遏云斋原为歌馆，约 1885 年郭龙设立发起，当时未正式设馆名，主要有郭龙（来龙先）、郭水云（水云先）、陈贡（包仔先）、陈涂粪（涂粪

① 洞管，指唱南音的馆阁，与歌馆相区别。歌馆是唱歌仔的馆所。

先）、万良（万良先）、黄生等。后陈贡任主持人，取唐《乐府杂录》中"遏云响谷之妙"之"遏云"为名。遏云斋约于1960年左右散馆，1998年复馆。至今活跃于鹿港、彰化，馆主尤能东与其师傅郭应护在彰化县南北管戏曲馆担任南音教师。

笔者与郭应护合影（2014年11月9日摄于鹿港遏云斋）

（二）台南的传统馆阁的历史档案

台南至迟在18世纪初已见南管活动。1722年，黄叔璥的《台海使槎录》记载当时已有南管祀郎君活动。

1. 振声社

据收藏于台湾"中央研究院"民族学研究所与台湾史典宗教藏之资料，1920年台南宗教调查，台南郎君爷会（振声社）成立于清乾隆五十八年（1793）八月。[①] 清末，其馆阁更名为"三郊振声社"，三郊即南郊、北郊、糖郊，是清代以来台南规模最大的、最富有的商业公会组织。当时泉、厦南音人士多聚集于此，馆址为水仙宫。三郊为了笼络船员，不惜巨

———————————

① http://c.ianthro.tw/161999.（笔者2014年11月20日查阅）

资从泉、厦聘请南音名家来驻馆任教，并提供大量鸦片烟。当时一般的南音人士都爱抽鸦片烟。约清光绪二十一年（1895）馆阁移至武庙，即后来的武庙振声社。"光绪二十一年，台湾改隶，官方不再祭祀，而全城冬防指挥所的六和堂成为南管团体练习场所，每年祭典改由绅商负责。"① 随着航道淤积，三郊地位日渐没落，1945 年后，振声社逐渐衰落，其地位于 1950 年代被南声社所取代，并于 1980 年曾一度散馆。

台南振声社有台湾最早的琵琶——丁巳年"寄情"琵琶一支，社员言有百余年历史，则当是咸丰六年（1856）造。

振声社"寄情"琵琶（2014 年 11 月 15 日，摄于台南振声社）

1995 年，武庙修护竣工，1996 年，振声社恢复奏唱活动，并聘请张鸿明与蔡小月传授。2000 年后，因赤崁清音南乐社诸多馆员加入，遂成为成员以教师、医生、护士为主的馆阁。目前，该馆相当活跃。

2. 新声社

台南县关庙乡松脚村新声社保存有一把光绪八年（1882）彩伞，可知新声社当于 1882 年或之前成立。台湾南音社团成立，必须备办一些物品，彩伞是其中之一。

3. 南声社

南声社成立于 1915 年，创馆人为江吉四。江吉四曾是振声社馆员，当时南音人自视清高，不屑于参与梨园戏后台谋生。而江吉四帮朋友参与梨园戏后台乐队，被振声社馆员知晓，受到排斥。于是江吉四只得自己找爱好南音的平民重新组成南声社。是以南声社属平民化之后的馆阁。初设馆

① 台湾祀典武庙管理委员会的武庙介绍册。

于江吉四新宅。1928 年江吉四过世后，由其学生吴道宏接任馆先生，并迁馆址于吴道宏家。馆员张古树亦在其住家处授徒。之后馆址迁往馆员张相家，另聘王雨宽为师。1938 年迁馆至南厂代天府保安宫室内。抗战后期一度停止活动，1945 年后，吴道宏重新开馆。至于总郊振声社、金声社、同声社约成立于 1950 年，1970 年散馆。台南市近郊南音馆阁：湾里和声社、喜树喜声社、鲲鯓群鸣社，约成立于 1920 年至 1930 年之间，除了和声社，其余两馆已散馆。台南市南声社可称为 1970～2000 年间台南地区南管馆阁的集合体。1980 年代，南声社赴欧洲巡演，轰动了欧洲。至今，台南南声社依然是台湾最为活跃且最为知名的传统馆阁。

5. 其他馆阁与 1945 年以来成立的馆阁

台南县馆阁林立，有老馆有新馆。但多数馆阁比较散，年代不详。曾经有过的馆阁如新化雅乐社、山上馆、监水镇清平社、学甲振东社、关庙新声社、新市馆、学甲天声社、玉井体育协会南管组等。值得指出的是，有的馆阁后来转向太平歌，如笔者 2014 年访问的海寮清和社。

（三）台北与基隆的传统馆阁

台北市属于"一府二鹿三艋舺"中的艋舺。艋舺是台北最先开发的港口，泉州人来台北开垦时，就是从艋舺上岸。1853 年，来自三邑的商人所组成的顶郊与来自同安的下郊因争夺码头利益，加上神明信仰的差异，在艋舺发生械斗。同安人败逃大稻埕另开商埠，间接促使大稻埕经济发展。清光绪元年，沈葆桢的倡议得到朝廷的恩准，设立台北府城，加速了台北的政治经济文化发展。于是，大稻埕、艋舺与台北府城构建了台北三市街。

1. 聚贤堂

台北最早成立的馆阁是聚贤堂，从林国芳（1820～1862）于道光二十年（1840）左右加入聚贤堂的记载，可知聚贤堂当于 1840 年之前成立。但蔡添木认为聚贤堂至今已有 200 多年历史，"聚贤堂有两百年的历史，和彰

化鹿港雅正斋同期"。① 当时，聚贤堂的馆址设在林国芳捐赠的新庄街林家老厝，1916年迁至蔡添木家，后多次搬迁，1964年散馆。

2. 艋舺聚英社

艋舺聚英社，由李和尚约于同治九年（1870）成立，馆址位于艋舺青山宫内。清代，台北地区只有新庄聚贤堂与艋舺聚英社两个馆阁，从新庄至艋舺，与大台北地区开发过程相吻合。②

3. 艋舺集弦堂

艋舺集弦堂约1910年成立，由聚英社的李某所创，辜显荣也曾参与，成员多为茶商，是当时最大的南管馆阁，不过茶商多为资助而非曲脚（唱曲者）或家伙脚（乐器者）。1935年，集弦堂名存实亡，无活动。1945年正式解散，馆名由江神赐先生组织的艋舺集弦堂继续使用。

4 清弦阁

清弦阁为许清风先生约于1910年成立，位于淡水车站旁的光明路上，由泉州来的船员教授，1978年散馆。

5. 清华阁

大稻埕清华阁，由集弦堂分出，1913年成立，馆址位于延平北路太平町，不曾设馆主，音乐能力强。馆先生有来自厦门锦华阁的戴梅友（即江南先），其教授的学生廖坤明、王福景（即连子先）、郭水龙（即阔头先）、沈梦熊（即熊先）等后来也任清华阁馆先生。清华阁于1945年前散馆。

6. 艋舺闻弦堂

艋舺闻弦堂，原名闻弦社，其成立年代有三种说法：一是清代创立，早于聚英社；二是由聚英社馆员江高恩先生创设于1929年或1930年；三是聚英社馆员陈稳地先生、江神赐先生因租丧事阵头需长袍，向聚英社商借失败，江神赐先生因此自组闻弦堂。没多久解散。

7. 南安社

① 转引自李国俊，洪琼芳：《玉箫声和——南管耆宿蔡添木生命史》，台湾传统艺术总处筹备处，2011年版，第24页。

② 蔡郁琳：《台北市南管发展史》，台北市政府文化局，2002年6月版，第3页。

南安社，1915 年成立于社子地区，原为车鼓组织，以演唱品管为主，后改洞管，1950 年又变品管。部分曲脚与家俬脚等于 1916 年从大稻埕出走，自组清华阁。①

8. 1949 年以来的传统馆阁

台北馆阁大致分为传统馆阁、同乡会性质馆阁、同宗族馆阁、大学教授个人组织的非传统馆阁等。传统馆阁如前所述。同乡会性质馆阁如闽南乐府、晋江同乡会南管组；同宗族馆阁如江姓南乐堂；大学教授个人组织的非传统馆阁，如辛晚教创立的咸和乐团。

（1）闽南乐府

1959 年，菲律宾四联乐府来中国台湾访问，在台北妈祖宫演奏，当时曾雄、吴永辉、陈炳煌等人听到来自家乡的音乐，觉得亲切，便兴起了保存、推广的念头。经过一段时间的筹备后，用吴贞之的名义向台湾地区政府申请登记，名为"闽南乐府管弦研究社"，1961 年获得批准。成立之时，有 300 余名会员，声势极为庞大。当时馆阁成员主要来自台湾地区军警系统等公职人士，比如"警察局长"，"国民党海外工作会专门委员"，以及原"厦门市区长"等，且以厦门籍的闽南人为主，所以名为"闽南乐府"。1973 年，该馆向台北市社会局登记，更名为"台北市闽南乐府管弦研究会"。这个馆阁一开馆就汇聚了众多名家，地位一跃成为台湾北部最为重要的馆阁。来自泉州升平奏的曾省，以及吴彦点、欧阳泰、张再兴、余承尧、陈瑞柳等名家都是该馆重要成员。曾省还将升平奏的《御前清曲》带到该馆。该馆还保存着余承尧的字、画，白崇禧的匾额题字等。目前闽南乐府是台湾北部最为活跃的馆阁之一，与台南南声社并驾齐驱。

（2）有记茶行南音社

大约 2006 年，辛晚教教授与有记茶行接洽，安溪籍的王老师热心提供场地。此后，没有固定的馆先生，而是固定日期，辛晚教教授带一些弦友自行去那里活动。此后，很多弦友都自发去那里活动。海内外弦友来了，

① 李国俊、洪琼芳：《玉箫声和——南管耆宿蔡添木生命史》，台湾传统艺术总处筹备处，2011 年版，第 25 页。

也会去那里玩。陈廷全作为主要的接待人。后陈廷全推荐洪廷升去驻馆。在洪廷升的管理下，有记茶行南音社逐渐得到弦友们的认可。后由林珀姬教授接管有记茶行。

（3）和鸣南乐社

台北市和鸣南乐社是由一群爱好南管的弦友组成的团体。1997 年，在大稻埕的法主公庙成立和鸣南乐社，旨在担负传承及推广南音的重任。目前社员有 30 余人，由魏秀蓉女士担任团长。社团开设南音研习班，并参与小区文化活动，参加海外南音交流及全台各馆阁整弦演出。社团除了经常向南音耆老请益外，还聘请吴素霞老师指导南音祭祀礼仪、乐器及特殊曲目的练唱。四位资深教师主导教学。每周除了周一、周四的初级班，还有周五晚上的进阶班课程。

近年来，在法主公庙陈梅董事长的长期鼎力赞助及支持下，和鸣南乐社的研习班课程的延续及南音的推广稍有所成。

（4）中华弦管研究团

1956 年，江嘉生成立江姓南乐堂，1961 年解散。1971 年，余承尧先生倡议成立"中华南管古乐研究社"，挂靠在"闽南同乡会"，团员是大专学生与社会青年，教学由薪传奖得主郑叔简主授，陈瑞柳与其他几位先辈弦友辅助教学。后来人事变迁，活动场所不固定，学员失散。1984 年，"山韵乐器有限公司"成立，提供免费场地，在李国俊教授提议、早期学员苏桂枝学成返台，以及邀集早期学员重新恢复馆阁，1986 年更名为"中华弦管研究团"。2001 年，馆阁再次搬迁，目前尚有活动。李国俊 1992 年成立金门浯江南乐社，现尚有活动。

（5）集美郎君乐府

1997 年，吴火煌先生退出保安宫的教学活动后，于台北市大龙峒保安宫开设南管教学班，创立了集美郎君乐府。2001 年 7 月，其在台北县三重市集美街自家，正式成立并立案定名"集美郎君乐府"。其运作模式采生活化、休闲化的方式。期望传统优雅的洞管音乐，在现代社会的洪流中仍能扎根、生存。因此，除了平常练习注意休闲化、人性化外，每有对外活

动，也不忘搭配休闲活动。练习时，为求经济效益，采取分级式练习，将成员依能力及居住地域分成两组，每组所练习的曲目不同。吴火煌，小学老师退休，受过民乐的训练，也收藏极多南管老唱片，他以"类语言"教学方式，"先听后说"的理念，着重于"听学"；不管任何乐曲，在练习（唱）之前，都会给学生聆听前辈的录音资料，从中感受"洞管音乐"特有的风貌，并借录音数据学习参考。这是不同于传统馆阁馆先生"嘴念"传习的教学，现已散馆。

（6）基隆闽南第一乐团

2008年，闽南第一乐团南音团被基隆市登录为文化资产保存团体，它是台湾北部地区唯一被当地政府登录的南音团体。该团新负责人吕光辉为澎湖人，属中青代，约1965年出生。该团的成员年龄偏高，都在60～80岁之间，他们已多年没有请馆先生传习活动，都是例行的宫庙整弦，主要演唱的曲目，是从历年来的馆先生蔡秀凤、吴昆仁、蔡添木、吴淑珍等人教馆时所学，曲目不多，平日也少练习，但每年农历八月二十三日配合庙会活动，固定有踩街与整弦活动。从2009年开始，有了"当局"补助款，提供聘请外地师资来做传习活动，去年聘请沙鹿吴素霞老师传习，2010年聘请嘉义蔡清源老师传习。于是，老馆阁又有了生机，南音只是该团的活动内容之一项，该团是含有南音的民乐团。

（7）其他南音社团

1975年，圆山万寿团南管组成立，无严格组织，该团的主要活动是一批南音爱好者早起运动后一起合奏南音。

1979年，永和南乐社成立，其前身是高甲戏子弟班的永和清音阁。1996年正式向台北县教育局申请立案，改名永和南乐社。每周一、三晚活动，现仍活跃。

1984年，吴昆仁与江月云在江姓"大人爷庙"从事南音活动。1985年，再创办华声南乐团。现较为活跃。台北孔庙"南管古乐传习班"与华声南乐团属于同一批人。

1990年，辛晚教创办咸和乐团，一是传习南音、歌仔戏与民俗乐曲的

业余乐团。二是尝试融合民乐与南音乐器，演奏祭典圣乐，研究制作具有中华传统特色的祭典乐。三是研究并推广南音与其他民俗典艺。目前，该乐团尚存。

1994 年，吕进发卸任闽南乐府理事长后成立南乐基金会，目前尚存。

1995 年，台北保安宫成立民乐班，1997 年成立南音班，目前尚存。

1997 年，施瑞楼成立东宁乐府，前身是绿色和平广播电台"诗词吟唱班"与南管班。

1999 年，林素梅、卓圣翔与奉天宫主任委员王君相成立奉天宫南乐团。

2003 年，何钦龙成立咏吟南乐社。

2019 年，傅贞仪（傅妹妹）成立台北南乐贞远社，为集南音、昆曲、木偶戏、书画、篆刻于一体的跨界社团。

（四）台中地区传统馆阁的历史档案

1945 年以来，台中地区的传统馆阁得到较大的发展，一方面是因着鹿港馆阁的衰落，一方面是随台中地区馆阁的兴起。

1. 清水清雅乐府

1912 年，台中县清水镇的聚德斋已创立，吸引一些爱好南音的人士在此活动，具体人员姓名不详。1953 年，清水的南音爱好者林淇堂、黄谅等礼聘鹿港南音名师林清河驻馆，创立"清雅堂"，门下弟子最多时有 60 余人。1956 年，林清河先生离职，林淇堂、黄谅与林石长等人召集爱好南音的人士，继续招生授艺，并应邀在全省各地巡回表演。1960 年，为提升南音艺术水平，礼聘吴彦点先生为指导教师，更名清雅乐府。清雅乐府曾赴美国纽约海外文化中心表演南音与七子戏。多年来，在

清雅乐府先贤图（2014 年 10 月 5 日摄于清水镇清雅乐府）

理事长黄金发主持下，开办南音薪传班与七子戏传习班。2013 年该馆曾经

举办过"清雅乐府 50 周年庆"秋祭大会唱，近年来较为活跃。2023 年再度举办"清雅乐府 60 周年庆"秋祭大会唱。

2. 清水合和艺苑

1993 年，吴素霞创立合和艺苑，带领团员赴法国演出，连续多年获得台中县杰出演艺团队。1994 年，吴素霞受聘于彰化文化中心，教授南音薪传班、南管实验团与南管戏研习班。2010 年以来，吴素霞受聘于台北艺术大学、台中教育大学的硕士班，以及台中市静宜大学，并在大甲、清水多处设有教学点。目前，合和艺苑是兼南音教学与七子戏教学于一体的乐社，已成为台湾中部南音社团的魁首，与台南南声社、台北闽南乐府三足鼎立，甚至有后来者居上的势头。

3. 台中中瀛南乐社

台中市中瀛南乐社系陈枝财、李秀媚夫妇于 2004 年 11 月创立于台中市东区乐成宫（旱溪妈祖庙），其后扩展至台中市孔庙开设"南管曲艺研习班"。2010 年复于南投县草屯镇中兴新村光辉里活动中心开办"光辉南管研习班"，迄今。

4. 台中永盛乐府

台中市永盛乐府南管研究社成立于 2013 年 8 月 4 日，以南音研究、推广、薪传为成立宗旨。创办人朱永胜社长同时于台中市犁头店小区大学开设南音研习班，并礼聘台北市闽南乐府傅贞仪、陈廷全，组成三位一体共同教学之教师群组（2015 年傅贞仪脱离），至今成果斐然。

此外，在台中地区还有 2002 年创立的台中佳和艺苑，2013 年创立的善德堂，2015 年创立的清华乐府。

（五）云林县北港传统馆阁的历史档案

云林县北港也曾经是重要的南管音乐发展地，但近二十年来，一直比较低迷。目前该地区有两个老馆复馆，一个新馆成立。

1. 北港集斌社与武城阁

集斌社创立于乾隆十一年（1746），以朝天宫为社址。集斌社曾分出集英社（1930）；武城阁则旁出南华阁（1941）和集贤社（1952），但因南

音逐渐没落，后继无人，只剩集斌社和武城阁。1981 年集斌社参加妈祖绕境时，因人手不足，便决定与武城阁合并成一队参加绕境，后来武城阁亦因人手不足，参加妈祖绕境时，须向北港妈祖文教基金会的南管社借调人手。目前集斌社又重新振兴，借用新街里的活动中心聚会练习，也常应邀出阵演出。2008 年，以"笨港集斌社"之名正式向云林县文化局申请业余演艺单位设立，得到府文表演余乐证字第 035 号登记，2010 年的社长为叶胜祈，他本身也是武馆出身，经营狮队、龙队等阵头。集斌社在北港北辰小学传习南管。

2. 汾雅斋

汾雅斋应该说是从集斌社分出的团体，以王淑珍为主，他们聘请嘉义蔡清源老师来教学，通常是教了一些曲目，教学活动就停止，由王淑珍与苏正义等人带领团员练习直至熟练为止，才可能再聘请老师传习。传习经费不足，这也是一般馆阁的问题，如果没有庙宇或企业当靠山，馆阁传承就会出现问题。

北港汾雅斋拍馆（2014 年 10 月 25 日截图于汾雅斋公众号）

3. 凤声阁民俗乐团

嘉义地区由蔡清源主持的凤声阁民俗乐团，虽然登记了社团，但团员仅三四人，每次的演出活动都需要其他馆如汾雅斋的支持，才得以顺利演出。2010 年，凤声阁除参加馆阁整弦活动外，并未见到有其他演出活动。

近几年来，凤声阁每年向嘉义县文化资产处申请南管传习计划，以扩大社团和个人在南音文化圈的影响力。

（六）其他地区传统馆阁的历史档案

澎湖马公妈祖庙（集庆堂原先活动场所）至迟于明万历三十二年（1604）已确知。据传，道光初年，澎湖先民从泉州请来一尊南音"孟郎君"，先供奉在马公市水仙宫，后妈祖宫整修复原再请入妈祖宫供奉。可见泉州人移居澎湖，带来南音。

1. 澎湖集庆堂

清末民初，妈祖宫的郭远、鲍雾、蔡辖、谢东上等人于妈祖宫东甲北极殿创立俱庆堂南乐会，在偏堂供奉郎君孟昶，平时以乐会友。每年春秋二祭各三日，在广场搭锦棚演奏。1944 年，妈祖宫被美军战机炸毁，郎君神像移至水仙宫，后老一辈凋零而散馆。1945 年后，年轻的南音人重新以兄弟会方式，将俱庆堂更名为"集庆堂"，会员轮流主持祭典。至 2005 年因老一辈减少而无法活动。至今仅剩个别馆员。

澎湖是出南音先生的地方。澎湖人主要迁居往台南、高雄等地。1945 年前后，澎湖在南台湾成名的专职南音教馆先生有萧志成（人称水池先生）、洪流芳、陈青云、李琼瑶（李琼瑶在台南武庙创办振声社）、步先生（可能姓薛），他们曾在北港及高雄右昌等地任教。

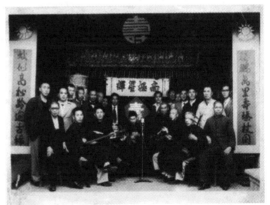

集庆堂老照片（2015 年 11 月 4 日摄于台中）

非以教馆为专业之成名南音人有谢自南，著名建筑设计师，在高雄三凤宫设有南音馆所；陈天助，海军木工匠师，兼职高雄文武圣殿振云堂南音先生；黄朝枝，本职西医，在高雄大港浦，创办合乐社南音馆阁；张再

隐，好论乐理，被南音人戏称为南音状元。陈青云二十岁时在屏东市凤鸣社、屏东头前溪集贤社教馆。

2. 嘉义的传统馆阁

嘉义县湾内南音社成立于 1939 年，至 1987 年散馆。最初由黄木村、郭帽、陈命发起，组成子弟团，可供娱乐，偶亦能赚外快。师资是南音艺旦瘦撷仔，曾师承鹿港先。黄木村师从瘦撷仔学南音，精通各种乐器。

嘉义县真正的南音馆阁只有清华阁。1949 年，蔡有朝老先生在新港创药房后，聚集了几位同好南音的老先生——颜明良、阿好伯、蔡英员、陈金浤、乌鱼仔与林秋林等人一起练习乐器。后应地方神诞庆典需要组成清华阁，从 1956 年新港清华阁合影可知其成立早于 1956 年。①

3. 高雄的传统馆阁

高雄文武圣殿是澎湖人的庙，也是澎湖南管人活动的重要据点，殿内原开有一室，专供南管活动场所，馆名振云堂，堂中供奉一尊郎君爷，可能是台湾本岛历史最早的郎君神像。清末即有南管活动。天后宫的西室前段为南音清平阁址。许启章（人称伦先生）、吴彦点、吴昆仁、萧水池、洪流芳、卓圣翔等人曾是这里的驻馆先生。1956 年开始，曾连续约十年举办南管整弦大会。1980 年后逐渐萧条，2000 年后散馆。

高雄下茄萣振南社约成于 1920 年左右，为了宗教活动才开馆，曾经聘陈田、陈宽、张鸿明等人教授，馆员多为祭祀神明才学习。目前，该馆活动还较活跃，2013 年举办秋祭。

高雄右昌的光安南乐社最初称聚安堂，1928 年成立，隶属于元帅庙。1930 年聚安堂分出安乐社，隶属于三山国王府，1932 年，两馆又合并，更名为右昌光安南乐社。曾聘陈田、蔡宝贵、翁秀塘、卓圣翔、苏荣发等任馆先生。1997 年后改由馆东自行教学。目前，是高雄馆阁中较为活跃的一馆。

4. 屏东万声阁

① 洪惟助：《嘉义县传统戏曲与传统音乐专辑》，中央大学戏曲研究室 1998 年版，第 43 页、第 279～280 页。

屏东万丹万全村，1954年成立万丹万声阁，有学员林得、王水钦、李召善、李再福、李再德、林丽川、黄世昌、李海、张明发、陈明坤及新园士绅周龙谦、黄清水等人。

5. 新竹传统馆阁①

新竹南管馆阁至少在清末就已存在。《新竹县志·艺文志》载："新竹音乐之发达，以南管为先。"盖南音盛于闽南一带，歌词均用闽南话，曲目如《英台山伯》《陈三五娘》《训商辂》《送寒衣》《抛绣球》等，皆为妇孺所欣赏之民间故事。据传康熙晚年，泉人李光地奏荐晋江、同安两邑之擅唱南音者，入宫献奏，康熙赐称御前清客，并宠赐黄凉伞、乌纱灯。返乡后，称郎君唱，其音调悠长清雅，大受各界欢迎。嗣后屡经演变，民间盛行之俗谣小调，亦多郎君唱之流也。民国六年（1917），新竹市商人叶君子，邀集南管同好者，有吴赏良等十余人，常于夜间聚会演奏，加以研究、练习、精益求精。后之同好者，绵绵相继，至今不绝。"此段记载中所提到的叶君子（原名叶德根）、吴赞良（应为吴赞龙）二人皆为横跨清代以及日据时期的竹堑南管社团玉隆堂的团员。根据《新竹县志·艺文志》载，金兴堂创于道光初年，创立者不详，而据《新竹文献会通讯》所载，创立人为金氏，后又传该团由潜园主人林占梅主掌。然现已无可考证。清光绪年中期，潜园后人林清海创立集宾堂，于清末散馆。清光绪年间不知何人创办玉隆堂。《新竹县志·艺文志》载："玉隆堂：南管乐团，创于光绪年间，该团林贤，曾在大陆濑窟教习南管，今废。"1911年左右，玉隆堂最为兴旺，曾经出现十三位先生、十二位学生之高手云集的盛况，其中，能够被忆起的仅十人，如蔡成发、谢瑞、谢旺、李琼会、骆建成、骆耀堂、叶德根、江狮、林柄连、高福庆。

6. 1945年以后南音馆阁之兴衰

数十年来，台湾南音馆阁保持着这么一种动态：一方面旧馆因为馆员老去而不得不散馆，另一方面是喜欢南音的人重新开馆，或者在原先老馆

① 本节整理自苏玲瑶：《堑城南音旧事》，台湾新竹文化中心，1999年版，第12～13页。

员的努力下，重新组织人马复馆。这种情况一直起起落落，从台湾学者研究成果中的馆阁统计表可知，一直以来，台湾能够活动的馆阁维持在60个左右，而比较活跃的则不到20个。多数馆阁的人数不多且不稳定，平时日常活动的参与者主要是兄弟馆的馆员，或者是其他南音爱好者，或者是同时加入几个不同馆的馆员，来一起活动大致是同一拨人，今天在这个馆活动，明天在那个馆活动。

（1）广益南乐社

广益南乐社的前身是南音系统的集兴轩（时间不详），1999年恢复活动，活动场所为高雄大社青云宫。大社青云宫因往来友宫、庙祝寿较为频繁，需要一个传统音乐社团。2006年，聘请南部南音乐师陈荣茂为馆先生，成立广益南乐社。陈荣茂为南部著名曲师陈青云之子，他所教过或有接触的馆甚多，可以说从嘉义以南一直到屏东、台东的太平歌馆或洞馆，都可见到其影响。但2009年陈老师过世，广益南乐社又面临无师状态。目前，该乐社较为活跃，其与慧明南乐社，因为同门关系，相互扶持，相扶学习。

（2）澎湖县西瀛堂南管研究学会

2006年，张江胜创立澎湖县西瀛堂南管研究学会，苏青萍任指导教师，该团体是澎湖目前唯一的南音组织。活动场所在澎湖县文化局，约有15名会员。

（3）金门烈屿群声南音社

金门地区自清代以来即盛行南音，抗战后最盛时期达家家唱曲、户户拍板的局面。2003年，烈屿群声南乐社由洪天映、洪志庆等人共同发起，并在金门县行政部门与烈屿乡公所扶植下成立，旨在薪传南音、闲暇休闲与配合本乡节庆活动公演。为了加强交流和提升南音素养，2003年特聘泉州南音教师吴淑珍莅临指导，目前团员30多人。

（4）其他馆阁

1998年，李国俊创立金门浯江南乐社。1999年，学校教师发起金门乐府传统乐团，社会人士陆续响应，遂成为金门第一个在文化局立案的艺术团队。不仅薪传南音，还传习京剧与其他传统音乐。

第二节　闽台南音社会组织的专业化发展

闽台南音社会组织的专业化并不同步。新中国成立后，闽南南音社会组织开始了专业化团体建设，所谓专业化团体，是指与传统馆阁不一样的组织，他们均结合现代剧场，以创新性的演出为主体。目前闽台仅有泉州南音乐团，厦门市南乐团，晋江南音艺术团，台湾的汉唐乐府、心心南管乐坊、江之翠剧场等六个专业团体。

一、闽台南音社会组织的专业化历程

1950 年代后，为了反映新社会新生活，闽南地区成立南音专业团体，创作演绎新作品。1980 年代，台湾民间社团赴欧演出掀起一阵南音旋风。陈美娥率先成立专业化南音职业团体，此后两岸南音专业团体相互影响，互相促进。

（一）泉州南音乐团的专业化创作历程

1960 年春，王今生任泉州市市长。王今生出身南音世家，他向省文化局局长陈虹申报创办南音专业团体，为民族音乐的推陈出新建立基地，并命名为"泉州市民间乐团"。乐团成立后，由福建省、泉州市联合创办训练班。

"1960 年 3 月，开始招聘团员，同时聘请林文淑、吴萍水、何天赐、邱志竹、吴敬水、庄咏沂、苏来好、王友福、森木、林孙雄等，被录用有马香缎、黄淑英、杨双英、苏诗咏、施信义、萧荣灶、志超等。"[1] 乐团整理了《指谱大全》，掌握了约 300 首南音传统曲目。108 个滚门中代表性曲牌几十首。创作了《沙家浜》《江姐》等曲目，多次参加上海、福建省文艺调演。"文化大革命"期间，南音被列入"四旧"，1970 年，泉州市民间乐团被解散。

[1]　吴楠楠：《泉州南音乐团研究》，厦门大学硕士论文，2009 年 11 月。

　　1979 年底，乐团重新恢复，并聘用旧团员，吸收新团员，选进团员有周碧月、陈小红、王大浩、曾家阳、谢永西、傅妹妹、吴金炼、陈丽娜、方爱治、余丽玲、吴璟瑜、郭卫红、林伟强等，老师有庄步联、庄金歪、苏颜芳、林文淑等。每周完成一定曲目，团员可学习乐器。团长蒋国权、副团长陈冰机。1980 年参加福建省音乐曲艺节。1981 年参与第一届"中国泉州国际南音大会唱"，菲律宾、印度尼西亚、新加坡、日本等国家，以及港澳台地区都派代表参加。1982 年创作南音说唱《桐江魂》参加全国曲艺优秀节目观摩演出，作词傅世毅，作曲吴世忠，演唱陈小红、黄淑英等均获得一等奖。1985 年赴菲律宾访问演出，6 月参加日本东京"亚洲艺术节"演出。1987 年乐团人员变动较大，乐团招收了南音班的部分学员。1990 年参加中国曲协、山西长治市政府、中央电视台联合主办的全国曲艺大奖赛，曾广树作词，吴璟瑜作曲，周碧月、陈小红演唱的《归来赋》荣获演员二等奖、乐队伴奏三等奖。同年 10 月参加南京首届"中国曲艺节"，选送由陆楷作词，吴璟瑜作曲，李白燕、萧培玲演唱的《海峡情》。1990 年，长和郎君社 170 周年庆典，周成茂副团长、周碧月、陈小红、周成在、傅妹妹等六人参加。1992 年 11 月应邀参加"上海音乐学院 65 周年"和"东方音乐学会第三届年会"专场演出。1996 年创作《情洒丝绸路》，获首届"福建省曲艺节"金奖和 1997 年 12 月文化部第七届"群星奖"优秀奖。2000 年创作《情满围头湾》获福建省人民政府"百花文艺奖"。2002 年 10 月创作南音表演唱《深深海峡情》获福建省第二届曲艺节金奖，参加第四届"中国曲艺节"演出。2004 年 6 月参加泉州南音申报"世遗"的录制拍摄工作。10 月，参加北京"中国·泉州南音年"专场演出。2006 年参加"CCTV 民族民间歌舞盛典大型文艺晚会"演出。2008 年创作《春奏神弦》参加"天籁之音——中国非物质文化遗产音乐选萃"汇演。2010 年，赴菲律宾参加长和郎君社成立 190 周年纪念暨第 3 届马尼拉国际南音大会唱活动。2012 年，李白燕获"中国曲艺牡丹奖·表演奖"。同年，南音乐团创作《悠悠南音情》参加第五届福建省艺术节。2013 年，乐团获"中国民族器乐民间乐种组合展演"一等奖。2015 年，乐团与泉州师范学院合作打造

南音剧《凤求凰》，获得了第六届福建省艺术节一等奖第一名。2021 年，泉州南音传承中心打造南音剧《阔阔真》，获得第八届福建省艺术节剧目奖。

2003 年泉州师院创办南音系以来，泉州南音乐团的黄淑英、曾家阳、王大浩等多名乐师受聘担任南音专业教师，并参与编写《南音琵琶演奏教材》《南音洞箫演奏教材》等。

（二）厦门市南乐团的专业化创作历程

1953 年，厦门南乐团以"厦门金风南乐团"的名义参加"华东区民间音乐舞蹈节会演"。1954 年，纪经亩等人在创办的金风南乐咖啡座基础上，将原来艺人重新组合，成立厦门金风南乐团，纪经亩成为第一任团长。纪经亩与吴深根、吴萍水、洪金水、万舍、白厚、吴在田等人，一边依据传统曲牌与滚门创作新曲，参加 1957 年的"全国第一届音乐周"和 1958 年的"全国曲艺调演"，一边积极培养人才，积累曲目。"文革"期间，南乐团解散。1980 年代复团后，乐团在厦门文化局的直接领导下，突出了艺术创作，参加各级比赛活动。1990 年代以来，先后委托厦门艺术学校培养了四批大中专南乐专业人才。经过多年的人才建设和创作规划，1990 年代以来逐渐在各类赛事上展露成就。1990 年，南乐团与厦门市歌舞团、厦门市剧目室联合打造大型南音乐舞剧《南音魂》，获得福建省第十八届戏剧节的"优秀演出奖"与"音乐设计奖"等八个奖项。1991 年，排练表演唱《刑罚》，获"中国首届曲艺节"荣誉奖。1993 年，创作表演唱《临江楼会》获福建省曲艺调演一等奖。1995 年，创作表演唱《厦门金门门对门》，获第二届"中国曲艺节"创作、作曲、导演、演出与伴奏五项"牡丹奖"，此节目还获 1998 年福建省第二届百花文艺奖。2001 年，南乐团与厦门台湾艺术研究所、厦门歌舞剧院联合创作大型南音乐舞剧《长恨歌》，获国家文化部第十届文化新剧目奖，音乐创作奖与表演（演奏）奖。同年，吴世安创作的洞箫独奏《听见杜鹃》获马来西亚"首届国际华乐节"金牌。2010 年，南乐团与台湾共同创作的南音表演唱《相聚在宝岛》荣获中国曲艺最高奖第六届"中国曲艺牡丹奖"节目奖。2011 年，南音舞蹈诗《情归

何处》参加第七届"中国曲艺节"展演，荣获优秀节目奖。2013 年，表演唱《我的家乡在厦门》获第十届"中国艺术节优秀演出奖"与第三届"海峡两岸欢乐汇展演"优秀曲目节目展演一等奖。2014 年，杨雪莉获得第八届"中国曲艺牡丹奖"表演奖。2017 年 9 月，厦门南乐团承担"厦门金砖会议"开幕式南音节目展示，在获得高度荣誉后，为厦门南音发展注入了新动力。

2019 年以后，厦门南乐团开启以剧目为主导的创作方向，从小型剧目《村史馆》（2019）、《鼓浪曲》（2019）到《白鹭赋》（2021）、《文姬归汉》（2021）。厦门南乐团走向现代南音艺术创作的道路。

（三）汉唐乐府的专业化创作历程

汉唐乐府是陈美娥女士于 1983 年 5 月 12 日在台北创立的。最初是成立南管古乐团，1995 年 12 月创设梨园舞坊，将南音与梨园戏表演艺术以歌舞的形式结合一起，2002 年后的汉唐乐府从小剧场演绎迈向大舞台歌舞剧制作，希望以此保存和发扬传统南音音乐之美，又吸收梨园戏表演艺术，并融现代舞蹈艺术、精致的服装、造型、舞台设计等现代艺术为一体，在保存南音与南音戏的传统基础上再造传统。

陈美娥[①]，1954 年出生于台南的一个戏曲家庭，16 岁开始，担任广播电台的主持人。1973 年某天，因为主持一个台湾民谣节目，应听众要求而接触南音古乐，经与南音耆老实际访谈后，"像是遇到隔世知己，非要探个情缘究竟"[②]。1975 年春，她寻求哥哥陈守俊的经济支持，以便投身于南音音乐事业。是年，陈美娥加入南声社，并在接下来的七年，执弟子礼遍请菲律宾、新加坡、马来西亚、印尼等国，以及香港地区的名师授艺。有幸得到南音名家所典藏的谱曲专辑，经过长期潜心研习指谱大曲、琵琶指法与唱曲艺术，其对南音音乐的修行达到了一个境界。

① 游慧文：《南管馆阁南声社研究》，台北艺术学院音乐系硕士论文，1997 年 12月，第 60 页。
② "从传统出发的文化创意产业丛书 08"之《陈美娥与汉唐乐府》，中国时报系时广企业有限公司生活美学馆，2003 年 1 月版，第 15 页。

1980 年，经台南道士陈盛荣介绍，陈美娥认识了法国第七大学汉学教授施舟人博士。1982 年，陈美娥听从大哥陈守俊的建议，随台南南声社①赴欧洲五国巡演。当时主办单位还特别安排了一场座谈会，对南音的历史、乐器、演奏、演唱都提出了相当多的问题，这些问题引起了陈美娥的思考。

从欧洲巡演回台后，经过一番思索并得到众多前辈友人、学者的支持和推动，1983 年 5 月 12 日，陈美娥在台北成立"汉唐乐府·南管古乐团"。在南音理论耆老余承尧先生带领下，在龙彼得的推荐下，汉唐乐府一方面以传承、展演与推广南音古乐为职责使命，一方面着手从学术上为南音在中国古代音乐史中进行历史定位，发表学术论文，出版《中原古音史》，从南音学术交流的角度进行推广。1985～1994 年，在著名学者如王秋桂、梁其姿、徐小虎、曾永义、黄启方等教授的领队下，汉唐乐府透过纯音乐演奏，用具有国际视野的现代艺术诠释南音，在都会小剧场舞台与音乐殿堂上展示南音音乐。

1986 年 3 月 22 日，汉唐乐府应美国"中国演唱文艺协会"邀请，赴芝加哥"犹太文化学院"举行南音音乐会。在此次国际首演后的 10 年里，其演出足迹遍及美国、日本、英国、法国、荷兰、德国、比利时、瑞士、德国、奥地利、意大利、马来西亚、印尼、澳大利亚、韩国、新加坡的著名大学、广播电台、艺术节、城市剧院、酒店、教会、博物馆，以音乐会、专题讲座、学术研讨、访谈等方式推广现代小剧场南音音乐。汉唐乐府获得了国际声誉。

1994 年设立了"汉唐乐府艺文中心"，希望能够让台湾的民众与海外来宾，都有聆赏南音古乐与梨园乐舞的场所。1995 年"梨园舞坊"的创立，改变了以往专注于南音古乐的精神，而定位以重建中国传统乐舞精神为宗旨。汉唐乐府将南音音乐与梨园戏科步相结合，创造出细腻柔美的新古典舞剧，如描绘佳人嬉春万种风情的《艳歌行》，以南音名曲编创唯美

① "从传统出发的文化创意产业丛书 08"之《陈美娥与汉唐乐府》，中国时报系时广企业有限公司生活美学馆，2003 年 1 月版，第 15 页。

的《丽人行》，改编自梨园经典剧目《荔镜记》的古典歌舞戏《荔镜奇缘》，首次跨越国度合作的中法古典浪漫乐舞剧《梨园幽梦》，根据五代画家顾闳中同名名画打造的大型梨园乐舞戏《韩熙载夜宴图》。1995 年至 2015 年，汉唐乐府数次获选为台湾"文建会"的"杰出演艺团队扶植团队"。

此后，汉唐乐府应法国、拉脱维亚、丹麦、英国、以色列、泰国、菲律宾、韩国、荷兰的诸多大学、博物馆、艺术节、音乐节、音乐学术年会等之邀演出《艳歌行》。1999 年 8 月 25 日，汉唐乐府与法国跨国合作创作的古典歌舞剧《梨园幽梦》亮相法国"萨布雷艺术节"，在萨布雷市文化中心世界首演，后赴荷兰"乌垂克古老音乐节"、法国"大巴黎区艺术节"、捷克查理士大学、德国吕内堡市文化论坛剧场演出，并参加"欧洲磬学会第五届年会"。2000 年至 2002 年汉唐乐府在澳大利亚、荷兰、法国、乌克兰、日本、西班牙等国演出，其中在法国"里昂双年舞蹈节"上于里昂歌剧院连续演出九场《艳歌行》，获得"最佳舞评奖"荣誉。2001 年 2 月 11～17 日，汉唐乐府应西班牙马德里希古洛剧院邀请，连续演出八场梨园乐舞，其中有四场《荔镜奇缘》。

2002 年后，汉唐乐府迈向了大制作的歌舞剧。是年，应荷兰国家歌剧院的隆重邀演而制作新舞剧《韩熙载夜宴图》，这是一出六幕大型歌舞剧。

2003 年，汉唐乐府参加美国纽约林肯中心户外艺术节，荣获《纽约时报》全美年度十大舞蹈风云榜榜眼。2004 年，创办人陈美娥荣获美国美华艺术协会颁赠"亚洲最杰出艺人金奖"。2006 年，中、法、德跨国共制《洛神赋》于巴黎市立剧院首演，创亚洲舞团首登法国指标性剧院演出之首例。2007 年以环境剧场形式，于故宫紫禁城皇极殿，献演《韩熙载夜宴图》，创故宫建院近六百年来之首举，意义深远。2008 年再进故宫，缋礼九献《洛神赋》，以新媒体打造古典奇幻视觉影像，大胆结合传统与科技，激荡出非凡效果。2009 年中美建交三十年，汉唐乐府代表中国传统乐舞，跃上美国纽约现代舞圣殿乔伊斯舞蹈剧院公演《韩熙载夜宴图》，创亚洲古典舞蹈登堂首例。2009 年与法国甜蜜回忆古乐团合制《教坊记》，于台北故宫盛大首演。2010 年上海世博会闭幕演出《教坊记》，同年，赴法国

杜尔大剧院、香槟沙龙剧院、布尔日文化中心、奥尔良剧院演出。2011年，在台北中山堂首演大型南音钟磬乐舞《盘之古》。2012年，先后在台北国家戏剧院、北京国家大剧院、台北故宫上演《殷商王后·武丁妇好》。

自 1983 至 2012 年，陈美娥从南管古乐团、梨园舞坊、汉唐乐府一路走来，以汉唐乐府为主要创作、演出队伍，通过整理、演奏的南音古曲与创作排演的《艳歌行》《丽人行》《荔镜奇缘》《梨园幽梦》《韩熙载夜宴图》《教坊记》《盘之古》《殷商王后·武丁妇好》等，先后在美国、英国、荷兰、比利时、德国、法国、奥地利、西班牙、东欧、澳大利亚、日本、韩国、新加坡等二十多个国家巡演，获得了众多荣誉，孵化了心心南管乐坊，为推广南音现代艺术付出了贡献。

（四）江之翠剧场专业化创作历程

江之翠剧场本来是现代戏剧团。1993 年元月由台北县文化局辅导成立，团长周逸昌，早年留学法国学习电影，返台后致力于小剧场运动。周逸昌在一次为团员提供训练时意外发现传统艺术的美好，逐渐发展出"南管乐府""南管梨园剧团"与"北管乐社"。江之翠剧场一向积极从厦门、泉州寻访名师辅导。刚成立时，台湾行政管理部门的艺生计划还没结束，剧团就利用艺生不上课的时间聘请闽南艺师赴台任教，打下梨园戏的基本功底。后多次派送团员到泉州深造技艺。1998 年起接受台湾传统艺术中心委托，连续六年承办南管梨园戏传习计划，同年被"文建会"评选为"杰出扶植演艺团队"。除学习传统技艺外，还赴海外演出，与跨文化的日本舞踏有了突破性的融合。

1995 年 6 月的《南管游赏》是创团首演作品，在台北县文化中心演出。该作品将七子戏身段的古老细致与小剧场的空间、气氛相结合，演员以戴面具的方式游走舞台，结构出迥异于传统七子戏的演出形态，是转化传统艺术的新尝试。《南管游赏》以南音音乐搭配放慢了的梨园身段，脱胎自唐式服饰设计的服装，与面具搭配的化妆造型，即演员正面是唐代化妆扮，背面后脑勺却戴上了面具。从七子戏身段中演员模仿木偶的动作，扩大到以人为偶。加上舞台灯光变化处理，用新的剧场意识为传统制式的

演出形态注入时代元素，给予传统艺术在现代剧场转化中新美学诠释。淡化故事情节，突出构建肢体与音乐、场域整体气氛，达到了"传承传统艺术，赋予当代精神"的目的。

1998 年 3 月以《一纸相思——南管移步游》参加"第一届台北艺术节"演出，正式演出前先演《跳加官》，让观众恍若回到过去剧场的感觉，上半场以南音指套《一纸相思》为音乐主题，下半场演梨园戏《陈三五娘》的折子片段，包括《孤栖闷》《移步游赏》《年久月深》《三哥渐宽》。折子戏安排以著名唱段为主轴，搭配演出呈现，并非传统折子戏的完整搬演。弱化戏剧情节，通过传统唱段与音乐身段的结合，展示了梨园戏独特的艺术美学。

2002 年 7 月《后花园絮语》，结合台湾二级古迹"林家花园"所作的十年成果展获得赞誉。从剧团驻在地板桥的古迹林家花园，创造出古代文人雅士在园林中赏看家庭戏班的闲情逸趣，题材取自《陈三五娘》，上半场《水榭舞影》场景在荷花池的方鉴斋，内容包括《听见杜鹃》《直入花园》《园内花开》《恍惚残春》四支曲子，皆出自《赏花》一折；下半场《楼台戏梦》场景移到原为书斋的来青阁，展现《临风笑》《彩楼前》《记相逢》《喜今宵》四段热闹的乐舞。

2003 年 9 月，在彰化县南北管音乐戏曲馆演出《暗想暗猜——南管音乐与梨园戏》，承袭《一纸相思》的模式，上半场是南音音乐会，包括《鱼沉雁杳》，曲《风落梧桐》《别离金銮》，谱《五湖游》；下半场则是高甲戏小戏《桃花搭渡》的演出。《桃花搭渡》剧中只有桃花与渡伯二人，是典型插科打诨的小戏，全曲少用曲牌而多用民歌小调。这也是江之翠剧场完整保留的传统小戏。

2004 年 11 月至 2005 年 2 月，在"文建会"与亚洲文化基金会的赞助下，团员两度赴日参与"友惠静岭和白桃房"舞踏工作坊训练，也邀请日本老师来台办舞踏工作坊。2005 年 7 月，推出梨园戏《高文举》，由《寄家书》《玉真行》《入温府》《冷房会》与《打冷房》等折子串联，是该团首部全本完整作品，展现继承传统的成果。因为教戏老师来自泉州，用

梨园戏称之。

2006 年 11 月，参加台湾戏剧院的新点子剧展，在实验剧场演出创新版的《朱文走鬼》，在此之前 9 月 16 日已在板桥文化中心演出传统的版本。该剧来自梨园"上路"流派，经福建省梨园剧团重新恢复。创新版请日本舞蹈艺术总监友惠静岭担任导演，泉州梨园戏剧团蔡娅治、洪美指导身段，融合日本的舞踏与戏曲演出，获得"第五届台新艺术奖"年度表演艺术大奖。跨文化的融合能成功掌握二者兼具的沉炼和细致，为江之翠剧场未来发展找到新的路向。

2007 年与欧丁剧场（Odin Theatre）艺术总监尤金诺·芭芭创办工作坊。2008 年 4 月举办尤金诺·芭芭大师班，意图合作发展新戏。2008 年还邀请印尼剧场导演索友农（Bambang Besur Suryono）来台举行工作访问。2011 年，江之翠剧场上演梨园戏与现代剧场剧目《朱文走鬼》，尝试跨界艺术新探索。在继承传统、结合西方剧场技术后，江之翠剧场也将触角伸向世界的艺术美学，试图展示出自身的东方美学色彩。2014 年，江之翠剧场曾经停滞一段时间。现由徐智诚掌管。

（五）心心南管乐坊专业化创作历程

王心心生长于南音的故乡——泉州，受热爱南音的父亲启蒙，4 岁学习南音，很早就展露过人的音乐天赋，1984 年以术科第一名的成绩考入福建艺术学校的南音专科，师承南音名师庄步联、吴造、马香缎等人，精习指、谱大曲及各项乐器，尤擅歌唱。以优异的成绩毕业后，旋即被吸纳进入泉州南音乐团。在学习及在乐团期间曾获"全国曲艺新曲目"三等奖、"通美杯"全国盒式磁带银榜奖、华东六省"红灯杯"歌曲大赛最佳演唱奖以及"福建南音广播大奖赛"第一名。

1990 年王心心嫁给陈守俊，1992 年定居于台湾，担任台北汉唐乐府南管古乐团音乐总监。2003 年她创办心心南管乐坊，致力于南音与当代艺术跨领域的合作，2004 年以《静夜思》获金曲奖"最佳民族音乐专辑奖"，并入围"最佳制作人"。2008 年《以音声求——王心心南管禅唱普庵咒》专辑入围金曲奖"最佳宗教音乐专辑奖""最佳演唱人奖"。2009 年《昭君

出塞》专辑入围第九届美国独立音乐奖，金曲奖"最佳民族乐曲专辑奖""最佳传统音乐诠释奖"。王心心还曾任教于台湾大学音乐学研究所、台北艺术大学传统音乐系等。创办了心心南管乐坊后，王心心从原先工作单纯的演出者，转变成张罗大小事的团长，虽然更容易实现自己的艺术理念，但反过来也让自己陷于团里的各种琐碎的具体事务中。她说："以前觉得演出是最累的，当了团长才知道要考虑灯光、服装、曲子的安排、是否分配平均，这里面有太多东西。"① 过去在闽南，南音是生活的一部分，主人邀请乐师至家中演出，曲目也很随意。如今台湾的表演艺术却已是企业化经营，需要写企划案、申请场地等，事务相当繁琐。

自 2003 年以来，心心南管乐坊专注于南音指、曲、谱的传承与淬炼，对中国传统文化经典、南音源流、美学诚恳研究，并经常延聘专家进行文化讲习，搜罗南音学术信息，建立资料库。同时，每年或创作、或制作、或打造一出剧目，在海内外上演，有的剧目深受观众喜爱，连续演出数年。此外，心心南管乐坊还广收学员，期望通过南音课程培训，将古老乐种的根深植于台湾这片土地上。王心心还在社区大学、紫藤庐、中山堂堡垒厅等开课，也曾任教于台湾大学音乐学研究所、台北艺术大学传统音乐系等。跟王心心学习南音的学员有在校的学生，也有头发花白的老人。王心心对前来拜师学艺的学生在音乐基础上没有要求，只要求学生有一颗淳美、恬静、热爱中国传统文化的心。②

2003 年之后，心心南管乐坊除了南音传统曲目与表演形制的传习与演出外，开始从事现代南音表演模式的创新与跨界合作，已累积出一定的成果。这些成果的崭新呈现，使心心南管乐坊获得国内外演出数十场的机会，以及许多跨国、跨界的合作机会。2003 年创作《葬花吟》，在法国、葡萄牙等多个国家和地区上演。2008 年 8 月在北京奥运艺术节上演跨国合

① 泉州网记者郭巧燕："泉籍知名文化人访谈系列之十六"之《王心心：静下来是一种前进的力量》。

② 王和勋：《悠扬清音传四海——略述台湾南管音乐家王心心为发扬南管艺术所作的贡献》，《科技风》2008 年第 16 期。

作的当代多媒体舞剧《马可·波罗神游之旅》。2011 年 12 月受邀参与第 12 届旧金山世界音乐节演出南管现代歌剧《羽》①。2004 年 10 月于新舞台与台北越界舞团合作演出现代舞《天籁》。2004 年 10 月于皇冠小剧场与真快乐掌中剧团演出南管木偶戏《陈三五娘》。2005 年 5 月于台北中山堂参加台北传统艺术季演出《南管心韵》。2005 年 8 月于国家演奏厅与实验民乐团合作演出《南管之美》。2005 年 11 月与台北越界舞团联合制作《王心心作场》，于台北中山堂光复厅演出。2006 年 10 月《琵琶行》于台北中山堂光复厅首演。2007 年 9 月于宜兰传艺中心演出《调声弄瑟》。2007 年 11 月于台北新舞台演出《闽韵风泽——霓裳羽衣》。2008 年 10 月于台北中山堂演出年度制作《笑春风·叹秋途》。2008 年 12 月应香港文康署邀请演出《王心心作场——心之宴》。2008 年受邀于温哥华世界音乐节。2008 年 11 月受邀于德国世界著名舞蹈家碧娜·鲍许创办之舞蹈剧场演出《琵琶行》。2009 年 12 月于台北新舞台年度演出《南管昆曲新唱——霓裳羽衣》。2010 年 3 月于台北"国家演奏厅"演出《南管诗音乐——声声慢》。2010 年 9 月《时空情人音乐会——舒曼与南管的邂逅》首演于第十二届台北艺术节。2011 年 10 月 28～29 日，王心心在旧金山国际音乐节演出，演出曲目包括李白《清平调》，李清照《凤凰台上忆吹箫》《梅花操》，29 日晚与南印度小朋友合唱南管吟唱曲。② 2012 年 2 月《南音绮响》应邀于法国图鲁斯亚洲制造艺术节演出。2012 年 5～10 月于台北大稻埕曲艺馆演出"女子恋南管诗词系列"。2012 年 9 月南音欧游，出席"传统中的现代性"法国巴黎索帮大学研讨会，"时间的融合"法国巴黎世界文化之家音乐会、"秋宴"法国巴黎吉美博物馆与法国参议院、葡萄牙里斯本东方博物馆、德国海德堡文化交流等。2012 年 12 月于台北市中山堂心心南管乐坊年度制作跨乐种音乐会《琵琶×3》。2013 年 3 月上海东方艺术中心，演出《琵琶·行——唐乐唐诗王心心》。2013 年 8 月《声声慢》于北京巡回演出。2013

① 尉玮：《〈羽〉打造南管现代歌剧》，《文汇报》2010 年 10 月 17 日。

② 汤雪敏：《台湾南管演奏家王心心将于旧金山演出》。蔡明容 Sf. worldjournal. com2011.

年 11 月澳大利亚布里斯班，蔡国强先生"归去来兮"个展，开幕演出。
2014～2016 年在金门携手东山御乐轩与晋江民族南音社传统馆阁共同演出
创新性的《百鸟归巢入翟山》。

台湾现代南音艺术中，心心南管乐坊处于创作高峰，其影响力也越来
越大，许多外国南音爱好者都跑到心心南管乐坊学习南音或者调查南音。
近年来，王心心潜心修习禅门乐曲，创作南音禅唱系列上演活跃。2023 年
10 月，王心心返回泉州设立南音沙龙，往返两地推广南音。

（六）晋江艺术团专业化创作历程

2009 年，南音列入人类"非遗"保护名录以来，泉州地区的保护力度
明显加大。2010 年，晋江市文化体育新闻出版局组建了晋江市南音艺术
团，该艺术团以晋江市文化馆为业务指导单位，成为晋江市民政局批准成
立的市级南音艺术团体。该艺术团属于政府授意、民间筹资的南音职业团
体。成立以来，一方面赴港澳台地区演出交流，并与东南亚的菲律宾、新
加坡、印尼、马来西亚等国家南音社团进行交流，一方面在五店市场馆接
待演出。2013 年以来，艺术团逐渐积累了一些荣誉，如下：

2013 年，荣获由福建省人民政府颁发的"福建省特色文艺示范基地"
荣誉称号；南音节目《五店市情思》荣获福建省第五届艺术节银奖；《古
韵薪传》荣获福建省首届"丹桂奖"少儿曲艺大赛金奖；《根在五店市》
荣获福建省首届"丹桂奖"曲艺（电视）大奖赛创作金奖、节目金奖双项
大奖，同时荣获 2015 年"和平杯"全国曲艺大赛优秀节目奖（节目最高
奖）；《信仰》荣获福建省第二届"丹桂奖"少儿曲艺大赛银奖；成功举办
了 2015 海峡两岸曲艺欢乐汇《远古的回声》南音专场展演，参与了晋江市
2016"APEC 电子商务工商联盟论坛"专场演出。

二、闽台南音专业化团体比较

泉州与厦门的南音专业团体属于事业编制单位，经济来源主要是国
家、省、市各级财政拨出，加上每年演出的政府投入。汉唐乐府、心心南
管乐坊与江之翠剧场三个专业团体，其经济来源主要是向台湾文化部门、

台湾艺术传统中心申请演出经费，或者某一基金计划供给，以及演出门票收入。闽南的演出一般是惠民性质的，不售票，主要是为了比赛而打造，或者接待性演出，或者是晚会性质的演出，以及各种国家、省、市级的文艺比赛。2019年以来，闽南地区在文旅融合政策实施后，始有不定期售票商业演出制，每张票20元至80元。台湾的演出多是卖票的商业演出，通过基金和演出收入来维持。

其中，在泉州市府文庙与文化宫等文化部门的支持下，府文庙旁李文节祠内的南音演出团体结合茶馆经营，有相对稳定的演出队伍，固定的底薪，以及每天晚上观众的乐捐抽成。

闽台的南音专业团体都要创作符合时代需要的艺术作品作为其生存的价值。闽南地区的创作强调创新，从旋律的角度进行全新的写作，与传统曲牌的曲调尽可能有所区别，剧团有专业的作曲人员。这是从根的角度去创新。台湾的创作，强调的是保存传统曲调，在形式上进行创新，无论演剧如何突破，都选用传统曲牌、滚门的曲调。这从根的角度去传承。从创作的角度而言，如何发展是闽台专业团体主要考量的目的。两岸彼此的做法不一样，传统南音的时代化发展需要不断去尝试，两岸创作出来的作品是否能流传与成功，还有待于时间的考验。

第四章　闽台南音教育的体系化建构

闽台南音文化的外生态系统，若从历史变迁来看，有传统馆阁、南音专业团体、南音协会、南音学会、学校教学机构及其附属组织机构（艺术团、南音班、南音小组等）、社区教学场所、传习中心等类型系统。闽台南音的教育组织系统，包括所有参与南音教学的组织。在当下表现最为突出的是学校教育，这也是时代发展的必然趋势。在传统艺术走向没落的今天，学校成了保护传统音乐文化和培养南音人才最为重要的阵地。南音的学校教育，分为专业教育、中小学校园教育、老年大学和社区大学教育与南音社、研究社、研究会、研究协会、研究学会、传习中心等机构的南音教育。闽南南音从 1960 年开始进入专科教育，1980 年代扩大至中专院校，并进入中小学课堂，1990 年在政府推动下编撰中小学南音教材，普及中小学南音教育，2000 年以后进入大学本科专业教育，2010 年后进入研究生专业教育。台湾南音在学校教育起步较迟，但研究生阶段的南音研究反而更早，1970 年代中期就开始有南音方面的硕士论文，1990 年代中期才开始在大学设置专业，此后也建立南音专业硕士。闽台不同层次、不同目的的南音教育组织构成多元的、立体的、体系的南音教育组织系统。

第一节　闽台南音专业教育体系的历史建构

闽台南音学校教育首先源于对南音青年专业人才培养的需求。闽台两地都对传统音乐文化的薪传有着迫切的渴求，这时候，培养下一代接班人

成为急迫的问题。而怎样培养才能更快地出人才，闽台都做出了积极的探索，各自建构出一套相似的教育体系。

一、闽台南音教育人才培养的初创机构

闽台南音教育人才培养初创机构最早出现于福建。1949 年后福建以艺术学校为阵地，专门招收初中毕业生，成为培养各专业院团所需后备专业人才与教育人才的主要基地。这些初创机构为福建省艺术学校与各地市艺术学校分校，成为专门培养艺术专业人才的重要场所。

（一）厦门南音教育人才培养的摇篮——厦门艺术学校

早在 20 世纪四五十年代，纪经亩就领导同仁们培养了一大批南音乐员，包括白丽华、江来好、林玉燕、万红玉等人。1956 年，泉州市艺校成立，主要培养梨园戏与高甲戏人才。1958 年，厦门市艺校成立，主要培养歌仔戏与高甲戏人才。1961 年，纪经亩受聘到福建省艺术学院作曲班传授南音课程，南音在大专院校开课，在国内成为首创。[①] 随后，江来好接任其南曲教学工作。1962 年，在厦门市文化主管部门倡导下，厦门开办了南曲训练班，由纪经亩主持。

1984 年 9 月，厦门市艺术学校开设首届南音中专班，在厦门、泉州等地招收第一届三年制南音演唱专业学生 11 名，1986 年又招收乐器专业学生 6 名，南音班不仅设有唱腔与器乐专业课、南音史专业理论课，还设有英语、音乐欣赏、表演、艺术概论等文化课，毕业后输送至厦门市南音乐团，1987 年招收第二届南音学生，这两届均以团代班的教育方式进行教

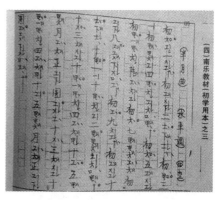

纪经亩编写的南乐教材手稿（2015 年 7 月 10 日摄于福州）

① 陈清河：《一代宗师纪经亩》，见《纪经亩南乐艺术》，厦门大学出版社，2000 年 11 月第 1 版，第 4 页。

学。纪经亩先生以数十年教学经验专门编写了三册《南乐教材》，不仅有传统曲，还有新创作的曲目。如第三册中有传统曲《起手板》，新创曲《半月曲》《阿娘且把定》《挽少奇同志》《阿哥修水库》等，培养了一批年轻的接班人。1991 年，厦门戏曲舞蹈学校创办，1996 年，厦门市南乐团委托该校招收三年制南音表演专业 16 名。2021 年，厦门南乐团再次委托该校招收三年制南音表演专业 20 名。

（二）泉州南音教育人才培养的摇篮——泉州艺术学校

1960 年，"泉州市民间乐团"成立后，从泉州、厦门、同安招来民间音乐大师组成乐团。仅南音就有吴萍水（厦门）、吴敬水、森木先（琵琶）、林文淑、王友福、邱志竹、何天赐、苏来好（女）、庄咏沂、陈天波、庄步联等先生，其中，苏来好、王友福、何天赐、灶先（萧荣灶）教唱工。首次以团代班的形式招收一批团员。马香缎、杨双英、黄淑英、苏诗咏就是这一批招进来的学员。为了教学需要，来自泉州、厦门、同安的十三位老先生聚集在一起，把指谱的指法、咬字等要点统一起来，把每支曲子共同点统一后，才开始教学。

1983 年，泉州市民间乐团复团重组，并更名成立为泉州市南音乐团。由于南音专业人才的紧缺，招收了一批团代班的学员，如傅妹妹等；同时通过福建省艺术学校厦门、泉州分校，分别招收 20 名南音专业的三年制中专班学员，以补充两个专业团体的艺术人才需求。李白燕、王阿心（王心心）、周成在、谢晓雪、纪红、郑少金、萧培玲等都是于 1987 年毕业后入团的。1993 年招收南音六年制学员，庄丽芬、王彩娥、陈吟、吴一婷、陈特超于 1999 年毕业后入团。1996 年，又招收一批学员。此后，艺校南音专业常规招生，这些学生毕业后不再分配。2003 年后，每年都有个别艺校南音专业学生考入泉州师院本科班学习。

泉州市艺校的教学，一直是以泉州市南音乐团早期南音先生与演职员为主要师资力量。每个人都必须修唱工课和器乐课。早在泉州市民间乐团招收第一批学员期间，老先生们就定下了非常严格的学习课程，乐团每天上午、下午、晚上共三节，每节两个小时教唱。其他时间自己练。每周都

有定期到民间馆阁拍馆，还有排练和演出任务。① 1984 级的学员，基本上沿袭了第一批学员的学习模式，但并不再是每天三节六小时的学习，而是在专业学习基础上增加了文化课与形体课，五大指套、四大名谱是必学的。② 1993 级沿袭了 1984 级的学习内容。班主任很重视拍馆，一星期拍馆两次。拍馆在班级大教室里。每个人轮流上去唱，明确指出每个人的缺点，这样进步很快。拍馆也用指、曲、谱传统排场。老先生肯定用传统的。十样乐器，每个人拿一样。五个人拿什么，一般是谁先唱，因为常常拍馆，已经习惯了，老师也不用讲，谁拿什么就自己上去，20 个人刚好分成两组。③

最早一批学员因为都住宿，与老先生们经常合指套，1984 级也有一部分学生住宿，她们也是经常与老先生庄步联、庄金歪合指套。1993 级与1996 级的学员都不住宿，因此，只有勤奋的学员才会和老师在一起合指套。而现在这种自发学习的文化自觉已经丧失了。

2004 年，开办首届南音大专班，成立"南音女子十乐坊"。2006 年应中央电视台邀请，南音女子十乐坊赴北京拍摄专场，在央视三套音乐栏目播放。2007 年，又招收一批近年来参加比赛获奖的小学毕业生。截至 2008年，泉州艺术学校共培养了八届南音专业共 100 多位毕业生。④ 近十几年来，泉州艺术学校每年招收十几个南音专业学生。

（三）晋江南音人才教育的摇篮——晋江地区戏曲班⑤

晋江地区戏曲班，创办于 1977 年，班址设泉州市。其前身为 1956 年成立的福建省梨园戏演员训练班，设置有南音专业，并编有一套南音教材（见下图图示）⑥。自创办以来逐步从团带班、师带徒的教学形式、教学方

① 2016 年 3 月 23 日上午访谈南音国家级传承人黄淑英，与 2016 年 3 月 24 日下午访谈南音国家级传承人苏诗咏的笔录。

② 2016 年 3 月 23 日下午访谈泉州南音乐团团长李白燕。

③ 2016 年 3 月 24 日上午访谈泉州南音乐团庄丽芬。

④ 王珊：《泉州南音》，福建人民出版社，2008 年 12 月版，第 208 页。

⑤ 福建省地方志编撰委员会：《福建省文化艺术志·第十四章艺术教育》，方志出版社，1997 年 10 月版。

⑥ 福建艺校晋江地区戏曲班：《南音教材》，内部材料。

法，向学校课堂形式和教学方法转变，教学方法更为科学化，管理更为规范化。1986 年，晋江地区戏曲班更名为泉州市戏曲班。至 1997 年，先后招收 32 名南音专业，学制分别为三年和六年。学校重视教学质量，先后聘请一些艺术家、名老艺人担任教师。该班还积极开展国内外艺术交流和培训，东南亚国家及台湾地区南音爱好者也多次前来拜师学艺或接受短期培训。1992～1997 年，泉州市戏曲班教师施织等先后为台湾培训三批梨园戏演员，共 20 人。学校派出谢永健等教师赴台湾江之翠剧场教学。

福建艺校晋江地区戏曲班南音教材（2015 年 5 月 15 日摄于台北图书馆）

二、闽台南音之大学教育的历史建构

闽台南音教育历史发展不同步，也导致了培养方式的分化。台湾的大学南音专业与硕士教育培养方式早于泉州，而泉州师院南音系的学生规模大于台湾。南音专业与南音系是大学教育与硕士教育发展较为成熟情况下出现的新事物，是在闽台大学传统音乐教育的推动下发展产生的。南音本科与硕士的出现，意味着南音的保护薪传工作已经由社会教育进入学校教育的深层次变化。

（一）台湾南音之大学教育的探索——专业化与选修课

1982 年，台湾成立台北艺术大学音乐学系（俗称北艺大），1993 年，学校增设传统音乐系，在吕锤宽教授的规划下，南音成为乐种组的主修专业，南音首次以台湾本土的传统音乐引入学院，成为制度化的教学内容；

1995 年成立传统音乐学系，设置南音专业；1999 年增设音乐理论组；2007 年开设硕士班招收硕士研究生。南音是北艺大传统音乐系的特色教学项目，乐种组主要为聘请民间艺人以"专业技术人员"的身份任教，历年来聘请的南音艺师有张鸿明、蔡小月、吴昆仁、蔡添木、尤奇芬、张再兴、张再隐、黄承祧、吴素霞等，后由于民间老艺人的纷纷离世，学校将比较优秀的硕士生留校任教，有林俊利、游慧文、黄瑶慧等。北艺大南音专业每年招收 10～20 名生员。由于从小学习南音的学生不多，有学南音的也不一定来报考这个专业，因此，北艺大生员基本上都是临时花半年左右突击学习南音唱曲或乐器的，甚至一些原本学民乐的学生临时突击学一支简单南音曲目，或者纯粹考民乐也能考进。多数学员考上以后才开始真正学习南音。他们每学期学唱二三曲，学曲兼学器乐。

本科阶段了解与传习的曲目大概如下：①

指套《汝因势》《弟子坛前》《金井梧桐》《恒梳妆》《举起金杯》《出庭前》《鱼沉雁杳》《春今卜返》《花园外边》《对菱花》《我只心》《自来生长》《一纸相思》《心肝惝悴》《趁赏花灯》《为君去》。

谱《起手板》《三台令》《五湖游》《八展舞》《梅花操》《四时景》《八骏马》《百鸟归巢》《阳关三叠》《三不和》《四不应》。

曲《荼蘼架》《冬天寒》《望明月》《有缘千里》《不良心意》《师兄听说》《为伊割吊》《劝娘子》《恨哥嫂》《念月英》《庙内青清》《轻轻行》《感谢公主》《懒绣停针》《出画堂》《闪闪旗》《三更时》《早期日上》《远望乡里》《三更鼓》《遥望情君》《告大人》《山险峻》《娇养深闺》《羡君瑞》《记睢阳》《杯酒劝君》《玉箫声》《月照芙蓉》《金炉宝篆》《画堂彩结》。

硕士班以深化传统表演技艺与学术能力为目标，强调国际化与现代化之精神，以培育传统音乐演奏、研究及师资等专业人才。

2002 年后，吕锤宽教授在台湾师范大学民族音乐研究所开设南音选修

① 吕锤宽：《台湾民间地区民族音乐发展现况》，台湾传统艺术中心民族音乐研究所，2002 年 12 月版，第 168～169 页。

课。这是硕士班的公选课。这门课共修一年（两学期），上半年学习唱曲、执拍与南音知识，下半年学习琵琶、洞箫、二弦、三弦等南音器乐。每周两节课。笔者于 2014 年 9 月至 2015 年 1 月在台湾师范大学民族音乐研究所选修南音选修课。选修这门课的硕士生 10 多位，他们来自海内外各地，有非闽南民系的，也有闽南民系的。但选修都是想了解南音为主，没有多少压力。有个泰国学生，学得挺努力，但是语言很难咬得准。一学期共学了《短滚·冬天寒》《双闺·荼蘼架》《长潮阳春·有缘千里》《玉交猴·心头闷憔憔》四阕。从大家最后的考试效果来看，有的唱得相当不错，但多数不太适应。南音选修课为硕士班的学生提供了硕士选题的可能。他们通过唱曲和修习乐器的实践来了解和学习南音，如有兴趣者，可以进行深入学习，并将南音作为硕士研究方向。如陈筱玟《南管相思引之曲目研究》(2006)、李静宜《南管谱〈梅花操〉之版本与诠释研究》(2006) 等。

2022 年，时任民族音乐研究所所长吕钰秀教授希望传统音乐专业硕士班也举办音乐会。吕锤宽教授经过一年指导，以"弦管与北管音乐会"的形式呈现教学成果。2023 年 4 月 17 日，"弦管与北管音乐会"在台北"国家演奏厅"公演是南音专业音乐教育的新阶段。

（二）福建南音之大学教育的探索——南音系的创立

泉州师院艺术学院创办南音系有一定的历史背景。泉州作为南音发源地，早在 1960 年代就成立了专业院团，1984 年后，为维系专业团的存在，招收三年制中专南音班。自 1980 年代开展南音进入中小学音乐课堂，南音的师资一直得不到很好的落实。虽然，1990 年，为了配合泉州文化局与教育局关于南音进中小学校园的政策落实，泉州教育学院曾经开办了中小学南音师资培训班，1992 年福建社会音乐学院出于民办学校的灵活性，招收泉州南音班。但作为泉州本土，必须要有培养南音师资的高校。2000 年秋季，泉州师院艺术学院在音乐教育专业中开设南音选修课，2001 年，伴随着王珊教授主持的"泉州南音进地方高等师范院校教育的构建与实践"课题研究的开展与深入，王珊教授发表了《关于高校设置南音本科专业的构想》，为泉州师院创办南音本科专业的可能性提供了办学思路和培养目标。

2002 年，漳州师范学院招收南音教育函授专科生，促动和推进了泉州师院招收本科生的办学速度。

在各级办学力量的共同努力下，2003 年初，泉州师院向社会公布了音乐学（南音方向）的招生简章，招收了第一批 20 名南音方向的学生，此后成立了南音系。2003 年，出版了王珊与王丹丹两位教授编著的《中国泉州南音教程》，2006 年，再次组织编写了《中国泉州南音系列教程》，为南音系学生提供了一套规范性、科学性和实用性的教材。

在办学方式上，泉州师院南音专业先后聘请国家级非遗传承人苏统谋、苏诗咏、黄淑英、丁世彬等南音名家，以及泉州南音乐团的李白燕、曾家阳、王大浩、庄丽芬等来教学，为学生提供了优秀的教学团队。从教学方式和日常南音实践等方面延续了艺校南音的习惯。经过了十年教学经验积累，2012 年，泉州师院招收首届南音硕士生，2015 年第一届硕士生毕业，个别优秀的留校任教，为进一步培养南音科研人才奠定了良好的基础。

第二节 闽台中小学南音教育体系的历史建构

闽台的南音进中小学校园的做法大同小异，泉州率先发起，厦门、漳州相对比较迟才跟入，台湾起步也比较迟，但两岸的初心是一致的，都是为了让南音在当下有更良好的薪传。在发展过程中，闽台的中小学南音教育逐渐成体系化。

一、闽南中小学南音教育的历史范式

闽南中小学南音教育，指的是南音在闽南地区中小学的教学实践。这种教学实践有别于社会传承方式，从业余兴趣小组到正式南音课程的建设，经历了几年的时间。中小学南音教育源于个别懂得南音的中小学教师的责任感，他们觉得应该在校园传承南音，为下一代培养出更优秀的南音

人才。

1984年，泉州六中（原泉中中学）的音乐教师吴世忠先生，他在中学音乐课程中首先开设南音课，进行较为正规的南音教学，培养了一批有一定水平和发展前途的青年南音新手。"随后不少中小学相继仿效。惠安一中学生成立南音兴趣小组，德化县先后开设数十期南音培训班，培训青少年南音爱好者600多人。"① 惠安一中教师黄汉源先生，为普及南音做了大量的工作。惠安一中"教工之家"的几位老师，几年来为发展南音也花了不少心血。他们组织培训学生，参加地、县各种文艺活动，并为专业剧团输送新鲜血液，如厦门高甲、省梨园、泉州高甲和惠安高甲等剧团，就先后吸收该校的学生十多人。后来学校为"教工之家"添置一套南音乐器，还给学生举办"南音欣赏课"。

"厦门霞溪路小学红领巾南乐队。这所学校的领导重视弘扬民族文化，两位音乐教师在锦华阁老师傅的指导下于1984年建立南乐队活动至今。他们既演出传统段子也按南音曲调编唱新词。"② 1988年起，集安堂曾小咪在湖滨小学传授南音，1990年她带领湖滨小学代表队10多位学生参加1990年的"湖里杯"曲艺邀请赛。

但这时候政府尚未介入，在中小学开展南音培训属于民间自发行为。据厦门市南音乐团原团长吴世

湖滨小学参加南音比赛新闻报道（2020年9月25日摄于厦门集安堂）

① 福建省地方志编纂委员会编：《福建省文化志·文化艺术志》，福建人民出版社，2008年10月版，第369页。

② 项阳：《泉州、厦门南音现状的初步调查》，见《中国南音学会第二届学术研讨会交流材料》1991年，油印本。

安所提供信息，① 他也曾在厦门呼吁过。1986 年夏天，厦门市曲艺家协会扩大会议上，大家谈到南音的传承已经式微，如何发展南音这个议题。吴世安提出南音进中小学校园的"二五概念"，即在小学（当时小学只有五年制）开设南音课，在中学（当时初中三年制，高中两年制）继续开设南音课，十年以后，就有数百学生听众和唱奏员。他的提议受到了音乐界前辈杨柄维先生的赞赏，但是没有引起厦门市相关部门领导的重视。1988年，台湾汉唐乐府陈守俊到厦门交流，吴世安与他聊天时，两人感慨两岸都面临着南音的萎缩这一问题，吴世安再次向他讲述了自己的"二五概念"。陈守俊听完非常认可，觉得确实应该这样做。汉唐乐府离开厦门到泉州后，陈守俊向陈日升（当时泉州市文化局局长）提起吴世安的"二五概念"，立刻得到陈日升的共鸣。陈日升事后找到泉州市教育局局长（陈日升的同学）讨论南音进中小学校园的事。两人一拍即合，立刻着手布置相关事情。另一种说法是：高雄一位喜爱南音的老师到泉州交流，提出南音传承不容乐观，未来需要培养下一代，她愿意出资作为中小学南音大赛的资金，促进南音在中小学的教育传承。1990 年，第一届泉州市中小学南音比赛圆满成功，一等奖的奖品琵琶、洞箫、二弦、三弦由汉唐乐府陈守俊提供。② 此后，每年一届的南音大赛促进了各地中小学的南音教育热情。其中有一届因故停办。③

（一）中小学南音教育模式的规范化

南音进入中小学校园，最初是办兴趣小组，后来专门招收南音班，一些条件好的学校还成立艺术团，专门对外交流与演出。

①　2016 年 8 月 3 日，参加福州市曲艺团"乡音最美系乡愁——福州曲艺进校园活动研讨会"期间，笔者与吴世安访谈。

②　2016 年 8 月 3 日，在由福州市曲艺团承办的"'乡音最美系乡愁'福州曲艺进校园活动研讨会"上，吴世团长告诉笔者这一信息，当时不方便采访。后于 2016 年 8 月 13 日晚，笔者再次电话采访吴世安团长。

③　王大浩口述，该年有一个学术会议需要观摩中小学南音比赛，后因会议变更，会议组委会忘了通知南音赛事组委会，以至于该年南音比赛只好取消。这样自 1989 年至 2020 年的 32 年间，泉州共举办了 31 届中小学南音大赛。

1990 年 3 月 3 日，泉州市教育局和文化局为贯彻李瑞环在全国文化艺术工作情况交流座谈会上的讲话精神，即"弘扬民族文化，树立和增强民族自尊心、自信心和自豪感，是一个长期的具有战略意义的任务。这项工作必须从幼儿园和小学抓起，实行学校、家庭、社会相结合，对儿童和青少年分阶段依次递进地进行民族历史和民族文化的教育。"① 两家单位共同起草、颁发了关于在中小学音乐课程中逐步开展南音教学的意见的文件，要求所属各县、区在初具条件的小学四年级（五年制）、五年级（六年制）和初一的音乐课程中逐步补充南音教学，并组织南音兴趣小组。② 4 月，两家单位组织专门的南音专家编写了《南音教材》，于 7 月正式编印出版，9 月投入使用。该试用本共有两种版本，一版是淡黄色封面，仅选了《翁姨叠·直入花园》《福马郎·元宵十五》《中滚·三隅犯·去秦邦》《双闺·茶蘼架》《短相思·因送哥嫂》；一版是橘黄色的封面，除了上述五阕外，还选了《潮叠·一身爱到我君乡里》《中滚·杜宇娘·望明月》《玉交枝·听见雁声悲》《短滚·鱼沉雁杳》《福马郎·拜告将军》。

《南音教材》（2016 年 2 月 3 日摄于福州）

① 泉州市教育局、文化局编印：《泉州市小学音乐课试用本·南音教材》前言，1990 年 7 月。

② 王珊：《泉州南音》，福建人民出版社，2008 年 12 月版，第 204 页。

1990 年 5 月 7 日，泉州文化局与教育局又联合发文通知增订《南音补充教材》（配有中、小学各 5 首南音的范唱录音），该教材于 6 月编辑刊印发行。此后，连续发文通知举办教材辅导班和年底开展首届中小学南音演唱（奏）比赛，要求编出南音器乐（四管）的演奏方法，供各校南音兴趣小组练习使用。1990 年秋，泉州市教委、文化局再度联合下发了"把南音教学渗透到中小学音乐课堂中去"的有关文件，在"泉府文〔90〕077 号"文件中，《南音补充教材》的曲目被规定为一年一度的中小学南音演唱比赛内容。自此，南音教学被各地纳入中小学音乐教学计划。此后，在泉州各县市都纷纷开展南音进中小学校园活动。

《南音补充教材》（2016 年 2 月 3 日摄于福州）

（二）闽南地区中小学南音教育的示范性

泉州南音进中小学校园活动的开展，逐渐呈星星之火可以燎原之态势，先在泉州各县市开展，而且很快拓延至厦门市和漳州市。闽南地区中小学南音教育在地方音乐进校园的发展过程中显示出示范性的意义。

1992 年 4 月，泉州市教育局与文化局联合发文《关于进一步开展中小学南音教学的通知》，总结了三年来南音进课堂与南音比赛经验，并公布了相关的一些统计数据，即三年来泉州市共组织了 60 多名中小学教师参与南音培训，100 多名选手参加了市级比赛，46 名中小学生获奖。通知要求各县、区在前阶段南音教学基础上，重点扶持 2~3 所学校作为南音教学的试点（中学 1 所，小学 1~2 所），市教育局与文化局联合组织考评组，对

各试点抽查考评、表彰。"据有关部门统计，10 年来泉州共有 128 所学校设立了南音课，大约 10 余万中小学生接受了南音教育。"①

泉州市南音进中小学校园，如永春三中南音组（1989）、晋江市陈埭镇湖中南音兴趣小组（2006）、安溪县官桥五里埔南音小组（2006）、南安市兰田小学南音班（2006）、安溪县实验小学南音艺术团（1990）、晋江市南音艺术团（2010），等等。

厦门市南音进中小学校园，主要开办兴趣小组为主。厦门外国语二小、同安丙洲小学、翔安一中、翔安马巷小学、刘五店小学、前浯小学都开有南音兴趣小组。厦门的观音山音乐学校和国祺中学重视南音进课堂活动。观音山音乐学校在厦门市率先开辟了南音课程。

漳州的南音进中小学校园，起步较晚，1990 年代主要是漳浦县大南坂"国姓爷南音社"在大南坂中学传承，2010 年后龙海下庄南音社卢炳全在下庄中心小学与下庄中学传承，以及近年来薛淑花在漳浦绥安中心小学和漳浦县绥安镇文化活动中心设立南音班。

由于厦、漳、泉三地学校众多，无法一一列举，下面仅举个案。

1. 泉州市培元中学南音教育的示范性意义

2001 年，培元中学开始启动南音进校园教学活动。2005 年，为适应新课程改革与素质教育的深入实施，培元中学提出"以人为本，师生素质和谐同步发展"的办学目标，注重发展有个性特长的创新人才。学校把南音教育确定为校本特色，建立了南音生源基地，2017 年以前，每年面向泉州市招收南音艺术特长生。学校还专门为人才培养、课程建设、校园普及等工作，建立南音专项发展基金，聘请泉州市南音乐团吴璟瑜、王大浩、庄丽芬等来教学，解决了师资短缺。同时强化科研引领，开发校本南音教材《红豆生南国》。不仅如此，2013 年，由泉州市教育局与泉州市文体局联合编辑于 2009 年的《泉州南音基础教程》的首发式在培元中学隆重举行。该教材根据历届中小学南音比赛经验选编曲目，是为满足社会上想亲近南音、学习南音的人的需要而编的。在成就方面，2006 年以来，学校连

① 王珊：《从南音的现状看传统音乐的传承问题》，《人民音乐》2000 年 12 期。

续多年被评为"泉州市中小学南音教学先进集体"，获得泉州市第 16 至 26 届南音中小学演唱演奏比赛一等奖（2005～2016），2009 年被泉州师院艺术教育学院确定为"南音教育实践基地"，2010 年被泉州市教育局和泉州南音乐团授予泉州市首家"南音教学特色学校"。在对外交流方面，2014 年学校先后与日本浦添市、土耳其梅尔辛市、马来西亚建国中学、美国森林湖等中学代表团交流、演出，2012 年韩国 EBS 电视台"非遗"栏目组赴泉州专门录制 50 分钟由培元中学艺术团与泉州南音乐团联合演出的曲目，栏目组负责人李善根说将带回韩国播放。2014 年培元中学艺术团还赴法国演出。

培元中学校本南音教材《南音生南国》（2016 年 2 月 3 日摄于福州）

《泉州南音基础教程》（2016 年 2 月 3 日摄于福州）

2006 年，培元中学开始招收南音特长生，每年 50 个特长生名额。培元中学有三大突破：其一，作为我国唯一一个中学代表队进入联合国表演，有 160 多个国家的文化参赞观看；其二，是中华人民共和国成立 70 年以来，唯一一个福建省少儿曲艺在全国获金奖；其三，老校长到人民大会堂为全国 100 多个中学校长做报告，推广培元中学南音进课堂的教学与教学成果。①

2006 年以来，南安第四实验小学和石狮莲坂小学是培元中学的两个南音特长生生源基地。培元中学以订单式的方式要求这两家单位如何培养、如何衔接，每年培元中学去招生的时候，都会提出指导性意见。由于国家取消特长生，培元中学也不得不取消南音特长生。2017 年以来，培元中学已经三年没有招收南音特长生，泉州南音人才的培养又将遭遇到新的困境，面临走下坡路的危险。

泉州培元中学南音教学已经培养出一批优秀的南音人才，也建构起较为良性而完善的人才培养机制，具有典型的示范性意义。

2. 厦门市国祺中学南音教学的示范性意义

国祺中学把南音教学作为学校的特色教学。2000 年成立了国祺中学南音社，组织师资编写了校本教材《南音初步》，2003 年实施"南音进入课堂，弘扬乡土文化"南音课题研究，每学期安排 3 节南音课进入（初一、初二、初三、高一）课堂，普及南音教学，让学生了解南音，掌握南音的演唱、演奏方法；课外还通过校园广播播放并介绍南音经典曲目，定期聘请南音专家（台湾林素梅，泉州蔡雅艺，厦门谢国义、王小珠等）到学校开展南音专题讲座，营造南音学习氛围。同时，还组织南音兴趣小组，每周都有定期的训练学习。南音兴趣小组还经常参加校外演出活动，1995 年 5 月 31 日，部分成员到北京参加文艺汇演，演唱南音创新曲《海娃上北京》；2005 年 8 月 5 日，与金门同胞联欢演出；2007 年在纪念陈嘉庚诞辰 133 周年活动中举办南音专场；2008 年 6 月 3 日，参加厦门市委、同安教育局主办的海峡两岸少儿音乐节演出，与台湾澎湖艺术团的学生同台表演

① 2022 年 8 月 22 日采访培元中学外聘南音教师王大浩，口述资料。

南音。国祺中学还组织学生参加市、区比赛，通过对外交流提高南音艺术水平。2010 年 12 月 31 日，厦门市非物质文化遗产保护中心将该校确立为"非遗进校园南音示范校"，并举办大型授牌仪式与汇报演出。2015 年，厦门市国祺中学南音节目在福建省中小学艺术展演中获得二等奖，并受邀参加厦门卫视戏曲春晚表演，南音成为该校办学增分的项目。2016 年以来，经厦门市教育局批准，厦门国祺中学每年向同安、翔安片区应届初中毕业生招收 5 名南音特长生，较大地推动了厦门南音人才的培养。

二、台湾中小学南音教育的历史范式

台湾地区中小学南音教育的具体时间不太确定。据笔者在台湾调查的情况，1980 年代末，鹿港中学就已经薪传南音了。1990 年代起，在基隆、台北、台南、鹿港、云林、台中、高雄等地陆陆续续有传统馆阁的先生被聘请到中小学校园教授南音，有的学校校长热衷于南音传习，在学校设立南音（管）社团。如育林中学、树林小学、敦化中学、介寿中学都设有南音爱好组织，形成了这时期中小学南音教育的范式。

（一）中小学南音教育示范性模式——南音社团

近二三十年来，台湾各地一直都有部分学校引进南音，因为都是社团型的传承，每每因校长的替换、校长或家长不支持，或是主其事的教师异动，而无法持续南音社团的学习活动。例如台北市的石牌小学、五常小学、敦化小学，新北市的树林小学、双城小学，宜兰的北成小学，台中市的新民高中，鹿港的文开小学、鹿港小学，台南市的喜树小学、后壁的安溪小学，南投县鹿谷乡内湖小学、金门金沙小学、澎湖马公高中……都曾办过南音社。有些学校断断续续仍有学习活动，有些早已停止，也有些在最近几年组团训练，异军突起，积极参加比赛，并有好的成绩表现。

2012 年有南音教育传习活动的学校，包括新北市双城小学、兴仁小学、正德中学、安康高中、二重中学，南投县鹿谷乡内湖小学，云林县北港的北辰小学，台南市的喜树小学、后壁安溪小学，金门金沙小学，澎湖

马公高中等。①

1. 鹿港中学南音社团②

1989 年，鹿港中学担任"不升学班"三年级导师的王昭富老师，聘请黄承祧、李木坤、陈材古三位南音乐师利用社团时间教导学生学习南音，让学生接受传统艺术的熏陶。为了不让学生对南音产生学习压力，黄承祧③以不强迫的方式让愿意学习的学生自选乐器，其他学生静坐教室聆听，全班三分之二的学生参与学习。1990 年，学校没经费，但黄承祧依然义务免费教学，他的精神感动了学生。这一年，全班同学都自愿学习南音。一周一次课。有一位学生的学习能力特别强，也很用功，一年以后，竟然将"上四管"乐器都学会了。鹿港中学"不升学班"学习南音的消息传开后，引起某报纸记者的关注，他将这消息刊载报上。报上"放牛班"的字眼引发鹿港中学的抗议。事后，这些"不升学班"的学生，有十几位同学继续升学。

2. 喜树小学南音社团④

1995 年，台南市喜树小学第十任校长胡玉美设立南音团，后因经费与师资难找等因素，于 2000 年配合万皇宫建醮活动之后停办。2004 年，"教育部"特别提倡"一人一乐器、一校一艺团"活动，期望以社团活动的方式，带动学生人文素养的提升，并根据学校长期的培训计划，结合社区环境资源成立艺术表演团队，结合学生、教师、家长与社群的力量，实际参与文化艺术衍生的过程。于是喜树小学再度设立南音团。现任校长王龙雄秉持前几任校长对南音社团的传承使命，更争取许多来自各界的经费支持，让这些孩子们无忧无虑地快乐学习。当时由黄怀慧老师负责，聘请南

① 林珀姬：《2012 年度南管音乐活动观察与评价》，吴荣顺《2012 台湾传统音乐年鉴》（光碟），台湾音乐馆，2013 年 7 月版。

② 台湾彰化县文化局：《彰化县口述历史——鹿港南管音乐专题组》，2006 年 7 月，第 230～233 页。

③ 黄承祧是鹿港雅正斋的馆先生，也是台湾南音乐器制作师，目前已故。

④ 《台南市南声社庆祝建馆百年即郎君祭整弦大会活动手册》，2015 年 10 月，第 16 页。

声社张鸿明老师、张柏仲老师指导。2008 年 11 月在彰化县文化局安排下至鹿港与文开小学南音社进行交流，2009 年参加台南市学生音乐比赛、彰化县文化局"戏曲彰化南北传唱——2009 国际传统戏曲节"南音新生代邀请观摩赛皆获得优异成绩。台南市文资局亦积极协调南宁高中（含初中部）承办南音团，为喜树小学南音团学生升学后，还能继续接受南音学习来铺路。小学部参与的学生为二至六年级的学生，由南声社馆先生张柏仲指导带领，该校更将南音课程列入三年级学生的特色课程中，期望每一位喜树学生都能接触到南音，培养出优秀的南音生力军。

喜树小学南音社团成立至今，每年参加南声社、和声社整弦活动观摩，2014 年 11 月台南南声社秋祭时组团参加演唱，2016 年南声社百年建馆庆典郎君祭会上，该社团也演唱《短滚·不觉是夏天》《短相思·看见前面》等曲目。

3. 双城小学南音乐团

2001 年，双城小学南音乐团成立。成立至今，先后受邀参与各项小区艺术文化活动，参与传统戏曲的演出。2010 年获台北县年度学生音乐比赛东区丝竹室内乐小学组优等第三名。2012 年获年度学生音乐比赛新北市东区丝竹室内乐小学三区 B 组优等。历任聘请师资包括：2001 年"奉天宫南乐团"卓圣翔、林素梅老师，2002 年"新锦珠剧团"陈廷全、陈锦珠老师，2003 年江之翠剧场之南音乐团团员，2004 年曾韵清、曾静芬、郭清盛、黄桂兰、陈贵强等多位老师，2009 年迄今为庄国章、陈正宗、陈贵强、温明仪等老师。

4. 兴仁小学南音团

2005 年，新北市淡水成立兴仁小学南音团，台北艺术大学传统音乐系教授蔡青源及兴仁小学音乐老师陈晓音担任指导老师，在他们辛勤指导下，团员技艺进步快速。该团在小区作推广表演，并积极与各地学校作交流切磋演出。

5. 正德中学南音团

2007 年，正德中学南音团成立，与兴仁小学南音团承接，使得兴仁小

学毕业学生在南音学习上不至于因为升学而中断学习机会。指导教师也是蔡青源与陈晓音。正德中学与兴仁小学技术上联合，利用平时假日与暑假时间团练，随着学习实践的累积，他们演奏的南音韵味正逐渐由生涩转趋成熟。

6. 安溪小学

为了不让百年历史的南音失传，安溪小学请地方耆老林炎灯、林万于、陈水龙等人义务教导学生学习南音，多年来已成为地方特色。林炎灯对于三代家传的南音非常珍惜，他的教学不借谱式，全靠"嘴念"来传承。安溪小学是一个纯朴的乡间小学，全靠"嘴念"传承的南音在安溪小学持续十多年不间断。林炎灯所教的南音第一届学生如今已经大学毕业。

7. 南投县鹿谷乡内湖小学南音社

内湖小学在校学生人数少。2009 年，内湖小学全校一到六年级的 47 个小学生中，有一半以上的同学参加比赛。2011 年县赛中演奏南音《绵搭絮》，在全县 8 个丝竹乐的队伍中获得第二名优等的佳绩。2012 学年荣获第一名优等，获全省比赛参赛权。目前由林蕊老师负责教学。1999 年"921 大地震"，内湖小学校舍全毁，后迁校重建，经过人文自然景观的设计后，整体校舍为木造，与大自然融为一体，近年来成了南投县旅游观光的景点之一，但只在假日开放参观。

8. 北辰小学南音社

2010 年，在校长丁招弟的支持下，由笨港集斌社的黄素女老师负责，招收中年级学生练习南音。开始是延聘台北华声社萧志恒老师为学童讲解南音知识，并由集斌社社长叶胜祈、许泽猛等团员来传习。目前，笨港集斌社诸位社员在北辰小学分工合作来传承南音，利用星期六或星期日下午进行演练。北辰小学南音社是云林县唯一的学生南音社团，也是笨港集斌社的子弟团，能演唱多曲以及演奏下四管小乐器，也常在北港地区演出。

（二）中小学南音教育的示范性师资

在台湾校园薪传南音的乐师，有的是艺术大学培养的南音人才，有的是馆阁培育的南音乐师。他们成为南音进台湾中小学校园的传播主力。

叶圭安，出身于弦管世家，自幼修习南音，1994 年执教于台北市石牌小学南音薪传班与宜兰国华中学及北成小学南音社。

黄瑶慧①，1988～1989 年参加"国立艺术学院"传统艺术研究中心承办之"国家戏剧院""南管戏演出计划"研习，承吴素霞老师启蒙、李祥石艺师指导，担任演出《陈三五娘·留伞》的五娘。1989～1993 年参加汉唐乐府南管古乐团，随团赴东南亚、澳大利亚、欧洲等地巡回演出。1990 年由汉唐乐府资助前往泉州停留四个月左右时间，其间拜访泉州南音乐团、陈棣南音社及晋江、石狮等地南音社。1992～1995 年担任教育行政部门"南管戏传艺计划"后场艺生②，专攻二弦演奏，随李祥石艺师习艺，学习《陈三五娘·赏花、绣孤鸾、跳墙》《桃花搭渡》《高文举》《朱弁》等剧目。1994～2009 年，黄瑶慧先后担任宜兰罗东北成小学、罗东国华中学、台中市南屯小学、台中市南屯文昌庙、台中市梨园乐坊、彰化县和美镇新庄小学、台北县育林中学、台北县树林小学等南音乐团指导老师。2004 年 8 月～2005 年 6 月担任台北县立清水高级中学初中部音乐代理老师，课程中安排南音单元与下四管乐器学习。近几年暑假期间她与台南市振南社及台南市安定区海寮清和社合作开展小学暑期营。目前，黄瑶慧为台北艺术大学助理教授。

敦化小学南音社，原隶属于小学乐社，宋金龙推荐成立南音组，现在独立于本团附属少年组，专研南音音乐。③

王心心曾经担任台北县树林小学、二重中学、板桥农会等南乐社指导教师。江谟坚曾担任宜兰罗东北成小学南音社团指导老师。心心南管乐坊的陈筱玟老师在台北市二重中学，蔡青源先生任教于新北市淡水区新兴小学，吴素霞老师及合和艺苑学生在台中市新民高中，台南市南声社馆先生

① 黄瑶慧提供，2016 年 8 月 1 日。

② 后场艺生指专门从事某种传统艺术的学员，他们经过 3～5 年的学习后，经过台湾教育部门组织的考评，获得从事薪传该艺术的资格，正式成为专门从事该艺术薪传的职业，与一般教师一样领取政府的固定薪资。

③ 林珀姬：《台北市传统表演艺术资源调查计划》（报告书上册），台北艺术大学，年份不详，第 255 页。

张柏仲老师在台南市喜树小学，魏伯年和骆惠贤夫妻①在台中市某个小学，鹿港聚英社和遏云斋在鹿港小学等。②

台北树林小学南管社，起初由社员指导，2005 年小学毕业后部分社员升学至育成中学，由于对南音之钟爱，学员们自行要求继续学习，乃由该社商请江之翠剧场之南管乐团支援提供场地与师资，他们学习态度十分认真，深受江之翠剧场的团长与团员们的肯定。

（三）中小学南音教育的示范性形式——快乐国民小学南音社团③

台湾地区有很多小学都成立快乐国民小学南音社团，这些社团成立的主要目的是支持乡土文化的薪传与建设。学校通过经营南音社团，积极发展具有学校特色的音乐团队，获取公务机关的特殊补助款和学校行政的大力支持，团结一批具有热忱与兴趣的校内音乐教师，共同积极推动特色课堂的创建。

快乐国民小学南音社团的组训模式共有两个阶段：招生方式分别为前期至中、低年级各班级挑选，后期才艺班招生模式；训练内容分别为前期"创意南管教学"，后期传统南音音乐教学；演出方式在前期融合各种传统艺术形式，后期则为传统南音演出模式。

快乐国民小学南音社团所遭遇的困境包含经费不足、招生困难、行政人员欠缺协调能力，以及因为音乐比赛制度不完善所导致的挫折感。要解决困境，必须培养学校内南音专业师资、争取社会资源、成立家长后援会，以及向音乐比赛主办单位争取正视评分标准制度不完善的问题。

第三节　闽台南音社会教育体系的历史模式

闽台南音社会教育体系丰富多彩。南音社会教育体系的历史模式包括

① 2018 年，魏伯年与骆惠贤同返泉州，在泉州南音乐团担任外聘演员。

② 2016 年 8 月 1 日，台中永盛乐府负责人朱永胜提供。

③ 潘怡云：《快乐国民小学南管社团之个案研究》，台北教育大学音乐学系教学硕士学位班硕士论文，2009 年。

传统馆阁或南音研究会参与学校教育，老年大学与社区大学参与南音教育，以及各种南音机构参与南音的社会教育，这些模式在历史发展过程中建构成一个庞大的南音社会教育体系。

一、闽南地区南音社会教育体系的历史模式

闽南地区南音社会教育体系的历史模式包括了传统馆阁、社会大学与各种南音机构的南音社会教育。

（一）馆阁社会教育模式

闽台南音馆阁或南音研究会联合中小学校园进行教授南音已经成为一种大家认可的传承模式。有的是馆阁或南音研究会派南音乐师去传授，有的是学生课后或假期到社团或馆阁参加培训。闽台南音界同仁都热心于传习南音，他们传习南音的初衷都一样，都希望把南音这一古老的乐种代代相传。闽台南音社会教育传习的方式也大体一样，但是经费来源有所不同，无形中成就并推进南音社会教育体系的历史模式。

在闽南地区，泉州的南音馆阁多数参与中小学的南音传习，即馆阁与学校合作办学模式，这种办学模式与前面所述中小学校园南音兴趣小组不同。这种办学模式分为日常活动薪传与暑假培训班两种。厦门的南音馆阁参与中小学的南音传习，比泉州少，但比漳州多。厦门市南乐研究会厦门分会参与普及南音，培养南音爱好者。锦华阁与霞溪小学、厦门五中合办了南乐培训班。同安文化部门也大力支持民间以师带徒、馆带徒的形式普及南音艺术。同安后村的郭朱气、东园的张沧浪、凤岗的洪作富等先生都培养了大批

南音教学曲谱（2015 年 8 月 19 日摄于晋江东石南音社）

新生力量。

东石镇南音社，由一居南音组、珠泽丝竹轩、玉井三余阁、西霞南音组、沧芩雅南轩、锦亭南音组、玉湖怡人阁、虁园轩南音研究小组、龙厦集贤堂、碧江霓裳轩、潘径相悦轩、型厝清雅轩、清透相君斋、塔头芙岛南音社、山前雅云轩、许西坑西园轩、湖头南音组、塔头玉声南音组等南音组织构成，每个南音组织从六位成员至数十位成员不等。2013 年，东石镇南音社开始组织暑期少儿南音培训班，当年招收 20 多位少儿学员，实施免费教学，还提供免费茶水。暑期培训班根据学员喜好，既教四管乐器，也教唱曲，一期一个月，大约教了三阕入门曲。民间南音教学采用复制乐谱。2014 年，学员增加至 40 多位，每人收 50 元茶水费。2015 年学员增长为 80 多位，2016 年，学员已经达到 100 多位。此后，学员一直有所增长，东石镇南音社已经在暑期少儿南音培训班方面为薪传南音作出了很大的贡献。

经过几年的耕耘，暑期少儿南音培训班的模式已经在泉州各县区轰轰烈烈开展。2016 年 7 月 10 日至 8 月 10 日，永春南音社发布暑期青少年培训班招生喜讯，招收了三四十位学员，学员从 8 岁至 15 岁不等，每周除了星期日放假一天，每天从上午 8 点至 10 点，下午 2 点至 4 点半为固定上课时间，由 80 岁多高龄的南音老乐人林其安指教，传授四管乐器与唱曲。曲目有《三千两金》《去秦邦》《班头爷》等，每位学员收 100 元水电费。经过一个月的培训，培训班在 8 月 10 日还举办了汇报演唱会。

永春县南音社南音培训班（2016 年 9 月 3 日截图自微信）

此外，除了现代南音社团，一些地方文化馆与青少年文化宫也参与暑期传习。但是地方文化馆与青少年文化宫所传习的不仅仅是南音，还有舞蹈、西洋器乐等。譬如，从南安文化馆 2016 年的暑期培训班汇演节目单可以看得出，该场"培训汇演"只有两个南音表演唱节目《直入花园》《三千两金》，其余均为舞蹈或西洋器乐。

（二）老年大学的南音社会教育模式

老年大学是专门为退休的老人提供文化艺术学习的学校，老年人在这里可

南安文化馆 2016 年暑期培训汇演

节目单

1. 中国舞《可爱娃娃》　　　　　　（幼二班一组）
2. 长笛演奏《多年以前》　　　　　　（长笛班）
3. 南音表演唱《蓝入花园》　　　　　（南音班）
4. 中国舞《一双小小手》　　　　　（幼一班一组）
5. 中国舞《可爱娃娃》　　　　　　（幼二班二组）
6. 中国舞《一双小小手》　　　　　（幼一班二组）
7. 南音表演唱《三千两金》　　　　　（南音班）
8. 长笛演奏《布谷鸟》　　　　　　（长笛班）
9. 中国舞《小跳海》　　　　　　　（少儿班）

南安文化馆节目单（2016 年 9 月 3 日截图自微信）

以再度体验学校学习的乐趣。1985 年 4 月，在中共福建省委的重视和扶持下，福建老年大学创办。此后，各地老年大学如雨后春笋，为老年人的再学习提供了场地和机会。那些年轻时想学南音却没有时间的南音爱好者，如今都可以在老年大学里学习南音。闽南地区各个县都有老年大学，老年大学内开设有各种文艺班，南音是其中的一项传习内容。

1. 安溪县老年大学南音组

1991 年，安溪老年大学创立以来，一直将南音作为重点课程，学员人数逐年增加，教师的教与学员的学的热情极大提升了南音教学质量，培养出一批批南音唱奏人才。老年大学的南音教学不仅教授传统曲，还加入很多新编曲目，如《北国风光》《风雨送春归》《到茶都》《请到安溪来品茶》《赞茶王》等，学校在重大节日或学期结业之际，都举办联欢活动或参加社会南音活动。学校专门为学员的学习编写了南音教材，教材用简谱

安溪老年大学南音教材（2016 年 9 月 3 日摄于福州）

与工尺谱收入新编南音 15 首，南音"谱"7 首，传统工乂谱"曲"11 首，共 139 首。

2. 漳浦老年大学南音组

早在 1998 年，漳浦县绥安镇希望组建老年文艺队，薛淑花受委托组织县老年文艺队。经过十多年的运作，漳浦县文艺队人数达到 65 位，形成了一支可以排演歌唱类、舞蹈类、戏曲类、曲艺类、器乐类等节目的文艺队伍。在此基础上，2012 年薛淑花应聘成为县老年大学戏曲班老师，为了满足不同学员的需求，她既传习南音，也传授闽南话歌曲、芗曲、黄梅戏、京剧，她专门编辑了南音班的教材，收集的南音为新编诗词南音，分为闽南话版与国语版。不仅每周一节课，还利用周日、周二和周四晚上，辅导学员练习。南音班的学员多为泉州籍在漳浦工作的各类人员。薛淑花 2015 年编的教材，有闽南话版《静夜思》《南乡子》《登鹳雀楼》《渔歌子》《春望》和国语版《临江仙》《卜算子·咏梅（风雨送春归）》《虞美人（春花秋月何时了）》，这些曲目有工乂谱、五线谱和简谱三种谱式。

漳浦县老年大学南音班教材（2015 年 9 月 14 日摄于漳浦县老年大学）

而实际上，在近些年的教学中，薛淑花根据不同的对象教授不同的曲目。如在老年大学南音班的南音曲目有传统曲目《三千两金》《直入花园》《年久月深》《三哥暂宽》《有缘千里》，唐诗宋词《临江仙》《钗头凤》《水调歌头》《静夜思》《卜算子》；在南音兴趣小组教学曲目有《元宵十五》

《因送哥嫂》《师兄听说》和自编曲目《廉政两帝师》《古韵南音》。

<div style="text-align:center">漳浦县老年大学南音活动　　　　　　　　　教学曲目</div>

（三）其他的南音社会教育模式

1950 年代以来，闽南地区各地纷纷成立了南音研究社、南音研究会、南音协会、南音学会等各种各样的南音社会组织机构，它们多以县、市、区为单位，一般而言，一个县有一个研究会或协会，而研究社则以乡镇为单位。这些机构虽然与传统馆阁有所区别，但是有的也是依托于传统馆阁或者新创馆阁。如果说馆阁是 1949 年以前的南音组织机构，那么南音社是 1949 年以后主要的南音组织机构。从地方组织机构权威性与凝聚力而言，1980 年代开始出现了变化，南音研究会、南音研究协会作为一种新的组织样式渐渐深入人心，成为承担地方南音活动的主体。

1. 南音研究社

目前可知较早的南音研究社为 1952 年成立的泉州南音研究社，第一任社长何天赐，副社长庄咏沂。1953 年，由漳州市文化馆领导成立漳州市南乐研究社。1956 年 7 月永春县成立第一届南音研究社，李文爆与其他南音乐师招收当地的南音爱好者入社，在五里街华岩室传授南音技艺，有学员数十人，一期培训大约三个月，结业时举办公开汇报演唱会。此后，各地也陆陆续续成立南音研究社，如南安市洪濑南音研究社（1962）、惠安县南音研究社（1981）、石狮市新湖南音研究社（1996）、晋江龙泉南音研究社（1997）、广东省南音研究社（2012）。

2. 南音研究会

1937 年，"吴萍水等人在厦门组织了南乐别墅；纪经亩、吴深根、洪金水、许启章、林添丁、陈春盛等成立了南乐研究会"。[①] 1950 年 12 月，厦门市南音研究会成立，下设集安、锦华、金华、太平、厦港、鼓浪屿、集美等分会，并于同月参加厦门市广播电台播唱"抗美援朝"为内容的南音。

1980 年代后，各地也兴起了南音研究会，如德化县南音研究会 (1983)、安溪县南音研究会（1986）、晋江磁灶镇钱坡南音研究会（20 世纪 80 年代）、漳州市长泰县南音研究会（1995）。

3. 南音协会或南音艺术家协会

南音协会是 1980 年代后的南音社会组织机构，是经过民政厅申请登记注册的一种民间社会组织机构，其成员来自各个南音社，与馆阁性质相差较大。目前所知最大的协会为市级南音协会，然后是县、区级南音协会，也有的称为南音艺术家协会。泉州各县、各区也都设有南音协会。如惠安县南音研究社（1981）、泉州市南音艺术家协会（1987）、晋江市南音协会（1982）、石狮市南音协会（1989）、南安市南音协会（1993）、安溪县湖头南音协会（1997）、漳州市南音艺术家协会（2001）、泉州市洛江区南音协会（2002）、泉州市丰泽区南音艺术家协会（2005）、安溪县魁斗南音协会（2008）、南安市水头镇南音协会（2009）、南安市金淘镇南音协会（2010）、泉州台商投资区南音协会（2013）、石狮市南音艺术家协会、永春县桃城老协南音协会、南安市洪梅镇南音协会（2020），以及厦门市南音协会。

1980 年代是南音协会蓬勃发展的时期。1982 年，晋江市南音协会正式成立，有 270 多名会员，拥有 23 个基层南音社。

4. 中国南音学会

1985 年 6 月，中国南音学会在泉州正式成立，中国曲艺家协会副主席

① 福建省地方志编纂委员会编：《福建省文化志·文化艺术志》，福建人民出版社，2008 年 10 月版，第 367 页。

罗扬与中国音乐家协会副主席赵沨出席大会，赵沨亲任会长。这是南音学会最高组织机构，也是地方音乐特有的组织。但该学会并不参与南音教育。

5. 泉州南音艺术研究院

泉州南音艺术研究院是隶属于中共泉州市委宣传部的直属事业单位。1993 年，吴珊珊女士在编一套文化学的书时，了解到南音的生存环境与传承断层困境后，毅然从福州赴泉州各地调查，决定编辑出版《中国泉州南音集成》。1995 年 1 月，成立《中国泉州南音集成》编委会办公室。此后，经中国海上丝绸之路研究中心向联合国教科文组织项目处申报"泉州南音研究"项目，于 1997 年正式列入联合国教科文组织"中亚东西文化间对话"项目，1998 年 11 月成立泉州南音中心，2003 年，经泉州市人民政府研究决定成立泉州南音艺术研究院，依托泉州南音中心，成为研究、保护南音的专业研究机构，任命吴珊珊为院长。自 2004 年，研究院向社会招聘编外人员，由政府经费支持。2020 年，吴珊珊主编的《中国泉州南音集成》由海峡文艺出版社出版。

6. 泉州地方戏曲研究社

1985 年 12 月，泉州地方戏曲研究社正式挂牌，该社由一些退休的老专家老干部组成，他们整理泉州地方戏曲和南音资料，出版编撰乐谱和学术专著，为泉州地方戏曲和南音的保护和传承，尤其是出版南音指谱方面作出了极大的贡献。30 多年来，该社共编辑出版了《泉州地方戏曲》（第一、第二辑）、"泉州传统戏曲丛书（10 卷）"，《明刊闽南戏曲弦管选本三种》《明刊三种之研究》《南音名曲选》《明刊戏曲弦管选集》《清刻文焕堂指谱》《袖珍写本道光指谱》《新谱式弦管曲选编》《两岸论弦管》《泉州话辨析》《弦管曲词大全》等，为南音研究提供了丰富而宝贵的资料。

7. 学会性质的南音组织

各地的南音学会与南音专委会是最为松散的组织，其成员也是来自各南音社团，如安溪县凤城弦管学会（2010）、德化县老年大学南音学会、泉州市曲艺家协会南音专委会（2011）。

但也有例外，如漳州师范学院（现更名为闽南师范大学）南音学会。这是在共青团漳州师院委员会领导下，由漳州市南音活动家许永忠策划，为喜欢南音的大学生发起的南音传习社团组织，自 2001 年 6 月 23 日成立以来，至今已经培养了 23 届的学生，每一届有十几位南音爱好者。漳州师院（今更名闽南师范大学）专门给社团提供了一间教室，虽然不大，但是让社团有了栖身之地。原来的南音教师是龙海市下庄南音社社长卢炳全，他每周四晚上（8 点至 10 点）上课。因在卢炳全的辛勤耕耘下取得诸多荣誉，为校团委乃至学校增添光彩，2019 年后，学校又增拨一间活动室，促进学会的南音薪传。2023 年卢炳全去世后，南音班由师长带新生模式维持。

笔者与漳州师院南音学会师生合影（2015 年 9 月 15 日摄于漳州师院南音学会）

8. 文化馆组织的各类培训班

1980 年代，泉州市文化馆通过各公社文化站、大队文化室、俱乐部、联谊会，组织各种南音培训班、南音小组、夜校等，开展各种形式的演唱活动。

城东公社文化站，在原有浔尾、岛屿、桥南等毗邻大队的南音爱好者自发结合组成的南音小组的基础上，创办了南音培训班。

双阳农场前阳管区，配合管区业余夜校举办了以中、老年人为主要学员的南音班，大部分学员已能演奏南音乐器。

处于晋江下游平原侨属集居之地的江南公社新塘、亭店、五星、赤土、下店等大队，充分调动各方面的人力、物力，每个大队组织了约 20 人

的南音组。逢年过节或农闲时，各个大队的南音小组互相交往，轮番演唱。他们还参加公社文艺汇演、会唱及全市性的文艺演唱活动，与返乡探亲的侨胞弦友们共同演唱，切磋交流技艺。

满堂红公社金浦大队举办两期南音训练班，培训具有一定的演唱、演奏能力的学员三十多人。

泉州市区开元、鲤中、海滨、临江等街道办事处的南音爱好者，自发组成南音小组，互教互学，不断提高演唱水平。在节日喜庆之时，搭起锦棚，进行演唱，使古城处处管弦和鸣，清音缭绕。

泉州市工人文化宫文艺组招收公交、财贸等系统的职工参加南音培训班。泉州市文化馆专门举办了业余艺术学校南音班。

晋南民间南音弦友联谊会 1988 年成立于南安官桥镇，由泉州市的晋江、南安、石狮、惠安等县、市社会上的南音弦友联合组成。该会注重搜集、整理和培养新生力量相结合，取得了一定的效果。

各类社会教育方式对活跃基层文艺和培养年轻一代的南音接班人起了积极的作用。

二、台湾地区南音社会教育体系的历史模式

台湾地区南音的社会教育包括传统馆阁、社区大学与社区发展协会、南北管音乐戏曲馆等不同教育模式，这些模式建构了庞大的南音社会教育体系。

（一）传统馆阁的南音社会教育模式

台湾地区馆阁参与中小学南音传习始于 20 世纪 80 年代初。"据台湾《中国时报》今年（1981）六月份刊载的一篇短文说，南音在台湾'近年来由于缺乏有系统的研究整理与提倡'，'年轻人受到西风东渐的影响，对传统音乐的存在价值已开始动摇，更由于谱系不同，更促成学习现代音乐的下一代与传统音乐间，产生一道鸿沟'，'为了挽救民乐的沉沦'，台湾音乐界开始尝试向年轻一代传播南音，如鹿港青商儿童合唱团就是一支以南音为主的团体，团员以小学生为主，在练习中，把南音的工尺谱译成五

线谱，把南音惯有的独唱改成齐唱，并增加钢琴伴奏。"① 此后，是个人代表馆阁赴学校薪传，在学校开班授课，这种模式即前文所述校园南音兴趣小组或南音班。例如雅正斋黄承桃 1989 年应鹿港中学之邀教授南音后，1991 年 11 月，他又应鹿港小学之邀传授南音，1992 年，黄承桃继续持教鹿港小学旧生。同年，因生源扩大而另设新班，由遏云斋郭应护指教。

1997 年台南南声社成立以中小学为主要薪传对象的南音传习班，执行传统艺术中心委托的"南声社南管古乐传习计划"。2007 年台北中华弦管研究团招收小学、初中少年学生，每周六晚上青少年组练习。2014 年以来，鹿港遏云斋积极参与鹿港文开小学的南音教学。各地南音馆阁纷纷参与进驻小学薪传南音，或者在馆阁招收小学生，传授南音艺术。台湾南音社会教育体系在历史发展过程逐渐形成模式化。

（二）社区大学南音教育模式

社区大学是台湾地区为成年人提供文化艺术继续教育的一种途径，是构建社区文化与满足社区民众学习愿望的一大创举。1998 年，台湾大学退休教授黄武雄发起社区大学至今，台湾各县市都成立社区大学。近年来，许多南音乐师把社区大学当成南音传习的重要场所。许多传统馆阁乐师都进入成人教育系统的社区大学去传授南音，如高雄市大树区青云宫的广益南乐社与清水合和艺苑在高雄市凤山社区大学，台北市闽南乐府在淡水社区大学及大同社区大学，台中市永盛乐府朱永胜和陈廷全老师在彰化县美港西社区大学，台北市中华弦管庄国章老师在台北市南港社区大学等。下面以台中犁头店社区大学南音传习班为例。

1. 台中犁头店社区大学的南音研习班

台中犁头店社区大学的南音研习班由台中市永盛乐府的南音乐师朱永胜于 2013 年 8 月 4 日发起，以南音的研究、推广、薪传为成立宗旨。研习班分为初阶班与进阶班，每年春季、夏季、秋季三次招生，每期三个月，每周上一次课，每次两小时，学员统一向社区大学报名，或自行向社区大

① 《1982 年元宵泉州南音大会唱会刊》之"中国台湾、中国香港及东南亚南音活动撷拾"。

学报名。每期两学分，每学分1000元新台币，社区大学收取学费，然后在学员结业时向授课教师发放钟点劳务费。

朱永胜礼聘台北市闽南乐府傅贞仪老师、陈廷全老师，组成三位一体共同教学之教师群组，每期有不同年龄段和不同职业的学员，通过几年的薪传，至今成果斐然，学员持续增加中。台中市犁头店社区大学南管音乐研习班于2015年底结束。

2016年3月20日，朱永胜成立南管教学中心，目前有永盛乐府台中班和彰化县美港西社区大学伸港班两个面授班，每次上课都全程录像，连同老师示范影音和南音相关信息上传至Facebook账号"永盛乐府南管教学中心群组"，方便学员复习、补课或提问、讨论、答复等互动，以提升学习效果，并作为网络远程教学班学员收视学习之用。

永盛乐府期望的目标有：钻研精进南音演奏技巧、整理精编南音教材、建构南音理论及教学体系、培养优秀南音演奏人才、提升学习南音的层面及人口、争取南音演奏推广机会、出版学习南音文字影音有声书、在公共电视或文化电台制播南音节目、将南音的欣赏及学习深入每个社区家庭和各级学校、建立南音文化园区、承办全国及世界南音整弦大会等。

台中永盛乐府日常活动（2014年10月6日摄于台中县朱永胜家）

2. 淡水社区大学"南管雅乐"研习班

淡水社区大学"南管雅乐"研习班于淡水福佑宫（新北市淡水区中正路200号）上课，授课教师为徐智城老师，徐智城为2010年台北艺术大学

传统音乐系硕士班毕业生，1996 年加入江之翠剧场迄今。

3. 松山社区大学"南管入门""南管浅学"研习班

松山社区大学"南管入门"班，自 2010 年 9 月初次开班，由庄国章、陈正宗、廖宝林三位老师指导，后续开寒假班等。2012 年第 2 期秋季班课程名称定为"南管浅学"。松山社区大学，目前授课教师为庄国章老师。自 1971 年起庄国章陆续随郑叔简、蔡添木、陈瑞柳、林永赐、张鸿明、张再隐、林新南等老师学习南音；1995 年起庄国章陆续受聘复兴剧校、国光艺校、台湾戏曲专科学校、树林小学南管社、敦化小学南管社、双城小学南管社、内湖湖滨里南管推广班、江之翠剧场之南管乐团推广班等教授南音，现任中华弦管研究团团长、台湾传统剧艺乐团团长。"南管入门"班以唱曲为主，曲目为《拜告将军》《感谢公主》《冬天寒》；"南管浅学"班以唱曲及器乐合奏为主，器乐分组练习曲目为《拜告将军》《感谢公主》《冬天寒》以及唱曲练习《望明月》《荼蘼架》等。

（三）其他南音社会教育模式

台湾地区的其他社会组织大致有四种，一是社区发展协会，二是彰化县南北管音乐戏曲馆，三是南音研习营，四是大学的南音社团。

1. 社区发展协会

台湾的社区发展协会是依托于村落，与村里组织相辅相成，形成了"竞合式治理"的关系。① 社区发展协会属于民间组织机构，各村或里之社区发展协会向县市政府申请经费聘请老师至社区教授南音，如台中市中瀛南乐社陈枝财和李秀媚夫妇在台中市潭子区某社区传授南音。下面以台中市音乐发展协会为例来阐述。

2014 年，台中市音乐发展协会向文化部门村落文化发展计划申请补助经费，进行"2014 年度无形文化资产展演人才培育计划——从中部地区之传统音乐出发"的研习活动。既有中长期培训，如台中市后里区清华乐府

① 袁方成、柳红霞：《论基层治理的组织互动与有效模式——以台湾地区村里组织与社区发展协会的"竞合式治理"为参照》，《河南大学学报（社会科学版）》2015年第 1 期。

开设南管音乐研习班；也有短期培训，如聘请南音老师在台中市潭子区谭阳艺文广场开设"南音之美推广讲堂"。

研習班別或項目內容	起訖日期	研習時數	研習地點或說明
一　南管音樂研習班	06.07~10.30	48	臺中市后里區清�府
二　北管音樂研習班	06.12~08.07	24	臺中市石岡區桂梅莊
三　絲竹音樂研習班	09.11~10.23	24	臺中市石岡區桂梅莊
四　南音之美推廣講堂	07.03~07.06	24	臺中市潭子區潭陽藝文廣場
五　推廣用途南管CD發行	07.01		盒裝南管CD 500片
六　文資經營規劃人才培訓	08.16~09.06	12	臺中市潭子區潭陽藝文廣場
七　文化參訪與音樂交流	9.27		臺北大稻埕理咸和樂團
八　開幕式／閉幕式	06.05/11.07		臺中市潭子區潭陽藝文廣場

南音研习活动广告（2014 年 11 月 13 日摄于谭阳艺文广场）

在初次取得成果后，11 月 13 日～24 日，台中市音乐发展协会再度聘请深受学员喜欢的南音老师授课，专门学唱用唐诗创作的南音新曲《静夜思》。学员通过六次课完成入门欣赏，学习曲辞，咬字与发音，工尺谱识谱与念唱，演奏第一句，然后逐句练习直至背诵全曲，登台发表等内容。

南音研习课程与教学现场（2014 年 11 月 13 日摄于台中谭阳艺文广场）

2. 南北管音乐戏曲馆

1989 年，经台湾"文建会"核定，彰化县文化局开始规划筹设"南北管音乐戏曲馆"，历经 10 年的断断续续建设，1999 年正式启用，而此前部分场馆已用于南音薪传。这是传统南北管之音乐戏曲演出、传承、研究、保存的传统艺术园区。南北管音乐戏曲馆占地 11431 平方米，按中国古庭园外观建筑设计，分为地下一层、地上二层，整体空间规划包括主体建筑、庭园景观、亲水区、户外舞台等。主体建筑则包括两间音乐研习教室、两间戏剧排练教室、表演厅、视听室、道具室、资料展示厅、典藏

室、图书视听数据室、研究
室、会议室等。

早在 20 世纪 90 年代中
期，彰化县文化局有关人员
就邀请台中南音乐师吴素霞
在南北管戏曲音乐馆组织南
音薪传工作。吴素霞女士接
受了这一建议，开展了前期
工作。彰化县鹿港馆阁的南
音乐师听到这一消息，就到

笔者与吴素霞合影（2014 年 9 月 10 日摄于彰化
县南北管音乐戏曲馆）

彰化文化局去说，吴素霞是台中人，彰化县的南音薪传应该找彰化县的南
音乐师，鹿港是南音窝，人才济济，可以从中选。彰化县文化局接受了这
一建议，多次赴鹿港各馆阁商谈，但是鹿港的馆阁都表示不愿意与其他馆
阁合作。这事情就被搁置。彰化县文化局不得已，只好重新找吴素霞来做
这件事。1996 年 9 月，彰化县文化局成立台湾唯一公立的专属南音乐团
——南管实验乐团，乐团按照传统馆阁馆先生方式，聘请吴素霞作为驻团
教师，公开遴选乐团成员，安排固定团练时间，乐团须配合彰化县文化局
的艺术文化活动。鹿港各馆阁看到南管实验团的薪传工作风风火火地开展
开来，也都重新找彰化县文化局要求参与薪传南音。于是，1998 年，彰化
县文化局在南北管音乐戏
曲馆开办了南管传习的甲
班、乙班、丙班，分别由
雅正斋、遏云斋与聚英社
负责。自此，南北管音乐
戏曲馆开设了南管实验乐
团、南管甲班（雅正斋）、
乙班（遏云斋）、丙班（聚
英社）。由于学习南音的人

南北管实验乐团期末成果展示（2014 年 12 月 6 日
摄于彰化县南北管音乐戏曲馆）

越来越多，后来又增加了丁班，但雅正斋与遏云斋的老一辈乐师离世，中青年乐师又缺乏，反而是聚英社重视中青年人培养，而保存了一定的实力。因此，丁班亦由聚英社负责。

3. 南音研习营

1980 年代，台湾交响乐团研究组在赖德和与赵永男的主持下，举办过南管音乐研习营。这项活动虽无具体的研究成果，但对 1980 年代中小学音乐班的学生产生潜移默化的影响。赵永男任组长期间，一方面继续推广南音，促成台中市新民高工成立南音社团，并经由居间介绍林政介任该校南音社团的指导教师。1989 年，陈澄雄担任团长期间，规划在茶乡南投县鹿谷乡举办名为"南管移植"的活动，聘请鹿港雅正斋在当地传习南音音乐。1990 年代以来，台北市立民乐团王正平组织"南管雅集"南音研习营，聘请资深南音乐师叶圭安作为固定传艺艺师，长期在南音研习营内进行薪传工作。

4. 大学的南音课

大学的南音课是指在无南音专业设置的大学内进行南音教学。近些年来，台湾的大学南音薪传渐渐备受关注。2012 年，台中教育大学音乐学院徐丽纱院长聘请合和艺苑社长吴素霞开设南音课，经过几年的传习，取得了一定的成果。在笔者的访谈过程中徐丽纱院长与笔者讨论关于学生学唱南音时嗓子不舒服，真声唱法与假声唱法在南音初学过程中的意义，南音特别难唱等问题。2015 年始，合和艺苑还在台中市静宜大学音乐系进行南音薪传。

第四节　闽台南音教育的体系化比较

闽台南音教学系统大同小异，从各级学校、社团、社区都非常主动参与南音传习。地方文化部门也非常支持南音教学与传习。近年来，两岸的传习教学交流越来越频繁，南音人员往来频繁，尤其是微信群的开通，抖

音、快手等直播自媒体的互联，B站、优酷、土豆、西瓜、好看等视频库的共享，使得两岸的信息互动越来越顺畅，彼此相互参考和模仿，不断提升教学经验。

一、闽台南音专业教育体系比较

南音专业教育在闽南的分类更为细致，既有大学和硕士，也有中专和专科。在教材编排上，闽南强调用简谱来替代工乂谱，研发打谱软件。泉州师院为了本科办学，专门编写了一套教材，这套教材涉及琵琶、洞箫、二弦、三弦等乐器演奏法，以及泉腔语言的演唱歌唱、视唱教材等。地方教育系统还专门为南音毕业生制定了就业保障制度，南音专业的毕业生具有就业优先权，前几届的南音毕业生都进入了各县、区与乡镇的中学或小学。台湾的南音专业教育，只有大学和硕士，没中专与专科。有编教材，其曲目多直接复印自手抄本。台湾的南音专业毕业生，地方政府并没有特别鼓励性的就业政策。很多毕业生并未进入学校系统，而是转行进入其他行业，也有一部分毕业生进入专业艺术团体。可见，南音在台湾的文化生态环境中，仍未受到重视。

在生源方面，两岸都面临着同样的问题，南音专业的学生以后靠什么谋生，从事什么行业。闽南的就业相对好一些。但相比其他艺术类，南音专业的生源依然不多。台湾的南音毕业生则无法靠南音教学生存，所以，即使学校方面为南音的传承作了许多努力，但成效不彰。严格来说，就业问题影响了两岸的南音专业教育。此外，台湾人口老龄化的问题也开始显现在大学招生上，报考时人数锐减，考试又以非南音专业的不同乐器应考。虽然近年又开始加考南音项目，但主要还是看他在音乐方面潜力的表现。因此南音专业的学生等于是进了大学才开始正式接触南音。不少学生因为对自己主修的南音认识不深，对于南音老师（民间乐人）传统的口传心授的学习方式与南音背谱的认知，出现适应不良，这都形成教学上的隐忧。

二、闽台南音社会教育体系比较

1949 年后，两岸南音馆阁逐渐恢复或重组，涌现出新馆阁和新的组织形式。20 世纪 80 年代以来，闽台学界介入、政府重视、交流互动频频，彼此之间形成竞相重视传统，共同弘扬薪传事业的良好局面。

闽南方面，"文革"期间，馆阁活动停滞。改革开放以后，随着泉州市政府对南音薪传工作的重视，大大推动了南音馆阁活动的复兴。台湾方面，1960 年代的国际化交流率先引起了对传统保护的认识。1980 年代以来，两岸先后实施非物质文化遗产政策，尤其是 2009 年南音被列入非遗名录以后，在厦漳泉闽南地区除了创建传统南音馆阁，在大学成立南音研究会，在县市、乡镇成立了南音研究社、南音研究会、南音协会、南音组、南音艺术团等南音社会组织机构，台湾则是社区发展协会、社区音乐协会，以及大学的南音社团组织等。这些从名称上有别于传统馆阁的南音社会组织机构，其南音社会教育模式实与传统馆阁并无不同之处，只是在运作方面更具灵活性。它们的涌现，极大地推进了南音的当代薪传与发展。

随着闽台南音薪传事业的蓬勃发展，越来越多的南音乐人担忧南音失传，于是大家都想努力去推广。退休老人、社区家庭妇女以及喜欢传统南音的在职人员成为南音薪传的发展对象，老年大学与社区大学已经成为南音薪传的一大阵地。闽南有针对退休老年人的老年大学，青年人或中年人想学南音，只有进入民间社团。台湾有专门的社区大学，不仅为退休老年人提供继续教育，而且青年人和中年人想学习南音的，也可以报名参加。

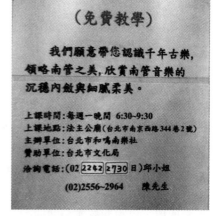

台北和鸣南乐社招生广告（2014 年 10 月 20 日摄于台北市和鸣南音社）

闽台的民间社团都有参与中小学的传习。台湾民间社团的传习，可以向文

化部门申请经费补助，闽南的民间社团的暑期培训或日常传习，政府不提供相关经费。闽台的南音社会教育，多数为免费，也有收取一定的学费。

社会教育体系中的教材选择，闽南因为有多家单位组织编写教材，其中泉州市工人文化宫编写的六册工尺谱与六册简谱教材最为盛行，泉州师院编辑的南音教材近年来也逐渐被采用，苏统谋编的《弦管古曲大全》《弦管指谱大全》也逐渐传到台湾。闽南的教材多正式出版，除了早期的油印本与泉州工人文化宫编写的尚未正式出版。虽然吕锤宽教授于1987年编辑《泉州弦管（南管）指谱丛编》，但并未在民间流传。台湾的民间社团乃以张再兴编写的手抄本为主，但多采用复印。近年来，随着传习计划的开展，各南音社也纷纷编教材，但曲目多从各抄本选取，近年来也有从闽南出版物中复制收入。这些教材多没有正式出版，都是复印装订而成，即便是彰化县文化局也不例外。但也有正式出版的教材，如施炳华编写的《南管薪传入门教材》，吴素霞编写的《南管音乐赏析》（五册）。

部分台湾南音教材（2016年8月14日摄于福州）

在教学内容上，闽南的民间南音教育没有比较严格的分级教学，而是根据南音教师的认知进行传习。台湾则不然，都有分级教学传统，在教材也有体现。以南北管音乐戏曲馆每年开办南音音乐传习为例。其所开设的班别分为入门班、进阶班、研究班。迄今为止，各班所传授的乐曲如下。

南音音乐入门班：指套《直入花园》《风打梨》《忽听见》《只恐畏》，曲《三千两金》《感谢公主》《非是阮》《荼蘼架》《山不在高》《冬天寒》《望明月》《推枕着衣》《秋天梧桐》《夫为功名》《三更时》《今旦好日子》

《一心只望》《劝爹爹》，谱《起手板》尾节【绵答絮】和《阳关三叠》【尾声】。

南音音乐进阶班：指套《鱼沉雁杳》《纱窗外》《听见机房》《我为乜》《孙不肖》《行到凉亭》，曲《出画堂》《书今写了》《共君断约》《为伊割吊》《孤栖闷》《一间草厝》《山险峻》《不良心意》《梧桐叶落》《冬天寒》《远望乡里》《荼蘼架》《秀才先行》《绣成孤鸾》《听见杜鹃》，谱《起手板》《八展舞》《五湖游》。

南音音乐研究班：指套《我只心》《出庭前》《春今卜返》《你去多多》，曲《冬天寒》《重台别》《因送哥嫂》《出汉关》《春光明媚》《听见雁声悲》《到只处》《满面霜》，谱《梅花操》《四时景》《走马》《百鸟归巢》。

三、闽台南音中小学教育体系比较

闽南由于有专门南音专业的教师和民间社团参与当地中小学的假期培训，最主要的是当地各方力量重视，中小学校纷纷开设南音班，所以学习南音的生源越来越多。相比之下，台湾目前尚存的音乐班，没有正式的南音教学，加上在升学上教育部门没有相关的鼓励政策，南音一直无法在中小学校的教育系统中扎根，也无力更深层系统地培养南音专业学生。

四、闽台南音传习成果展示比较

两岸民间南音传习，每一期都有教学或传习的成果展示或汇报演出。闽南的汇报演出主要在馆阁内。台湾的成果展示，既有在馆阁内，也有室外，并且也有结合企业广告性质的展演。比如，和鸣南乐社每年的成果发表会都在馆阁内。

而凤声阁的发表会则选择在户外，结合茶企业的茶艺表演，在嘉义市史迹资料馆进行，也有媒体参加。茶企业专门提供免费茶水，聘请了服务人员在现场为游客和观众泡茶，整个发表会别开生面。

综上，在闽台南音文化生态中的外生态系统中，南音学校教育与社会教育成为两种互补的教育体系，模式化、多元化与多层次化的教育组织机

嘉义凤声阁南音成果发表会（2015 年 11 月 15 日摄于嘉义市）

构呈现出网状结构，社会各界人士纷纷参与其中，南音薪传正焕发出勃勃生机。各种南音教育模式在历史建构中不断系统化，尤其是各级学校与社会组织中的南音教学体系为南音文化生态的南音薪传注入了活力，为南音的当代薪传谱写了新篇章。

第五章　闽台南音社会组织的制度文化

南音社会组织机构，以传统馆阁为基础，衍生出与时俱进的现代南音社团组织，这些组织机构中有一套包含组织形式、社员组成、规章制度与经济来源的制度文化。南音人凭借这套不断完善的制度文化，衍生新机构、新形式和新理念，使之得以薪传至今。南音社会组织机构的制度文化以传统馆阁的生态系统为基础，与其他组织机构的内生态系统相辅相成。

第一节　闽台南音社团之组织制度

闽台南音社团，可分为传统馆阁、南音乐社、南音协会，专业团体，学校与社区教学组织，学会与研究会等四类别。闽台南音社团组织系统，按照历史组织形式，可分为传统馆阁组织形式，现代南音乐社组织形式，协会组织形式，学校组织形式，社区组织形式，学会与研究会组织形式等。

一、传统馆阁组织制度

南音最早的传统馆阁始见于明末清初。那时馆阁的组织形式已无法考察，但肯定与现代的馆阁组织形式是不一样的。1949 年以前的馆阁组织形式，闽台应该大致一样。台湾已经有很多田野资料，但闽南地区尚未有人调查整理，从目前研究馆阁的文献来看，多是记载 1949 年以后的情况。

（一）闽南地区传统馆阁组织形式——以泉州回风阁、升平奏馆阁组

织为例

1949 年以前，泉州隶属于晋江，为晋江的一个辖区。由于社会背景复杂，当时泉州虽然馆阁林立，但主要分为升平奏与回风阁两大派。而那时期南音馆阁组织形式的存在也从另一层面说明了南音馆阁是在历史发展过程中不断完善的。

1. "东西佛" 铺境的势力分割

泉州地界被 "东西佛"[①] 两股地方宫庙与士绅阶级势力所瓜分，两股势力常因某种原因引起械斗。东佛以凤池宫为首，辖有包括城中的凤池、宜春、百源、玉霄、五魁、应魁、圣惠、威惠、圣黄、通源、忠义、圣公、桂香、和衷、中和、行春、崎头庙、灵慈、双忠庙、凤春、大泉涧、县后、执节、广平仓、生韩、南岳、妙因、惠存、妙华、小泉涧、龙会、水仙，与附郭（即城外）的仁风、东禅、草坡、水漈、湖心、后茂、势挚、花园头、普明、魏厝、府地、石笋、蔡洲、浦南、通津、永湖、鳌旋、青龙、二堡、三堡、四堡、津头坡等五十五铺境。

西佛以奉圣宫为首，辖有城中的后城、文兴、龙宫、篮桥、约所、上乘、孝悌、义泉、都督第、大希夷、北门通天、河岭、孝友、彩华、平水庙、广灵、崇正、文胜、佑圣、奏魁、凤阁、桂坛、瑞应、奇仕、华仕、清军驿、白考、联魁、进贤、奉圣、联墀、紫云、五显、宏博、三朝、甲第、定应、古榕、高桂、义全、会通、真济、熙春、小希夷，与附郭的坡任、潭没、紫仙、坑美、马加坡、田庵、塔前、塔后、洪林、段湖、霞美、普云、仁寿、帅亭、白水营、黄甲、溪后、沙尾下、金山、浦东、紫江、后山、后田、一堡、五堡等六十九铺境。当然也有中立的势力，即二郎、崇阳、聚宝、水仙王、浯江、松里等六铺境。但中立铺境也常常因自身的各种利益需求而不得不受到 "东西佛" 势力的影响。

① "东西佛" 械斗不知始于何时，持续 300 多年，是地方封建势力分割地盘，彼此争斗的一种形式，借 "佛" 信仰辖区范围来划分地方宗族势力范围。两大地方势力在各种民俗节庆期间，在水资源、土地资源，甚至坟地资源等方面，出于各种因由相互抗争。详见阮道江、何健魂、尤国伟《略谈泉州 "东西佛" 械斗》，载《泉州文史资料》（1~10 辑编汇）第 511~518 页。

2. "东西佛"铺境约束下的南音组织规矩

在这两股地方社会势力数百年来的长期对峙下，南音馆阁也无法置身事外。当时的南音馆阁也根据"东西佛"辖区而有着约定俗成的规矩。馆阁是根据所聘请的南音先生的身份所属来划分其"东西佛"铺境范围。例如，属于"东佛"片区的馆阁很难聘请到"西佛"片区的南音先生来设馆授课，同样，馆阁也不会做这样的事，南音弦友也会根据自己所属的"东西佛"铺境来参加馆阁活动。"东佛"铺境的南音人不能也不会去参加"西佛"片区的馆阁活动，反之亦然。

3. "东西佛"铺境内的南音馆阁状态

泉州五堡属于"西佛"铺境的势力范围，人数众多，分为五个辖区，升平奏与回风阁都在这里设馆授徒。当时的馆阁都没有固定的场所，要么依附于宫庙，要么在私宅家里，但往往因为场馆捐助者经济承受能力变弱，大家又无法分摊承担，或者邻里相处不和谐，或者捐助者过世等问题而不得不常常搬迁。馆阁是根据馆先生的身份所属来划分的，比如馆先生是回风阁的，那么这个馆阁就属于回风阁，又如馆先生是升平奏的，他所教授的馆阁就属于升平奏。升平奏与回风阁并没有固定的场馆，但由于这两个馆阁的馆先生到处设馆授徒，他们所到之处，都以他们所属的馆阁命名，这些馆阁即回风阁与升平奏的分馆。回风阁在浮桥、五堡以及其他地方都有分馆。实际上，回风阁是由很多分馆组成的组织，但它的主馆并没有固定的场所，也没有一定的组织机构，只是有一些四处设馆授徒的馆先生。

4. 回风阁的组织形式

1946 年 3 月 12 日，既是孟府郎君春祭日期，也是回风阁先生庄咏沂在五堡设馆授徒的日期。五堡居民历来以经营杉木行（竹木木材）为主要行业。乡里一位喜好南音的杉木行老板杜宗青（谐音）乐意提供活动场地并出面组织学员，择日开馆。这个馆共招收了 40 多位学员。每位学员交两块大洋。当时一角钱可以换 30 串铜钱。两块大洋相当于那时候读初中的半季学费。杜老板则承担了剩下的一半费用。开馆当天，邀请了一些南音乐

人来一起热闹。开馆仪式很简单，由馆先生简单讲话，然后会餐。开馆仪式后，按照起噯仔指、洞箫指，落曲，按支头滚门唱，最后煞谱，连续整弦演奏三天。接着，还聘请同安金莲升连续搬戏三天，异常热闹。演出后，正式开课，馆先生驻馆，一期四个月。学员根据自己的空闲时间来学习。

五堡馆阁的组织形式很简单，由做头的人（相当于馆长、馆主）、馆先生和学员三者组成的松散组织。做头的人必须是在村里有名望的人；他本人并不一定参与南音学习，虽然参与组织成立馆阁但并不管事；他乐意提供活动场所和日常活动茶水，以及先生的部分费用。做头的人并没有赋予相应的职能，馆阁也没有出纳、财务等职位，也没有相应的纪律规定和规章制度，全靠馆先生维持一切活动。学员也是自愿，想学南音就交钱。

5. 升平奏馆阁组织①

据曾省记忆，他年轻时在泉州所了解的情况，升平奏并无馆东之设，而采用炉主的制度，每年分春秋两次，以馆阁人员在郎君前掷筊产生下一位炉主，每当任一次炉主之后就不能再参加此后的掷筊，即每个人只能轮当一次的炉主。炉主需统筹负责任内的活动。这种制度与传统宫庙神佛信仰中产生炉主的制度一样。馆阁中还有馆先生，馆员。

可见，传统馆阁既有以馆先生为核心的组织形式，也有以炉主为核心的组织形式。

（二）台湾地区的传统馆阁组织形式

台湾地区传统馆阁的组织形式，亦是相对松散的音乐组织，大致由馆主或炉主、馆先生和馆员组成。

1. 台南南声社创馆初的组织形式

台南南声社创馆者江吉四，16 岁时入台谋生，从修理眼镜学徒逐渐发展为鱼行老板，生活安定后他在闲暇之余前往振声社活动，并成为振声社成员。其间，他在自家宅院也召集街坊爱好南音的居民，免费提供活动场所、乐器并教学。因为在家教学属于自由活动的小团体，与正式成立馆阁

① 吕锤宽：《南管音乐》，台湾晨星出版有限公司，2011 年 12 月版，第 43~44 页。

还是有很大的不同，至少与来参加活动与学习的居民没有正式的约定。后来，江吉四有一次替著名戏旦家仔伴奏，被振声社拒绝进馆活动。当时南音馆阁门户观念非常严格，对馆员有一定的规矩要求。江吉四召集在自家宅院传授的徒弟和街坊邻居，择日开馆，成立南声社，他自己兼任馆主和馆先生。由于江吉四家境富裕，在担任馆先生一职时，始终没有向学生收取任何"先生礼"。所以南声社创馆之初（1915～1954）的组织形式是采用馆东制，最初馆东由馆先生江吉四与吴道宏兼任，自馆址迁入保安宫后，改以掷筊决定馆东人选，馆东多是经济较富裕的人，或是地方、庙方较有威望和权势的人，必要时能支持馆阁的活动及其行政，如曾任南声社馆东的黄奢、吴澎湖、施性格等。① 南声社延续传统南音乐人惯习，对馆员有一定的要求。但主要要求馆员的传统道德方面，不做坏事，不能有不良习惯等。例如，江吉四徒弟林老顾，因嗜赌成性，被江吉四赶出南声社。

2. 鹿港馆阁的组织形式

鹿港地区的馆阁，在 1949 年以前主要有两种组织形式。

一是由炉主、馆先生、馆员组成。其组织形式为通过掷筊选任炉主，由选出的炉主提供场地和茶水。② 如崇正声，最初在牛墟头出资最多的馆员家里练习，馆先生是潘荣枝，后通过掷筊移至车埕的补鼎臣家。1928～1929 年左右，又通过掷筊移至李木坤家，聘请的馆先生是雅正斋的黄殷智和泉州来的吴彦点。

目前高雄顶茄萣振乐社选任馆东，依然维持传统的选任炉主的方式，以掷筊选出下一任馆东。以前是一年一任，近年来改为两年一任，依旧例在郎君爷寿诞前完成掷筊选任工作。振乐社开馆时是聘请振声社的林老顾担任馆先生。

① 游慧文：《南管馆阁南声社研究》，台湾艺术学院音乐系 1997 年硕士论文，1997 年 12 月，第 56～57 页。

② 蔡郁琳主编：《彰化县口述历史——鹿港南管音乐专题》（第七集），台湾彰化县文化局出版，2006 年 7 月，第 13～15 页。

二是通常由资深且艺术较为精湛的馆员管理馆阁事务，没有明显的馆东制度。

雅颂声也是通过掷筊选任炉主，而且在选完炉主后还进行整弦排场大会，因为雅颂声是从雅正斋分离出来的，馆员们都是学过南音的，所以没有馆先生。雅正斋也是这样，由艺术造诣比较高的馆员进行传授，并主持馆务。目前可知，[①] 黄天买主持过几年雅正斋，传到施性虎，然后到黄殷萍。黄殷萍因经济较为富裕，他的做法比较不一样，他提供场馆，而且只要是馆员，都可以在他家任意吃住，还由他随时义务指导。除了负责馆中日常开支外，每年祭郎君爷发捐帖时，黄殷萍还济助较为贫穷的馆员，让他们少分担些费用，他更着手整理南管的曲谱手稿。此后的郭炳南、黄根柏也是属于艺术造诣较为高超的馆员。

二、现代南音社团组织制度

闽台现代南音社团组织形式从传统馆阁转化而来，并逐步发展为协会组织形式、学校组织形式、社区组织形式、学会与研究会组织形式。两岸南音社团组织形式虽然从名称看，有些差别，但其组织形式大同小异，多是仿照现代南音乐社组织形式来建构的。

（一）闽南现代南音社团组织形式

1949 年以后，政府文化部门重视传统音乐，采取了新的举措来恢复传统音乐。南音和其他传统音乐一样，也得到了新生。虽然"文革"期间遭到了一定的破坏，但是 1976 年后，南音社团组织重新走上了发展的轨道。

1. 南音研究社的组织形式

1949 年后，泉州市文化馆将原来分散活动的南音社团重新组织起来，成立泉州南音研究社。文化馆利用研究社开展演出活动，搜集资料并进行深入研究，出版乐谱和培训人才。1954 年厦门成立了金风南乐团和南乐研究社，在集安、锦华、金华、太平、厦港、鼓浪屿、集美等地设了分会。

① 许常惠主编：《鹿港南管音乐的调查与研究》，鹿港文物维护地方发展促进委员会，1979 年版，第 19 页。

漳州市也成立了漳州市南乐研究社。① 南音研究社、南乐研究社成为政府
扶持下的民间组织形式，该组织与其他民间社团组织一样，设立了社长、
副社长、秘书长、副秘书长、常务理事、理事、会计、出纳、社员。社长
负责研究社的行政事务、对外联系等。其中最为主要的是，以前泉州、晋
江等南音馆阁，都没有固定场所，而南音研究社成立以后，就有了政府支
持下的定点活动场所。

　　2. 南音乐社的组织形式

　　传统南音社团在 1949 年后纷纷改易馆阁名称，参照政府南音研究社的
社长制社团组织形式，社长为馆阁的行政负责人，负责组织、活动与对外
交流，其最主要功能是负责馆阁年度支出经费。由于社长必须承担馆阁的
各项支出，故对担任此职务的人的经济要求很高，此人必须是经济条件富
裕者，例如公司董事长、企业老板或财团董事长。南音民间乐社的成功与
否取决于组织机构的完善与否。南音乐社一般有较多的名誉理事长和永远
名誉理事长。名誉理事长和永远名誉理事长是一种民间意义上的尊敬和感
激，他们通过捐赠物资获得这种荣誉，他们的捐赠往往为南音乐社提供了
相对稳定的经济保证。南音乐社的真正组织者是社长（理事长）、副社长
（副理事长）、会计（社员兼）、出纳（社员兼）。实际上，很多南音社也根
据自己的需要设置不一样的岗位。

　　（1）安海雅颂南音社 2015 年届的组织机构。乐社分为常务理事会与理
事两层机构，常务理事会分为理事长、副理事长、秘书长、文宣组长、艺
术指导、艺术助理等职务；理事则分为总务主任、副主任、会计、出纳、
艺术助理、艺术文宣等岗位。

　　（2）晋江东石南音社 2013 年的组织形式。乐社分为两层，一层是社
长、副社长、总务、秘书、会计、出纳、常委，一层是永远名誉社长、名
誉社长、名誉顾问、艺术指导。而近年新创立的官桥镇前梧村东山南音社
的理事会组织形式为：高级顾问、永远名誉社长、名誉社长、顾问、艺术

① 福建省地方志编纂委员会编：《福建省文化志·文化艺术志》，福建人民出版
社，2008 年 10 月版，第 367～368 页。

顾问、监事长、社长、常务副社长、秘书长、指导教师、常务理事、理事、会计、出纳、保管、社员。

（3）漳浦县国姓南音社的组织形式。第二届职员表中，分为永远名誉社长、名誉社长、名誉教授、名誉顾问、荣誉社长、顾问、常务顾问、音乐教授、理事长、社长、副社长、秘书长、外事主任、会计、出纳、社会部、培训部。

（4）厦门南音社的组织形式。多设主任（社长）、副主任（副社长）、秘书、出纳、会计、理事等。目前仅有锦华阁和集安堂两家老馆阁是在民政部门有注册登记，具有法人资格的民间社团。其组织机构也是两层，一层是主任、副主任、秘书兼财务、理事、会计、艺术指导，一层是艺术顾问、特邀会员。一些新的社团，多没有专门的艺术指导或教师，但设有艺术顾问。如2005年成立的厦门阳台山南音社，设有社长、副社长、秘书长、社员，以及高级艺术顾问、顾问。尤为重要的是厦门锦华阁南乐社，社团在中华街道党委领导下设党支部，设有支部书记。目前约有社员60多位。①

（5）一般而言，高级顾问、永远名誉社长、名誉社长、顾问都属于出钱赞助的企业家、老板或者有一定经济实力的人，他们有的是南音人，有的是南音爱好者，不同的称谓意味着其捐款的数额也不同。艺术顾问一般是具有较高南音艺术修养、获得一方认可的名家。监事长的出现，说明南音社组织机制在当代有了新的发展，增加了监督管理机制。这也是南音乐社与时俱进的组织机构创新机制。

3. 南音协会或南音艺术家协会组织形式

1980年代以来，在闽南地区纷纷成立南音协会，泉州市南音协会下辖各县、区南音协会，县南音协会下辖各乡镇、村南音乐社、南音小组。

（1）德化南音艺术家协会。1983年成立的德化南音艺术家协会，后改名为德化县南音工作者协会。2000年后改为德化县南音艺术家协会，采用会员制，会员为全县正式挂牌的南音社团的团员，目前有400多位会员。

① 2016年12月22日下午，通过微信访谈锦华阁理事黄荣乐。

其组织机构为名誉主席、高级顾问、顾问、主席、副主席、秘书长、常务理事、理事、会员。

（2）漳州市南音协会。1988 年由漳州市人大主任卢天来（惠安籍）发起的漳州市职工南音协会，设有会长、副会长、秘书长与顾问等相关岗位，张在我曾任顾问，但后来由于多人年老故去，协会自然解体。2001年，漳州市南音艺术家协会成立，其组织机构为会长、副会长、秘书长、会员。

（3）泉州台商投资区南音协会。2013 年成立的泉州台商投资区南音协会，其组织机构为分两层，一层是荣誉会长、高级艺术顾问单位、高级艺术顾问、艺术顾问、名誉顾问，一层是会长、常务副会长、副会长、秘书长、常务理事、理事、会员。这种组织机构实际上是南音乐社的机构模式。

（4）安溪县湖头南音工作者协会。根据安溪县湖头南音工作者协会第三届换届名单可知，其组织机构为名誉会长、总顾问、监理长、会长、常务副会长、副会长、秘书长、副秘书长、常务理事、理事、会员、会计、出纳、演出组、后勤组。

（5）厦门市金榜南音协会。原是 1998 年成立的厦门市金榜文化南音社，2003 年更名为思明区金榜南音协会，是民间文艺团体，协会下设南音研究、南音表演与南音创作三个中心，除了会长、副会长、秘书长、常务理事、理事外，还分别设有中心主任、副主任、秘书，以及出纳、会计等。

4. 中国南音学会的组织形式

1985 年，中国南音学会正式隆重成立，是带有半官方性质的国际性南音民间机构。因为首任会长是中国音乐家协会副主席赵沨，这也显示了1980 年代以来南音的重要地位。中国南音学会章程对该组织的性质定为"中国南音学会是在'百花齐放，百家争鸣'方针指导下的南音音乐研究工作者、表演工作者自愿组织的民间学术团体"。其会员来自全球南音研究者、演唱（演奏）家和热心支持者。其组织形式也是分为两层，一层为

会长、副会长、理事；一层为名誉会长、名誉顾问、顾问、名誉理事。在条件许可的地区可以建立分会。常务理事会下设学术委员会（开展发掘、整理、研究、出版、实验演出等活动）和秘书处。

5. 泉州曲艺家协会南音专委会组织形式

近年来，随着泉州各界人士纷纷关注南音事业，泉州曲艺家协会南音专委会积极举办南音活动，开展南音社会活动，具有一定的影响力。其组织机构为艺术活动期间高级顾问、荣誉顾问（分港澳台、海外）、顾问、演出与活动总策划、筹备组、荣誉会长、名誉会长、会长、副会长、秘书长、常务理事、会员。

6. 专业团体的组织形式

泉州市南音乐团、厦门市南乐团属于事业编制的科级单位，团长负责制。有两套班子，一套是行政组织，团长、副团长、艺术总监、演出队队长、演出队副队长、舞台总监、化妆、服装、场务、出纳、会计等；一套是党组织，党支部书记、副书记、支委等。

泉州府文庙的职业演出团体组织为企业制，俗称老板与员工。晋江市南音艺术团的组织形式为团长负责制，设有团长、副团长、秘书长、会计、出纳，以及艺术总顾问、艺术指导、艺术委员会委员。

老年大学南音学会一般的组织形式也是会长、副会长、秘书长、会计、出纳、常务理事、理事、会员，对于有捐款的个人，设有永远名誉会长、名誉会长、荣誉顾问、顾问等称誉。

（二）台湾地区现代南音乐社组织形式

台湾地区传统南音馆阁保留着炉主制。而现代南音组织形式的出现，从现有文献来看，应始于台南南声社。1955 年左右，"南声社登记为社会音乐团体，运作方式改采理事制，由林长伦先生任理事长一职"[①]。1970年代以来，台湾当局对传统音乐与戏曲团体进行规范管理，登记社团，社团组织团体也以社团法人登记立案，社团负责人也逐渐改名为社长，后来

① 游慧文：《南管馆阁南声社研究》，台北艺术学院音乐系 1997 年硕士论文，第54 页。

社团法人的组织改为理事制，馆阁负责人也改称为理事长。①

1. 理事长制

目前台湾采用理事长制的如台南南声社、闽南乐府等。台南南声社的组织形式为理事长、顾问、常务理监事、理事、监事、会务干部，此外，还设有馆先生一职。闽南乐府理事长一般任期三年，闽南乐府不向政府申请补助，开支均由历任理事长负责，因此理事长可以当好几任，不受"人民团体法"限制。理事长三年期满，重新选举，采用大会选举唱票形式，先选理事监事，再选理事长，理监事长大都内部定好，官方派人入席。而且，每个职位的人都有理事长所证明的聘书。

金门的南音社与泉州南音社联系密切。近年来，泉州的吴淑珍在金门各馆阁担任指导老师，包括浯江南乐社、烈屿乡群声南乐社等。金门县烈屿南乐社也是理监事制度。但四届的组织机构都有所不同。第一届为理事长、常务监事、总干事、常务理事、理事、候补理事、老师、名誉会长、名誉副会长。第二届为荣誉理事长、理事长、常务理事、理事、候补理事、常务监事、监事、候补监事、总干事、财务组长。第三届为荣誉理事长、创会会长、理事长、常务理事、理事、常务监事、监事、总干事、财务组长。第四届为创会会长、理事长、常务理事、理事、候补理事、常务监事、监事、候补监事、总干事。

2. 团长制

汉唐乐府、心心南管乐坊、江之翠剧场、合和艺苑都属于这种组织形式。前三者属于专业演出团体，其机构的设置分固定岗位与流动岗位，固定岗位由本团的行政人员和主要演员担任，如团长（艺术总监）、行政秘书与财务；流动岗位视演出剧目来定。

合和艺苑属于民间社团，是演出活动频繁的团体，因此其组织形式比较接近于专业团体，为团长负责制，设团长、副团长、总务、总干事、推广组长、排练组长、财务、会计、谱务、录像组长、道具、庶务、社员。

① 吕锤宽：《南管音乐》，台湾星辰出版有限公司，2011年版，第41页。

团长吴素霞为笔者所介绍的组织机构中，虽无馆先生一职，但实际上馆先生由她本人兼任。

3. 教员制

在社区大学、音乐协会、乡土协会机构中，南音薪传既是一种选项，也是南音乐人实现南音推广的渠道。此时南音乐人被社区大学、音乐协会或乡土协会等评为教员。

4. 其他

此外，更多的南音活动场所，并没有相应的组织，而是一种自由而松散的定期定点的活动形式。来参与活动的多隶属于各馆阁，譬如台北圆山福寿宫，是福寿宫主提供给喜欢南音的各乐社成员周末娱乐的场所，提供免费午餐，闽南乐府、永和南乐社的成员都会来玩。笔者曾多次在此调查。

台北圆山福寿宫拍馆（2015 年 2 月 8 日摄于圆山福寿宫）

（三）闽台南音组织形式之异同

闽台南音组织，不论是名称实质，还是组织机构工作与组织机构运作，都是同中有异。

1. 名称实质

闽南地区的南音组织名目种类较多，但实质上可分为三类。一类是社

长（或馆东或会长）、理事长负责制，属于传统社团组织的当代改名。一类是协会制，如泉州市南音协会、泉州市曲艺家协会南音专委会等，这种形式高于乐社，会员来自各馆阁。一类是专业乐团制，是团长负责制，事业编制的单位。台湾地区的南音组织以传统馆东制为主，现代的理事长制为辅，专业团体是团长（艺术总监）负责制，其中合和艺苑的组织形式较特殊。两岸的共同点是民间社团中，如闽南的永远名誉会长、名誉会长、名誉顾问、会长（社长）、艺术指导、理事等，以及台湾地区的理事长、理事、监事等都是根据捐款的多少来给荣誉的。

2. 组织机构工作

闽台南音组织形式造就了其组织机构工作层面的不同。一般而言，乐社组织机构主要的工作是开发乐社的经济来源，包括寻找与海外华侨联系的"线"、与当地热心人士的交流；维持乐社的日常业务，包括募集资金、制定章程、乐社日常收入支出的统计、会议记录、参加村镇的各种礼仪活动与各种赛事、聘请教师、培养学员、购置道具服装、组织与其他南音社团的有友善往来等。现代南音社中，社长的经济条件、个人素质与人格魅力决定了乐社的稳定发展。一般而言，能够频繁开展社团活动、对外交流活动的南音乐社，其经营与管理制度都比较良好，社长也具有一定的凝聚力和管理能力，最为重要的是有经济实力、责任心和社交能力。在政府创新意识的引导下，经营良善的南音乐社的社长也多具备一定的创新能力。

专业团体则主要是面对创作的种种难题，包括节目、创作团队、经费等。而协会性质的组织，与乐社工作大致相似。

3. 组织机构运作

闽台南音乐社的组织机构运作，一般换届形式是会员（社员）选举制。传统馆阁选任社长或理事长，主要是由其个人的经济条件、态度与社员的支持率所决定。组织机构运作，一般按照每两年、三年或每五年换届一次，如闽南乐府规定三年一届，台湾高雄右昌则规定两年一届。但也有不同例子。以德化县南音乐社为例，第一届成立时间 1983 年，第二届为隔了三年后的 1986 年，第三届是 1989 年，第四届则到了 1995 年，第五届是

1998 年，第六届又是五年后的 2003 年，此后成了五年一届，第七届是 2008 年，第八届是 2013 年。漳州艺术家协会成立于 2001 年，由刘修槐担任会长，一直到 2019 年换届才改由东山县的御乐轩杨桔平担任。

第二节　闽台南音组织中的社员构成制度

闽台的南音乐社的社员构成基本上是一样的。南音乐社的社员也称弦友，根据对南音的喜好与熟练精通程度分为四大类，馆先生——精通者，社员——学习者，站山——奉献者，听众——欣赏者。

一、馆先生——精通者

所谓馆先生，指的是精通南音艺术，具备担任馆先生资格的南音乐人。一般而言，传统的馆阁中，能够担任馆先生的都是艺术修养精湛的南音名家。他们从小就在南音乐声中长大，在南音氛围中自然喜爱、自觉学习的。其艺术成长过程中，常受多位名家指点，能够虚心学习，努力钻研。在多年熏陶与忘我的努力学习中掌握了较多的指、谱、曲。传统的馆先生，都是众位弦友认定的，并不是自称的，而被称为有这种资格的，也不是各项乐器样样精通的，而是各有所长，各有所短。各人精通或琵琶，或二弦，或三弦，或洞箫，或嗳仔，有相当一部分是五项乐器都熟悉，精通一两项乐器。多数的馆先生擅长乐器。但并非每位精通南音者都愿意当馆先生。所以，传统馆阁中，当馆先生的一定是南音专业艺术能力精湛，得到礼聘馆阁的认可。同时，他们在担任馆先生后，还坚持自觉学习，不断提高自身修养，他们认为艺无止境，而并非担任馆先生以后，就开始傲慢自大。例如原泉州南音乐团老一辈南音人庄咏沂、庄金歪等，每天一有空就在一起和指套。而在泉州民间乐团时期，乐团的生活也是每天和指

套。① 对于南音精通者而言，南音已经成为他们生活中的一部分，修习南音、传习南音是他们终生奋斗的目标，而和指套是他们修习南音的主要途径。

相比之下，现代的南音精通者虽然数量增长了，但是他们所掌握的南音指、谱、曲的曲目量减少了；演奏演唱技术提升了，但是南音韵味的变异导致南音曲种的艺术水平下降了，尤其是和指套的能力减弱了。二者在艺术追求与美学旨趣方面也大大不同。

目前，闽台能够日常和指套的社团已经不多了，而精通者更少了。社团里掌握十套指套以内的南音精通者，一般有一两位就算不错了。同一个馆内能够组织有五个人一起和指套，在两岸的社团或各种组织来说，则少之又少，目前恐怕只有大约 10 个社团具备这样的能力，而能和十套指套以上的社团，恐怕数量不超过 3～5 个。

二、社员——学习者

闽台传统南音乐社的社员，主要包括不同艺术层次的南音乐社社员。第一层次亦可归为精通者，他们掌握了相当数量的南音指、谱、曲曲目，具有一定的南音艺术水平，熟悉琵琶、二弦、洞箫、三弦、嗳仔等乐器，擅长某一种乐器或擅长唱曲，但是他们不兴趣担任馆先生，而愿意与众弦友平等交流切磋。第二层次是基本熟悉某一种或某几种器乐演奏，掌握了一定数量的指、谱、曲曲目，以南音为生活业余爱好。第三层次是能够演奏某种乐器或唱曲，但指、谱、曲的曲目量有限。第四层次是只会唱两三支曲，不会乐器。传统南音乐社的社员，都是闽南人，极少非闽南民系的社员，他们所生长生活的语言土壤亦是闽南话土壤，即便是清末民初往南洋、港澳台谋生，其往来人群也是闽南民系。1960 年代后，水库移民、劳工移民亦是群体移居，保存了闽南民系的小聚落文化土壤。在这种文化语境下，不同层次的南音学习者，对南音的痴迷程度虽不一样，但他们对南

① 笔者不同时间访谈黄淑英、苏诗咏、李白燕、王心心、傅妹妹，她们的口述中都提到这件事。

音的价值认同是一致的。他们都有文化自觉，只要有南音活动，他们就会去参加。

例如 1945～1949 年随军赴台的张龙江等人，他们幼年学习了南音，每次在闽南乐府、圆山福寿宫活动他们就唱、奏这些曲目。此外，张龙江还以自己的名字在厦门成立了龙江南乐社，由他女儿管理。又如三明南乐社，原是一批三明钢铁厂的泉州籍职工组成。当年三钢小蕉轧钢厂担任领导职务的是爱好南音的泉州人，日常组织工人开展南音活动，即使是"文化大革命"期间也偷偷进行。因为领导和社员一起参加，使得南音在三明地区延续了下来。南音界有一说法，南音学得越多越痴迷，就会像抽鸦片一样上瘾，一天不玩心里痒。

张龙江（2015 年 1 月 25 日摄于台北圆山福寿宫）

然而，现代南音乐社、社区大学、中小学、老年大学、南音协会的社员、学员、会员等成员，除了以上四种外，还有一层学习者——体验者，就是因好奇而想来体验南音的。他们往往学习了一段时间，因各种原因而放弃。或者觉得太难学、音乐节奏太慢而放弃的；或者是因老师要求过于严苛而放弃，如台中朱永胜教学相当严谨，但很多学员是来感受娱乐的，因此社区大学招来的学员相当一部分只学习一两次课就不来了；或者是因毕业后工作过于忙碌，身边没有这样的组织而放弃；或者无法腾出时间来活动而放弃；或者长大后成家出嫁而放弃，如苏诗咏成立的东湖南音社，原先女学员有一部分出嫁离开，为了使社员能够长期修习，她以招收嫁到东湖社区的媳妇为主，维持学员的稳定性；或者对南音产生不了兴趣而放弃，如有个朋友的孩子，在石狮读高中，因学习成绩不好，想通过学习南音参加艺考，但孩子买了琵琶，学了几节课后，就放弃改学美术了。

现代社员的母语系统成分已经多元化了，在福建主要有来闽南谋生的

江西人、四川人、湖北人、湖南人、云南人等，他们的孩子在泉州也参加南音学习，但都有各自的母语系统。在台湾则是国际化的母语系统，如每年来心心南管乐坊求学体验的美国人、法国人。此外，清水合和艺苑的社员胡若安，他是德国人，在台南艺术大学读硕士期间，研究南音而加入合和艺苑，至今有十多年了，他已经成为合和艺苑一位很特殊的成员，其演唱具有一定的艺术水平。

合和艺苑秋祭活动，中间为胡若安（2014 年 9 月 6 日摄于台中清水合和艺苑）

三、站山——奉献者

站山，即南音的奉献者，是南音特有的一种文化现象。站山指的是喜欢南音的地方士绅或有钱有势的人，愿意无偿资助南音活动，或者提供场地、点心，或者聘请先生教学，或者为某一活动提供资助。而他们本身只管出钱，自己却不学习南音，有的甚至不需要任何名分。站山文化是南音延续至今的内在特质，站山的人没有个人功利心，而是对南音文化的一种发自内心的推崇。当然，可能也有部分站山者以南音为平台，搭建自己的人脉，拓展自己的个人影响力，但这种可能性也仅存于推测。

传统的南音馆阁，每个馆阁都有站山者的存在。一般而言，影响力越大的馆阁站山者越多。闽台南音社团的站山文化是一样的。

以早先泉州地区的回风阁为例，五堡的南音社，就是在杉木行老板杜

宗青的支持下成立的，杜宗青不仅免费提供场地，而且还承担部分馆先生的薪资，甚至提供点心。站山文化也是导致传统社会的南音社团都没有固定活动场所的弊端。因为社团要存在，是需要固定的活动场所的。没有固定的馆舍，就意味着免费提供资助的站山者离去，如果其后代不再提供，那么该馆阁就要搬迁或者散馆。而这也是各地南音馆阁只剩名称，没有馆址的主要原因。

台湾的鹿港遏云斋1970年代刚复馆时，没有站山的，但实际上提供场所的陈俊亮就属于站山。他没收房租，免费提供水电，还装冷气、电话作为公用。也有为某一次活动提供资助的例子，如鹿港聚英社办的"全台南乐联谊大会"中，有很多站山。站山只出钱赞助，馆内有活动时发放请帖通知他们，不过他们通常不会来吃饭。

现代南音站山者，他们所捐助的馆阁或协会一般都会给予其荣誉。各地社团、协会中的永远名誉理事长、永远名誉会长、名誉理事长、荣誉理事长，荣誉顾问等称谓，都是南音社团组织给捐助者的荣誉。本质上，他们都属于站山者。甚至有的理事长本身也是站山。当代最令人感动的站山者是晋江地区的一些大企业家，他们出资培养南音传承人，目的明确。每一位学习南音的小学生、中学生或高中生，只要坚持学习，企业家就会承担其每一年的学费，并且资助他们上大学。学生如果学习掌握一套指套的，奖励3000元。[1] 这种对南音艺术薪传的支持力度真的令人震撼。当然现代站山者，也包括会员，南音社团选举理事长时，一些支持该社团的社会人士以捐会员费的形式加入该社团，成为一名会员，参选理事长或理事、监事等。

四、听众——欣赏者

在南音社团组织里，还有一群特殊的人物，他们是南音的听众——欣

[1] 2016年7月8日，笔者担任"'丹桂奖'福建省第二届少儿曲艺大赛电视总决赛"评委期间采访李白燕的口述资料。据说后来因企业发展不顺利，这件事也自然没有兑现。

赏者。当然，这部分人多数可以划归站山者，因为他们都是有一定身份地位的人，都是南音社团的捐资者。传统也有少部分人喜欢听南音，但是没有学，他们也没有钱可以捐，所以，他们是纯粹的南音欣赏者。

现代的南音听众，更为多元，他们不一定参加社团组织。例如泉州府文庙，每天演出，都有很多各地到泉州旅游或者想体验了解什么是南音的文化人，他们也到茶馆听。

五、研究者

当下还有一个特殊的群体——南音研究者，1980 年代的中国南音学会就是为这批特殊的学者而成立的。他们不会演唱演奏南音，但深知南音的艺术价值。因此，他们的目的是研究。当然，也有一些南音人加入研究者中。相比之下，台湾地区的南音研究者多数能够演唱演奏南音，或者加入社团，或者自己成立社团，仅有少数不会演唱演奏南音。闽南的研究者多数不会演唱演奏南音，只有少部分有学南音。

简而言之，传统南音社团的社员可分为馆先生——精通者、社员——学习者、站山——奉献者与听众——欣赏者等，现代则增加了学习者中的体验者，以及研究者等类。传统的南音弦友，其修习南音的核心在于"玩"。南音弦友，他们以自娱自乐为主（含自我表现），既不属于卖艺求生的艺人，也不同于旁观的观众。现代的南音社员，其加入南音社团的目的就不像传统那么单纯，如有些社团参与承接婚丧喜庆及神诞庙会的商业演出，台湾地区的许多馆阁多参与地方政府的薪传资助计划（详见第二节）。传统的南音社员的文化程度多为文盲、小学或初中文化程度，现代的社员多是退休的老人、孩子，除了大学南音与专业团体，青壮年较缺。

第三节　闽台南音乐社的规章制度

两岸南音社团中，南音协会有协会的章程，其章程与下述的东石镇南

音社和鹿港聚英社的章程相似。大学、中学、小学、老年大学等学校有校规，但没有针对南音学员的规章制度。南音专业团体有单位的规章制度。因此，这里所讨论是传统馆阁与现代南音社团的规章制度，也是南音人的基本行事规则。

南音，属于士绅阶层或士大夫群体的音乐，所以对社员的要求极为严格。传统的南音馆阁，有很多约定俗成的清规戒律，如对非社员的要求："理发匠、补鞋匠、扛轿夫等，是不被允许进入曲馆——'弦管所'的。"又如，对弦管先生的要求"弦管先生一般都要穿鞋，不可赤脚露臂，须穿长袖的衣服。每逢演奏弦管，便要穿旧时代的长衫，分四季"。又"传统的弦管先生不能入'场户'，送丧棺后吹'笼吹'，戏班伴奏，更不能教歌妓"，"传统的弦管人绝对要清高，切不可参与'下九流'的音乐活动"。传统的规矩更多地体现南音社员的阶层与身份有别于下九流，是一种身份的体现。所有"逾越者将自动放弃弦管人的身份或资格"。[①] 台湾地区亦是这样的规定，如台南南声社江吉四为戏班伴奏后，被振声社开除出馆。

一、闽南地区南音社团的规章制度

闽南地区的南音社团，大多有约定俗成的规章制度，但并不是每个社团都有整理并挂出规章制度。其规章制度，多是涉及乐社活动待人接物的基本礼仪，维护社团公共财产，交会费，个人南音学习精进与南音薪传大业等。乐社中根据自身的特点制定规矩，虽然并不具有法律效力，但对社员来说却是他们约定俗成的规矩，也正是这些规章制度或规矩，形成了一定的社团凝聚力。这些规矩成为社员相互之间，社员与乐社之间的关系调和剂。下面以笔者曾调研过的几个南音社团的章程为例来阐述。

（一）深沪御宾社章程

深沪御宾社（曾名沪江御宾社）位于晋江，是一个有着 370 多年历史的老馆。笔者于 2005 年调查该馆，并拍下其章程，由于当时拍摄效果比较

① 以上几条均引自丁世彬《闽南弦管概论》，中国（新加坡）上海书局，2009 年版，第 107 页。

模糊，现抄录如下：

沪江御宾社的规章制度

沪江御宾社具有 360 周年悠久历史。为维护先辈之功德，巩固发挥本社的优良传统，特定如下几条章程：

（1）增强集体组织观念，积极缴交月费，树立爱社如家的精神。

（2）讲文明、讲礼貌，加强团结，互相尊重，做敬老尊贤的榜样。

（3）虚心学习，互教互学，共同进步，努力提高南音艺术水平。

（4）积极参加本社所举行的一切活动，如有要事应事先请假。

（5）努力培养南音接班人，使传统的南音艺术后继有人，发扬光大。

（6）严格财经制度，杜绝不必要开支。

（7）爱护公物，注意公共卫生，如故意损坏公物者，应按价赔偿。

以上几条希各弦友共同遵（原写尊）守。

沪江御宾社

从内容来看，这应该是数年前定的章程。七条章程中，四条讲文明礼仪与会费，三条与南音有关：一是虚心学习，互教互学，共同进步，努力提高南音艺术水平，二是积极参加本社所举行的一切活动，如有要事应事先请假，三是努力培养南音接班人，使传统的南音艺术后继有人，发扬光大。正是这样的规约，使社员们重视自身艺术水平的提升与牢记薪传南音的重要性。这种规约也意味着南音作为古代礼乐制度的一种文化遗存。

（二）晋江龙泉联友南音社规定

晋江龙泉联友南音社成立时间较短，笔者于 2005 年调查该社团时，该社团正在办南音会唱。笔者拍摄的规定内容如下：

晋江龙泉联友南音社有关事项规定

（1）在上级政府的英明正确领导下，坚决贯彻执行党的方针政策，配合宣传各项工作。

（2）共同团结、和睦共处、互尊互爱，树立文明高尚风格。

（3）待人接客要满怀热忱，和蔼纯情接纳弦艺界之弦友、宾客。

（4）尊（原写遵）师爱徒，互教互学，严格听教，认真探研，勤学苦

练，执意成才（原为材）。

（5）爱护公共场所，长期注意保持社址、馆舍、街里清洁。

（6）爱护公共财物，共同管好本社的各项器材，乐器等。如需经过领导许可，不得外借，或私自舒出外用。

（7）在老师讲教、演练、合奏时间，不得喧哗、吵闹，保持安静好秩序。

（8）本社如有任务，接到通知后（附上说明事项）应按通知准时到位。如有私事应提前说明不得迟误。

（9）本社负责人或社员如有错误缺点，或其他事项及意见，要及时向本社提出宝贵意见，以便及时解决处理。

（10）洋溢热情按时交纳会员费。

（11）账务公开按时公布。

（12）以上规定承望共同合作遵照执行。

（13）以高尚姿态树文明风格，维护集体荣誉，发扬悠久南音优良传统，将南音丝竹遗传后代。

<div align="right">公元 2002 年 9 月 10 日</div>

晋江龙泉联友南音社规定（2005 年 5 月 20 日摄于晋江龙泉联友南音社）

从以上规定来看，虽然写了13条，但主要内容与深沪御宾社章程大致相同，但要求更细了，如"尊师爱徒，互教互学，严格听教，认真探研，勤学苦练，执意成才"与"在老师讲教、演练、合奏时间，不得喧哗、吵

闹，保持安静好秩序"。不同的，如第一条"在上级政府的英明正确领导下，坚决贯彻执行党的方针政策，配合宣传各项工作"，可见，该社团受到乡镇政府的管理。

（三）晋江市深沪丝竹南音社社章

晋江市深沪丝竹南音社与御宾社距离不远，但却是 1990 年代后才成立的社团。根据笔者 2005 年拍摄的社章，内容如下：

晋江市深沪丝竹南音社社章

（1）遵纪守法，加强团结，讲文明，讲礼貌，提高自身素质，树立新风。

（2）按时缴交社费，树立爱社如家的精神观念。

（3）敬老尊贤，互教互学，共同提高南音艺术水平。

（4）加强做好各兄弟社团的联谊工作，交流经验，共同促进。

（5）严格财经制度，杜绝不必要开支。

（6）注意卫生、爱护公物，如有损坏应赔偿。

（7）积极参加社内外举办的一切南音活动。

（8）弘扬南音国粹，努力培养南音接班人，使南音事业后继有人，发扬光大，为祖国的文化遗产做贡献。

晋江市深沪丝竹南音社社章（2005年 5 月 20 日摄于深沪丝竹南音社）

从上述内容来看，章程与御宾社基本上相同，只是表述有些出入。增加了与兄弟社团联谊交流的条目。

（四）东石镇南音社章程

东石镇南音社亦是比较老的馆阁传承下来的，其章程则是后来重新成立时制定的，主要内容如下：

东石镇南音社章程

第一章　总则

第一条：定名。

本社定名为晋江市东石镇南音社。

第二条：性质。

东石镇南音社是在"百花齐放，百家争鸣"方针指导下，南音爱好者自愿组织的民间艺术团体。

第三条：宗旨。

本社旨在团结海内外南音社团及南音爱好者，加强联谊交流活动，加深情谊，发扬民族文化。为振兴中华文化遗产的传承和发展服务。开展业余南音演唱会。

第二章　社员

第四条：社员资格。

凡属于南音爱好者，不分男女老少均可报名，经理事会批准得参加本社社员。

第五条：社员权利和义务。

（1）在设内有选举权、被选举权和表决权；

（2）参加本社举办的活动，应维护本社利益；

（3）对本社提出建议和批评；

（4）交纳会费。

第三章　组织

第六条：社员大会每年举行一次。必要时经常委会决定，可以提前或推迟选举；选举二年举行一次。

（1）选举本社社长、副社长；

（2）选举本社理事；

（3）听取和讨论并通过本会的工作规划和有关决议。

第七条：理事会每年开会四次。由社长或副社长主持。总结本会工作及制定工作计划。

第八条：理事会推举常务理事若干人组成常务理事会。

第九条：理事会得聘请社会热心南音事业的知名人士为名誉社长、名誉顾问、顾问。

第四章　经费

第十条：本社经费来源。

（1）政府补助；

（2）社员交纳会费；

（3）社会赞助。

第五章　附则

第十一条：本社社址设在东石寨风景区。

第十二条：本章程经社员大会通过。报请有关部门备案。

从上述章程来看，这是非常正式的章程，近乎民政局管理的民间协会组织章程，它包括了定名、性质、宗旨的总则，社员资格、权利义务，组织制度，经费来源和附则。

此外，由于笔者在厦门南音社团调查过程中，尚未发现社团挂出的章程，所以无法在此介绍。但是据厦门社团的一些弦友所提供的信息，厦门南音社团也是有一定规章制度的。

二、台湾地区南音社团的规章制度

台湾地区的南音社团，多数没有挂出具体的规章制度，但是都有约定俗成的个性化规矩。

（一）闽南乐府规则

据闽南乐府的陈廷全所了解，闽南乐府以前有规矩，具体不详，大致如下：

发扬中华传统古乐文化，促进闽南乡亲聚会团结。其中一条规则是理事长一定要闽南人当，台湾人与外省人不能当。但现在因人员少，所以台湾人也可以当。

（二）光安南乐社行事规则

　　光安南乐社是高雄的一个老馆阁，笔者2014年调查该馆时，尚未有馆先生，2015年后，从南声社聘请艺术指导，向行政部门申请传习计划。其行事规则保留了传统南音人的清高品格，内容如下：

光安南乐社行事规则

　　依据本社1999年社员大会决议事项，订立本规则推行社务并请共同遵守。

　　一、绝对禁止本社社员跨馆，为他馆人员。

　　二、他馆人员参加本社为社员，须确认该馆已解散，且须到本社参加各项活动，历经三年后由社员大会确认。

　　三、本社社员若受聘为他馆顾问或老师，须先行向全体社员报备。

　　四、本社各项活动规定如后：

　　1. 元帅庙委员会例行性活动均应参加，其他额外增加活动应经开会决定。

　　2. 社外团体之请求，以具有纪念性推广教育性之活动，以及学校须求可参加，其余则不应出阵参与。

　　3. 馆员自身之喜庆应尽量参加同庆，丧事则灵堂前择时奏十音表心意，不以出阵方式办理。

　　4. 凡排定之固定练习时间，请多加利用以求精进。

光安南乐社社规（2014年11月25日摄于高雄光安南乐社）

　　该馆保留了传统馆阁的一些规矩：如馆员不能跨馆；社员若受聘为其他馆阁顾问或老师，需先行向全体社员报备，对本馆特殊技艺的交流有所备案；纪念性推广教育性之活动，以及学校需求可参加，其他社团请求的不应出阵参与等。再者，强调团体技艺精进的定期练习。

　　（三）鹿港聚英社组织章程

　　鹿港聚英社是老馆阁，也是目前鹿港实力最为雄厚的一个馆阁，2016年曾举办大型的秋祭整弦大会。其章程由台中市朱永胜提供，具体如下：

鹿港聚英社南乐团组织章程

第一章　总则

　　第一条　本社定名为鹿港聚英社南乐团。

　　第二条　本社为发扬中华民族传统文化，宣扬固有音乐，加强合作精神，敦睦同好，促进精研，并引导社会青少年入正当娱乐为宗旨，及每逢国家节庆日，即排场演唱，协助地方盛举而设立。

　　第三条　本社社址设于彰化县鹿港镇龙山里金门街五二号。

第二章　社员

　　第四条　凡要加入本社为社员，需品性端正，愿遵守本社章程，履行一切义务者方得加入。

　　第五条　本社社员皆有选举权及被选举权，享受本社一切权利与义务。

　　第六条　本社社员有左列①情形之一者，即开除其社员资格：

　　（1）不合第四条规定者。

　　（2）违反本章程及不履行义务者。

第三章　组织

　　第七条　社员大会每年开会一次，由理事长召集之，或理事会认为有必要时，经社员半数以上之请求时得召开临时大会。

　　第八条　社员大会需有社员半数以上之出席，方得成立其表决方法，以出席社员半数以上同意始能决行之。

　　①　此章程原文字为竖排，左即为下，左列即下列。

第九条　社员大会之职权。

（1）决定推行方针

（2）订定或修改本社章程

（3）选举理、监事

（4）审核本社经费收支及决算事项

第四章　理事会及组织

第十条　理事会由社员大会选出理事七名及候补理事三名组织之，任期为三年，连选得连任，其职权如左。

（1）执行大会决议案

（2）召开社员大会

（3）编造本会经费、预算、决算

（4）聘解任各项职员

（5）审查社员入会资格

（6）理事会得聘本会名誉社长、理事长及顾问

第十一条　理事会互推三人为常务理事由常务理事互推一人为理事长。

第十二条　常务理事职权如左。

（1）执行理事会之决议案

（2）召开理事会会议

（3）处理本社各组日常事务

第十三条　理事长总理本社社务并对外代表本社。

第十四条　理事会得设秘书或总干事一人，秉承理事会及理事长之命协助处理各项事务。

第十五条　理事会下设总干、财务、联谊、演练、奖彰五种，各组设负责人组长一人，组员若干人，处理左列事务。

（1）总干组织处理文书会计事务

（2）财政组筹划本社经费管理财务

（3）联谊组联谊社员间之交谊

（4）演练组处理日常演练及节庆日之排场

（5）奖彰组查察对本社有特殊贡献者之表扬

第十六条　理事会每六个月举行一次，常务理事会每三个月举行一次，必要时得召集临时会议、盖以理事长为主席。

第十七条　理事会须有半数以上之出席方得成立其决议案，以出席理事过半数同意始能定案。

第五章　监事及其组织

第十八条　监事会由会员选出监事三人，候补监事二人，任期为三年，连选得连任。其职权如左。

（1）监查本社社务之进行

（2）检举违反规章等事宜

（3）监查本社财务会计事宜

第十九条　监事会就监事中推一人为常务监事，主持监事会日常事务。

第二十条　监事会每六个月举行一次。

第二十一条　监事会之表决程序与理事会同。

第六章　经费

第二十二条　本社经费以左列各项充之。

（1）社员会费

（2）乐捐费

（3）其他收入

第二十三条　本社得聘艺术总监一人，行政人员若干人，以上均为专职人员。

第二十四条　本社理、监事及各组职员除专职人员外盖为义务职。

第二十五条　本社如遇特别事情须向社员或顾问筹募特别捐款须经理事会之决议。

第二十六条　本社各组办事细则另定之。

第二十七条　本社章程经会员大会通过，呈请主管官署核准后施行，

其后修正时亦同。

第二十八条　本社解散后所有财产归地方政府。

第二十九条　本社年度结算时有盈余，并不分配盈余予社员。

聚英社的组织章程属于台湾当局登记注册的馆阁章程，不是传统馆阁那种行事规则。据台南南声社陈嫌朱女士讲，台湾地区所有在政府机构登记注册的馆阁都有章程，而它们的章程应该与聚英社的组织章程相似。

三、闽台社团的规章制度比较

闽台南音馆阁，历来有一套社团运作的规章制度，这套规章制度维护了传统南音人的文化身份，确立了南音人的集体观念、尊老敬贤以及培养后进的传统伦理观念。

现代南音社团组织，其规章制度正在逐渐为民政局的民间社团组织章程所取代，其内在的行事规则在传统的馆阁中保存。但闽台南音社团规章制度相同的是都提倡社员的艺术精进与南音薪传；区别在于，闽南馆阁强调的是社员文明礼貌、待人接物、公共财产、缴交会费等，台湾地区则强调传统南音人活动的规矩。从而可看出闽台南音社员素质的一些区别。

第四节　闽台南音组织机构的经济制度

闽台南音社团的经济来源，南音乐社、研究机构、学校教育机构、专业艺术团体、南音协会、老年大学与社区大学等不同组织机构有不同的经费来源。

一、闽台南音乐社的经费来源①

闽台传统馆阁的经费来源，大致相同。但是现代南音社团的经费来

①　本节主要观点来自笔者与陈敏红合作的《南音乐社之内部运行机制》，《福建艺术》2006 年。

源，则由于不同的文化环境而有所不同。

（一）传统馆阁

闽台传统馆阁，不是以经营谋生为其目的，而是以承传先贤绝学、娱乐与修身养性为目的。早期馆阁经费大多由馆东支付，馆员出少数，主要给馆先生当月俸。社团的场地、乐器添置，以及接待往来交流的南音友人的经费一般也是馆东承担。馆阁的经费来源大致有四种：馆东出资、社员的会费、站山者的乐捐、参加亲友与神诞庙会演出的线礼①。有时候馆东本身就是站山者。但凡有大型整弦大会，都有站山者乐捐，以及来参加活动的馆阁的乐捐，以及本馆社员的乐捐。

（二）现代南音乐社

现代的南音乐社，一般保留了传统的经费来源。也有些乐社具有了经营演出团体理念。这些乐社不再是纯粹的娱乐与修身养性，而是以承传先贤绝学，培养南音新人为口号，组织社员以演出收入分红为主业。

泉厦地区企业发达，华侨众多，闽南与港澳台地区，与东南亚等海外南音友人交流频繁，南音乐社的活动范围扩大，经费使用也相应剧增。社团经费来源主要有以下几种：

1. 华侨、企业家与热心人士的乐捐。福建泉州，是全国著名的侨乡，厦门，是现代国际化都市，旅居东南亚的华侨，华人和港澳同胞多达千万人。台湾号称"亚洲四小龙"之一，其民办经济较为发达，在东南亚地区也有相当多的华侨。闽台互通后，厦、漳、泉都设有台商投资区，近年来，南音人来往交流频繁，闽台经济越来越融合。在这种大的经济文化环境下，闽台多数南音乐社的主要经费来源于华侨、企业家与热心人士的无偿乐捐。这些乐捐者多数是站山，他们根据自身企业经营情况以及对该乐社的重视程度或与该乐社社长、社员关系的亲密度来决定乐捐金额。社长及社员多会为了自己在社团中的地位，积极通过一定的社会关系，或者通过友人牵线搭桥来筹募经费。乐社所处乡镇的华侨、企业与热心人士也会主动捐赠。

① 线礼：金额不大，买线或买乐器的弦的钱。

2. 社员会费。闽台南音乐社社员参加乐社的南音活动，都要缴纳相应的会费。乐社的经济情况决定了社员交会费的数额。经济好的乐社，社员交的会费就少些，经济较差的乐社，社员交的会费稍多些。有按月交，有按年缴纳。

闽南地区的南音乐社，会费大致从一元到百元不等。如安海雅颂南音社规定会员每月缴纳一元会费，这既是安海雅颂社经济基础良好表现，也是其象征性收会费的一种形式。相比之下，深沪龙井宫南乐社则要求社员每年至少缴纳一百元会费，可以按个人经济能力多交。一些经济基础比较弱，又缺少华侨或站山乐捐的乐社，社员还要自己掏钱承担乐社的各项开支，但是社员们大多很积极配合，使乐社活动得以维持。

台湾地区的乐社，根据社员担任不同职务缴纳不同的会费，但没有硬性规定，一般是大家约定俗成的规矩，采用自愿缴纳制度。如闽南乐府，虽是理事长出资制度，但会员也要自愿缴纳会费，一般最少 500 元，可以自愿多交。担任理事、监事的社员，则有相对的要求，缴纳 3000～5000 元新台币，或者 1 万元新台币。

3. 参加民间祭祀及婚丧喜庆所得的线礼。线礼一般是不讲价格的，多少由主人自己确定①。例如，深沪龙井宫南乐社每年的运作资金中有部分需要通过民俗活动来弥补，仅在 2005 年农历八月（较好的月份）收入达一万多，大大减少了乐社经济负担。台湾地区亦是如此。如台中中瀛南乐社，自 2009 年以来，每年固定为台中市西屯区张廖家庙祭祖司乐，收取线礼 10 多万新台币。

4. 台费②与储蓄利息收入。根据晋江深沪御宾社 2006 年一至三月财务公布表，社务收入中分为社员会费、台费收入与存款利息收入。

① 一般一个红包 2000～5000 元新台币。

② 台费，指社团有偿演出一台节目的收费。

深沪御宾社 2006 年 1～3 月财务公布（2006
年 8 月 7 日摄于深沪御宾社）

5. 行政资助。

闽南地区的南音社，政府资助的经费一般由地方政府的经济能力与重
视程度而定。2009 年南音成为"非遗"以后，闽台地方政府都更加重视对
南音的经济扶持。很多地方的南音社团的活动场地和活动经费有了一定的
保障。如泉州市德化县政府在风景区专门腾出了两层楼给德化南音协会日
常活动，每年还拨给 2 万元（2015 年）。漳州市东山县政府每年给御乐轩
一定的活动经费（2014 年以来）。漳州龙海市政府每年给龙海下庄南音社
一定的活动补贴（如 2015 年约 3000 元，2016 年约 5000 元），虽然不多，
但是也比以前重视了。

台湾地区，1996 年，行政管理机构出台"民间艺术保存传习计划"申
报政策，行政部门首次投入经费从事传统艺术的传习工作，愿意参与薪传
传统民间艺术的馆阁、个人或专业团体均可申报。所有获得申报立项的团
体与个人都可获得一定的经济资助。由当局主办的传统音乐传习均为隶属

于"文建会"的传统艺术中心所委托。历年来南音的传习计划如下：①

华声南乐团吴昆仁主持的南管古乐传习计划，1996 年 11 月 1 日～1998 年 10 月 31 日；

中华弦管研究团庄国章主持的南管推广研习班，1997 年 7 月 1 日～1998 年 6 月 3 日；

彰化县文化局李殿魁主持的南北管传艺实施计划，1997 年 7 月 1 日～2000 年 7 月 31 日；

彰化县文化局李殿魁主持的南北管传艺实施计划，2001 年 1 月20 日～2001 年 12 月 20 日；

彰化县文化局李殿魁主持的南北管传艺实施计划，2002 年 1 月～2002年 12 月；

南声社张鸿明主持的南声社南管古乐传习计划，1997 年 7 月 1 日～1998 年 6 月 30 日；

南声社张鸿明主持的南声社 2002 年南管传习计划，2002 年 1 月～2002 年 12 月。

此后每年都有不同南音社团申报传习计划。

2009 年以后，各南音社团以及社区大学、音乐协会，纷纷申请传习计划领取行政部门经费，如台南振声社、汾雅斋等。光安南乐社因现在的馆舍落成时，馆方曾向高雄市社会局申请补助建馆经费，但在申请过程中由于经费名目的需要，必须将新馆命名为"右昌长青光安南乐社"。更改名称这一事，令光安南乐社成员相当反对向社会局请款，此后馆员就产生不再向行政部门申请经费的共识，认为只要将庙宇赋予他们的任务做好，维持和元帅庙之间的良好关系，馆阁自可在此安身立命。② 但 2017 年光安南乐社也开始申请行政部门经费进行传习计划。其招生广告内容包括：招募

① 吕锤宽：《台湾民间地区民族音乐发展现况》，台湾传统艺术中心民族音乐研究所，2002 年 12 月版，第 174～176 页。

② 苏静兰：《庙宇、外来移民与南管馆阁音乐活动之关系》，台湾大学文学院音乐学研究所硕士论文，2009 年 6 月，第 23～25 页。

宗旨、光安南乐社简介、南音简介、招募对象、费用（免费）、上课时程（时间课程）、上课地点、师资介绍、入门班研习内容、报名地点，并附有报名表。

6. 举办春秋祭或大会唱或周年庆时，其他社团或个人乐捐。有能力承办春秋祭或大会唱的南音社团，在活动当天，其他兄弟社团或是参与活动、庆贺的社团与个人都会随喜乐捐，这种习俗是南音特有的惯例。

（三）闽台南音乐社经济来源比较

闽台南音乐社总的来说费用来源相似，主要依靠华侨、企业家与热心人士乐捐，其次是社员会费，线礼收入。行政资助方面有较大的不同。闽南地区，有些地方政府不仅提供活动场地，还每年提供活动经费支持。台湾地区的行政资助主要依靠乐社的年度传习计划补助相应的资金，无论力度还是广度都不给力。而在这几种经费来源以外，闽台还有各具特色的费用来源。

首先，闽南地区的有些乐社，利用暑期培训收取学员茶水费。如晋江东石南乐社，自 2013 年举办青少年南音暑期培训班，2014 年开始收取每生 100 元的茶水费。其次，个别南音社团依靠日常演出收入。这种主要是府文庙的南音社与泉州工人文化宫，这两个社团都是以日常演出时观众的乐捐收入来维持。

台湾地区的乐社经费来源有赖于庙方资助。台湾的南音乐社，有相当一部分是依赖于寺庙，因此寺庙的经费资助与场地提供是其安身立命之本。如台南南声社、清水合和艺苑、清水清雅乐府、鹿港聚英社、高雄光安南乐社、台北和鸣南乐社等。多数乐社的馆东是庙方的委员，或者是庙主，乐社所需经费就由庙方支付。因这些乐社不用外聘老师，乐社的固定开销也不太多，大多数为水电的支出。

二、政府主导的南音组织机构的经费来源

闽台政府经费主导下的南音社会组织机构主要有研究机构、学校教育机构以及南音专业艺术团体、老年大学与社区大学。

（一）研究机构

南音的研究机构仅闽南有，台湾没有单独的南音研究机构。闽南的南音研究机构分两类，一类是名为研究社，实际上与南音乐社名异实同，经济来源亦大致相同，如石狮市狮城南音研究社，南安市南音研究会等。另一类南音研究社，则是由政府资助的民间研究团体，如泉州南音研究社，中国南音学会等。中国南音学会的经费来源为政府补助、会员交纳会费与社会赞助三项。1985 年成立以来曾经有过两届的研讨会。但已经多年来没有实质性的活动。

（二）学校教育机构

闽台学校教育机构主要有大学、中专、中小学、老年大学与社区大学，这些教育机构主要的经济来源是政府资助。而对大学生、研究生、中专生、老年大学学生、社会学生来讲，还包括缴纳学费。社会学生如台中市犁头店社区大学，每学期每生收取 2000 元新台币学费。当然，还有南音人习惯的站山乐捐。学校组织的南音活动中，很多企业家会捐赠奖品或者现金。而校方也会拉赞助。泉州地区的老年大学虽名为老年大学，但是经费运作也按照南音乐社的模式，如泉州丰泽区老年大学南音社、安溪老年大学南音学会。

（三）南音专业艺术团体

闽台南音专业艺术团体的主要经济来源为政府资助。闽南地区的泉州市南音乐团与厦门市南乐团属于市级文化局下属的事业单位，除了正常的工资外，每年对外惠民演出还有相应的演出场次补助。第二，来自国家非遗中心的经费支持。第三，近年来，泉厦两个专业院团亦开启售票商演，每张票 20 元～100 元不等，据说场场爆满。此外，他们还参加各种企业晚会、神诞庙会的演出，收取一定的经费。台湾地区的专业团体，只能通过每年的年度创作演出计划以及传习计划向行政部门申请资助。没有创作演出与传习计划，就没有经费。此外，他们一样争取大企业家站山的乐捐，以及每年创作演出的票房收入。

三、南音协会的经费来源

只有闽南有南音协会，台湾没有这样的组织。闽南的南音协会，有两种形式，一种是与南音乐社一样，其经费来源也与南音乐社一样，如德化县南音艺术家协会；一种是民间协会组织，会员制，经费来源于会员缴纳与社会乐捐，如泉州市曲艺家协会南音专业委员会。此外，泉州市洛江区南音协会，兼具前两者性质，其经费来源更为广泛，有政府补助、会员费、社会乐捐，以及参与演出活动的经费收入。

总之，闽台南音社会组织机构的内生态系统虽然或多或少有些不同，但总体的运作机制是一样的。1980 年代后，尤其是 2009 年南音成为"非遗"以来，闽台南音人更加注重南音的薪传，各地的南音乐社、南音协会、社区大学、老年大学、研究社、研究会、南音学会纷纷涌现。地方行政部门也更加重视经费投入，尤其是闽南地区乡镇府，他们根据乡镇经济状况来进行经费投入，闽台对南音的行政经费投入方式虽然有所不同，但重视程度却逐年增加。2014 年以来，各地政府的保护模式与资金投入模式有了转变，将比较重要的社团转化成地方政府授予的南音传习所，截至 2016 年，闽南地区成立了数十个南音传习所。南音正在地方政府、文化部门、企业界、文化界、教育界、南音社团等各方合力下蓬勃发展。

第六章 闽台南音文化整合的行为模式

闽台南音文化生态中，南音社团组织维持生命力的动力系统是开展各种南音活动，维系南音的生命力。从文化生态的历时性来看，传统南音活动主要在传统的馆阁内外与和民俗文化生态下展开，现代南音活动则在此基础上增加了社会性商业展演与剧场舞台化的表演、竞技，形成了多元化价值取向的现代南音活动形态。

"所谓文化整合，是指不同文化相互吸收、融化、调和而趋于一体化的过程。文化不仅有排他性，也有融合性，特别是当不同的文化杂居在一起的时候，它们必然相互吸收、融化、调和，发生内容和形式上的变化，逐渐整合为一种新的文化体系。"① 闽台南音文化整合有两层意思，一是指传统社会中，南音作为文人音乐的雅文化与社会民俗生活的俗文化的不同文化目标取向与不同价值取向的融合；二是指现代社会中，南音作为传统音乐与现代社会生活方式乃至商业文化模式的不同审美取向与不同价值取向的融合。闽台南音文化整合是一种历史性的状态，也是一种共时性的形态，这种文化整合不是机械性地组合，而是相互吸收、融合产生的新文化模式。

闽台南音文化整合是在不同文化生态下的南音行为中呈现发展而成的。闽台南音行为模式大致包括馆阁文化空间下的开馆、拍馆、拼馆、踢馆，雅文化与俗文化整合下的民俗活动，如祝寿、结婚拜天公、吊丧等，以及文人音乐与宗教文化整合下的郎君春秋祭仪式活动中的整弦大会与民间信仰中的神诞庙会的庆典活动。

① 司马云杰：《文化社会学》，山东人民出版社，1986 年版，第 385 页。

第一节　"雅俗融合"：闽台传统馆阁文化生态下的南音行为

闽台南音作为士绅阶级与文人阶级的艺术，是一种雅文化，作为与民众密切相关的生命礼俗等仪式性行为，又是一种俗文化。故闽台南音在传统馆阁文化生态中有着独特而兼容的文化行为。

一、传统馆阁的传习行为——开馆

开馆，是开班授业的意思。一般包含三层意思：其一，指某馆阁创设分馆招收初级学员之意。其二，指某馆阁开班传授一套新的曲目或者乐器的演奏技巧之意。其三，指在某个人家里开班授业之意。

（一）创设分馆的开馆

创设分馆的开馆包括开馆目的、开馆仪式、授业对象、授业时间与授业曲目等。这里以 1946 年泉州市五堡社区回风阁创设分馆的开馆为主要例子，[①] 兼谈闽台不同情形。

1. 开馆目的。五堡历来以竹木木材为主要行业，当时是做杉木行比较多，这个地方人数很多，分为五个地区，属于回风阁与升平奏的势力范围。1946 年，为了给喜爱南音的子弟提供学习南音的机会，延续南音古乐，团结乡亲，以及每年当地庙会出阵踩街用乐需求，乡里商议集资，邀请比较有名望、有钱的来做头，聘请回风阁庄咏沂当馆先生。领头的杜宗青是生意人，属于站山，他乐意提供房间、日常茶水，以及承担一半的先生教学费用，其他的学费就由学员分摊。每个学员每期两块大洋，当时一角钱可以换 30 串铜钱，两块大洋相当于读初中的半季学费，初中学费一季 4 块大洋。一般而言，除了站山外，还有相当部分是宫庙提供场地和馆先生薪资，如台北奉天宫；也有馆先生自己提供场地的，如原先江吉四创立南声社。

① 笔者 2016 年 9 月 20 日上午采访回风阁仅剩社员罗成宗的口述资料。

2. 开馆仪式。首先，要选择一个开馆日，没有放请帖，但是有提前通知请弦友来热闹。学员不用跪拜先生。等人来齐，先生讲几句话，然后会餐，用餐后开整弦大会。馆先生安排好演出程序，由本馆的几个弦友演奏，先嗳仔指、洞箫指，然后按照支头唱。当地的几个曲脚与来宾，一个接一个上台演奏演唱。来开馆的先生，必须能够按照支头演唱，没有把握就无法去开馆。经济条件好的社区还搭锦棚，办三天整弦大会，然后再演戏三天，以示分馆正式开馆。另有一些开馆仪式还有拜乐神与拜师的仪式，如"新成员通常经过拜郎君乐神与拜师的仪式，才被视为组织的正式成员。组织内部成员的关系是架构在中国亲属关系的概念上，乐社被乐人视为共同的祖先；老师和学生的关系如同父子；乐人之间则以师兄、师弟互称"①。

3. 授业对象。当时固定有 42 个学员，没有女的，年龄都在十二至十六七岁之间。五堡是当时不小的馆，要学的人就要整琵琶。当时只有惠安有人做琵琶，整支琵琶很难得有，又少又珍贵，不是一般的人可以买得起琵琶。所以一馆学到最后，就剩下十一二个能学下去。

4. 授业时间。当时一馆为四个月，馆先生天天都在馆里维持一切，学员随到随学，小孩上学，谁有空谁来学。学习南音的时间课时与每年两学期的学校教学体制一样，因为学校扣除寒暑假，每学期也就上四个月。

5. 授业内容。开馆时，学员跟先生学一支曲，先生上手就抄给他。罗成宗当时先学指套《春今卜返》，从指尾学起，这样就可以合指。先学曲，最后没办法唱，再学琵琶、二弦或箫。对初学者来说，开馆的曲目一般属于较短且速度稍快的曲目，指套如《春今卜返》第三节《听机房》之后的三节、《趁赏花灯》《一纸相思》《为君去时》《自来生长》《心肝悁悴》五大套的指尾；谱常选《起手板》尾节【绵答絮】；散曲的曲目较多，初学者可选性较大，一般选篇幅约五至八分钟时长的一撩拍曲目，如《双闺

① 周倩而：《从仕绅到国家的音乐》，台湾南天书局有限公司，2006 年版，第137 页。

·非是阮》《双闺·荼蘼架》等。据国家级传承人黄淑英讲，[①] 冬禅村绞米师傅薛莲兴（也是南音先生）目睹她的艺术天分，就鼓励她学南音，在她父亲的支持下，她到钟楼脚的吴（音译）巷向薛莲兴学习南音。黄淑英学唱的第一支曲子是《双闺·荼蘼架》，第二支曲是《孤栖闷》。薛先生教授她唱工时，是一句一句口传心授，对撩拍、咬字、音韵的要求都非常严格。鹿港雅正斋黄根柏学的第一曲为《双闺·非是阮》，原泉州升平奏社员曾省 12 岁时跟吴瑞德学的第一支曲也是《双闺·非是阮》。[②]

（二）某馆阁开班传授一套新的曲目或者乐器的演奏技巧

这种开馆，学习的对象不是初学者，而是有曾经学过一馆或几馆的中级或高级的学员。据升平奏曾省与台北永和馆社员吴春熙所讲，[③] 开馆后授业时间、授业方式、授业对象的一般情形如下：

1. 授业时间。开馆一期四个月，学习时间从星期一至星期五，星期六为该馆闲居拍馆时间。

2. 授业对象。招收十位学生，学生以青少年为主。

3. 授业方式。由一位馆先生传授，分两组教学，其中五位学指套，另五位学唱曲，教某一组的时候，另一组的学生坐在一旁聆听，此时学生们仅专注听学指套或曲的乐曲，还不能动乐器，等唱会了全曲，才可以一起合奏与唱。新的学员每学会一首新曲目，在每周六的拍馆时与馆员们演奏自娱。据曾省先生强调，开馆传授至拍馆的技术层次分为念、吟、唱，馆先生每教一支新曲，先念文本数遍，教唱曲调时的方式称为吟，用比较低的音调唱曲调，学生一面熟记曲调，一面学习按撩打拍，学成之后以正式编制的乐队合奏唱称为唱。

（三）某私人家里开班授业

传统的南音开馆，除了馆阁开馆、分馆开馆外，还有一种南音传授方

[①]　笔者 2016 年 3 月 23 日上午采访黄淑英口述资料。

[②]　2023 年 6 月 25 日吕锤宽教授调研南音在闽南地区扩散时告诉笔者，并希望笔者也学唱此曲。

[③]　吕锤宽：《南管音乐》，台湾晨星出版有限公司，2011 年版，第 51~52 页。

式，即某个较为富有家庭或喜爱南音家庭，聘请老师到家族或家里传授。

1. 家族开馆。据台湾江月云回忆，江嘉生想让女儿学南音，就聘请林红（台北南音名师）到热爱南音的江妈赞位于安西街的家中，教江姓家族的女孩们学南音，林红教的第一支曲子是《双闺·非是阮》。①

2. 家庭开馆。

闽台家庭开馆的方式有两种，一种是外聘馆先生上门教学，一种是家庭长辈传授给下一辈的开馆。

（1）外聘馆先生开馆。台北陈梅（1936～　），家中长辈非常喜欢看南管戏，听南音，一些弦友常到家里聊天或唱南音。她父亲的朋友余承尧、林红等常到她家。林红以前教过很多艺旦，他想打破当时只有男生才可以学南音的局限，希望教一位大家闺秀学南音，以开女生参与南音的风气。经余承尧、邱水木、王飞龙等鼓励，林红义务到她家开馆，专门为她授业。当时陈梅只有十八九岁。授课时间每天三次，早上9～12点，下午2～5点，晚上7～11点。授课方式，若按传统的教学，是先生慢慢地念给学生唱，进度很慢，一首曲子要学一个月。所以她向先生要求希望有谱看，隔天林红就将曲簿带来。如此密集的上课，且看谱学，陈梅一个星期大约学四支曲子，分别为《中滚·三更人》《为伊割吊》《不良心意》《心头伤悲》。②

另据惠安骆惠贤讲述，在她十岁左右，她妈妈因为喜欢南音，就专门花钱聘请了一位先生住在家里为三个女儿开班传授南音，她自己也趁此机会学习。一馆四个月，第一支曲是《三千两金》。③

（2）家庭自行开馆。龙御南管社为家传三代的馆阁，学习方式为口传心授，他们所用的谱，只有曲诗与拍位，没有工尺谱，目前有20人左右，曲脚均为中老年妇人，约有20年学习时间，能唱曲目甚多，且甚多三撩拍

① 刘美枝主编：《台北市式微传统艺术调查记录——南管田野调查报告》，台北市政府文化局，2002年版，第41页。

② 刘美枝主编：《台北市式微传统艺术调查记录——南管田野调查报告》，台北市政府文化局，2002年版，第110页。

③ 2005年7月，笔者采访当时就读泉州师院第二届南音专业二年级学生骆惠贤。

曲目，与一般太平歌习唱曲目相异，家俬脚则年龄偏高在 70 岁以上，使用乐器与洞管同，唯演奏时，没有指法规范，所唱曲目骨干音亦同于洞管，但没有指与谱的演奏，属于歌馆类型。内门地区和乐轩等各太平歌馆亦保留此传承方式。

二、馆阁内日常修习自况行为——拍馆

拍馆，是闽南话"打馆"的谐音，指平时馆阁中社员自娱自乐，自行修习南音的活动形式，这是南音文化生态中最为活跃的南音活动形态。拍馆，在南音文化圈中有一个专业术语，闽南话读音为 thi-tho[5]，有写作"敕桃"，或"迌迌（zhì tù）"。其实是以演奏、演唱南音的方式作为群体游玩、娱乐的方式，就像没事大家一起打麻将或者打牌的娱乐。拍馆的方式也可以根据馆阁活动、馆阁间交流、非馆阁的弦友聚会分为日常拍馆、不同馆阁间弦友的探馆与拜馆，以及弦友敕桃三种活动方式。

日常拍馆也称为闲居拍馆，也有称为团练，[①] 即社员们在较为固定的时间里聚集在馆阁内演奏演唱的活动形态。不同馆阁根据社员人数与社员技艺水平而有不同的演奏形式。一般而言，两人以上就可以活动，也可以有两人组、三人组、四人组、五人组，五人以上则采用轮替制。按照人数多寡，可以分为规范式和自由式两种演奏形式。

1. 拍馆前礼仪

一般馆阁都会供奉郎君爷或挂郎君爷像。馆员到馆的时间比较自由，先到馆的社员向郎君爷上香，随后擦拭桌椅，接着烧水泡茶，最后才开始演奏。

2. 规范式

所谓规范式是指按照整弦大会的指、曲、谱的演奏程式演奏。这种演奏形式，馆阁日常活动人数要达到 10 人以上才可以，因为十音合奏的和指需要 10 个人和 10 件乐器。日常拍馆一般很少这样，除非是为了某个活动

① 周倩而：《从仕绅到国家的音乐》，台湾南天书局有限公司，2006 年版，第 86 页。

而进行专门排演。只有实力比较雄厚的馆阁才能做到这一点。传统馆阁中，常常是中级班或高级班开馆后的教学拍馆活动才用规范式。一般而言，日常拍馆活动包括三个组群的互动，第一组通常是五人的演奏组，有时演奏纯器乐曲，有时一人唱曲四人合奏，一支接一支由不同人来轮流接替。第二组是等待轮替第一组的听众，他们坐在一旁抽烟喝茶，不时评论第一组的演奏演唱，有的团体还提供玩麻将、赌博等活动。第三组则是一些学生与老师组成，在离第一组较远的地方，反复哼学老师的曲韵。老师的教学通常是以纠正学生的错误为主要教导方式，例如咬字发音的错误，或曲韵节奏的错误，比较少给予归纳、分析性的理论指导。①

3. 自由式

所谓自由式是指社员们根据自己的喜好，进行各种组合的奏唱，也可以不同的人演唱同样的曲目。因为传统的正式场合，所有的人都不能演唱同样的曲目，除非是拼馆。在人数不到 5 人的时候，也可以有自行组合演奏。这时的奏唱，既可交流切磋，也可联络私人感情，也可磨合备用曲目，也可学习新曲或复习旧曲。当然，也可以按照整弦排场顺序，演奏演唱指、曲、谱。

三、传统馆阁交流竞争行为——探馆、拜馆、拼馆、踢馆

传统馆阁交流竞争活动主要有探馆与拜馆，拼馆与踢馆两类方式，前者是交流性质，后者则具有竞争性质。这两类活动是促进馆阁生态新陈代谢的主要动力。

（一）探馆与拜馆

探馆与拜馆都是传统馆阁间交流的一种方式。对探馆和拜馆的认识，弦友有多种说法。但笔者认为二者都是为了换场地游玩、交流和提升南音艺术，进而联络弦友间与馆阁间的感情。南音谚语认为，拜馆与探馆意思相同，但目前见得比较多的是拜馆。

1. 所谓探馆，一种说法是指某一馆阁的南音人到了一个新的地方，

① 周倩而：《从仕绅到国家的音乐》，南天书局有限公司，2006 年版，第 138 页。

照例要到当地南音馆阁探望弦友、切磋技艺，这是馆阁间社员交流南音艺术、联络感情的一种方式。这种说法中，探馆是第一次登门"拜馆"的专称。在某一馆阁探访另一馆阁时，一般都会举行排场演奏。据鹿港雅正斋黄承祧讲，[①] 他年轻时，每天都到雅正斋去给老先生们烧水端茶，擦桌扫地，用勤快的服务换来向老先生们学习南音艺术。当时，雅正斋是最繁盛的时期，老先生每天都有拍馆。由于雅正斋地处台北、台南、高雄等的中间地段，是南音馆阁的中转站，许多南音名家都会来探馆。他们按照整弦排场顺序，演奏指、谱、曲，年轻后辈们一般在一旁聆听学习，老先生们都会相互评论，年轻人如果有不懂之处，不能中间插话，问东问西，实在想了解，可以在第二天演奏之前问老先生。由于来往的都是老先生，所以轮不上年轻人上台，而且时间往往不够用，因为一套谱完整的演奏就要40多分钟，每个来探馆的人都要玩尽兴，所以经常是通宵达旦地演奏。每一次探馆既是南音高手云集论乐切磋的时机，亦是年轻人学习的好机会。

2. 拜馆

拜馆，是两个馆阁之间相互访问的礼仪，客方的先生要向主方的郎君爷行香拜礼。[②] 拜馆较为庄重、严肃，是带有礼节性的拜访。拜馆是弦友之间的学习与交流，也是传统馆阁与现代南音乐社重要的活动之一。现代南音乐社每周都会安排一两次这样的活动。拜馆分为个别与组团两种方式。

（1）个别拜馆

个别拜馆往往是某弦友通过亲朋好友或相识者牵线搭桥，并向馆主事先说明拜馆的来意，然后登门拜馆。然而，笔者多年来的调查经验是，在没有人牵线的情况下，单身登门拜馆也是可以的，只需要表明自己的身份和来意，只要是南音人，并且是学习、交流的目的，都会受到热情的接

① 笔者2014年11月2日下午到鹿港黄承祧家里拜访。

② 王耀华，杜亚雄：《中国传统音乐概论》，福建教育出版社，1999年版，第79页。此外，专门研究拜馆的文章如李永杰，《拜馆：南音弦友沟通的纽带》。但鹿港黄承祧却有不一样的看法，他认为，第一次拜访别的南音社团，称为"拜馆"，第二次拜访就不称"拜馆"，"拜馆"时，客人要带礼物赠与地主，表示尊重该馆。

待。只是这样做比较唐突，不一定会受到贵客般的礼待。因为传统的南音人非常注重门户，如果出身名门，来客则会受到非常敬重的礼遇，如果拜馆礼节不够，经常会被排斥，而没人推荐情况下自行登门是一种不礼貌的行为。

（2）组团拜馆

传统馆阁间的拜馆，一般是一个馆阁或几个馆阁组成一个团队拜访某一馆阁，组团拜馆是相当隆重的。主方常常会召集全馆社员，隆重接待，也会更加密切地排演曲目，将更熟练和更稳健的艺术水平在交流中发挥出来，奠定自己在行内的声名。团体拜馆常常会引起馆阁间南音艺术的较量，但这种较量多为切磋性质的。同时也可以体现主馆的艺术规格。譬如台南振声社，有专门为登门拜馆的馆阁准备的指、谱的签枝和签筒，供来拜馆的弦友随意抽出签枝来演奏。这副签枝与签筒是振声社与来拜馆的弦友较量比试腹内才华与演奏技艺的见证，可见当时台南振声社高手如云，对指套和谱是非常娴熟。签枝上的指套有《弟子坛》《自来》《亏伊历山》《爹妈听》《春今》《清早起》《锁寒窗》《我一身》《观音赞》《姜身》《玉箫声》《轻轻》《因为》《为君》《金井》《听杜鹃》《我只心》《拙时》《照见》《出汉关》《父母望》《小姐听》《对菱花》《怛梳妆》《记相逢》《太子游》《花园外》《举起》《一纸》《趁赏》《心肝恔悴》《想君去》《忍下得》等35套（其中一首字迹模糊），以及谱有《阳关》《四不应》《三不和》《八面》《五面》《三面》《四静板》《起手板》《百鸟归巢》《走马》《梅花操》《四时景》等12套。

签枝（指35套、谱12套）与签筒（2015年2月6日摄于台南振声社）

一般认为传统指套有 36 套，谱有 13 套，但是振声社所收藏的指、谱均各少一套，这是什么原因呢？如第三章所论，振声社成立于清乾隆五十八年（1793），这套签枝应该不是那个时代的产物，而是后来振声社发展最盛时期才有的。从签枝上看，指套的下面都有更早的字迹遗存，在指套《锁寒窗》下似乎是人名"××源"。从振声社的先贤图中找到一个名字中最后一个字为"源"的人，此人在先贤图中的第三排从右向左算第六位，全名为南安人薛联源，应该是清中叶年间人。一种可能是当时只有 35 套指和 12 套谱，另一种可

先贤图（2015 年 2 月 6 日摄于台南振声社）

能是，签枝各遗失了一支。但签枝的存在可见当时拜馆的一种风气是带有拼馆性质的交流，也可看出当时的馆阁间能够会 35 指套与 12 套谱的高手不在少数。

（二）拼馆与踢馆

拼馆与踢馆，是传统宗族社会的一种行业竞争术语，是中华传统文化的一种优胜劣汰的竞争法则。拼馆与踢馆是开馆授徒的行业为了彼此争夺势力范围而进行的当众竞技，常常引发两个不同馆阁间的械斗。传统的南音人，许多也学武术，所以很多南音人文可传授南音，武能传授武术；既可敆馆①当南音先生，也可以敆馆当武术师傅。南音拼馆与踢馆和武术界的拼馆与踢馆，一般认为意思一样，但笔者认为二者之间有一些差别。

1. 拼馆

南音的拼馆，一般是馆阁之间相互较量、相互比拼。以 1949 年前泉州地区的回风阁和升平奏为例。当时东西佛势力竞争（见前述），南音馆阁

①　敆馆，闽南话的意思是开馆担任师傅之意。

也不例外。回风阁与升平奏是当时泉州地区的两个大馆，各自都有很多分馆。1948年，两个馆阁在泉州东街空旷的地方搭棚拼馆，每天下午和晚上，连唱六天六夜，比试哪个馆的曲目多，双方不能重复此前演奏演唱过的曲目，直至一方无曲可唱，才"煞谱"定胜负。① 传统的拼馆，除了拼曲目量，还有更加严格的拼"门头"（即"滚门"），也称"拼管"，就是按管门和排门头，每个管门之间要用过支曲衔接，这最考验弦友的技艺水平。此外，还有一种专门拼某个滚门的方式。厦门人沈梦熊，1945年以前逃难到台北，曾在新竹馆阁当先生，在城隍庙戏台挂"泉南音乐"布联，在登台三天前，专程到玉隆堂的谢水森家下帖比赛长滚曲，谢水森父亲谢旺与馆先生苏老求两人应帖出席。沈梦熊吹箫。等大家都唱完后，谢旺他们才上台，谢旺唱曲时老求弹琵琶，老求献唱时谢旺弹琵琶，最后沈梦熊因惯唱的《见水鸭》被人唱了，所以他无法献唱，第二天才登门认输。②

2. 踢馆

踢馆，也是地方馆阁争夺势力范围的一种做法。有两层意思，其一是指外来先生在未征得当地馆阁同意时，或者不知情的情况下接受当地馆阁的聘请，担任馆先生。当地的馆阁不服气，就会带一批人登门来挑战踢馆。如果该曲师技不如人，只能离馆而去，此后若没有把握不敢再次到当地教馆，如果当地馆阁比输了，外来先生就可以就此站稳脚跟，从此安心开馆授徒。其二与拼馆的意思相同。

一次，台北市的弦友来新竹玉隆堂踢馆，要和玉隆堂比个高低。馆东黄定急忙通知谢旺亲往应战。按照礼貌，由来客接头手乐器，即琵琶及洞箫，谢旺弹三弦，另一人弹二弦，而来客竟先开口问，要弹哪些曲调？按南音规矩，要比高低，踢馆，是不能发问的，须由挑战方先弹出琵琶音，被挑战方跟奏，如果不能随其弹奏，即被迫认输。③ 而来客竟然不懂踢馆规矩，开口发问，即被认定为输方。

① 笔者2016年9月20日上午采访回风阁罗成宗。

② 谢水森：《昔日新竹的南管与北管》，国风出版社，2009年版，第18页。

③ 谢水森：《昔日新竹的南管与北管》，国风出版社，2009年版，第19页。

第二节　闽台民俗生态下的仪式性行为

南音文化生态中的一项特殊的活动是馆阁仪式性活动，包括郎君春秋祭、祀先贤，以及参与弦友间的婚丧喜庆等人生礼仪活动。这体现了作为文人音乐的雅文化与宗教、民俗的文化整合。传统的南音人，其结婚、拜天公、做寿、去世等人生礼仪中，一般会邀请弦友为其免费演奏南音，一是联络感情，二是相互帮助，三是和谐社区。

一、春秋祭仪式

郎君春秋祭是南音乐神信仰的最重要的仪式活动。郎君爷信仰有着悠久的历史。从目前可知的文物和文献记载可知，在清乾隆以前就有郎君会的存在。御乐轩是始建于清乾隆二十七年（1762）的漳州市东山县古曲坊，至今仍存有御乐轩、御乐居和郎君府（亦称老爷宫）三个场所，后二者成为神庙。在漳州平和也有郎君庙，但是现在已毁。安溪县郊区郎君庙始建于 1946 年，1980 年代迁至现址。台南振声社的前身是成立于清乾隆五十八年（1793）的台南郎君爷会（如第二章所述）。

1905 年南安王登瀛抄的手抄本首见郎君像。可见，清乾隆年间，南音馆阁的一种存在方式为郎君爷会。郎君信仰经历代传衍，维系着南音人的文化认同。至今，只要有南音社，甚至专业团体，或一些南音人家里，都会供奉郎君爷挂像或郎君爷雕像。

每年，多数的馆阁都会进行郎君祭仪式活动。在郎君祭仪式中，除了祭郎君，还会祀先贤，而后是整弦大会①。一般而言，只有大的馆阁才办得起整弦大会，一般小馆阁只做春秋祭，而不办整弦，但会组团去参加大馆举办的整弦大会。大馆也不是每年的春秋祭都办整弦大会，多是一年一次，或几年一次。譬如，若春祭办整弦大会，则秋祭就本馆内简单筹办，

① 整弦大会是南音的主要活动之一，后面另外专述。

反之，若春祭简办，秋祭才对外办整弦大
会。由于有些馆阁会在春秋祭后办整弦大
会，所以每个馆都会在本馆郎君爷挂像或神
像前掷筊，自行选定春秋祭日子，一来方便
各馆阁间彼此拜馆，二来以免相互举办活动
时间冲突。现代南音社会中，闽台专业南音
团体、民间馆阁都非常重视郎君的春秋祭仪
式及其整弦大会。笔者曾参访过 2006 年晋
江龙泉联友南音社的秋祭整弦大会，2007 年
9 月 25 日晋江市陈埭民族南音社秋祭，2014
年 9 月 6 日台中市清水合和艺苑秋祭整弦大
会，2014 年 10 月 5 日台中市清水清雅乐府

郎君像（2015 年 2 月 6 日摄于
台南振声社）

秋祭整弦大会，2014 年 10 月 18 日台南南声社秋祭整弦大会，以及 2019
年锦华阁简易秋祭仪式。

（一）春秋祭

据传，每年农历二月十二日与农历八月十二日是郎君爷的春秋祭正
日，但各馆的春祭通常选择在三、四月，只要不过立夏；秋祭选在九、十
月，不超过立冬，即"春不过夏，秋不过冬"的说法。春秋祭的仪式过程
大致相同，一般程序如下：

1. 是选定日期时辰。如有办整弦大会，就要提前向各个有交往的馆
阁或者比较重要的弦友发放请柬。如没有办整弦大会，则通知本馆所有社
员，以及比较重要的有来往的弦友。

2. 仪式准备。在春秋祭当天，备好各种祭郎君用供品，一般是香、
花、烛、瓜、果、茶、酒、米（食）、宝、珠、帛等十斋供（如合和艺
苑），有的在此基础上增加三牲。

参与祭祀与演奏的主祀与陪祀穿好长衣马褂或穿长袍，有的还戴传统
帽子，分两行站立，按照上四管编制，背好乐器。传统旧例，祭祀前，先
用朱砂（银朱）笔在五张黄纸上各画一道符，贴在琵琶、洞箫、二弦、三

合和艺苑秋祭供品（2014 年 9 月 6 日摄于和合艺苑）

弦与拍板上，演奏时起封，称为"开口符"。传统的用乐，据已故的丁世彬先生讲，祭郎君唱的都是曲《金炉宝篆》，此后才演奏嗳仔指，而且要唱七撩曲，然后唱【倍工】【相思引】【锦板】，滚门过渡还要唱过支曲。

　　3. **仪式用乐。**传统春秋祭如何做不得知，这里仅引用目前所见的情况为例。春秋祭的仪式是先奏乐，再祭祀，再奏乐然后结束。各地春秋祭的用乐选曲均不同，有遵循"起指、唱曲、宿谱"规矩的，如安溪湖头等闲阁的春祭，奏乐用四空管，指用《自来生长》，曲用《画堂彩结》，谱奏《五面》；秋祭奏乐五空管，指用《趁赏花灯》，曲用《金炉宝篆》，谱奏《四时景》。有改为"起谱、唱曲、宿谱"的，如安海雅颂社举办的秋祭，奏乐用谱《梅花操》头，曲《黑毛序·金炉宝篆》的一部分，谱《四时景》的结尾。泉州南音乐团的春祭，起谱用《八面》末节，唱曲《画堂彩结》，宿谱《五面》尾节；秋祭起谱《梅花操》的一、二节，唱曲《金炉宝篆》，宿谱《四时景》的最后两节。而厦门锦华阁秋祭中唱曲为【三奠酒】，可能是融合了祭郎君与祭先贤的用乐。台湾方面普遍为起谱、唱曲、宿谱。如南声社仪式起始为谱《梅花操》的第一、二节，作为序曲，接着唱《金炉宝篆》，演唱中进行三献酒礼，完毕续奏《梅花操》第三节至第五节。清水合和艺苑春祭起谱用倍思管《阳关三叠》的三叠尾第一、二

节，唱曲《长潮阳春·金炉宝篆》，宿谱《四时景》五至八节；秋祭起谱用五空管《梅花操》一、二节，唱曲《黑毛序·金炉宝篆》，宿谱《四时景》五至八节。彰化县南北管戏曲馆秋祭用乐起谱《梅花操》首节，唱曲《金炉宝篆》，宿谱《四时景》尾节。

台南南声社秋祭现场（2014 年 10 月摄于台南南声社）

4. 闽台仪式过程比较。闽台祭祀过程也有些微差异。闽南郎君祭程序大同小异，程序之一如下：

主祭官进盥洗净巾，主祭官与陪祭乐队就位，用乐，上香、跪、叩首、再叩首、三叩首，进爵、进酒、再进爵、三进爵、兴、跪，进茶、进果、进羹、进金宝、兴、跪，叩首、再叩首、三叩首，跪读祝文、兴、平身、礼成。

每年泉州南音国际大会唱的前一天，都会在泉州南音乐团举办郎君祭仪式。如 2019 年 11 月海内外弦友在泉州艺苑举行郎君祭仪式，仪式过程一般如下：

序立，执事者各司其事。

主祭官进盥洗净巾盥洗。

主祭官就位。

上香，跪，叩首，再叩首，三叩首。

进爵，垒酒，再进爵，三进爵，兴，跪。

进茶，进果品。

进羹，进，献金宝，兴，跪，叩首，再叩首，三叩首。

俯伏，赞者就位，跪读祝文，兴，平身，礼毕，望燎等。

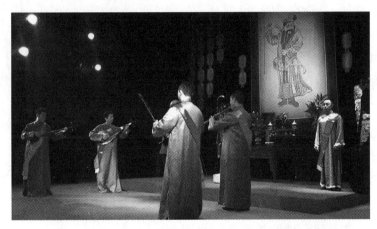

泉州南音乐团秋祭现场（2019 年 11 月 28 日截图于福州）

彰化县南北管戏曲馆秋祭步骤：主祭官
与陪祭乐队就位；乐起；净香；上香、献
花、献果、献爵、献寿桃、献寿面、献三
牲、献圆、添灯、斟酒、献金帛；礼成。如
下仪式图：

鹿港聚英社的郎君祭仪式过程：主祭官
与陪祭乐队就位；乐起；主祭上香、进花、
进果、进爵、恭读祝文；礼成。

闽台春秋祭仪式过程与用乐方面曲目大
同小异，不同馆阁有不同的认识。在祭祀方
面，台湾地区少念祝文，闽南地区则喜诵
祭文。

秋祭节目广告（2014 年 10 月
摄于彰化县南北管戏曲馆）

（二）祀先贤

南音文化生态中的先贤，大致有两种，其一是指获得"御前清客"美名的五少芳贤，其二才是各馆已故的先贤。馆阁为了纪念先贤，会在馆阁活动场所的一侧挂先贤图。但并非每个馆阁都有先贤图，只有知名老馆阁中才可见到先贤图。笔者在闽南馆阁调查中，很少见有挂先贤图，台湾有挂先贤图的也是个别老馆，如南声社的先贤图。

台南南声社先贤图（2014 年 10 月摄于台南南声社）

有关五少芳贤的文献，1876 年南安洪敦仁抄本《指谱簿》最早有介绍，此后，永春陈得胜抄本《灂堂指簿》（1891）、泉州闽台博物馆藏本《泉州大全》（1895）与蔡庆山抄本《曲簿》（1909）、林霁秋编《泉南指谱重编》（1911）均有记载。[1] 此后五少芳贤、御前清曲传说才逐渐在社会上传开，厦门很多书商也因此发行《御前清曲》。

"林霁秋先生从三十三岁起，专心研究泉南古曲，日夜工作，煞费苦心以厘订指谱。到四十五岁时（民国元年），订定五十八套数，即《泉南指谱重编》六大册。"[2] 如果林霁秋三十三岁那年接触五少芳贤材料，那么他最早也是 1899 年才有这材料。

闽台祭先贤仪式一般紧接于祭郎君的后面。祭先贤的弦友与祭郎君的弦友是一样的，但是会换不同的演奏乐器与演唱者。整个用乐过程和仪式过程与祭郎君相同。但用曲选择方面有所差别，如南声社祀先贤仪礼称

① 抄本资料引自云友编著：《泉州南音史略》，（香港）华星出版社，2013 年 12月版，第 39 页。

② 福建省戏曲研究所编：《福建戏史录》，福建人民出版社，1983 年版，第 185 页。

"三奠酒"，起始奏谱《五面》的"金钱经"为序奏，随着演唱《三奠酒》，在乐声中行三奠酒礼。礼毕，续奏《五面》的其余乐章。合和艺苑祀先贤起谱用四空管《五面》首节，唱曲《二调·画堂彩结》，宿谱《五面》二至五节。

当下，闽台的南音社只要有条件，都做春秋祭整弦大会，但郎君祭活动不一定只有春秋祭，也会结合各种现代南音组织活动进行，如2016年南安市南音协会南音传习所挂牌暨祭祀郎君仪式。

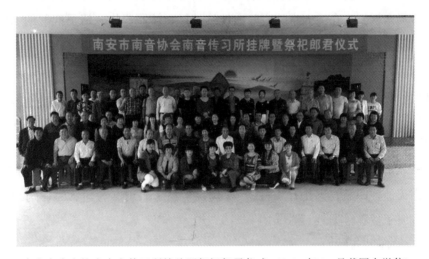

南安市南音协会南音传习所挂牌暨祭祀郎君仪式（2016年10月截图自微信）

各南音组织举办祭祀郎君活动的目的大致有：一是郎君信仰活动必需祭祀郎君与先贤；二是扩大社团影响，有利于招生与争取政府传习计划项目，延续南音的薪传；三是增进社团与弦友感情；四是也不排除有些社团以谋取更多的经济利益为目的，毕竟每一次春秋整弦大会都有很多站山与弦友捐款。

二、人生礼俗仪式中的南音行为

人生礼俗仪式中的南音活动的研究，首见于王耀华、刘春曙《福建南

音初探》^①中"福建南音与民俗的关系及其功能",该章指出,"南音伴随闽南人的一生",的确如此。其次,安溪陈练先生也有专门从各处搜集资料整理成章,由其弟子林中嵘(网名银角子)发布于其博客。吕锤宽先生在其《南管音乐》^②也有个别论述。林珀姬也有专文研究。^③笔者根据多次调查经验,综合以上资料重新梳理。

(一)登科

在封建社会,但逢弦管子弟及第中科举或考取乡间秀才,弦友们用整弦排场来祝贺,在主人家的宅院内披红挂绿,按照起指《清早起》的《锦板·步蟾宫·鱼过龙门》,曲《今旦好日子》《一位读书时》《神仙降》《金花表里》《驻云飞·金榜题名》,宿谱《四时景》尾节,主要南音曲目有《画堂彩结》《二调·集贤宾·金花表里》《长滚·大迓鼓·今宵喜庆》。这些曲目都是喜庆的内容,但要有与这种情形相匹配曲词内容。如《金花表里》曲词:"金花表里,果然是状元及第我名字。记前日落魄受人欺,今朝荣显富贵,令人写书先报小姐伊通欢喜。游街三日,回返家乡耀门楣,答谢天地,即显我男儿有志气。"现代祝贺高考录取、考研、考博与留学也都属于贺登科类。

(二)贺新婚

在南音中贺新婚的曲目较多,曲调选取欢畅、情绪饱满热烈的曲目。在泉州、厦门、漳州一带,但凡弦友结婚,少不了新婚祝贺仪式。一般先起指《我一身》,包括《山坡羊·暮云卷·我一身》《中倍·石榴花落剔银灯·拙时无意》,唱曲《梅花独占春》《二调·集贤宾·一对夫妻》《长滚·大迓鼓·兼葭玉树》《双闺·喜今宵》,《相思引·今朝喜气》《皂云飞·梅花独占》《皂云飞·月老结红丝》等。不同滚门间要用过支曲转。如《一对夫妻》曲词:"(慢头)一对夫妻障和气,世间称羡无比,麟趾螽斯

①　王耀华、刘春曙:《福建南音初探》,福建人民出版社,1989 年版,第 418 页。
②　吕锤宽:《南管音乐》,台湾晨星出版有限公司,2011 年 12 月版,第 35～62 页。
③　林珀姬:《南管音乐中的喜庆曲目曲诗赏析》,台湾《关渡音乐学刊》2009 年第十期,第 127～156 页。

庆济美。（起）蒹葭玉树喜相依，想起姻缘是月老结红丝，琴瑟障和鸣，玉箫曾影凤来仪。窈窕淑女，君子好逑称心意，燕尔新婚，盈门喝彩庆双喜，愿恁伉俪做卜和谐到百年。"宿谱《孔雀展屏》。在仪式完成后，一般演唱歌颂夫妻白头偕老、比翼齐飞的曲目。但不能使用含有某些故事内容的曲目，如《陈三五娘》的私奔、《王昭君》的生离、《祝英台》的死别、《陈杏元》的拆散，以及《卓文君》《西厢记》的曲目，以免主人误会。在入洞房后，可以唱一些少儿不宜的曲目，如《共君结托》《偷眼桃》《灯花开透》《轻轻拉罗帐》等闹洞房的调情曲目。

（三）迁新居

在人生礼俗中，迁新居是象征个人事业有成、人生成功的一项指标。至今能否在一生中拥有自己名下的新居依然是人生成功的标志之一。因此，在农耕社会，迁新居的南音活动也是弦友间彼此庆贺人生喜事的一种。庆新居一般也用小型的排场，用乐方面也是有讲究，必须与庆新居相应的内容，如起指用《出庭前》《二调·皂罗袍·牡丹满园》《竹马儿·过序滚·山不在高》，宿谱用《四时景》《百鸟归巢》《孔雀开屏》。例如《二调·皂罗袍·牡丹满园》曲词："牡丹满园生，莺唤友，燕呼儿，花香鸟叫正当时。春富贵，真有时，春富贵，真无比，咱今相邀同游戏。唯愿寿老万千岁（尾声）年，一家戏采舞斑衣。皆皆喜喜乐心怡。牡丹颜色乜可吝，佳人才子正及时。"

（四）贺寿

闽南习俗，对闽南话谐音有忌讳。一般人在50岁"知天命"以后才做寿，也称"做十"，可是闽南地区都是逢"九"就做，如59岁、69岁、79岁。因为当地传统观念人生逢"九"常有大难，但台湾却不同，逢"一"才做寿，如51岁、61岁、71岁等，但91岁不做寿，有忌讳，91岁做寿用闽南话谐音称"狗寿"，不吉利。寿诞之日，家中张灯结彩，贴红寿联，布置寿堂，在大厅正中悬挂"寿星图"或金字寿帏、寿联，不用横批；中案摆放寿面、寿蛋、寿桃、寿龟、寿包，还可摆水果，但不能摆梨（"梨"谐音"离"）。在桌前点蟠龙大红蜡烛，寿烛有专人看管，经常修剪烛芯，

使蜡烛不淌烛泪或中途熄灭。做寿的人，必须本人愿意负担开销才行。寿诞早上，亲友持帖贺寿，旧例多送寿烛、礼炮、寿帏、寿屏、寿联与贺金；家境好、交谊深的亲友，也有送大件家具如椅子、茶几、卧榻、屏风等，但不能送钟（"送钟"谐音"送终"），但现在都用红包替代。一般女、婿、孙女、孙婿应备寿桃、礼炮、寿面、寿蛋、猪脚、瓶酒或坛酒、滋补品等，以及寿星的衣服鞋帽，前来贺寿。孙辈贺寿要给红包。

有的还有"暖寿"仪式，可奏乐也可不奏乐。大富大贵之家的寿宴规模大，还有请九甲戏跳加官、八仙拜寿、郭子仪拜寿、穆桂英百岁挂帅与南管祝寿戏对台，有些还请师公（道士）来设坛步虚、举天尊、诵文（祝寿文）。一般人家多用寿面款待往来亲友，甚至请不相识的路人吃寿面。特殊的亲友吃寿面用筷子夹起从下端放入口中，不能用筷子夹断，还得夹一点到寿星碗里，称为"添寿"。

弦友则自带乐器去祝寿，坐好后先和好线（调好琴弦），等待礼生唱礼，按一定顺序奏乐。整弦排场按照起指《二调·皂罗袍·自来生长》《二调·一封书·咱双人》《长滚·越护引·纱窗外》，唱曲按滚门先唱【二调】滚门曲目，如《二调·集贤宾·画堂彩结》，过支曲后转唱《双闺·庆寿诞》《长滚·大迓鼓·今朝庆寿》或《短中滚·今旦庆寿》其他滚门与内容的曲目。这种场合唱曲不可随便唱，必须唱好曲，就是曲词有喜气的才可以。南音的好曲很少，只有像《吕蒙正》故事的，以【北调】的曲比较多，而像《山伯英台》《雪梅教子》的故事曲词较悲伤，就不能唱。《庆寿诞》《今朝庆寿》是南音专门用于祝寿的曲目。[①] 宿谱《五面金钱经》四、五节。据林珀姬教授讲，起指《五面·金钱经》首节，唱曲《长滚·大迓鼓·堂上结彩》，宿谱《五面·金钱经》二至五节。庆寿仪式曲必须用四空管，这是定式，使用五空管就错了规矩。仪式后，可以演奏一些轻松活泼、喜庆色彩的曲目，但不宜演唱颓伤悲切、落难流离之类含有生离、死别、阴山、地狱、鳏寡、乞讨、折寿、伤情、愁苦、跋涉等内容的曲目，如《来到阴山》《鱼沉雁杳》《三千两金》《鹅毛雪》等。从现

① 王耀华、刘春曙：《福建南音初探》，福建人民出版社，1989 年版，第 419 页。

存南音祝寿曲来看，数量相当大，可见传统的贺寿极为常见。现在一般在酒店举办寿宴，但还是要发请帖通知弦友。

（五）吊丧

闽南社会，丧礼是人生最为重要的仪式。常言道，"死者为大"。丧礼也称"白喜"，是庆祝死者脱离人生一切苦恼。据南音名师蔡友镖先生介绍，南音的"三奠酒"仪式根据祭祀死者的身份不同分为"弦管祭"与"孝男祭"两种。"弦管祭"规格较高，通常是本馆阁成员逝世出殡时举办，主祭为该馆馆东或社长。"孝男祭"为生前与馆阁往来较熟但非馆阁成员的人士举办，主祭为孝男（逝者的儿孙）。根据仪式举办的地点不同分为"灵前祭"和"墓前祭"。在吊丧仪式中，唱奏南音进行"弦管祭"是极为重要的，也是以示死者身份的特殊。一般在丧事出殡前两天排场较多，因为前一天要请道士做师公，主持科仪。一般排场结束前才祀"三奠酒"。早期的排场都有排门头。

"弦管祭"简要仪礼如下：① 厅堂供桌上摆排十斋供品。"笼吹"奏【三道】迎"祭员"出堂，南音弦友起指。"祭员"（即主祭官）一般由当地德高望重的人担任。随着"礼生"（即司仪）指挥燃放鞭炮、奏哀乐，"笼吹"再奏细乐后，祭员就位上香。读祭文，从礼生手中接过祭品向逝者遗像鞠躬。这时，弦友唱《三奠酒》，紧接着起指《倍工·五圆美·玉箫声》《生地狱落沙淘金·自君去》《沙淘金落锦板·春夜月·月下杜鹃》，宿谱用《梅花操》第三节。最后，孝子贤孙免冠谢步，行跪礼，"弦管祭"结束。一般只有馆阁的先生、达官显贵、对乡里或馆阁有特殊贡献者，才能用南音阵头仪式送山出殡，南音排在棺木后面，当送客。只有送山时打一遍十音，返回时没有。现在一般是弦友在出殡前于灵前唱《三奠酒》，但没有送山。如果经济不好的弦友，也没有整弦，仅是简单地唱《三奠酒》就结束。在当代社会中，也有专门花钱聘请南音社团去唱奏南音。但不像传统那么隆重而严肃。当代还有专门请南音艺人代死者的儿孙哭丧。

① 王耀华、刘春曙：《福建南音初探》，福建人民出版社，1989年版，第421页。

笔者曾于 2005 年随泉州工人文化宫南音社①为丧礼做排场，他们在事主庭院外面临时搭舞台，排演一台的南音曲目。

厦门的习俗，南音不参与丧事，无论是社员还是一般弦友，因为南音是"郎君乐"，是郎君传下来的，只能唱给郎君听，不能唱给死人听。而且郎君祭后有祭先贤，已经是悼念逝去的社员了。至于逝者与南音有关联，丧家自己凑曲脚，演奏指《举起金杯》和唱曲《三奠酒》等曲目，以寄托哀思，那是另当别论。比如 1987 年集安堂曾小咪与张在我等其他厦门南音弦友在纪经亩丧礼上奏演《三奠酒》。

在台湾，南音参与"弦管祭"是一种常见的仪式活动。据永盛乐府馆主朱永胜介绍，②他在一位南音耆老出殡前于弦友灵前唱《三奠酒》，由于当时死者家里着急出殡，要求他们随便唱下就结束。朱永胜与其他弦友商量只唱头一半就结束。当他跳过中间一段时，感知到死者责备他没唱完，他当时愣在那里。这件事给他和其他弦友触动很大。

三、整弦大会的南音行为

关于整弦大会，吕锤宽《南管音乐》对整弦大会作了界定。温秋菊的《在东方：南管曲牌与门头大韵》即是以整弦大会为实例所做的分析，林珀姬的《南管整弦拍门头与乐不断》也是专门讲述整弦大会。《鹿港南管口述史》中，李木坤回忆传统整弦拍门头较为细致。笔者在闽台调研时，只听晋江苏统谋先生与安溪陈练先生提起，闽南南音界更多的是使用"南音大会唱"的称法，而整弦大会则为台湾南音界和学界常用术语。因此，本节就以上资料基础上做相对综合梳理。

（一）名称内涵

整弦与排场涵义不同。③整弦，意为乐器的调弦退线。南音演奏前重

① 该社团属于职业演出团体，专门聘请一批青年女性成员，依赖从事日常茶馆表演和人生礼俗仪式演出来维持社团运作。

② 2020 年 1 月 22 日，笔者在泉州与朱永胜访谈。

③ 2023 年 6 月，笔者陪吕锤宽教授调研南音在闽南地区文化扩散时，他特意对笔者强调和阐释二者之别。

新调整弦音，使彼此的音调谐和，名"整弦"；演奏结束时，将琵琶、二弦、三弦的弦放松，名"退线"。整弦，隐含有各个馆阁弦友之间调整各自的心弦，在郎君爷的门下相处融洽谐和之意，引申为正式而大型的整弦大会，亦即南音大会唱。传统的整弦大会一般都会搭锦棚，以示隆重。

排场，是馆阁之间彰显势力，奢华、铺张与讲究的场面。

所谓锦棚，即临时搭盖的华丽的棚子（即现代所谓的舞台），为演出空间布置各种珍藏的书画，以及雕刻细腻的屏风、花草盆栽等。上面悬挂"御前清客"或"御前清曲"横幅，横幅边挂有木质宫灯，舞台正中按上四管编制的中间一张、两边各二张的座序方位摆放五把太师椅，琵琶与三弦位置的太师椅前放两只木雕小金狮（现改为四只），左旁放置一把绣有黄龙的凉伞，和指前还临时在中间太师椅边再摆放一把椅子，两边太师椅前再临时各放两把椅子，形成十音编制。这是传统南音馆阁最为盛大的节日，南音人用张灯结彩、金碧辉煌的舞台来举办整弦大会。现在闽南有条件的地方还临时搭锦棚，台湾的南音社多数挂靠宫庙，因此其整弦大会亦设在宫庙内。

（二）场合功能

整弦大会的场合很多，并不局限于郎君祭后，而是有重大节庆、神诞节庆、政治活动、民俗活动、人生礼仪活动等都属于整弦大会的场合。整弦大会既可由某一馆阁自行举办，也可由多个馆阁共同承办，还可由某次活动筹办，实际上是多个不同馆阁之间的南音大会唱。

整弦大会的功能，是弦友之间交流情感、切磋南音艺术以及馆阁之间暗中较量和强化本馆成员凝聚力的好时机，也是一些年轻优秀社员出头露面的好时机，甚至也是一些站山者借此洽谈商业合作的好时机。

（三）经费和时间

传统的整弦大会的日期由炉主掷筊杯决定，费用来源有四，一是由炉主负担大部分，二是站山乐捐，三是往来参加整弦大会的馆阁集体乐捐，经费较紧的馆阁，还组织本社社员乐捐。

传统的整弦大会，通常是一天、三天、七天，没有两天的。大型整弦

大会通常是三天或七天。现代的整弦大会,由于大家都比较繁忙,多数在一天内完成。

(四)排门头①

所谓排门头,即是按照"嗳仔指""箫指""落曲""宿谱"的顺序,"嗳仔指"指用"嗳仔"与其他上、下四管演奏指套,带有开场的意味。"箫指"是用箫与其他上、下四管演奏指套。"落曲"按一定管门和门头顺序,从七撩至三撩至一二撩至叠,每个门头(苏统谋先生认为"门头"即是"滚门"之别名)都有相当多的曲目,每当要换"门头"与换"管门"时都要用过支曲转,曲目规范极为严格。

1949 年以前,闽台均有排门头的习惯,后来就比较少排门头了。目前,闽台南音文化圈中,吴素霞与林珀姬两位女士为恢复在整弦大会的排门头传统作了尝试。2016 年福州大学人文学院主办"国际音理会亚洲大洋洲地区第四届国际学术研讨会",笔者原计划委托台湾陈廷全联合台北闽南乐府、和鸣南音社、台中中瀛南音社、永盛乐府等团体筹备排门头,后因组委会临时更改演出项目,导致取消排门头。当时拟排门头节目单如下:

国际音理会亚洲大洋洲地区音乐学会第四届国际学术研讨会
传统南音整弦大会"台湾南管代表团"节目单

1.〈嗳仔指〉:听机房、我为乜、孙不肖(13 分钟)

【管门】:四空管【门头】:北青阳过柳摇叠过青阳叠【拍法】:一二拍落慢叠拍

[拍]:黄瑶慧 [嗳仔]:陈廷全

[琵琶]:洪廷升 [三弦]:郭荣州 [洞箫]:陈淑娇 [二弦]:陈国藏

[双音]:陈思涵 [鲛叫]:傅贞仪 [响盏]:江淑贞 [四块]:魏秀蓉

2.〈箫指〉:纱窗外(15 分钟)

【管门】:四空管　　【门头】:长滚越护引　　【拍法】:三撩拍

[拍]:王玫仁

[琵琶]:朱永胜 [三弦]:江淑贞 [洞箫]:王议铉 [二弦]:陈国藏

① 蔡郁琳主编:《彰化县口述历史——鹿港南管音乐专题》(第七集),彰化县文化局 2006 年版,第 29～31 页。

3.〈起曲〉：三更鼓（15分钟）

【管门】：四空管　　　【门头】：长滚越护引　　　【拍法】：三撩拍落一二拍

[拍/唱]：黄瑶慧

[琵琶]：傅贞仪 [三弦]：陈思涵 [洞箫]：陈淑娇 [二弦]：江淑贞

4.〈过支曲〉：中秋时（15分钟）

【管门】：四空管　　　【门头】：长滚大迓鼓过中滚　　　【拍法】：三撩拍落一二拍

[拍/唱]：朱永胜

[琵琶]：傅贞仪 [三弦]：陈思涵 [洞箫]：陈廷全 [二弦]：江淑贞

5.〈落曲〉：山险峻（13分钟）

【管门】：四空管　　　【门头】：中滚十三腔　　　【拍法】：一二拍

[拍/唱]：魏秀蓉

[琵琶]：王玫仁 [三弦]：王议铉 [洞箫]：陈淑娇 [二弦]：邱玉华

6.〈落曲〉：望明月（8分钟）

【管门】：四空管　　　【门头】：中滚　　　【拍法】：一二拍

[拍/唱]：洪廷升

[琵琶]：陈思涵 [三弦]：傅贞仪 [洞箫]：陈廷全 [二弦]：李元泉

7.〈落曲〉：听闲人（6分钟）

【管门】：四空管　　　【门头】：短滚　　　【拍法】：一二拍

[拍/唱]：王玫仁

[琵琶]：魏秀蓉 [三弦]：陈淑娇 [洞箫]：王议铉 [二弦]：邱玉华

8.〈煞谱〉：八展舞（二节起）（12分钟）

【管门】：四空管　　　【拍法】：一二拍

【标题】第二节/夜游　　　第三节/夜赏　　　第四节/夜乐　　　第五节/夜唱

第六节/折双清　　　第七节/六绵搭　　　第八节/凤摆尾

[拍]：王玫仁

[琵琶]：魏秀蓉 [三弦]：郭荣州 [洞箫]：陈廷全 [二弦]：陈国藏

2019年、2020年泉州南音艺术家协会与中国艺术研究院音乐研究所联合复原排门头，结合现代演出场馆的音乐会形式重现了南音作为文人雅乐的传统艺术，用现代剧场的审美取向融合传统南音整弦大会，南音弦友也按照现代剧场的管理要求去欣赏、去体悟音乐会化的整弦大会。

1. 整弦大会的排场。按"嗳仔指"（即"十音"）、"箫指"（即"合

指"）、"唱曲"、"宿谱"的顺序。传统的嗳仔指一般由主办馆阁承担演奏，以示该馆的实力。箫指演奏者一般由各馆阁的先生组成，象征郎君门下团结一起。现在整弦大会，嗳仔指与箫指也都采用各馆派员参与合奏。箫指接"曲"都有固定的曲子，因为"指"开头多是"七撩"的，要合哪一套通常视"起曲"的"门头"而定，如要唱"长、中、短"的曲，就合指《春今卜返》，宿谱用《三面》《五面》《八面》。唱【北调】的曲，就合指《金井梧桐》《忍下得》《亏伊历山》，宿"四大谱"。《亏伊历山》第一节虽然是【叠韵悲】的，但因第二节【北调】的部分是"一二撩"的，非常短，所以通常从第一节开始演奏。要唱【相思引】的曲，就合指《月色卜落》，都是固定的。"指"《自来生长》接【二调】、"长、中、短"的曲，《纱窗外》接【二调】，不是接【长滚】的曲。"倍士"常合"指"《花园外》较多，《听杜鹃》较少，《我只心》第二节《移步游赏》更少用。另外，"起指"还可以用《记相逢》《月色卜落》一节。因为《记相逢》的第一节是【倍工】"七撩"的，而【北相思】是"三撩"的，所以只从《月色卜落》后就开始起曲。

2. 排门头规矩。通常第一个门头的第一首"曲"有慢头，最后一个门头的最后一首"曲"有"慢尾"，中间的门头不用"慢头""慢尾"，只在门头转换时唱一首过支曲连接两个门头。

第一，排场的"长、中、短"，【北调】【相思引】，"四子""倍士"几种门头，通常一天一种，如果要换门头也可以，例如【相思引】过【北调】。

第二，"四子"按照【北相思】【沙淘金】【叠韵悲】【竹马儿】的顺序，各唱一首完，再重新轮流，各门头中间不用过支，起【北相思】的"指"（箫指），最后以【竹马儿】结束。"四子""起指"也可以是《北相思·绣阁罗帏》《叠韵悲·亏伊历山》《沙淘金·般奏龙颜》《竹马儿·良缘未遂》等四套中的一套。

第三，起曲按"四子"顺序，从【北相思】开始，【竹马儿】结束。要反复三或四次都可以，但是不可以混淆。最后收"四大谱"其中一套。

后来常用【相思引】的曲子代替【北相思】的，戏称为"五子"。

第四，只有"倍士"才会一直都是"倍士"的曲目，或者是"长、中、短"，还有"三撩过一二"，有使用"过曲"，就是过支。"起、过、收"的人必须有声音才可以，否则一天要唱好几首太辛苦了，像【长滚】的门头都是属于大曲子。

"指"《二调·自来生长》《倍工·心肝悗悴》《中倍·趁赏花灯》《大倍·一纸相思》《小倍·为君去时》称为"五大支头"，是五种"七撩"的门头，是各馆都有的曲目，一般会先学。"四大谱"也是。"五大套""八大套"以外，"套外"的曲目比较多，有的馆可能有学，有的馆可能没学。像《南海观音赞》就属于"套外"，观音生日排场时用，是诵经的。

第五，传统排门头习惯的差别是没有"七撩"的曲目，只从"三撩"的曲目开始，而且通常馆内"作会"才有排门头，寺庙"神明会"或一般节庆等排场就没有，随便唱什么都可以。

此外，现代整弦大会无法按照排门头要求进行，一是年青一代的弦友没见过、没听过排门头，且不懂得排门头规矩；二是弦友们掌握的曲目多为草曲，严重雷同化；三是现在学南音的多为初学者，通常只学"一二撩"的较简单的曲子，"七撩"曲对初学者来说太难了，而且也没有唱过支的"首见"（即第一支曲）了。

3. 泡唱

随着技艺精湛的南音先辈的减少，越来越多的南音人不懂得排门头，也没有掌握一定的滚门，无法进行排门头演唱。所以现在的整弦大会，多采用泡唱，即不根据滚门的顺序，而是演唱自己掌握的曲目。但是各位唱者的曲目都不重复。

四、传统民俗文化生态中的南音行为

中国的传统民俗节庆繁多，春节、元宵、清明、端午、中元普度、八月十五、冬至等等，南音活动贯穿始终，年年如此。不仅如此，在闽台各地，民间信仰极为盛行，从佛教信仰、道教信仰到民间宗教信仰，各种

佛、神、鬼的庙宇遍布乡间大地。而其中最为主要的神诞节日，除了郎君外，还有观音、妈祖、关帝、注生娘娘、保生大帝、田公元帅、开漳圣王，包括各地的王爷、土地等。许多南音社原本依托于这些宫庙，因此在神诞节日时也要出阵、排门头等。

（一）民俗节庆中的南音行为

闽台各地的民俗节庆，往往在元宵和中秋这两个节日筹办整弦大会，也往往以踩街和出阵的方式进行南音活动。

1. 元宵踩街

元宵，在古代称为"上元"。泉州元宵踩街这种传统习俗不知始于何时。据南宋孟元老《东京梦华录·元宵》载："正月十五元宵，大内前自岁前冬至后，开封府绞缚山棚，立木正对宣德楼。游人已集御街两廊下，奇术异能，歌舞百戏。"① 由南宋元宵歌舞百戏的习俗可知，元宵游赏活动早在唐宋时就已盛行。泉州的踩街妆阁活动历史亦相当久远。据明代《闽书》记载："泉中上元数日，为关圣会，妆扮故事，盛饰珠宝，人物靓妆艳冶，谓之迎会。"② 而明代梨园戏剧目《荔镜记》讲述泉州人陈三在元宵节灯会遇见五娘。可见元宵赏灯游玩习俗相当久远，而且一直延续至今。在梨园戏剧目《李亚仙》中，中秋节还有彩球舞与拍胸舞等民俗舞蹈。现代泉州元宵习俗与古代习俗相印证，说明踩街是延续自古代的传统。而据唐代段安节《乐府杂录》载，唐贞元年间，琵琶演奏家段善本和尚与康昆仑曾在长安"登彩楼""斗声乐"进行琵琶演奏比赛。③ 泉州南音也在元宵节踩街活动后，面对面"搭锦棚"比赛南音，不同馆阁间进行排门头比赛。

1980 年代以来，在每年元宵之际，泉州都会筹办大型的南音大会唱活

① 〔宋〕孟元老等著：《东京梦华录·都城纪胜·西湖老人繁胜录·梦粱录·武林旧事》，中国商业出版社，1982 年版，第 37—38 页。

② 〔明〕何乔远：《闽书（一）·卷三十八"民俗志"》，福建人民出版社，1994 年版，第 950 页。

③ 〔唐〕段安节：《乐府杂录》，《中国古典戏曲论著集成（一）》，中国戏剧出版社，1982 年版，第 50—51 页。

动（见后述）。

2. 中秋节南音活动

中秋节，是中国传统家庭团聚的重要节日。这一天，人们一般会吃月饼、赏乐，而南音馆阁则会专门组织南音活动。一般的南音活动是馆阁社员自己庆祝，也有几个馆阁共同组织，一起排门头。当代，各地南音社团也与地方政府合作，筹办南音大会唱活动（见后述）。

（二）神诞节日中的南音行为

各地的南音馆阁，都会根据所依附宫庙供奉的神诞节日举办南音排场或者出席阵头。

1. 佛事活动

每逢农历二月二十九、六月十九、九月十九的观音圣诞日、成道日与出家纪念日，驻宫庙的南音馆阁都会参加宫庙的演奏活动。在供奉十斋供品的佛堂前，先起指《南海观音赞》，再唱佛家结咒偈语："南无水月轮菩萨摩诃萨，南无观自在菩萨摩诃萨，南无救苦救难菩萨摩诃萨"，宿谱《梅花操》首节开始，以《四时景》的"冬景"尾段结束。同样的起指、唱曲、宿谱，只是用结咒偈语替代"曲"。台湾祭祀菩萨是起谱《四不应》首节至六节，唱曲《南海观音赞》，宿谱《四不应》七节至八节。祭祀仪式结束后，可以演奏演唱一些平常曲目助兴，但也以《寿昌寻母》《唐僧取经》《目连救母》等故事的曲目为宜。近年来，厦门南普陀观音诞时，寺院都会邀请厦门南乐团去奏唱《南海观音赞》，厦门南乐团委约江松明先生重新配器。

2. 道事活动

农历九月九是闽南习俗中的"仙公生日"，"仙公"指八仙中的吕洞宾和铁拐李，这两位神祇的生日同月同日，刚好又逢中国重阳佳节。因此，九月九的南音唱奏除了宗教色彩外，还带有民俗气氛。仪式开始后，先起指《亏伊历山》，包括《亏伊历山》《见浑天》《于我哥》三支曲。由于与道教有关，所以这里《亏伊历山》被当作指，《见浑天》被当作曲，《于我哥》作宿谱的用途。

3. 民间信仰仪式活动

祀土地公或其他道教祖师，起指《亏伊历山》或以谱《五面·金钱经》首节代指，唱曲《弟子坛前》，宿谱《五面·金钱经》二至五节。也可直接用《请月姑》《弟子坛前》《直入花园》三支曲，一气呵成。

祀王爷、妈祖仪式，起谱《五面·金钱经》首节替代指，唱曲《画堂彩结》，宿谱《五面》二节至五节。

4. 佛、道用乐区别

由于佛、道有别，所以酬神仪式用的曲目也不可混淆。上述仪式后，均可演奏一些平常的曲子助兴多以《槐荫记》《入天台》《崔淑女》等故事的曲目为佳。

《南海观音赞》是南音指套中的佛曲，其曲词与演唱场合，都与佛教仪式密切相关。《普庵咒》指套的三回十八段梵文咒语有很多忌讳，一般南音界也有所顾忌，较少唱奏。所以，《南海观音赞》成南音界在神诞前奏唱的主要曲目。《南海观音赞》包括第一部分赞南海观世音的《南海普陀山》，第二部分《结咒偈语》三句。演唱时有一定的规矩，即开始奏《梅花操》首节入序，尾奏《四时景》冬景结束，并在结尾处须默念颂语："无数天龙八部，百万火首金刚，普庵到此，百无禁忌，昨日方偶，今朝佛地。"所以南音界传言"梅花头、四时尾"，中间唱曲则"百无禁忌"的规约。

5. 案例：光安南乐社的年度神诞庆典仪式

光安南乐社挂靠高雄右昌元帅庙的宅院，现今仍维持着固定且频繁的聚会，时间为每周二、四、六晚上八点至十点。馆中并未设立郎君爷，也没有郎君春秋祭。但是举凡与元帅庙的相关活动都相当配合，只要是元帅庙内，甚至是与元帅交陪①的庙宇需要南音时就会参与。元帅庙内的庆典除庙里主神的生日外，就是配合民间传统信仰重要节日所做的活动，庙里的主神为元帅爷公，共有七位，生日分别为农历五月三日至五日，十一月廿四至廿七日，七位神明的生日刚好落于两个时段之间，光安南乐社就分

① 交陪，平时有密切来往的。

别在每个时段的最后一天进行祀君（神明）。[①] 根据光安南乐社年度庆典时间表，每年安排 17 场与宫庙神明相关的活动。

光安南乐社年度庆典曲目表

祭祀对象	起指	落曲	煞谱
祀其他神明（含福德正神、元帅爷公、妈祖、注生娘娘）	《梅花操》首节、二节	《金炉宝篆》	《梅花操》三、四、五节
祀佛祖	《四不应》首节	《南海观音赞》	《四不应》二节至尾节

右昌光安南乐社年度庆典时间表（2014 年 11 月 25 日摄于光安南乐社）

① 苏静兰：《庙宇、外来移民与南管馆阁音乐活动之关系》，台湾大学文学院音乐学研究所硕士论文，2009 年 6 月，第 23～25 页。

第三节　闽台现代社会文化生态下的南音行为

　　1949 年以后，南音的文化土壤发生了较大的变化，闽台从传统农耕社会向城镇化、工业化与信息化的社会转型。传统南音馆阁的组织机构也改为南音乐社，随着现代学校教育的兴起，1980 年代以来，南音逐渐在两岸进入中小学、中专、大专、大学、老年大学等各级学校，校园成了南音传习的另一阵地。2009 年南音列入非遗名录，为闽台南音界的南音薪传注入了生机，也为各级政府更大力度和更多投入去保护南音提供了条件。越来越多的南音组织机构成立，并加入南音传习队伍，使得从事南音再度成为这个时代的香饽饽。南音活动不再局限于传统馆阁与传统民俗生活，而是以更加崭新的姿态出现在剧场、文化舞台与竞技平台上，呈现出多元化价值取向的行为趋势。

　　一、文化与教育系统主导下的南音竞技行为及其成就①

　　1949 年以前，整弦大会与拼馆、踢馆、拜馆通常是民间组织的带有竞技性的活动，这种活动在当代仅剩下整弦大会与拜馆，踢馆与拼馆已经消失了。但是代之而起的是现代竞技行为模式。这种竞技行为通常是政府文化部门、教育部门或文联组织的比赛，既有专业比赛，也有业余比赛。1990 年代以来，泉州、厦门为了发现培育下一代南音精英，通过多渠道推出南音展示与竞技平台，为中小学生学习南音注入了强大的精神动力，用比赛的奖项来激励他们学习南音的志趣。竞技活动成为南音乐种在时代发展的动力源。

　　（一）专业与业余的南音竞技

　　闽台两地为南音的时代化提供了多种多样的竞技平台。自 1950 年以

　　①　因资料收集对象的丰富性，仅靠笔者调研难免挂一漏万，故本文资料只为说明现象，并非全部。

来，国家通过各种展演、会演活动，以及设立曲艺专项奖项，为南音表演艺术提供了比赛平台。同时，福建省也启动了如青年演员比赛、福建省艺术节等赛事，为南音专业演员提供舞台。2014年以来，为了推动福建省曲艺薪传，福建省曲艺家协会专门设置了青年与青少年的丹桂奖，并努力推荐青少年参与全国少儿曲艺大赛，为专业与业余南音人才提供了艺术展示的平台。台湾地区为表演艺术类搭建了台新艺术奖平台，但未专门为南音设立比赛平台。不仅如此，在泉州、厦门地区的市、县区等各级文体与教育部门，还专门设置了各种南音比赛平台。此外，通过电视媒介举办曲艺、南音电视大赛等大大提升南音表演艺术的推广力度。

1. 国家级竞技行为中的南音艺术成就

为了发展中国民族音乐，国家专门为中国传统音乐艺术、戏剧艺术、曲艺艺术设立了相关的奖项，这些传统艺术为了能够适应现代化舞台与西方化审美的比赛，多是采用了在传统乐种基础上，进行舞台形式的创新和音乐本体上的发展，将传统音乐素材与西方作曲技术相结合，将传统音乐样式与现代舞台灯光艺术相结合，创作出符合现代艺术美学特质的作品。南音作为中国传统音乐大家族中的一种，也不能例外。经过包装改造过的南音，与其他现代化的音乐艺术同台竞技。

1949年以来，国家宣传部、文化部、文联与各种艺术协会，通过不同展示平台，为专业团体和演员创造了竞技平台。厦门、泉州的南音专业团体与演员通过携新作参赛，斩获各类奖项与荣誉。

（1）泉州市南音乐团在国家级竞技行为中获得的艺术成就

泉州市南音乐团参加过全国（南方苏州片）曲艺调演、全国曲艺大奖赛、中国曲艺节、国家文化部"群星奖"、中国曲艺"牡丹奖"、中国民族器乐民间乐种组合展演等多种国家级赛事，并参加中央电视台晚会录制、北京国际音乐节的"中国泉州南音年"、中国非物质文化遗产成果展专场晚会等，在荣获奖项与荣誉同时，也推广了南音艺术。

泉州市南音乐团历年获奖情况选登

活动名称	年度	届数	荣誉
全国第一届音乐周	1957	第一届	《侨眷蒋淑英》获优秀节目，被选进入中南海为党和国家领导人演出，演职人员受到领导人的接见
全国（南方苏州片）曲艺调演	1982		《桐江魂》获创作与作曲一等奖，黄淑英、陈小红获演员一等奖
全国曲艺大赛	1986		周碧月《审月英》获三等奖
全国曲艺大奖赛	1990		《归来赋》获演员二等奖、乐队伴奏三等奖
中国曲艺节	1990	首届	《海峡情》入选
	2002	第四届	《深深海峡情》献演
	2005	第五届	《生命的交融》获精品剧目奖
文化部"群星奖"	1997	第七届	《情洒丝绸路》获优秀奖
中央电视台第四套"神州戏坛"100 期纪念晚会	1999		《春溢故园》《把鼓乐》入选
北京国际音乐节	2004		"中国·泉州南音年"
中国非物质文化遗产成果展专场晚会	2007		《枫桥夜泊》入选
中国曲艺牡丹奖	2012	第七届	李白燕《出塞和亲》获表演奖
	2014	第八届	庄丽芬《落尘》获新人奖
	2018	第十届	庄丽芬《海丝航标颂》获表演奖
中国民族器乐民间乐种组合展演	2013	首届	泉州南音乐团获职业组优秀演奏奖

（2）厦门市南乐团在国家级竞技行为中获得的艺术成就

厦门市南乐团参加过华东区民间音乐舞蹈节会演、华东古乐·国乐演奏会、全国第一届民间音乐·舞蹈会演、全国第一届音乐周、全国曲艺调演、中国艺术节、中国曲艺节、中国戏剧节、中国曲艺牡丹奖、海峡两岸

欢乐汇展演等全国性比赛，获得各项荣誉与奖项。

厦门市南乐团历年获奖情况选登

活动名称	年度	届数	荣誉
华东区民间音乐舞蹈节会演	1953		《梅花操》《走马》入选
华东古乐·国乐演奏会	1954		入选
全国第一届民间音乐·舞蹈会演	1956	首届	《阳关三叠》入选
全国第一届音乐周	1957	首届	《沁园春·雪》《迎龙小唱》获优秀节目，被选进入中南海为党和国家领导人演出，演职人员受到领导人的接见
全国曲艺调演	1958	首届	入选
中国艺术节	1987	首届	《出画堂》入选
中国曲艺节	1990	首届	《刑罚》获荣誉奖
	1995	第二届	《厦门金门门对门》获得了创作、作曲、导演、演出与伴奏五项的"牡丹奖"
	2011	第七届	《情归何处》获优秀节目奖
庆六一农村娃进京文艺演出	1995		《盼团圆》入选
中央电视台"九九归一庆元宵"	1999		入选
中国戏剧节"文华奖"	2002	第十届	大型南音乐舞剧《南音魂》获得文化部"文华新剧目奖"，吴世安和袁荣昌获"文华音乐创作奖"
中国曲艺牡丹奖	2010	第六届	《相聚在宝岛》获节目奖
	2014	第八届	杨雪莉《绣成孤鸾》获表演奖
海峡两岸欢乐汇展演	2013	第三届	《我的家乡在厦门》获一等奖

2. 闽台省级竞技行为及其反映出的南音艺术成就

自 1960 年代以来，福建省政府、文化厅、教育厅、文联、艺术馆等文化与教育单位为福建艺术事业整体考量，通过定期筹办比赛活动，激活福建省艺术团体与从业人员的创作意识、创新意识，培育和发现艺术人才，为国家选送优秀的剧目与节目；2002 年，台湾也重视现代艺术创作，设立台新艺术奖。这些赛事的创立，有力地推动了闽台南音艺术创作。

（1）福建地区的省级竞技行为

福建地区的省级艺术大赛，主要有福建省人民政府主办的福建省艺术节；福建省文化厅与艺术馆主办的"武夷之春"（后改为武夷杯）音乐舞蹈节；福建省文化厅主办的福建省优秀中青年演员比赛；福建省文化厅、"海峡之声"广播电台、福建省广播电台联合举办南音大奖赛；福建省文学艺术家联合会主办、福建省戏剧家协会承办的福建省"水仙杯"青年演员比赛；福建省人民政府主办的福建省"文艺百花奖"；福建省文联与文化厅主办的福建省曲艺"丹桂奖"等，以及曲艺专场，这些专业奖项设立以来，泉州市南音乐团与厦门市南乐团都组织创作节目参加，在历年的比赛中均获得过佳绩，大致如下表。

<div align="center">泉州市南音乐团获得的部分省级竞技成就汇总表</div>

活动名称	年度	届数	荣誉
福建省曲艺会演	1964		黄淑英获优秀演员奖
	1979		黄淑英曲艺《游清源》获演员最高奖
福建省"武夷之春"音乐舞蹈节	1978	第一届	杨双英《山险峻》获演员奖
	1979	第二届	杨双英《山险峻》获演员奖
	1981	第三届	王大浩洞箫独奏《怀念》获优秀节目奖
福建省曲艺调演	1981	第二届	黄淑英《看命先生》获一等奖
福建省南音广播大奖赛	1988		王阿心（王心心）等获专业组一等奖

续表

活动名称	年度	届数	荣誉
福建省优秀中青年演员比赛	1989	第二届	周碧月唱《因送哥嫂》获金奖，王大浩独奏《怀念》、谢晓雪唱《岭路》、纪红唱《满空飞》分获银奖，周成在唱《望明月》获铜奖
	1998	第三届	李白燕唱《三更鼓》获金奖
	2004	第五届	李白燕唱《山险峻》获金奖
福建省"纪念毛泽东主席诞辰100周年"曲艺专场	1993		吴璟瑜作曲《咏梅》获创作奖
福建省曲艺节	1996	首届	《情洒丝绸路》获金奖
	2002	第二届	李白燕唱《深深海峡情》获金奖
福建省水仙花戏剧奖	2000	第七届	庄丽芬获金奖
福建省百花文艺奖	2000	第三届	周碧月《情满围头湾》获三等奖

厦门市南乐团获得的部分省级竞技成就汇总表

活动名称	年度	届数	荣誉
福建省曲艺调演	1980	首届	《鼓浪屿号载客来》获三等奖，《心中悲怨》获优秀奖
	1993		《临江楼会》获演出一等奖、优秀创作奖、优秀作曲奖
福建省"武夷之春"音乐舞蹈节	1981	第三届	《闽海渔歌》《阳关曲》参加，《浔阳江头》获演出三等奖，洞箫独奏《听见杜鹃》获三等奖
	2001	第九届	《长恨歌》获特别奖

<div align="right">续表</div>

活动名称	年度	届数	荣誉
福建省优秀青年演员比赛 1989年改名为福建省优秀中青年演员比赛 2007年更名为福建省优秀中青年演员比赛（武夷奖） 2011年更名为福建省"武夷奖"青年演员比赛	1984	首届	吴世安洞箫独奏《千里共婵娟》获器乐组银牌奖，欧阳丽华唱《为伊割吊》获曲艺组铜牌奖
	1989	第二届	陈美瑜获金牌，黄锦华和王安娜获银牌，吴玲玲获铜牌
	2002	第四届	杨坤圆《为伊割吊》荣获金奖，王小菲《长相思》荣获铜奖
	2007	第六届	杨雪莉、陈慧雅荣获演员组铜奖。郑步清获器乐组银奖
	2010	第七届	郑黎春获银奖、许英英获铜奖、吴月娜获铜奖
	2014	第八届	林德钦《梅花操》获银奖，陈明红获铜奖
福建南音大奖赛	1988		陈美瑜获专业一等奖
福建省戏剧汇演	1990	第十八届	《南音魂》获优秀演出奖、服装设计奖、音乐伴奏奖、主要演员奖、音乐设计奖、剧本三等奖、优秀舞美奖、舞蹈设计奖
福建省曲艺节	1996	首届	《八骏马》入选
	2012	第四届	《情归何处》节目一等奖，陈美瑜获演员二等奖
福建省百花文艺奖	1998	第二届	《厦门金门门对门》获三等奖

续表

活动名称	年度	届数	荣誉
福建省水仙花戏剧奖	2010	第十届	王安娜获表演奖金奖，郑黎春、许英英获表演奖银奖，周瑞红获表演奖铜奖
	2012	第十一届	获组织奖，陈慧雅、杨一红、吴丹娜获表演银奖，陈明红获演奏银奖，陈永升、林德钦获演奏铜奖
福建省艺术节·第二届音乐舞蹈杂技曲艺类优秀剧（节）目展演	2012	第五届	综合组获演出奖一等奖，节目、作曲、灯光舞美、演员等多个一、二等奖
福建省艺术节·第三届音乐舞蹈杂技曲艺类优秀剧（节）目展演	2015	第六届	综合组演出奖一等奖
福建省艺术节·第四届音乐舞蹈杂技曲艺类优秀剧（节）目展演	2018	第七届	《鼓浪曲》获展演节目奖三等奖

（2）台湾地区的省级竞技行为及其反映出的南音艺术成就

2001 年，台新银行赞助支持"台新银行文化艺术基金会"创设了"台新艺术奖"，开启了视觉、表演与跨领域艺术类创作奖项先河，通过特殊评选机制，包括全年专业提名、观察与艺术评论的发表，同时结合国际评审的参与，"台新艺术奖"以鼓励台湾地区专业创作成果为主，试图打造台湾当代创作者与国际对话的平台。

"台新艺术奖"虽然属于民营基金会创办的评审，但却是官方认可的艺术类奖项。该奖项设置经过十几年的运作，不断完善。第一届至第十一届（2001～2012）以奖励当年度最杰出创意表现，或最能凸显专业成就的视觉艺术与表演艺术节目为主，每年颁发年度表演艺术大奖、年度视觉艺

术大奖，以及跨领域评选出"评审团特别奖"等。第十二届至第十四届
（2013～2015），应当地艺术跨界之趋势，结合当下社会现象的反思与驱动
具丰硕能量的特质，改为以不分类方式评选与给奖，唯保留"年度大奖"
不分类精神，容纳艺术创作更大的可能性与未来性。

该奖的运作，包括负责提名观察人的机制，透过网络功能建立公众参
与讨论的渠道，定期公布提名、复选、国际决选的程序，对外推广宜达到
封冠的仪典。专业人士的参与和各方力量的投入，试图通过一个艺术桂冠
的打造，能够兼及文化环境的改善，缩短艺术与民众的距离，让创意的活
动与美感的事物自发地融入生活。

2002 年，汉唐乐府《韩熙载夜宴图》入围第一届台新艺术奖。其入围
理由为："在现代剧场导演的统合下，南管与梨园乐舞的创作基材，加上
点到为止的戏剧情景，使歌舞演员淡淡地出入角色，成为流动画卷式的布
局，成功地将静态的画作鲜活于舞台上；厚重的木质舞台以及色彩繁复的
服装，呈现偏重风格化的视觉表现于层次变化，在传统南管之外开创整体
剧场演出的新风貌。"[①]

2007 年，江之翠剧场《朱文走鬼》获得第五届台新艺术表演艺术年度
大奖。

2009 年，心心南管乐坊《时空情人音乐会——舒曼与南管的邂逅》入
围第九届台新艺术奖。其入围理由为："将两种产生于不同时空的乐种，
借着音乐之内在韵律以及身体性的结合，创造了新的艺术诠释空间。本演
出以舒曼的《诗人之恋》连篇歌曲，穿插搭配南管传统曲牌，二位演出者
以类似清唱剧的精湛演出，穿插并陈，并未改变两种乐种的本来样貌，抓
住了两个乐种同以诗意之内敛精神与身体韵律表达的根本。南管时而在艺
术歌曲演唱中，出人意表地插入，但却不显突兀；另外，南管歌曲在内敛
却有高度戏剧张力的艺术歌曲旁衬之下，甚至在戏剧性更压倒艺术歌曲，

① 台新银行文化艺术基金会网页 http：//www. taishinart. org. tw/chinese/2_
taishinarts_award/page_sub. php.

成为两种不同表演方式辩证式对话的最佳典范。"①

台湾奖项设置主要是推动艺术创新、跨文化艺术发展，对中国传统文化的保留意识比较淡薄，更加强调多元文化的融合。而闽南的奖项虽然也强调创新，但是观念更为保守，更加重视中国传统文化内核的保留。

3. 市级竞技行为及其反映出的南音艺术成就

泉州与厦门的宣传部、文体局、教育局与市文联，重视南音的专业创作与表演艺术，专门设立了相关奖项。

1996 年，厦门市第二届姚嘉熙文艺奖，王安娜获戏曲新人大奖。2002 年，厦门艺术剧院"厦门市第 2 届文学艺术奖"，杨坤圆（即杨雪莉）、王小菲获优秀金鹭大奖，王小菲获优秀新人奖，连方红获金鹭演员奖，吴世安获作曲、演奏金鹭奖。

2002 年与 2010 年，泉州市委宣传部、市文联、泉州市电视台主办，泉州市南音艺术家协会、泉州南音乐团、泉州电视台闽南话节目部先后承办了两届"泉州市南音电视大赛"，试图通过大赛发现南音新秀，进而弘扬和薪传南音。第二届电视大赛通过电视与网络现场直播，采用专业演唱、演奏与个人素质问答等方式。来自泉州 12 个县、市与厦门、同安等地的 258 名选手、208 名（队）演唱组、50 名（队）演奏组参加比赛，选手年龄从 5 岁至 82 岁，该届还新增器乐演奏项目，希望借此促进南音演奏水平。

（二）中小学南音竞技行为

1989 年以来，泉州市、厦门市的文体局与教育局，纷纷重视中小学南音新苗的培养，为此，两市及其各区、县都纷纷举办南音比赛，为激励中小学生的南音学习开设了大赛平台。而且，一些民间力量也参与并发起南音比赛。21 世纪以来，国家层面也重视少儿传统音乐艺术竞技行为，并设置相关奖项以推动青少年的参与和艺术教育。

1. 国家级少儿竞技行为及其反映出的南音艺术成就

国家级南音少儿竞技平台主要是全国少儿曲艺大赛，该赛事自 2006 年

① 台新银行文化艺术基金会网页 http://www. taishinart. org. tw/chinese/2_taishinarts_award/page_sub. php.

起，两年一届，是继 2004 年"侯宝林奖"中华青少年曲艺大赛之后的又一个由中国曲艺家协会主办的全国重大青少年竞技平台。由泉州市曲艺家协会与惠安县文联联合报送的南音《好日子》在第五届全国少儿曲艺大赛荣获二等奖。由培元中学报送的南音《春游即景》在第六届全国少儿曲艺大赛中获得一等奖。

2. 福建省内少儿竞技行为及其反映出的南音艺术成就

福建省内少儿竞技行为包括省级、市级、县区级等不同层次的中小学南音赛事。

（1）省级中小学南音竞技行为

由福建省文学艺术联合会与福建省文化厅共同主办，福建省曲艺家协会承办的福建省少儿曲艺"丹桂奖"大赛；由福建省文学艺术联合会主办，福建省戏剧家协会承办的福建省首届中小学生戏曲展演等竞技平台，为中小学南音选手提供了省级比赛的平台。2014 年的首届和 2016 年的第二届福建省少儿曲艺"丹桂奖"大赛中，每届都有 20 多个南音团体与个人节目参加比赛。其中，首届"丹桂奖"大赛的少年组节目中，南音《古韵薪传》获一等奖，南音《春游即景》与《中国梦·南音情》获二等奖。第二届"丹桂奖"电视大赛中，少年组南音《古韵传薪》获一等奖，南音《海丝灯景颂》、南音《信仰》、南音《元宵十五》（漳州）、南音《去秦邦》、南音表演唱《咱厝南音》获二等奖。儿童组的南音《元宵十五》（泉州）获三等奖。福建省首届中小学生戏曲展演中，厦门和泉州两地三所中学表演的南音《春游即景》《感谢公主》《我的家乡在厦门》获得了佳绩。

（2）泉州市中小学南音竞技行为

1990 年 3 月 3 日，泉州市教育局与文体局共同起草、颁发了每年举行一次分级别南音演唱比赛的决定，同年秋，正式发出年底开展首届中小学南音演唱（奏）比赛的通知。教育局还出台规定，在市中小学南音演唱比赛中获得名次的同学在升入高一级的学校时，可作为音乐特长予以加分，市教委还明文规定，凡获得市级南音比赛三等奖以上者，享受其他市级音乐比赛优胜者的待遇，在高一级升学考试中均可享受加分（10 分）的照

顾。泉州市教委与教育局不仅创设南音比赛平台，还为南音比赛获奖者铺设了升学考试的优待条件，用政策鼓励中小学校重视南音教育，勉励中小学生学习南音。

①市级中小学南音竞技活动

从 1990 年至 2020 年，由泉州市文广新局、泉州市教育局主办，泉州市艺术馆、泉州市南音传承中心与县市共同承办的泉州市中小学南音比赛每年举办一届，轮流由各县、区承办，至今共举办了 31 届。其中，第二十六届分为中小学演奏、小学演唱、中学演唱三个项目，全市各县（市、区）就有 35 所小学、20 所中学派出代表队参赛。泉州市中小学南音比赛为南音教育向低龄化、幼龄化推进起到了非常好的效果。迄今，已有一些幼儿园也开办南音兴趣小组。不仅如此，泉州市辖的市、县、区也都纷纷举办中小学南音比赛，让中小学南音教育深入各乡镇、乡村。

②县、区级中小学南音竞技行为

从 1990 年泉州市举办中小学南音比赛后，晋江市、石狮市、南安市等县、市的文体局、旅游局、广电局、新闻出版局、教育局、文化馆、南音艺术家协会也都先后举办每年一届的中小学南音比赛。至 2016 年，很多市、县乃至乡镇都成功举办了数届中小学南音比赛。

2016 年，由晋江市教育局、文体新闻出版局主办的第二十一届中小学南音比赛在池店镇成功举办，全市各教委办（教育办）与各中小学共选送了 80 多名选手。

2016 年，石狮市成功举办了第十三届中小学南音演唱演奏比赛，分为小学组、中学组和器乐组，共有 80 名选手参加比赛。

此外，一些乡镇如安海镇也设立中小学南音比赛。至 2016 年，安海镇成功举办了八届中小学南音比赛。

不仅如此，一些乡贤也慷慨解囊为中小学南音比赛提供赞助。如由南安市教育局主办，英都中心小学、英都南音协会承办，英都镇荣星村乡贤提供赞助的南安市"翁山杯"中小学南音演唱演奏大赛，共有各中小学推荐选拔的 90 多名选手参赛。

（3）厦门市中小学南音竞技行为

1998 年，厦门市文体局、教育局、文联联合主办每年一届的厦门市南音比赛，经过多年的实践，不断发展完善，从 1998 年第一届的青年组与少年组发展成 2001 年第六届的青年组、少年组与成年组；2005 年第九届又扩大为儿童组、少年组、青年组、成年组；2007 年第十一届去掉了成年组，改为儿童组、少年组与青年组；2009 年第十三届再改为儿童组、少年组、青年组与综合节目组，来自厦门市各南乐社、中小学近 60 个节目的 300 多名演员参赛，评出了个人奖、节目优秀创作奖、创作奖和参赛单位组织奖。

2014 年第十七届比赛，新增专业组和少年组器乐比赛，仅翔安区参赛者就来了 120 多人，南音比赛推动了翔安区曲馆的恢复，2014 年已恢复至 18 个。本次参赛者的最小年龄为 4 岁。

2015 年第十八届比赛，共设置唱腔儿童组、青少年组、成人组，器乐青少年组、综合组等组别，来自思明区、湖里区、莲坂区、翔安区、集美区、五缘湾等的 67 组 370 多人参加了比赛，其中，综合组采用了更多舞台表演形式，如多人琵琶、洞箫合奏，下四管打击乐器组合伴奏，结合了对唱、表演唱、小组唱和说唱等形式。

2017 年 1 月，由厦门市非物质文化遗产保护中心等单位主办，厦门市南乐研究会、厦门市南乐团承办的第十九届南音比赛圆满结束，来自各区共 102 支队伍、近 500 名选手参加了本届大赛，共设置了唱腔的儿童组、青少年组、成人组，器乐组，专业（剧团、院校）组与综合组等六个组别。选手年龄从 6 岁至 75 岁。

泉州、厦门两市的文化部门、教育部门、文化馆、市县区非遗中心，以及南音协会、南音乐团都高度重视南音的薪传，经过 30 多年的齐心协力，为南音薪传与南音新人培育营造了良好的竞技空间和学习环境，通过以上的分析可知，南音事业正在各级政府、民间社团的推动下，蓬勃发展。

3. 台湾地区的中小学南音竞技行为

1967 年，台湾设立了"中国民歌比赛"①，包括歌唱和器乐，获奖的参赛乐种如省都十音团、鲁声国乐团、平剧、昆曲、南管等。台湾地区中小学音乐比赛虽然非常活跃，但南音的比赛所占的分量极小。2012 学年度台湾地区学生音乐比赛 65 场中，南音与北管比赛只占一场，且参加的团体不多。从参赛学生音乐的片区来看，北区只有三校参加；中区有一队参加；南区未见有参与比赛团体。北区由兴仁小学、正德中学、安康高中取得优胜，获得参加全省学生音乐比赛的决赛权，并于 2013 年 3 月 6 日参加决赛。中区由南投县鹿谷乡内湖小学获得决赛权。②

近些年各区县市地方初赛时，都是将南音、北管与民乐混在一起比赛，至全省比赛才将南音与北管分开比赛。如 2016 年台湾市级学生音乐比赛，台南市南声社组织了中学生参加台南市学生音乐比赛。

台南南声社学员合影（2016 年 11 月 14 日摄于台中）

① 吕锤宽：《台湾地区民族音乐发展现况》，台湾传统艺术中心民族音乐研究所，2002 年 12 月版，第 321 页。

② 林珀姬：《2012 年台湾南管音乐活动与评价》，吴荣顺《2012 台湾传统音乐年鉴》（光碟），台湾音乐馆，2013 年 7 月版。

4. 闽台中小学南音竞技行为比较

闽台两地中小学南音竞技行为差别较大。首先，闽南地区的政府、学校、民间、教师、家长、学生以及社会都很重视南音的传习，从学校、社区、乡村、乡镇、企业，以及县（市、区）、市、省乃至国家级的官方与民间都设置了各种比赛，投入了相当比例的资金。这些比赛种类多，既有综合性比赛，也有专项比赛。各地的南音比赛最多已经举办了30余届，选手越来越多，规模越来越大，组别划分越来越细，比赛形式越来越丰富，既有现场汇演，也有电视大赛。中小学南音比赛已经牵动了社会各阶层的心，学校也通过各种比赛挖掘人才，教育部门还给了激励政策。台湾地区的南音圈内人认为传统的南音不应有比赛，各地主办单位初赛经费存在着较大问题，而且比赛种类较为单一，县市级以综合性音乐品种的比赛为主，到了省赛才分专项。此现状是由地方政府、学校、家长、学生与社会对南音比赛的重要性认识不足造成的。但尽管如此，闽台南音传习还是朝着良好的方向发展。

5. 其他南音竞技行为

泉州各地政府不仅重视每年度的中小学南音比赛，而且还与民间力量合作，举办有纪念意义的大赛，同时，在晋江地区还利用民间社团优势，组织民间社团、学校等机构，举办南音大赛。

（1）丁马成南音作品歌唱大奖赛

2002年，为南音申报非遗名录造势，并纪念南音大师丁马成逝世十周年，由新加坡湘灵音乐社出资40万人民币，并与泉州南音乐团共同举办的"丁马成南音作品歌唱大奖赛"在泉州隆重举行，来自泉州、漳州的38个单位，90名选手（含少年组56人、成年组3人）参赛。南音名师丁马成提出必须改革南音才有出路，才能生存发展，一生共创作300多首南音新作。

（2）社区南音大赛

1982年，苏统谋先生与其他南音爱好者共同努力，成立晋江南音协会。1990年代中期，在他的策划下，晋江市文化馆组织各乡镇、乡村和学

校，每三年举办一次南音大赛，至今已经举办了 20 多年。2006 年以来，在文化馆的推动下，晋江每年夏天举办一次南音演唱节，每个乡镇轮流唱一个晚上。每年，有 60 多个社团超过 2000 人参加演唱节。

二、闽台现代剧场文化生态下的南音行为

闽台现代剧场文化生态下的南音行为包括了专业团体的惠民演出、接待演出、商业演出、交流演出。闽南的南音国营专业团体主要有泉州市南音乐团与厦门市南乐团，这两个团体都是事业编制，拥有各自的演出剧场。日常的南音活动，主要是惠民演出、接待演出与交流演出。台湾的南音民营专业团体主要有汉唐乐府、江之翠剧场与心心南管乐坊。这三个专业团体也拥有各自的演出场所，主要的南音活动为商业演出。台湾地区由地方文化部门组织南音专场音乐会虽未名为"惠民工程"或"惠民演出"，但具有"惠民演出"的实质。参与"惠民演出"的既有专业团体，也有民间团体。

（一）惠民演出

惠民演出是福建省文化系统专门为专业剧团规定的日常对外演出形式。每个团体每年不得少于一定的场次。但是惠民演出有一定的费用，由地方政府按场次给予补贴。这种补贴在于正常薪资之外，属于劳务补贴。

1. 泉州南音乐团的惠民演出

1993 年，泉州南音乐团（亦名泉州南音传承中心）首次举办"南音演唱乐"活动，历时 2 个月，演出 43 场。曾经一段时期，市政府承诺，每年拨出一定的经费补贴乐团的惠民演出，但最后都无法兑现而不了了之。乐团自行筹资维持了几年，而不得不停止日常惠民演出，仅在每年元宵期间或其他节庆期间进行惠民演出。其演出虽多为传统曲目，但以曲艺、对唱和独奏等多种演出形式为主，如 2015 年 4 月 3 日专场演出部分节目：《霏霏飒飒》《为伊割吊》《山险峻》《一身》《出汉关》《把鼓乐》《鱼沉雁杳》《感谢公主》等。2009 年以来，情况有所改善，南音惠民演出在近几年渐渐转为低价售票演出。

2. 厦门市南乐团的惠民演出

厦门市南乐团位于厦门市中山公园内的南音阁，每个周末白天都有惠民演出，2014 年以来，其将惠民演出取名为"约见南音"，打造成为厦门南音的品牌。2016 年，由于南音阁整修，南乐团将演出地点迁移至厦门市歌仔戏团，照旧演出。同时，为了助力鼓浪屿申请"非遗"，还专门每周组织上岛定点惠民演出。2017 年 1 月，南音阁装修完工，又重新恢复日常惠民演出。其演出以传统曲目为主，但是多经过歌舞化编排。这是为了吸引观众而强化视觉效果的舞台编排。演出依照起指、唱曲和宿谱的程序。

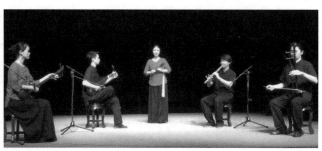

厦门南乐团日常演出（2017 年 2 月 5 日摄于厦门）

3. 泉州"威远楼之夏戏剧节"的南音惠民演出

泉州威远楼始建于唐五代期间，中间有过多次损毁与重建。1989 年，泉州市政府再度组织重建，1990 年开始举办"威远楼之夏戏剧节"，每一届历时 22 天左右，每天晚上一场演出，包括高甲戏、梨园戏、木偶戏、歌舞与南音专场等各类文艺演出。其中南音一般有两三场，迄今已经举办三十一届。由泉州市曲艺家协会组织南音专场演出。这种演出，以文化惠民为目的，不仅扩大了南音的影响，也提高了演员们的知名度。参加演唱的单位不仅仅是泉州南音传承中心（泉州南音乐团），而且各县区南音协会或戏剧曲艺家协会、南音社等都会组织队伍参与，演出团体与受众面都比较广泛。2017 年"威远楼之夏戏剧节"南音演出日程安排表如下图。

泉州市曲协"威远楼之夏戏剧节"南音演出日程安排表

序号	时间	演出单位	演唱节目				嗳仔指 演奏单位	簸谱		联系人/手机
			曲目	演唱者	曲目	演唱者		曲目	演奏单位	
1	9.5	国网泉州供电公司南音俱乐部	1)表演唱《静夜思》	张端真等	5)对唱《共君断约》	张端真 吴淑惠	下四手:国网;拍板:大霞美;嗳仔:品箫;品:南安戏曲艺;上四手:各队各四把乐器	梅花操	南音戏曲艺术协会	少棺13559522867
2	9.5	石狮市狮城南音研究社	2)清唱《梧桐落》	王淑芬	6)《一间草厝》	施贤銮				王文灿18959955931
3	9.5	南安市大霞美南音社	3)表演唱《岭路斜崎》	陈幼梅	7)小组唱《听见雁声》	施培王等				陈火星15085999998
4	9.5	南安市戏剧曲艺家协会	4)清唱《遥望情君》	陈阿花	8)清唱《将进酒》	许秀春				黄世谱13505966616
			4)清唱《一路安然》	卢连英						
5	9.6	晋江市深沪御宾南音社	1)清唱《莫late瑞》	颜丽修	5)清唱《去秦邦》	庄国良	下四手:台商;拍板:深沪;嗳仔:内坑;品:南安诗山;上四手:各队各四把乐器	八骏马	泉州培元中学南音唱团	曾维英13905965096
6	9.6	晋江市内坑镇南音社	2)清唱《随是出来》	杨幼均	6)清唱《思幽公主》	李丽莲				张文谅13600763076
7	9.6	台商区南侨南音协会	3)清唱《望明月》	曾璇萍	7)清唱《莲步轻移》	黄月娥				黄月阳13599296300
8	9.6	泉州培元中学南音唱团	4)清唱《春光明媚》	刘佳蓝	8)清唱《因送哥嫂》	吴体桐				王大洁13806547728
9	9.7	鲤城区南音研究社	1)清唱《无处栖止》	张尧蓉	5)清唱《听见杜鹃》	戴佑珠	下四手:诗山;拍板:湖头;嗳仔:东石;品:安溪;上四手:各队各四把乐器	百鸟归巢	四队联奏	郑芳卉13559522569
10	9.7	安溪县湖头镇南音协会	2)清唱《思幽公主》	李博沣	6)对唱《班头令》	李文杰 李注井				郭永禄13199862147
11	9.7	南安市官桥东山南音社	3)清唱《出画堂》	李美治	7)清唱《宽春天》	郑阳芳				林杰民13960231951
12	9.7	南安市诗山镇南音协会	4)清唱《望明月》	康秀香	8)清唱《岭路斜崎》	郭春香				李科元18965643263
备注	1.安排参演的团队于演出当天下午5:45前到威远楼报到并用餐; 2.每个参演团队按报送的两个节目依次各先唱一支曲,尔后第二轮两唱第二支曲; 3.国网泉州供电公司南音俱乐部、深沪御宾南音社、南安市诗山镇南音协会3队要带下四手。									

2017 年"威远楼之夏戏剧节"南音演出安排表（2017 年 9 月 10 日摄于泉州威远楼）

4. 台湾地区的惠民演出①

台湾地区的惠民演出大致分为两类，一是由行政部门主办的南音专场，二是配合行政部门的展演活动。

（1）行政部门主办的南音专场

2012 年末，台湾传统艺术总处筹备处台湾音乐中心在十方乐集音乐剧场主办一场"音韵久久代代相传"的南音专场音乐会。这类官方主办的南音音乐会已有十年未见。这是一场汇集老中青三代的演出，邀请了由南至北曾获薪传奖的艺师以及所传承的团体，以体现薪传工作须"代代相传"。参与演出的民族艺术薪传奖艺师，有百岁人瑞蔡添木以及南管戏艺师吴素霞；演出团体则有：华声南乐社、中华弦管研究团、集美郎君乐府、江之翠剧场之南管乐团、双城小学、青玉斋南乐社、合和艺苑、振声社。演出

① 　整理自林珀姬《2012 台湾南管活动与评价》，吴荣顺《2012 台湾传统音乐年鉴》（光碟），台湾音乐馆，2013 年 7 月版。

曲目有：起指《出庭前》《鱼沉雁杳》《懒绣停针》，唱曲《三更鼓》《白云飘渺》《心头闷憔憔》《心头伤悲》《秀才先行》，宿谱《花玉兰》《绵搭絮》《去秦邦》《梧桐叶落》《感谢公主》《直入花园》《梅花操》等，这是难得一见的免售票惠民演出活动。

（2）配合行政部门举办活动的展演

首先，配合"交通部观光局"主办的"2012台湾灯会在彰化——彰灯结彩"，在龙山寺演出南音专场，参加演出的团体计有鹿港永乐弦管（2月4日）、合和艺苑（2月5日）、鹿港雅正斋南管乐团（2月11日）、心心南管乐坊（2月17日）、鹿港遏云斋（2月12、25日）。这是彰化县有史以来规模最大、展期最长、主灯量体最大、展演内容最丰富的一次灯会，也是参与人数最多、服务最贴心的惠民活动，增进游客对鹿港的文风与南音的印象。

其次，是配合彰化县文化局"南韵风华·乐传古迹活动"的南音惠民演出。2012年，彰化县文化局为"推广南北管音乐文化，丰富龙山寺之观光及文化艺术内涵"，办理"南韵风华·乐传古迹"演出计划，从3月至12月，每周六日下午2点到3点半，安排彰化县各南北管馆阁至鹿港龙山寺演出。南音方面由彰化文化局南管实验乐团首先登场，各团体演出时间为南管实验乐团（3月17日、9月15日、10月21日）、鹿港遏云斋（4月22日、6月23日、9月16日）、雅正斋（6月23日、8月11日）、永乐弦管（6月17日、9月23日）、南管基础班（8月5日、8月26日、9月9日）、聚英社（8月12日）、南管研习甲班（8月19日、10月6日、10月28日）、南管研习乙班（9月1日、10月7日）、南管研习丙班（9月2日、10月20日）。

彰化县文化局所举办的这两项惠民活动，覆盖当地的南管乐团与彰化南北戏曲馆所有研习班，场次之多、历时之久冠全台，也给了当地弦友更多的演出机会。

（3）音乐沙龙的形式

2000年，台南市文化局长萧琼瑞提出了"古迹音乐沙龙"活动，由市政府提供孔庙场地，组织台南市民间的音乐团体定期在此演出，至今已有

十多年。台南南音社团多，历史久远。但仅有振声社长期参与该项活动。其音乐沙龙演出以传统曲目为主，也是起指、唱曲和宿谱的传统程序。演出曲目如起指《出庭前》、唱曲《听见雁声悲》《因送哥嫂》《心头伤悲》《去秦邦》《守孤帏》，宿谱《五面》。

（4）综合性演出

2011年林文中舞团《小南管》的惠民演出方式吸引了许多观众。2012年，该团延续去年的模式，于八月进驻花莲铁道文化园区，进行为期一个月的"2012驻馆创作计划"活动，活动内容包括：林文中舞团"小"系列作品第四号《小南管》示范讲座、现代舞工作坊、现代舞驻馆创作《铁道中的"小"世界》。活动采用免购票、自由参加的方式进行。《小南管》的特色是以"发现问题"作为编创的出发点，大胆地以现代舞形式挑战传统南音音乐，舞者将随着现场演奏的南音音乐起舞，其融合南管戏身段与现代舞的肢体语汇，试图带给观众视觉与思考层面的冲击。

（5）公益场

心心南管乐坊的跨界演出，总是选择不同的跨界方式。2012年，王心心老师还赴日学习萨摩琵琶，将日本的萨摩琵琶作为跨界合奏乐器。8月3日晚19:30～21:00台北书院（台北市延平南路98号3楼）的"琵琶交弹——萨摩×南管音乐会"是属于公益场，由趋势教育基金会赞助。演出内容是岩佐鹤丈的萨摩琵琶与王心心的南管琵琶，并由知名学者林谷芳参与主持。

（二）接待性演出

闽台的专业剧团都有接待性演出。闽南主要是以政府接待性演出为主，社团交流接待性演出为辅。台湾专业团体主要以接待学者、观光客和想了解南音的一般听众为主。

1. 闽南的接待性演出

闽南的接待性演出主要有三个团体，泉州南音乐团、厦门南音乐团和晋江南音艺术团。近年来，泉州师院南音专业办学渐成规模，也参与该项活动。

首先，泉州市是文化历史名城。泉州南音乐团每年接待性演出的对象除了政府官员，多数是文化团体或文化会议。不仅如此，泉州南音乐团还经常赴京参加接待性演出。以 1984～2007 年为例，其主要的接待性演出如下：

1984 年：3 月接待日本松竹映画株式会社演出。赴京参加全国政协、中国音协、中国曲协、中国音乐学院、福建省文化厅联合主办的"第三届华夏之声——福建南音音乐会"。在人民大会堂小礼堂为中央首长演出。为溥杰专场演出。

1986 年：接待日本著名作曲家专场演出。接待日本"尺八精竹会演奏团"交流演出。

1991 年：接待台湾基隆"闽南第一乐团"。

1992 年：接待台湾凤山市"醉仙亭"南音社弦友。

1997 年：与中央电视台联合录制介绍南音专题片。

1998 年：6 月组织南音晚会"千秋雅韵刺桐城"。8 月乐团发起，市文化局主办、南安市文体局承办"中元金三角海望联谊晚会"。

2006 年：元宵节，应国家文化部等 9 部委及中国非物质文化遗产保护研究中心的邀请，参加在首都民族宫剧院举行的"中国非物质文化遗产成果专场晚会"演出。6 月 9 日，在纪念中国首个文化遗产日综艺晚会上，参加演出"泉州南音"节目。

2007 年：4 月受国家文化部派遣，组织南音表演唱《枫桥夜泊》参加在法国巴黎联合国教科文组织总部举行的中国非物质文化遗产成果专场晚会的演出。

其次，厦门市南乐团自成立起，就担负着厦门市政府的各项接待性演出。厦门既是旅游城市，也是国务院直属的特区城市，因此每年的接待性演出相当多。根据厦门市南音乐团的重大活动，仅举 1992～2000 年为例，其主要的接待性演出如下：

1992 年：1 月 15 日闽台文化学术讨论会元宵文艺晚会。2 月 23 日为纪念毛主席在延安文艺讲话演出。

1995 年：3 月为全国人大常委会委员长乔石同志演出《梅花操》。

1996 年：为时任副总理朱镕基同志演出《八骏马》《出画堂》。

1997 年：6 月 30 日在白鹭洲参加迎香港回归文艺晚会。9 月 20 日，接待菲律宾南乐社演出。10 月 2 日，各地南乐社弦友们聚集近百人欢庆国庆。10 月 3 日为来访客人印度尼西亚南乐社接待演出。

1998 年：4 月 17 日接待了来自美国的客人（船长）。7 月 31 日接待台湾地区台北中小学校的学生演出。8 月 22 日在厦门人民大会堂露天广场，积极参加赈灾义演。9 月 11 日为来自澳大利亚昆士兰·马洛奇市长演出。9 月 13 日以精彩节目接待来自德国的客人。9 月 16 日为日本中国文化交流协会代表团演出。

1999 年：4 月接待荷兰女王及亲王演出。7 月接待美国巴尔的摩市市长科特斯莫克演出。9 月 28 日，接待新加坡湘灵社演出。

2000 年：2 月 25 日为来自印尼和新加坡客人演出。9 月 8 日，香港晋江同乡会来访，举行了接待晚会。12 月 3 日，接待省政协副主席金美、奥地利维也纳音乐会长彼德·华思与文化部中外文化交流杂志社社长主编孙书住演出。

2018 年，厦门南乐团作为国家指派演出团体参加"金砖会议"演出《南音随想》，获得了世界声誉。

2. 台湾地区的接待演出

台湾的接待演出，大致分为三类。一是专业团体自主为来访的各界人士进行现场接待表演，政府基本上不介入；二是由地方文化部门组织民间社团的演出；三是组织南音节目参与某会议的演出。

（1）专业团体的接待表演。

台湾的专业团体如汉唐乐府、江之翠剧场与心心南管乐坊，均有各自的驻团演出场所。慕名而来的各界人士来访，这些团体都会根据不同的情形组织示范性的接待演出。这些演出既是接待性的，又是具有招生广告效应的互动演出。有些民企或公司为了丰富社员的文化生活，也会与这些团体事先联系，他们或为这些成员专门讲座或进行现场互动。一般都会提供

茶水与点心。

（2）地方文化部门组织民间社团的演出

台湾没有公立南音乐团，当需要接待性演出时，一般组织某个民间团体或某些民间团体。以闽南乐府的接待性演出为例：1979 年 11 月 6 日，台湾"内政部"举办的为发扬宗教力量改善社会风气研讨会，邀请闽南乐府在联谊乐会演奏南音。1980 年 6 月 27 日，应许常惠教授为接待福建民族音乐学者王耀华、刘春曙教授举行南音演出。1992 年 2 月 3 日应台北市政府社会局邀请，闽南乐府到关渡浩然敬老院慰问演出南音。1992 年 10 月 16 日台北市立民乐团在市立社教馆为中国现代民族音乐家刘锋举行接待演出。1993 年 2 月 19 日，接待台北艺术学院聘请的泉州姚贻泉、潘爱治与多位学生演出。1993 年 3 月 6 日应台北市诚品书店邀请，在该店艺文活动中心举行示范演奏。

（3）组织南音节目参与某会议的演出

台湾的学术活动相当频繁，尤其是传统文化的国际性会议较多。为给这些会议增彩，往往会组织一些民间社团参与接待性演出。如 1992 年 9 月 15 日第五届国际民族音乐学会会议在台湾师范大学教育学院大楼举行，闽南乐府应邀示范演奏南音。又如 2016 年"开南展翼：亚洲艺术高教领袖高峰会议 Asian Wings Leaders' Summit for Higher Education in Arts"，台北艺术大学音乐学院传统音乐系为会议献演南音谱《西江月》和《八面》（选段）。

（三）商业演出①

南音的商业演出几乎属于台湾专业团体的专利，但近年来闽南的南音专业演出市场逐渐建构中。其一，是台湾没有公立南音乐团，所有的专业团体要申请行政部门的经济补助，必须创作演出，行政部门根据演出售票率来提供经济资助的数目。售票率越高，行政部门给予的补助就越多。而且是所有的艺术类项目都一致对待。以艺术类的"云门舞集"为例，该团每次演出上座率高，因此每年获得的政府补助也最多，一个团就获得了行

① 笔者另有著作《闽台南音现代艺术及其海外传播》，这里仅简要例举。

政部门的近三分之一（亿元以上新台币）的补助。台湾三大南音专业艺术
团体要生存，每年都要创作剧目进行商业演出，通过商业演出的上座率来
获得政府的经费资助。如果其创作的投入没有市场，那么只有亏本经营。
以 2012 年的商业演出为例。

1. 汉唐乐府《殷商王·后》

2012 年 3 月 23 日～3 月 25 日，汉唐乐府南管古典乐舞团新作《殷商
王后——武丁妇好》在台湾中正文化中心戏剧厅演出，以梨园乐舞结合戏
剧性的形式来搬演殷商王与后之故事，乐舞糅合高甲丑的动作。此剧还获
得河南省企业家的大力支持，于 9 月 5 日在台儿庄古城参将署，9 月 5 日
在山东枣庄会展中心都有演出，台北艺术大学传音系多位南管组毕业生作
为乐师参与《殷商王后——武丁妇好》演出。

2. 心心南管乐坊"女子恋南管系列"

2012 年，由蔡欣欣教授策划，将文学与南音音乐结合，心心南管乐坊
创作了"女子恋南管系列"，主要剧目有《羞花——杨贵妃》、《沉鱼——
西施》、《闭月——貂蝉》、《落雁——昭君》、《李清照》（上、下），分别在
大稻埕戏苑 8 楼曲艺场与心心南管乐坊新址（台北市大同区兴城街 10 巷
16 号）表演，两地演出票价不同，大稻埕戏苑票价为 200 元，心心南管乐
坊票价为 500 元。

3. 江之翠剧场之南管乐团的《缘花记》

2011 年，江之翠剧场之南管乐团创作演出了《缘花记》，获得了较大
的成功。2012 年，该团没有创作新剧目，而是继续打磨《缘花记》，分别
在宜兰传艺中心曲艺馆、新北市新庄文化艺术中心演艺厅、新北市艺文中
心演艺厅、新竹市文化局演艺厅、台北故宫博物院、嘉义市政府文化局音
乐厅、新竹市文化局演艺厅、嘉义县表演艺术中心演艺厅等地多场商业演
出。《缘花记》上半场为南管音乐简介、《鱼沉雁杳》《懒绣停针》《梅花
操》，下半场为梨园折子戏《摘花》。江之翠剧场之南管乐团由于当家花旦
林雅岚离团攻读博士后，几位老团员先后转而进入学校进修攻读学位，加
上新培养的团员都尚未成气候，还需要磨练，整个团所受的打击不小。

4. 厦门市南乐团的民间商业演出

这里民间商业演出指厦门市专业剧团受邀赴某地进行商业演出。如1983年，厦门市南乐团应香港福建商会、旅港福建同乡会及香港体育会邀请，赴港作民间商业演出。

近年来，泉州南音传承中心与厦门南乐团都将惠民演出与商业演出融为一体，配合政府的文旅融合经济发展，将南音打造成为商品文化产品。

（四）交流演出

自1960年代以来，台湾南音民间社团初次赴东南亚的交流活动，1970年代，闽台南音弦友在海外首次交流。1980年代后，南音团体交流逐渐趋于常态。因民间交流更为频繁，这里所涉及的交流演出是包括闽南专业团体赴台的交流演出、闽南专业团体赴东南亚国家的交流演出，以及台湾民间团体赴闽南参加政府主办的文化活动，以及台湾南音团体赴海外交流活动。

1. 泉州南音乐团的交流演出

泉州南音乐团的交流演出主要介绍其对东南亚交流与对台交流。

（1）赴东南亚交流演出

泉州南音乐团几乎每年都会赴菲律宾进行南音社团的交流。如1990年，参加菲律宾长和郎君社成立170周年庆典活动。1995年参加菲律宾国风郎君社成立60周年庆典，与国风社缔结姐妹社。还经常往新加坡、印度尼西亚、马来西亚等地交流演出。

（2）赴台交流演出

对台的交流，主要是政府组织的艺术交流活动。如1994年，泉州南音乐团应邀访问台湾南音界，拜访25个社团，演出33场。又如2006年，加入"泉州市赴澎湖文化交流团"为期5天的艺术交流活动。

（3）赴台教学

2009年，泉州南音乐团副团长李白燕带领周成在、周碧月、郭文杰、张惠平、朱美燕与李玉容等人赴台传授南音。周一至周六每天下午与晚上上课，学员报名免费参加研习，为期一个月。

李白燕赴台教学新闻报道（2015 年 8 月 10 日摄于泉州南音乐团）

2. 厦门市南乐团的交流演出

厦门市南乐团的交流演出主要有对东南亚与台湾的交流。

（1）赴东南亚、东亚交流演出

1985 年 3 月，厦门市南乐团赴菲律宾马尼拉演出，应邀进总统府为总统科·阿基诺演出《刑罚》。1992 年 9 月赴日本参加日本石坦市三弦艺术节。1995 年 3 月 19 日应邀到菲律宾，参加菲律宾国风郎君社 60 周年纪念庆祝活动。同年 3 月 26 日在菲律宾与长和郎君社宿务分社联欢。1998 年 6 月 13 日赴新加坡参加"汉唐古乐赋新声——大型南音交响乐演出"演出。2002 年 3 月赴马来西亚参加"21 世纪首届华乐节"。

（2）赴台交流演出

1995 年 12 月，由厦门市文体局领队赴台湾参加艺术交流活动；2010 年，厦门的林家花园与板桥林家花园缔结姊妹园；2012 年台北县政府邀请厦门南音团来台交流，在板桥林家花园演出两场；2016 年，厦门市南乐团赴台交流采风 10 多天，等等。

（3）海峡两岸曲艺欢乐汇

2011 年以来，由中国文联、中国曲协、福建省文联主办，省曲协承办的"海峡两岸曲艺欢乐汇"，利用福建五缘优势，定期每年一届，一届在福建，一届在台湾，至今已经成功举办了十三届，从国家层面为闽台曲艺交流架构了纽带。2012 年、2014 年"海峡两岸曲艺欢乐汇"在台湾举办，中国曲协组织了南北曲艺赴台演出，并举办座谈会，总结经验。如 2012 年

12月9日，"海峡两岸曲艺欢乐汇"代表团抵台展开巡回表演，首站造访文化古都台南市，获得对传统戏曲颇有造诣的国民党台南市党部主委谢龙介的热切接待，双方交流南音、歌仔戏的吟唱技巧。晚间在台南文化中心的展演，泉州南音团的李白燕与厦门南音团的王秀怡表演，或自弹唱，或一人弹一人唱。

笔者与王晓智合影（2014年11月10日摄于台北）

2014年11月第四届"海峡两岸曲艺欢乐汇"，笔者恰好在台湾访学调研，受邀参加座谈会，泉州市南音乐团庄丽芬参加了巡回演出。

3. 台湾团体赴闽南的演出

台湾团体赴闽南演出，除了参加南音大会唱，个人的交流也比较常见。笔者所了解的闽南乐府陈廷全、台中市永盛乐府的朱永胜，以及台中市中瀛南乐社郭荣州等个人比较常来闽南。作为团体的单独交流非常少。

（1）专业团体赴闽南交流

汉唐乐府、江之翠剧场与心心南管乐坊来闽南演出比较多。如2005年汉唐乐府赴北京故宫、厦门林家花园演出《韩熙载夜宴图》，2006年赴福州演出《教坊记》。2011年江之翠剧场赴厦门演出。2016年心心南管乐坊与泉州师院共同创作《南管诗意》在福州演出。

（2）民间社团赴闽南交流

2012年6月12日～6月19日，台南祀典大天后宫南音社前往泉州参加两岸南音交流。大天后宫南音社一行14人受到主办单位泉州市政府老干部局及泉州市老年大学的邀请前往泉州参加"闽南文化节海峡两岸论坛"，参与开幕表演及进行各区南音团体交流展演与座谈会。海峡两岸老人、老戏、老弦友交流展演。2023年7月，南音社以"原乡行"之名赴泉州、厦门多地交流。

（3）台湾团体赴新加坡的演出

2012年2月6日至12日，台北艺术大学传统音乐系受新加坡城隍艺

术学院邀请，参加新加坡全国华乐马拉松项目之一"2012 韭菜芭城隍庙春节庙会南音专场艺术之夜"的三场演出。其中 2 月 7 日及 8 日两场专场演出南音、北管乐及丝竹合奏，2 月 9 日第三场与城隍艺术学院共同演出南音。2 月 12 日参与城隍艺术学院成立三周年庆典。

三场演出曲目分别为：嗳仔指《风打梨》，箫指《出庭前》，曲《在只破窑》《幸逢元宵》《山险峻》，谱《八展舞》；箫指《水月耀光》，小曲串唱《梅花独占》《看见彩楼》《春光明媚》《元宵时》《元宵景》《元宵十五》《春去秋来》，曲《非是阮》《懒绣停针》，谱《梅花操》，嗳仔指《霏霏飒飒》；箫指《良缘未遂》，曲《拙时恩爱》《幸逢太平》《感谢公主》《人声共鸟声》，谱《三叠尾》。

（4）赴冲绳县立艺术大学交流

2016 年 11 月，冲绳县立艺术大学建校 30 周年庆，台北艺术大学传统音乐系一行参加庆祝音乐会，在首里城杜馆前，上半场演出了指《风打梨》，曲《春天好景致》，谱《梅花操》（第三至第五节）；下半场演出了曲《一年四季》与舞蹈，竹节舞，谱《起手板》尾节【绵答絮】。

台北艺术大学演出现场及笔者与吴素霞合影（2016 年 11 月 10 日摄于冲绳县首里城）

三、闽台新民俗文化生态下的南音会唱行为

南音大会唱不仅活跃于传统郎君祭与元宵、中秋节等节庆中，而且活跃于省市内各南音社团之间的交流活动。现代社会南音大会唱，既有传统馆阁文化空间下的形式，也有新民俗文化生态下的形式。按照规模大小，南音大会唱可分为五类，一是已经扩展为国际南音大会唱的活动形式，二

是成为闽台两岸南音交流的活动形式，三是省内南音大会唱形式，四是泉州市、厦门市下属县、市、区、乡镇多个南音社团组成的南音大会唱，五是某个南音社团自行举办的南音活动。

（一）南音会唱行为的历史建构①

国际南音大会唱源于跨国南音交流，最早可溯及1961年，中国台湾台南南声社访问菲律宾马尼拉南音社，首开国际间南音社的会唱。而论及有策划性质的国际南音大会唱，其功臣当推新加坡湘灵音乐社的丁马成先生所倡导的亚细安南乐大会奏。

1. 东南亚南乐大会奏

东南亚南乐大会奏率先在新加坡发起，不断发展壮大，南乐大会奏逐渐成为南音国际交流的主要模式，也成为缔结世界南音华侨的纽带，成为中华文化在海外传播的一种新渠道。随着1981年泉州南音大会唱的兴起，南乐大会奏也逐渐为国际南音大会唱所取代。2011年，在澳门举办的"世界南音联谊会"把海外南音弦友凝聚在一起。

2. 亚细安南乐大会奏

1977年，9月22～24日，由新加坡湘灵音乐社发起的第一届亚细安南乐大会奏在新加坡举行，来自菲律宾马尼拉弦管联合会、马来西亚同安金厦会馆与吉兰仁和南音社、印尼的音乐社参加，开启了多国弦友同台共奏南音的先河。会奏期间，举办座谈会并成立了"亚细安南乐联谊筹备会"，确立了弘扬中华优秀文化遗产，进行南音艺术交流，增进友谊的宗旨。1979年，第二届亚细安南乐大会奏在菲律宾首都马尼拉举办，新加坡湘灵音乐社、马来西亚马六甲同安金厦会馆，中国台湾基隆市闽南第一乐团与新成员中国香港南音社等参与活动。会奏期间举行了第二次亚细安南乐联谊筹备会议，正式改名为东南亚南乐联谊会。1981年，第三届东南亚南乐大会奏在马来西亚吉隆坡举办。新加坡湘灵音乐社，菲律宾马尼拉弦管联合会，印尼南乐研究社，中国的香港南乐研究社、台北市闽南乐府、基隆市闽南第一乐团、台南市南声社，马来西亚的福联会乐团、马六甲南乐代

① 整理自泉州市南音研究社编《泉州国际南音大会唱会刊（1982）》。

表团、巴生雪兰莪永春公所南乐组、巴生雪兰莪同安会馆南管音乐组、巴生雪兰莪庄云筲音乐社、太平仁爱音乐社、吉兰丹仁和音乐社等参加活动。中国台湾被吸收为正式成员。1983 年，第四届亚细安南乐大会奏由中国台湾主办。

3. 国际南音大会唱

2000 年，新加坡湘灵音乐社主办国际南音大会唱，来自菲律宾、马来西亚、印度尼西亚、日本以及中国的泉州、厦门、台湾、香港等 14 支南音代表团参加该次盛会。同年 7 月，菲律宾长和郎君社总社举办的海内外弦友南音交流大会唱。

2002 年，海外各地与中国泉州、厦门、香港、台湾等三十多个南音社团参加澳门南音社庆典的"海峡两岸暨香港·澳门南音大会唱"。

2010 年，菲律宾长和郎君总社成立 190 周年庆典暨第三届国际南音大会唱，此次大会唱，中国台湾参加的团体有台北闽南乐府、台北和鸣社、清水清雅乐府、鹿港聚英社、台南南声社、台南和声社。整体言之，此次的国际南音大会唱，虽然新加坡湘灵音乐社、新加坡传统南乐社都参加了，但是当地国风社与金兰社并未参与，闽南方面来的团体甚多，在泉州大会唱时多已见过面。

2011 年，"世界南音联谊会首届庆典活动暨澳门国际南音大会唱"活动中，来自印度尼西亚、菲律宾、新加坡等国与中国台湾、香港、泉州、厦门的 60 多个社团、500 多名海内外专家学者与弦友欢聚澳门，成立"世界南音联谊会"，举办了首届理监事就职典礼、澳门国际南音大会唱、南音整弦踩街、祭郎君，以及"南音的传承与弘扬"学术研讨会。

（二）南音会唱行为的闽南模式①

1981 年，受新加坡举办亚细安南乐大会奏启发，泉州市政府筹划创办

① 整理自泉州市南音研究社编：《泉州国际南音大会唱会刊》（1981、1982、1984、1986、1995）；黄念旭、龚佳阳、林志杰、叶亚莹编著：《南音》，鹭江出版社，2013 年版，第 163～179 页；王珊：《泉州南音》，福建人民出版社，2008 年版，第 175～178 页。

泉州南音大会唱，借此为纽带，凝聚海内外华侨力量。此举从南音文化出发，为泉州经济发展和招商引入侨资搭桥牵线，为修复与延续历史上海上丝绸之路文化交流与经贸往来筑起平台。

1. 历届泉州南音大会唱

1981 年元宵节，泉州举办了第一届国际南音大会唱。来自东南亚的印尼南音社、菲律宾国风郎君社，中国香港福建体育会文艺队、泉州市民间乐团、泉州市南音代表队与泉州市郊区代表队参加活动，并进行了盛大的踩街活动。海内外弦友同台合奏《出庭前》，泉州市各代表队以演唱传统曲目为主，也有新作品，如林文淑作曲的《迎嘉宾》、吴造作曲的《元宵十五》。

1982 年，第二届元宵泉州南音大会唱，菲律宾、印尼、马来西亚的南音社团，中国香港和台湾的南音社团，以及厦门和泉州本地的多个专业团体和民间团体也参加了会唱与踩街，共演奏演唱 57 个节目，以传统曲目为主，也唱一些新词新曲，如《咏春曲》《愿指日共奏一曲庆团圆》《迎宾曲》《水是故乡清》《侨乡新歌》等。

1984 年，第三届泉州南音大会唱照例安排踩街活动。音乐界名家吕骥、赵沨、李焕之和曲艺界名家陶钝发来贺电。

1986 年，国际南音大会唱移至厦门，来自东南亚各国与中国香港、台湾的十多个南音社团 230 多位弦友，以及省内弦友共组成几十个社团、500 多人共度元宵佳节。

1988 年，第四届南音国际大会唱转回泉州举行，国内知名文化界人士曹禺、赵沨、李凌、郭汉城等发来贺词，海内外几十支代表队参加演出，会唱期间还举办了第二届全国南音学术研讨会。

1994 年，第五届南音国际大会唱在泉州举办，会唱期间除了邀请赛、南音艺术座谈会外，还举办了地方戏剧展演。海内外几十个南音社团数百人参加。

1995 年，第六届南音国际大会唱于中秋节在厦门举办，海内外共 370 多人参加活动。

2000 年元宵节，第六届南音国际大会唱在泉州市召开，恰遇第二届泉州旅游节。来的社团比往届都多，大会唱扩为 5 天，其间举办南音学术研讨会、南音演唱比赛和泉州"三南"文艺晚会。

2002 年中秋节，第七届中国泉州国际南音大会唱暨中国古乐会唱在泉州隆重举办，来自印尼、日本、新加坡、马来西亚、澳大利亚、菲律宾等 6 个国家和中国香港、澳门、台湾地区，陕西、山西、河南等省以及福建省厦门、漳州、三明、泉州各县共 42 个南音、古乐团体汇聚一起，四天的会唱分别在泉州文化艺术中心、影剧院、威远楼、锦绣庄、高甲剧场等地同时进行。本届大会唱是历届规模最盛大、活动最丰富的，既体现了南音交流的国际性，还将中国四大古乐汇聚一堂，成为名副其实的"中国古乐大会唱"。泉州市电视台还组织了盛大的开幕和闭幕综艺晚会，将本届大会唱打造成为国际性的世界艺术节。

2005 年，第四届泉州"海丝"文化节（闽台文化会展）暨第八届中国（泉州）国际南音大会唱在泉州举办，来自美国、日本、法国、澳大利亚、菲律宾、印尼、马来西亚，与中国香港、澳门、台湾的 20 多个南音社团和艺术团体，以及福建省厦门、漳州、三明、泉州的 11 个县、市、区的代表队和中国南音艺术研究院、泉州南音乐团等共 22 个团队参加。在会唱同时举行海峡两岸戏剧展演和交流，其间还开展中国闽台缘博物馆奠基、海峡两岸元宵花灯电视大奖赛、花灯展、花灯谜竞猜、南音博物馆开馆和郎君祭仪式等各种文化活动，共 2500 名嘉宾欢聚泉州。

2005 年，"海峡两岸南音展演暨民间艺术节"在厦门举办，来自新加坡、菲律宾、印尼，中国香港、澳门、台湾、金门以及福建省漳州、泉州、厦门本地的南音乐社参加，南音学者进行了两场南音学术研讨会。艺术节期间上演了台湾汉唐乐府南音乐舞《艳歌行》，新加坡湘灵音乐社专场《花乐夜》，厦门市台湾艺术研究所、厦门市南乐团、厦门市歌舞剧院联合创作大型南音乐舞《长恨歌》。

2010 年元宵节，第九届中国国际南音大会唱依托于泉州"首届海峡两岸闽南文化节"，在传统拜馆活动中拉开序幕。本届会唱举行整弦踩街、

普天共唱升平曲、庆祝南音入选"非遗"大型文艺晚会、泉州同乡恳亲大会、世界泉商大会暨世界泉州青年联谊会成立大会、大型国际性的南音大会唱、闽南文化论坛暨"满天春"南音演唱会、南音保护与弘扬座谈会、海峡两岸戏曲展演、泉州市第二届南音演唱演奏电视大赛总决赛暨颁奖晚会等系列活动。来自菲律宾、马来西亚、新加坡、印度尼西亚、日本与中国港、澳、台地区的 17 个南音社团约 400 人,与福建省厦门、漳州、三明及泉州本地的 20 多个南音社团 300 多人参加活动。其中,台湾地区就有鹿港聚英社南乐团、台北市华声南音社、台北咸和乐团、台南市南声社、金门浯江南音社 5 个南音社团 84 人,美国、澳大利亚与国内各地专家学者也莅临观摩本次国际南音大会唱等活动。正月十六,39 个团体与 5 个民俗表演队沿着府文庙—涂门街—新门街—南音艺苑广场作 500 人大型的南音踩街表演。同时在梨园古典剧院上演"普天共唱升平曲"南音代表作名录曲目会唱,来自海内外的南音团体分别在南音艺苑、文化宫广场、府文庙广场搭台参加广场演唱活动。

2015 年元宵节,由泉州市文学艺术联合会主办"泉州 2015 年元宵节'古韵文都'县域南音会唱"。来自台湾闽南乐府、中瀛南乐社、永盛乐府等,厦门、三明、漳州与泉州各县的几十个南音乐社,数百人参加了本次县域南音大会唱。

2015 年 11 月,永春举办第十一届中国泉州国际南音大会唱暨永春南音大楼(陈秀峰纪念堂)落成 20 周年庆典。这是泉州被评为"东亚文化之都"后的第一次国际南音大会唱,大会唱属于"第十四届亚洲文化艺术节"中的活动之一,安排了盛大踩街活动,在永春南音大楼举行郎君祭仪式,然后分四个演唱场所,来自印尼东方基金会、菲律宾长和南音社、新加坡湘灵音乐社参加了各项活动。

2016 年元宵节,由泉州市文化广电新闻出版局、泉州市文联、中共鲤城区委宣传部主办的"丝海箫音奏管弦——泉州市 2016 庆元宵佳节南音大会唱"在泉州市主办。来自港、澳、台地区,厦门、同安、三明、漳州与泉州各县的几十个南音社团参加本次大会唱。

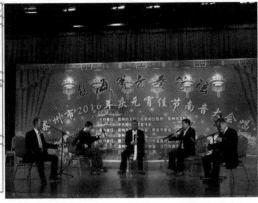

"丝海箫音奏管弦"大会唱时间安排表、活动现场（2016 年 2 月 18 日截图于微信）

2017 年第三届海上丝绸之路国际艺术节暨第十二届泉州国际南音大会唱，2018 年泉州市曲艺家协会承办的泉州市 2018 年喜庆元宵南音大会唱，以及 2019 年第四届海上丝绸之路国际艺术节暨第十三届泉州国际南音大会唱延续了此前的大会唱模式。

2019 年以来，在中国艺术研究院音乐研究所策划与泉州南音艺术家协会的组织下，已连续举办了三届泉州市整弦排场弦管古乐会，2019 年 9 月首届由晋江市南音协会承办，2020 年 1 月第二届泉州市整弦排场弦管古乐会由南安市南音协会与南安市南音研究会承办，2020 年 9 月第三届整弦排场过支套曲弦管古乐会由泉州市南音艺术家协会、泉州市南音传承中心与泉州市非遗保护中心承办。

2. 南音会唱闽南模式的特点

纵观历届泉州南音大会唱，大致有如下几个特点：首先，从最初的艺术性竞技（邀请赛）大会唱逐渐演变为群众娱乐性的大会唱，前几届的大会唱重视艺术性，各社团的节目都不重复，近几年大会唱重视娱乐性，很多曲目重复率高。其次，从重视新作品的创作创新推介转向只唱传统作品。前几届，每一届都有创作和推出南音新作，如第一届的《迎嘉宾》《元宵十五》，第二届的《咏春曲》《愿指日共奏一曲庆团圆》等。第三，

从专项活动逐渐变成各种文化节的一个子项，如第五届增加了戏剧展演，第六届成为第二届泉州旅游节的子项，第七届变成中国古乐会唱，第八届成为第四届泉州"海丝"文化节（闽台文化会展）的辅项，第九届成为首届闽南文化艺术节中的一项，第十一届成为第十四届亚洲艺术节的一个子项。即使是 2005 年厦门举办的海峡两岸南音展演暨民间艺术节，南音会唱也只是其中的一项。第四，从中国音乐家协会、中国曲艺家协会以及各级领导、文化名人重视的文化活动，变成民间乐社自娱自乐的民俗活动。第五，从南音国际交流转为经贸挂帅，南音大会唱成为招商引资服务的功利性交流。可见，南音大会唱越来越边缘化，大会唱历程见证着南音艺术性正在走向衰落。

近年来，南音大会唱呈现出传统整弦大会与现代剧场音乐会文化的整合。2017 年以来，在学界复原传统的呼吁下，2018 年文化和旅游部南音评估小组推动，泉州南音艺术家协会组织，2019 年开始泉州市成功主办了三届整弦排场弦管古乐会，使得整弦大会再度进入南音弦友的视域，为提升南音艺术性奠定了基础。这种复原与传统意义上的整弦大会和此前南的音大会唱相比，无论形式还是内涵都有着鲜明的差别。

（三）南音会唱行为的台湾模式

台湾的南音大会唱最初称为南乐大会唱[①]，后来称为整弦大会，整弦大会延续了传统馆阁的活动。

1. 南乐大会唱

早在 1914 年，台南振声社中秋节的排场有来自台北、台中、屏东的弦友参加；1919 年鹿港聚英社举办"全岛南乐大会"三天，

地方通信·東石·南樂大會

東石郡朴子街青雲閣南樂團·乘舊歷〔曆〕三月二十二三兩日間·該地配天宫媽祖大祭典之機·□主催全島南樂大會·現由主事黃□文·林諒壽□一切事務·並請全島各地新樂同好者·希望多數參加遠境·現已數團決定參加·以助餘興·本年祭典定比例年加倍熱鬧云·

《台南新報》1936.4.10·第12309號

《台南新报》南音活动报道（2016 年 8 月 10 日摄于福州）

① 《南词店会》，《台湾日日新报》1914 年 10 月 30 日；《台南振声社新像开光十一日南管大会》，《台南新报》1934 年 12 月 4 日；何懿玲、张舜华：《南管的历史研究》，《鹿港南管音乐之调查与研究》，台湾彰化鹿港文物维护地方发展促进委员会，1982 年，第 1～34 页；徐亚湘：《史实与诠释：日据时期台湾报刊戏曲资料选读》。

可能有拜郎君、先贤活动，白天、晚上都有排场，可能有排门头；1934 年台南振声社举办"南管竞技会"三天，发请柬邀请南北各地有名的弦友参加。1936 年朴子街青云阁配合妈祖祭典，举办两天"全岛南乐大会"，邀请全台的南音爱好者参加。

2. 东南亚南乐大会唱

1980 年，在台北市传统艺术季中举行了"东南亚地区南乐首度汇演"，1983 年，第四届亚细安南乐大会奏由台湾主办，在基隆、台北、台南、高雄等地都安排活动，由台南南声社承办的七天大会唱活动中，依循古礼扩大举办郎君祭典。此后，台湾已有二十多年未举办国际大型的整弦活动。

3. 2012 台湾南音交流会①

2011 年，福建南音网林素梅与台北奉天宫董事长商议共同承办"2012 台湾南音交流会"活动，时间在 2012 年 11 月 24～28 日。奉天宫董事长在未经过董事会商议，自行答应。当年年底，林素梅老师已经预告交流会并向东南亚发出邀请函，确认 2012 年底将在台湾举办大型国际整弦活动。很多团体都预定了机票。笔者也在受邀之内。奉天宫董事长没想到有这么多团体来，光接待费用预算就要上百万，经董事会商议，决定取消经费支持。东南亚多个团体被迫取消行程，最后以办台湾旅游方式让海外的团体分别由北南两路入境台湾，配合各团旅游行程，安排与各地馆阁交流。对来台参会的团体，安排上煞费苦心，将不同团体分别以拜馆方式进行，如北部地区有些团是安排至和鸣南乐社、闽南乐府，而南部地区则安排至和声社等几个馆阁拜馆。11 月 22 日刚好是和声社水仙王圣诞整弦活动，马来西亚巴生福建南安会馆有多位中小学生参与了整弦活动演唱，其中的成员还有张鸿明老师的侄子，千里迢迢来会亲。此次来台参加的团体，除澎湖县文化局南管班属台湾团外，各地团有澳门南音社、马来西亚雪隆同安会馆南音组、南安市南音研究会、惠安山霞南音社、厦门集安堂、厦门金榜南音社、漳州南音代表团、厦门锦华阁、石狮新湖南音研究社、福建南

① 2014 年 11 月在台中采访林素梅、吴素霞，并参考林珀姬《2012 台湾南管音乐活动与评价》。

音网等弦友参加。

为了让各地来的弦友能够实现原预定的国际整弦大会（福建南音网主办），林素梅与清水合和艺苑社长吴素霞联系，得到了吴素霞的支持。吴素霞运用自己在台中的影响力，向"文化部资产局"、台中市政府文化局申请了部分经费。由合和艺苑主办，联合中部八个馆阁与各地来的弦友进行联谊交流演出，于 2012 年 11 月 24 日在清水港区艺术中心演出"台中南管整弦联谊汇演——思良朋　南管情"。来台参访团体，计有马来西亚巴生福建南安会馆、南安南乐研究社、泉州市山霞镇南音团三团，中部八馆为鹿港雅正斋南管乐团、鹿港遏云斋南管乐团、鹿港聚英社南乐团、永乐弦管、彰化县文化局南管实验乐团、中瀛南乐社、清雅乐府、合和艺苑。11 月 25 日在孔庙明伦堂，主办单位安排了一个简单交流座谈会，台湾学者有辛晚教与林珀姬参与；接着是让海外各地弦友分别在明伦堂、仪门前演出。而原订 11 月 26 日于林家花园户外的演出，因大雨之故取消。也因此，有不少外来的弦友抱怨，此行程中的南音交流演唱太少。

和声社欢迎红纸及台北南管交流大会现场（2014 年 9 月 15 日翻拍于台北）

4. 整弦大会

整弦大会分为年度整弦大会与周年庆整弦大会。前者作为积蓄馆阁影响力的文化行为；后者则是彰显馆阁影响力的文化行为。

（1）年度整弦大会

每年，比较活跃的馆阁都会举办春祭或者秋祭整弦大会。下面以 2012 年度为例，从台湾春秋祭整弦大会看各馆阁的影响力。

4 月 7 日南声社孟府郎君春季祭典整弦会奏，于台南市水门宫前。

4 月 15 日振声社孟府郎君春季祭典整弦会奏，于馆内（不对外）。

4 月 15 日鹿港聚英社孟府郎君春季祭典整弦会奏，于龙山寺中庭广场。

4 月 22 日彰化文化局南管实验乐团春季祭典暨整弦大会，于南北管音乐戏曲馆市民集会室"南管孟府郎君春季祭典暨整弦大会"。

4 月 28 日清水合和艺苑于馆内进行春季祭典暨整弦大会（不对外）。虽不下帖，许多弦友仍然会去参加。

9 月 27 日顶茄萣赐福宫振乐社秋祭，除本馆馆员参与，还有部分他馆弦友共襄盛举。

9 月 29 日合和艺苑孟府郎君秋季祭典暨整弦活动。

10 月 6 日"丝竹古乐　童趣盎然——南管孟府郎君秋季祭典暨袖珍艺品 DIY"，彰化县文化局于南北管音乐戏曲馆举行奉祀西秦王爷、孟府郎君、田都元帅祭典暨整弦活动。

10 月 20 日南声社孟府郎君秋季祭典整弦会奏。

10 月 28 日清雅乐府孟府郎君秋季祭典整弦会奏。

（2）周年整弦大会

一般而言，只有老馆阁才有较为雄厚的实力和影响力筹办逢十或逢百的周年庆整弦大会。下面以闽南乐府的 50 周年庆与南声社的百周年庆南乐整弦大会来看其文化行为。

①台北闽南乐府五十周年整弦演奏联欢会

2012 年 6 月 30 日，台北闽南乐府五十周年整弦演奏联欢会在台北市延平北路六段"鮕园餐厅"举行。此次整弦演奏联欢会特别邀请了闽南泉州德化南音社、安海雅颂南音社等团体来台演出，本地则邀请了台北市华声南乐社、中华弦管乐团、和鸣南乐社、永和南乐社、有记乐府、中瀛南乐社、清雅乐府、合和艺苑、鹿港聚英社、鹿港遏云斋、彰化南管实验乐团、台南振声社、台南和声社等团体共同参与整弦活动。

这是北部地区自 1990 年"东南亚南管大会奏"之后，首次有闽南团体参与的大型整弦活动。由于是馆阁自办，自然无法与"东南亚南管大会奏"规模相比，而且参与团队太多，一天的整弦活动扣掉吃饭的时间，弦友们认为"没唱够"。

②台南市南声社百周年秋祭整弦大会

2015 年 10 月 3～4 日，台南市南声社举办百周年秋祭整弦大会，这是历年来台湾最为盛大的南音大会唱。台湾地区文化资产局、台南市文化局、台南市文化资产管理处挂名为指导单位。新加坡湘灵音乐社，厦门南音乐团，台北、新北、台中、鹿港、彰化、高雄与台南等海内外团体共 20 多个南音社参加了踩街与大会唱。整弦大会采用旧规矩，先发请帖，然后馆内秋祭郎君仪式，第一天顺序为大会奏《出庭前》、起曲《恁官人》、馆阁整弦，宿谱《四时景》；第二天为大会奏《鱼沉雁杳》、起曲《记得阮今》，馆阁整弦，宿谱《三台令》。①

台南南声社百周年庆秋祭整弦大会安排表（2018 年 1 月 24 日摄于福州）

① 台南南音社百周年庆节目册由朱永胜提供。

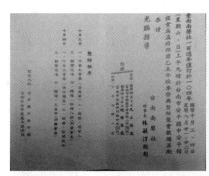

台南南声社百周年庆秋祭整弦大会邀请函与整弦现场（2018 年 1 月 24 日摄于福州）

　　这是历年来台湾最为盛大的南音大会唱，说明了台南南声社在台湾地区南音馆阁中的龙头老大地位。百年整弦大会是南声社艺术实力与社会影响力的综合展示，也是南音弦友展示艺术水平和竞技文化行为的综合性舞台。

　　5. 新型整弦大会——金门南管整弦大会

　　金门作为福建离岛，与福建距离近，落地签大大便捷了彼此文化交流。金门与厦门往来频繁。2017 年 1 月 7 日，由金门浯江书院主办的金门南管整弦大会，金门县的斗门南乐社、津南南乐社、烈屿群声南乐社、浯江研习社与金门传统音乐馆、新锦珠南管高甲戏团等各个馆阁参加了整弦大会。节目顺序为《汝因势》（第五节《亏得你》）、《轻轻行》、《八展舞》（第七八节）、《听见机房》、《望明月》、《把鼓乐》、《思想情人》、《空房清》、高甲戏（《百花台》选段）、《千叮万嘱》、《听门楼》、《重台别》、《吞珠不吐》、《心头闷憔憔》、《秋去冬来》、《随君出来》、《赏春天》、《泥金书》、《书中说》、《一间草厝》、《满空飞》、《梧桐叶落》、《直入花园》、《孤栖闷》、《一位老伯公》、《七月十四》、《轻轻行》、《不良心意》、《五湖游》（《醉太平》）。这些节目中，最为显眼的是由金门传统音乐馆"歌谣班""南管班""月琴乌克丽丽班""二胡班"与领唱所组成的合奏团，这与所有传统南音演奏样式截然不同。

陈廷全、朱永胜、陈锦珠、陈锦姬等合影（2018 年 1 月 24 日摄于金门）

6. 闽台南音会唱行为模式比较

闽台南音大会唱有着诸多的不同。首先是主办单位与承办单位不同，闽南地区都是由市政府出资，文化部门主办，由区或县政府承办，台湾则保留了传统的民间整弦大会模式。其次，闽南地区讲究办会规模，声势浩大，南音只是作为招商引资的一种手段，这种功利性在 2015 年的"第 14 届亚洲艺术节"最为突出，共有 16 个项目，经贸洽谈会成为主角，南音主会场落到永春。台湾的大会唱保留了纯粹的艺术性与娱乐性目的。第三，闽南的南音活动往往鱼龙混杂，政界、文化界、学术界、商界与南音界等各界人士共同参与，台湾则为南音界自主的活动。甚至，闽南的艺术性在走下坡路，重复曲目较多；台湾地区则保持传统的不重复曲目的规矩。最为重要的一点是，目前我们看到的海峡两岸的演出方式，台湾都采用传统规制的坐唱形式，闽南的表演方式则既有传统的坐唱，也有采用立唱、自弹唱、表演唱、对唱、曲艺表演等。闽台南音的舞台呈现形式来看，台湾更注重传统的听觉效果，闽南则强调兼顾视听效果。

（四）闽台新民俗节日下的南音会唱行为

随着时代的发展，除了传统民俗举办春秋祭与南音大会唱，闽台南音社团也根据新民俗节日举办南音大会唱。但这种活动多数在市、县、区或乡镇内的几个南音社组成的，也有某社团自行组织。

1. 新民俗下南音会唱行为的闽南模式

闽南地区新民俗主要是指如国庆、元旦、周年庆、名师诞辰，以及在各种较有纪念意义的节日举办南音大会唱。2009 年以来，泉州、厦门多由文体局、文联等部门组织节日的南音大会唱。

（1）国庆南音大会唱

每年的 10 月 1 日，是中华人民共和国成立的纪念日，泉州、厦门两地一般选择在国庆期间举办南音大会唱。如 2015 年 9 月 30 日，石狮市举办"凤里杯·迎国庆"暨第十二届社团南音大会唱，来自石狮各乡镇的二十个南音社团参加大会唱。该活动自 2003 年开始举办，由石狮市的总工会、文联、文体旅游新闻出版局共同主办。

又如 2016 年 10 月 2 日，厦门思明、集美，漳州芗城、龙海、云霄，泉州城区、晋江、南安、安溪、永春、德化等弦友欢聚在龙海市下庄南音社举办共祝国庆演唱会，分为上、下午两场，节目为上午嗳仔指《出庭前》，下午嗳仔指《直入花园》，宿谱都用《三台令》。

（2）元旦南音大会唱

2000 年以来，每年元旦或是农历的新年，许多社团都会各自组织庆祝活动，这种活动以元旦南音演唱会或社团迎新联欢会。

例如，2017 年泉州台商投资区元旦南音演唱会，各乡镇近百名南音弦友参加活动，嗳仔指《鱼沉雁杳》、唱曲十三支曲、宿谱《梅花操》。又如泉州市曲艺家协会举办喜迎 2017 年新春南音联谊演唱会。

（3）周年庆南音大会唱

周年庆，是新民俗文化的一种庆祝活动。南音活动中的周年庆，包括南音社团、南音协会成立或南音标志性活动创立的周年，还包括一些南音名家的诞辰周年。周年庆一般选择逢五、逢十、逢百等年份，由某个人倡

议，大家决定，也可以由某个人或某单位赞助支持。

其一，南音社团周年庆。例如 2016 年 4 月 23 日，厦门锦华阁庆祝建馆 150 周年庆活动，厦门的一些文化界、音乐界人士与其他馆阁如集安堂、南乐团的弦友也来庆贺，新老社员与来宾按照"起指、唱曲、宿谱"的规制，先合奏嗳仔指《鱼沉雁杳》，唱传统曲目《移步游赏》《感谢公主》《元宵十五》《为伊割吊》与创新曲目《百合花》《我的家乡在厦门》等。

又如，2016 年 11 月，"庆祝永春南音社成立六十周年暨丰泽、安、永、德南音联谊演唱会"由永春县委宣传部、文体新局、文联主办，泉州丰泽区、安溪、德化与永春各乡镇的几十个南音社 200 多人参加了庆典活动。第一天上午举行了郎君祭，下午为来宾大会唱，次日才是永春各乡镇南音社演唱会。

其二，南音名师诞辰周年庆。传统南音界，有祭郎君与祀先贤的习俗。专门为某一南音名师举办纪念会是近年来才出现，受纪念的名师必须是德高望重、艺术精湛，且为南音界弦友公认的。

例如 2016 年 12 月 17 日，由闽南师范大学南音学会主办、龙海市南音研究会协办的"庆祝闽南师范大学南音学会成立 15 周年暨纪念首席艺术导师张在我先生诞辰 100 周年演唱会"，演唱会表演了指《出庭前》、谱《绵答絮》，与清唱、弹唱、表演唱、洞箫合奏等八个节目。

又如 2016 年，泉州地区纪念南音名师林文淑诞辰一百周年的演唱会。这次活动由林文淑的族眷主办，泉州市各县、市、区南音弦友负责人、代表汇聚一起。泉州市鲤城南音研究社特地做了一场"祭祀林文淑先贤"的演唱活动。

（4）新型会唱模式——演唱节与日常演唱活动

2008 年，由晋江市文体局与晋江市文联主办首届晋江市南音演唱节，至 2020 年已经举办了十四届。该演唱节每年一届，每届为期大约一个月，每个晚上一个演出团队。由乡镇或街道组织南音演出团队，后来也组织学校学生参与。最初每年在文化馆附近户外搭台演出，近两年以来，因晋江文化中心南音厅启用，演出改在室内进行。会唱曲目已经不限于传统会唱

形式和传统曲目，而是尝试演出现代南音节目和艺术形式。如2020年由晋江南音艺术团带来的南音剧《印象闽南·玉兰花开的地方》，以传统曲目作为音乐贯穿，结合民俗文化、舞蹈等因素，试图以南音剧的艺术形式再现闽南民俗画卷，进而达到"推进国家公共文化服务体系示范区建设，倡导非遗融入生活、服务社会"的文化传承目的。

（5）其他南音大会唱

在新民俗文化下，南音成了政府、企业与民间社团联姻的媒介。企业借助南音，地方政府借助文化名人，搭建更加多元的南音大会唱平台，以南音会友、以南音洽谈商务。如2016年"福万通"杯南安市南音协会南音演唱大会，这是由政府、企业与南音协会共同举办的南音会唱活动。

又如，2016年新春之际，安溪县南音协会以当地文化名人李光地故居为媒介，邀请泉州市曲艺家协会组织泉州的晋江、惠安、德化、永春南安、惠安、泉港各县、区的南音社团，在李光地故居举办南音联谊演唱活动，将新年庆祝与当地名人文化相结合。

2. 新民俗节日下的南音会唱行为的台湾模式

1945年台湾光复后，台湾南音大会唱都改名"整弦大会"。一些政治性节庆日，如"光复节"由镇公所主持，晚上会在大街的骑楼举办整弦大会的排场，为节庆献礼。[1] 之后镇公所会赠送各馆感谢的红匾，现在一般都用感谢状。聚英社、雅正斋与大雅斋都有过。排场一般按照"嗳仔指""箫指""落曲""宿谱"顺序，曲目也都一样。唱曲都是按"门头"，如【北调】或【相思引】，如果有必要就唱"过支"。

以闽南乐府为例，[2] 1965年11月9日台北市庆祝孙中山百年诞辰，应邀献唱南音。11日、12日举行庆祝晚会演奏南音。1966年10月26日至11月1日，在稻江会堂连续演奏南音给名人祝寿。1975年2月23日应邀

① 蔡郁琳主编：《彰化县口述历史——鹿港南管音乐专题》（第七集），彰化县文化局，2006年版，第131页。

② 刘美枝：《台北市式微传统艺术调查记录——南管田野调查报告》，台北市政府文化局，2002年6月，第26～27页。

参加"台北市各级民众团体新春联欢大会"演奏南音。1984 年 10 月 25 日光复节，参加民族大展，在艺术教育馆演奏南音。

还有一些祭祖或祭孔仪式把南音作为仪式用乐。例如自 2009 年以来，台中市中瀛南乐社受聘每年为台中市张廖家庙祭典大会司乐，参照郎君祭的仪式用乐，为祭典仪式过程伴奏。以 2014 年为例，音乐排场顺序如下：敲钟撞鼓，作大乐即十音合奏《银柳丝》，作小乐即上四管《一朝清》、《直入花园》、《金钱经》、《呵哒句》、《五湖游》（《呵哒句》《醉太平》《番家语》《小采茶》）、《风打梨》、《水木曜光》、《梅花操》（第三节）、《奉君调》、《大典词》、《绵答絮》等。

张廖家庙祭典大会司乐节目单（2014 年 10 月摄于台中）

第四节　闽台文化生态中南音行为模式比较

闽台南音文化生态中，各种南音行为成为维系南音生命延续的动力系统。南音行为包括传统馆阁生态下的传习行为、修习自况娱乐行为与交流竞技行为，民俗文化生态下春秋祭、祀先贤和各种神诞节庆的仪式行为，以及科考、新婚、寿诞、新居、吊丧等人生礼仪行为等，贯穿于弦友的一生。在传统馆阁文化生态下，闽台南音活动大同小异，仅在用乐和一些仪式过程有些微差别。在现代南音文化生态下，闽台南音活动有着较大的差别。

一、创作演出行为的制度差异

泉州南音乐团与厦门市南乐团为事业单位的公立南音专业团体，有稳定的团员，地方政府专门为他们修建了演出场所，以供他们的日常惠民演出，以及政府接待演出和对外交流演出。政府不仅为他们的日常惠民演出提供补贴，而且为他们的大型舞台剧目创作提供专项经费。这两个团体每年有很多政府接待性的演出。近几年来，两个团体增加了闽台交流演出与东南亚交流演出，并且逐渐开拓商业演出市场。

台湾的汉唐乐府、江之翠剧场与心心南管乐坊属于私营南音专业团体，他们自己的演出场地，日常活动的场地均为租赁。只有创作新剧目，通过商业演出的票房来申请政府的经济资助计划。他们没有固定的团员，团员的流动性非常大，以至于他们经常要通过招聘新团员和训练新团员，才能保证演出质量。比如汉唐乐府，近几年已经转到大陆发展，而且几乎没有创作新剧目。江之翠剧场的老团长周逸昌于 2016 年逝世，目前该团也处于过渡期。而唯一活跃的心心南管乐坊，近年的创作演出，将眼光更多放在两岸文化交流，尝试两岸合作与跨文化演出，甚至赴大陆来寻找合作团体，共同打造节目。如 2015 年，王心心与泉州师院合作共同创作编演了《南管诗意》，2016 年与东山御乐轩、晋江陈埭民族南音社、厦门锦华阁共同合作演出了《百鸟归巢入翟山》。

东山御乐轩《百鸟归巢入翟山》排练现场（2016 年摄于御乐轩）

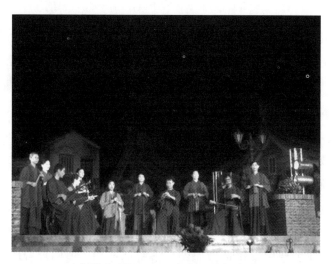

金门演出现场（2016 年摄于金门公园）

2017 年 1 月，王心心再度携手两岸民间南音素人，创作演出了《心心念念〈普门品〉》。

《普门品》演出广告（2017 年 1 月截图于日本冲绳县）

台湾专业团体也参与接待性演出和交流演出。

闽台南音专业团体在创作观念上存在着最大的不同是，闽南强调旋律创新，用创作来替代传统曲牌音乐与传统滚门音乐。譬如 2016 年，泉州市南音乐团与泉州师院联合创作的南音古典歌剧《凤求凰》获得了第六届福建省艺术节音舞曲杂类第一名的成就，可见闽南对创新的重视。台湾的三个南音专业团体都强调不改变南音固有曲牌、滚门和曲调，只是在演出样式和舞台呈现方面进行创新，通过各种尝试来达到南音现代化的效果。

二、竞技行为的平台构建差异

闽台在比赛平台搭建上有着很大的不同，从这点也可以看出，闽南从政府、学校、社会、企业、家长、学生到南音人都非常重视南音的竞技，借此提升南音人的技艺水平与下一代南音学子的南音艺术。闽南为推进南音艺术水平的提升，提供了多层次、多类别的比赛平台，既有综合性比赛平台，也有南音专项性比赛项目；既有现场大赛，也有电视大赛；既有官方赛事，也有民间赛事；既有专业赛事，也有业余赛事。台湾地区则缺少政府支持的官方奖项，只有提供跨界创作比赛的"台新艺术奖"。对于中小学音乐比赛，省、县、市、乡村只有综合类的比赛，而没有南音专项比赛，甚至在省级以下的选拔赛中，南音还要与其他音乐如民乐、北管、西洋乐等一起比。

三、南音会唱行为模式的差异

闽台都重视南音大会唱，即在新旧民俗生态下进行整弦大会。闽南的南音大会唱重视场面，也经历了一个演变的过程：从原先的专项活动变成了经贸洽谈会的一个子项；从原先的邀请赛变成了现在的民间社团的娱乐性活动；从原先文化名人、国家文化部门重视的活动变成了现在只是南音人的自行娱乐；从原先的重视上演新作变成了只唱传统曲目。近几年的南音大会唱在曲目选择上也没有了传统的规矩，重复率高，如 2016 年元宵节的南音大会唱，就有四个团体演唱同一曲《因送哥嫂》，而且也不重视起

指、落曲和煞谱的规矩。在演出形式上，传统坐唱规制只是一项选择，越来越多的团体采用了对唱、曲艺表演、歌舞表演、独唱、齐唱、多人琵琶等各种各样的组合形式。

台湾的南音大会唱一直是专项活动，始终保持着传统的起指、落曲、煞谱规制，保持着坐唱的演唱体制，按照传统的习俗来举办大会唱。甚至，近年来，清水合和艺苑组织的整弦大会，正尝试恢复传统的"排门头"规矩，虽然此议深受南音界的抨击，但是对恢复传统的效果相当良好。

综上，闽台的交流越来越频繁，汉唐乐府、江之翠剧场和心心南管乐坊的创作在闽台民间南音社团的影响越来越大。台湾的传统南音深受学界的支持和反哺，台湾的民间南音社团非常珍视传统，所以南音专业团体与民间南音社团走的是南音的双轨制，一是形式创新，一是严守并尝试恢复传统。

闽南的南音曲唱艺术受政府创新要求的影响，一方面，专业团体正在朝着单极化的创新发展，另一方面，民间社团与学者共同推动恢复传统。2019 年，"中华优秀传统文化出版工程"要求录制"世界'非遗'南音出版工程"1000 首曲目，由南音民间艺人组成专家组，要求按照传统古朴的曲唱方法奏唱，摒弃现在流行的戏腔唱法，破除厦门法与泉州法的藩篱，用相同的箫弦法来统一奏唱风格。在传统南音的曲唱艺术观念上，闽台正在朝着融合的方向迈进。

闽台南音正在进行着文化整合，这种整合是文人音乐的雅文化与传统民俗活动的俗文化的融合，是传统音乐与现代社会的时代审美相融合。

第七章　闽台南音人之文化身份认同的历史变迁

从郎君子弟到御前清客到非遗传承人，闽台南音人的文化身份随着南音乐种内涵的历史变迁，不断发生文化认同的变化。

第一节　郎君子弟文化身份的认同

学界关于南音的历史存在着诸多歧义，然而南音形成于宋元作为主要观点之一，与南音曲唱艺术始祖为五代时期蜀主孟昶的传说相吻合。南音亦称郎君乐，南音人自称为郎君子弟，这是南音人对乐神郎君信仰的文化认同。

南音先贤，一般指过世的弦友。他们既有在南音诞生与承传过程中，拥有精湛技艺，为南音艺术薪传奉献心力的馆先生，也有为南音薪传作出较大贡献，为弦友所认可的各地热爱南音人士。"先贤"两字源于传说中的"五少芳贤"，所以，这里包括南音始祖、五少芳贤与可追溯的两岸南音先辈。

关于南音始祖"郎君 & 张仙"的民间传说，据林胜利先生研究，① 是南音人将民

南音乐神孟昶画像（2015 年 1 月 5 日摄于福州）

① 林胜利：《泉州南音郎君崇拜——从孟昶、张仙的融合谈起》，《道家思想与中国社会发展进步研讨会第二次会议论文集》，2003 年。

间送子神张仙与孟昶嫁接在一起，且有多个不同的版本。但目前南音界较为普遍的版本是：南音曲唱艺术的创始者为五代时期蜀主孟昶（919～965）。相传，西蜀王在位时，"喜猎、善弹、好书文、尤工声曲"，宠幸花蕊夫人，常与花蕊夫人沉浸于歌乐游赏中。花蕊夫人所作《宫词》中大量的诗篇记录蜀国盛世，孟昶的诗作如"御制新翻曲子成，六宫才唱未知名。尽将筚篥来抄谱，先按君王玉笛声""御按横金殿幄红，扇开云表露天容。太常奏备三千曲，乐府新调十二钟"，可见他们的音乐生活之一斑。宋太祖灭蜀后，纳花蕊夫人为妃。花蕊夫人私下画了持弓挟弹的孟昶画像，用于平日祭拜以寄思念之情。一次祭拜时被宋太祖遇见，花蕊夫人谎称，此为民间敬奉求子的张仙，宋太祖半信半疑。后花蕊夫人果真怀孕生子。于是，宋太祖御封张仙为"郎君大仙"，赐予春秋二祭。

上述的这一版本出现于民国初期厦门林霁秋《泉南指谱重编》里。而在之前的版本中，却不是这样的。关于郎君的南音文献记载，云友辑录曲簿中有记载郎君的抄本，如下表：①

年代	版本名称	抄者或保存者	收录内容			备注
			指	谱	曲	
1846	琵琶指法	当代晋江吴抱负存	40	7		手抄本
1857	文焕堂指谱	厦门章焕刊	36	12		印刷本
1876	指谱簿	南安洪敦仁抄	40	12		有张仙、花蕊夫人、五少先生介绍
1885	大谱簿	晋江许仁祥抄		15		有洞箫、唢呐音位图
1888	大谱十二套	同安蔡庆山抄		12		有箫管36空总录
1891	澥堂指簿	永春陈得胜抄	36	8		有张仙、五少介绍

① 云友：《泉州南音史略》，华星出版社，2013年版，第39页。

续表

年代	版本名称	抄者或保存者	收录内容			备注
			指	谱	曲	
1894	奇文斋指谱	晋江浮桥外	41	13		有郎君考
1895	泉指大全	闽台馆藏本	41	13		有郎君、五少介绍
1896	清音雅韵	永春抄本	15	6		有郎君序
1905	淡宁斋曲簿	南安王登瀛抄			136	有郎君像赞、引凤轩会序
1908	淡宁斋曲簿	南安淡宁斋抄			193	有祀郎君节次、规约等
1909	曲簿	同安蔡庆山抄			287	有郎君、五少、乐器规制、演奏法

从上表可知，1876 年南安洪敦仁的手抄本最早介绍郎君 & 张仙。以郎君其人为例，在《御前清客》① 中，郎君虽是孟昶，但却是唐末进士，守西川，后成蜀主。在清代抄本《清音雅韵》② 中，郎君却是唐代进士张益昌。可见郎君的故事是经过一番演变而最终成了大家都觉得比较合理的版本。就此，且认定郎君为南音创始者。当然认定郎君为南音创始者，并不妨碍南音渊源可述及晋唐之历史。

那么，南音人从何时祀奉郎君？从明嘉靖年间刊本《荔镜记》与明万历年间刊本《新刻增补戏队锦曲大全满天春》（《明刊三种》为目前发现的最早南音曲本刊本）可知，这时的南音（弦管）在民间相当盛行，但曲本并未记载张仙或郎君事迹。从目前郎君行会记载与宫庙存在时间来看，黄

① 《御前清客》，清光绪三十一年（1905）抄本，转引自林胜利《泉州南音郎君崇拜——从孟昶、张仙的融合谈起》，见《道家思想与中国社会发展进步研讨会第二次会议论文集》，2003 年。

② 《清音雅韵》，清光绪三十二年（1906）抄本，转引自林胜利《泉州南音郎君崇拜——从孟昶、张仙的融合谈起》，见《道家思想与中国社会发展进步研讨会第二次会议论文集》，2003 年。

叔璥（1682～1758）《台海使槎录·卷二·赤崁笔谈"祠庙"》（约写于1723～1724）当为目前所见记载郎君会的最早文献。其中载："求子者为郎君会，祀张仙，设酒馔、果饵，吹竹弹丝，两偶对立，操土音以悦神。"① 可见，至少清初，作为送子神张仙已与南音乐神融合在一起。祀张仙求子反映了郎君信仰因与送子神张仙融合而备受民众推崇。至今在台中市仍存这一传统。例如，清水合和艺苑每年春秋祭，都会备妥许多红蓝小人偶（如下图右下角），供弦友求子。

合和艺苑秋祭祭品与人偶（2014 年 9 月摄于合和艺苑）

台湾南音春秋二祭与先贤祭时，仍然保持以"吹竹弹丝，两偶对立"的传统。

① 黄叔璥：《台海使槎录·卷二·赤崁笔谈》，商务印书馆，1936 年版，第 42页。

台南南声社秋祭队形（2014年10月摄于台南南声社）

由始建于清乾隆二十七年（1762）的御乐轩、成立于清乾隆五十八年（1793）的台南郎君爷会与出现于1876年南安洪敦仁的手抄本中的南音始祖张仙传说可知，张仙被视为南音始祖的历史至迟可推及清初。

孟昶作为郎君爷＆张仙身份的出现，从抄本可知，直至林霁秋的《泉南指谱重编》才算稳定下来。而孟昶与张仙合体成为南音社团组织的灵魂，使南音社团的活动从一种普通的社会音乐组织变成了具有类宗教的功能。南音成为郎君爷会的专有仪式音乐，南音的弦友也隐含了宗教信徒的身份。所以，乐神孟昶的出现，提升了南音弦友的凝聚力，也赋予南音弦友的日常活动以宗教意义，是南音弦友作为郎君子弟的自我文化认同的一种表现，这种文化认同成为南音弦友的内在凝聚力，促进了南音传承。

第二节　御前清客文化身份的认同

近代南音人记忆中明末清初的南音先贤，据所见资料，并不多，主要有明代的郑佑与陈维式，以及清初的"五少芳贤"。"五少芳贤"的出现，

使得"御前清客""御前清曲"的故事深入人心，使南音人从郎君子弟的文化身份转为御前清客的文化身份，从而更接近儒家的文人品质，大大提升了南音人的自我文化认同。

一、南音先贤

南音先贤中，惠安崇武人郑佑当属最早的一位，其事迹被后世人编成传奇。郑佑，约明中叶人，生于富商家庭，自幼酷爱琴艺。传说中，他曾赴五羊城（今广州）拜访曾为歌伎的寡妇白素娟学艺，吸收粤曲于南音中，整理出《梅花操》《走马》《四时景》《百鸟归巢》。

明崇祯年间深沪御宾社陈维式，德化人，"精通南音，购置琵琶、三弦等乐器。维式的子孙是乡饮大宾、太学生、庠生、贡生世代不断，南音也世代相传"。① 陈维式的三弦和琵琶各一把保存至今。其八世孙陈国顺（1874~1944）因仕途不进，则以祖传南音娱乐怡情，与其兄国志潜心丝竹，弹奏相和，指、谱、曲皆精，兄弟二人都是蜚声邻里的一代乐师。国顺遗留有南音曲谱多册，可惜在"文革"中被抄，散失殆尽。

二、"五少芳贤"的文化认同

关于康熙年间"五少芳贤"的说法，在南音界有几种版本。笔者曾于2016年5月2日访问南音界林中湅（网名银角子），他自2012年就写过一篇论证"五少芳贤"之《李仪其人其事》，2016年将该篇文章重新调整为《探索五少进京的历史真相》。他对坊间流传的"五少芳贤"与李光地之论述相当有见地，大致举了几条理由：

其一，《晋江县志·卷七十二·风俗志"歌谣"》载："有习洞箫、琵琶而节以拍者，盖得天地中声，前人不以为乐，操土音而以为御前清客，

① 德化县文联、德化县南音协会编：《德化南音》（内刊），1999年12月，第164~165页。

今俗所传弦管调也。"①（另有沈冬教授考证，"御前清客"最早出现于清嘉庆年间（1796～1820）刊出的《晋江县志》："有习洞箫、琵琶而节以拍者，盖得天地中声；前人不以为乐操土音，而以为'御前清客'，今俗所谓'弦管调'是也。又如'七子班'，俗名'土班'。"②）林先生认为封建思想禁锢严苛的道光年间，地方县志敢明目张胆打出"御前清客"，至少是当时政府所允许的，有一定的根据。

其二，根据《清史稿》《康熙起居注》《康熙朝宫廷大事年表》的文献，从天时、地利、人和三方面论证了李光地请家乡的弦管人进京的可能性。康熙五十二年（1713），李光地被康熙任命主持编修《律吕正义》，次年完成。康熙还下旨"于畅春园蒙养斋立馆，求海内畅晓乐律者"，招聘知名音乐家，参与编修《律吕正义》，同时修订祭祀仪曲。1714 年冬至，"祀天于圜丘，奏新乐"，经过一年的修订，演奏新曲。康熙五十二年（1713）三月是康熙"六旬万寿节，举行千叟宴"，各地献歌献舞进京祝寿是正常的。根据常理，李光地驰书请家乡的弦管高手进京是可能的。

其三，根据刘鸿沟《闽南音乐指谱全集》提出"五正""五陪"，认为进京的不止五人，而是十人，既可演奏嗳仔指，也可以有 A、B 五人组的替换。他认为 A 组正选是"晋江李义字文伯、王周字商光、叶球字时谒、同安陈聘字云行③，永春黄泰字映应"，B 组陪选"晋江吴志、陈宁，南安傅廷，惠安洪松，安溪李仪"。这也是为什么"五少芳贤"名字有出入的原因。

其四，关于为什么史料没记载，倒是野史记录呢？他认为是因李光地为人不喜欢张扬招怨所致。据《清史稿》（列传四十九·李光地）载："光地被上遇，同列多忌之者，凡所称荐，多见排挤，因以撼光地……光地益敬慎，其有献纳，罕见于奏章。"可见"罕见于奏章"是李光地的做人

① 〔清〕周学曾等纂修：《晋江县志·卷七十二·风俗志"歌谣"》，道光十年初版，福建人民出版社，1990 年版。

② 沈冬：《南管音乐体制及其历史研究》，见《台湾大学文史丛刊》1982 年版，第 199 页。

③ 此处实为晋江陈宁字云行。

原则。

其五，他认为南音曲《春色映华堂》可能作于当时，给高官祝寿用。因为南音没有【凤楼春】这一曲牌。该曲完整如下：

中倍 凤楼春 五空管 七撩拍

（慢头）会嘉宾，迎喜气，（起曲）春色（于）映华堂，祥云辉万里，咱一瓣虔诚，掠龙涎鸡舌焚起注，大家齐来上祝天地，伏祈銮临锡繁禧，庇佑咱府堂，康宁适意，愿得年年海屋筹添，螽斯麟祉绵爕禩。

台湾林珀姬教授于 2015 年在光安南乐社调查过程中发现的另一"五少芳贤"身份版本的新材料。光安南乐社《指谱集》序文："国朝天子康熙伍拾年间，泉有四人漳有一人，精音律，俗称五小。清溪大学士李光地、温陵将军施琅同为接引面君，直至御前，挥丝弄竹，声入宸衷，特赐'御前清客'四字，由是称盛焉。是以泉漳一带南管尤重，既经前人按律谐声不差，珠黍亦谓醇且备矣。"① 坊间所流传的两种版本，一是最为普遍的"五少芳贤"为永春王祥光、晋江叶时蔼、泉州李义伯、晋江黄映应、同安陈云行；二是如台湾高雄梓官聚云社所记载，"五少芳贤"为晋江陈宁、晋江吴志、惠安洪松、安溪李义、南安傅廷。但按光安南乐社的记载，"五少芳贤"中的一位是漳州人氏，这一说确实挺特殊。更为难得的是，李光地与施琅共同将"五少芳贤"接引至康熙面前演奏。这也是以往文献中所未曾见过的。但可能性更大。众所周知，施琅是晋江人，与李光地可谓同乡，又于 1683 年收复台湾，两人在康熙面前合力推荐弦管，也是可能的。

可见，两种版本的"五少芳贤"均为清初南音好手，无论他们是否入京，"五少芳贤"的传说对于南音的承传起着极为重要的作用。正是他们让南音人拥有了"御前清客"的荣誉，拥有了御赐"宫灯凉伞"，拥有了士大夫阶层身份。甚至有理由以此认为，现在南音的上、下四管编制定型于清初。

① 林珀姬：《从文献史料与田野调查看南管音乐在台湾的传承与发展》，见《2016 年南音国际学术研讨会论文集》（未刊本）。

无论是"御前清客""五少芳贤"还是"御前清曲"，都彰显了南音人对南音作为文人音乐的雅文化的推崇，强调了南音昔日的荣耀与宫廷的关联，成为南音弦友表达自己所认同的"过去"的一种符号和思维工具，成为一种自我认同的文化身份。

第三节　当代南音非遗传承人的文化身份认同

当代闽台南音文化生态中，南音的传承人可谓众多，文化身份可谓多元。从清末至 2006 年"非遗运动"以前，闽台南音名家辈出。他们本着对南音的文化自觉，担负起南音保护传承重任，并将这种文化自觉代代相传。在"非遗运动"以前，他们崇尚南音名家的文化认同。"非遗运动"以后，闽台南音弦友也从"非遗运动"前的南音名家文化认同转向对"非遗运动"以来的非遗传承人的文化身份产生认同。基于对非遗传承人文化身份认同，大家更加自觉自发地传承南音。

一、"非遗运动"前闽台南音名家的文化身份认同

清末至 1949 年，泉厦南音名家纷纷入台，在台湾各地传承南音，为台湾南音保护传承做出了巨大贡献，同时也说明闽台南音历史文化生态中，泉厦南音名家成为维续台湾南音文化传承的主要力量。

（一）清末民初泉州南音名家

清末民初，泉州各地涌现出众多南音名家，他们为传承南音做出巨大贡献，得到南音弦友的文化认同。

1. 晋江籍名家

晋江陈埭人丁望高（1821～1908），人称"鸭母先"，是近代最为著名的南音名家。秀才出身，善于书法。他在《郎君仙序》云："夫琵琶弹法原是先贤设立遗传，其法以五音配叶曲调，内分轻清重浊，起伏顿挫，步步有法，毫无舛错。学者以细心研究多年，始能略晓，非三二年能知音

乎？苟有能巧者，以指法看弹，以为得计，可学，但指法中之奥妙诚难知自然也。虽能依法看弹而清浊顿挫不分，而且撩拍亦难顺遇知音，自然献丑。虽丑至能巧，如无口受决难自然也。况指法虽多而正宗者少，此乃先贤设立何至不正耳。缘因不识法之人代笔誊抄或落句失笔，无所不差，或有师隐而不传，使学者以讹为真，致将来败先贤之名，此种之徒深而可恨。而余自亲名师，勤近益友，专心细究，颇知其略，故效先贤之法变换校订著叶曲调，倘其中有一二不周，祈高明勿硒为幸。"①

晋江许吕珑（1850~1921）、许仁祥（1855~1935）、杨文玥等。其中，杨文玥与其子孙也成南音世家。《沧芩杨氏泰和堂家谱》载，杨文玥之子杨人梧（1890~1963），孙杨仕岳（1920~2001），曾孙杨经济（1952~2007）均擅长南音。

晋江人陈武定（1861~1937），自幼家贫，当学徒期间有幸得到南音名家丁望高启蒙，后拜丁望高同辈名家柯豹学习二弦和唱工。后再学艺于朱友的和丁望高。清光绪十二年（1886）赴台设馆授徒，提出南音演唱十四要则"起、伏、顿、挫、腔、音、文、白、喜、怒、哀、乐、平、仄"，创造滚门【沙淘金】。据说，民国初年，晋江东石"南曲擂台"，当时无人敢挑战洞箫位置，陈武定登台，一连吹奏16曲中滚内外对，技艺娴熟，被南音界誉为"南曲状元"。陈武定传徒有庄咏沂、何天赐、吴瑞德、邱志竹、陈天波等。

晋江安海人黄守万（1907~1994），学生遍及港澳台、东南亚等闽南人聚居区。

晋江东海人丁马成，艺成后，曾任新加坡湘灵南乐社社长，革新南音，创作300多首南音新词，其中《感谢公主》成为当下最为流行的南音曲目。策划举办首届亚细亚南音大会奏，并推动成立东南亚南音联谊会，任秘书。他促进泉州、厦门南音大会唱的举办，推动了世界华人界的南音发展。

晋江深沪人陈而万（出生于20世纪初）师从吴萍水、高铭网，任教菲

① 云友：《泉州南音史略》，华星出版社，2013年版，第41页。

律宾长和郎君社。

2. 泉州籍名家

泉州陈登恒、林必珂、于梦高、蒲先井等都是清末知名南音高手。许多文人雅士与艺人参与整理和创作南音。咸丰年间（1851～1861），泉州吴有成曾将《春今卜返》尾的《黄五娘》《听伊说》编入《共君断约》成一套。

泉州人庄咏沂（1893～1977），自幼酷爱南音，刻苦求学，造诣较深。对南音乐理，刻苦钻研，卓有成就。曾任回风阁多个分馆的馆先生，泉州南音界人士出自他的门下者为数众多。庄咏沂长期担任泉州市南音研究社的教师，在教学上，诲人不倦。工作期间，潜心从事学术研究，对南音的讨论穷源究本，为发掘和整理南音遗产做了大量工作。他积极主张南音改革，作过不少新曲，为大众剧社谱写《柳树井》的曲本。晚年行动困难，仍然坚持工作，积极参加专业和业余剧团的观摩讨论，踊跃发言。

泉州人陈天波（1906～1985）师承森木先，成立回风阁俱乐部。1949年以前，担任市消防文工队义务教师，写过不少南音节目。1952年，积极参与筹组泉州市南音研究社，担任该社艺术教师，并被推选为副社长。其间创作了不少南音词曲，能虚心征求意见，认真修改，创作质量不断提高。1958年，兼任乐器社社长，积极参与筹建泉州市民间乐团，并兼任该团负责人之一。1961年创作《侨眷蒋淑端》曲艺本子，参加全国第二届曲艺调演，获创作奖，此本发表在福建人民出版社的《曲艺选集》。1962年代表南音界出席省第二届文代会。此外，他在发掘整理南音传统曲目方面做了大量工作。陈天波积累不少手抄稿本，与他人合作整理成油印本10多册，包括南音指、谱全套，散曲600多首，并创作部分新曲，是泉州南音界教材范本。

泉州人吴瑞德（1900～1969），童年喜爱南音，向著名南音老艺师陈登桓学艺。勤学好问、刻苦钻研，不仅精通南音指谱，掌握全部曲牌，而且善于演奏琵琶、二弦、小嗳、箫等乐器。他的唱腔优美、发音准确、委婉动听，是多才多艺的名老艺师。吴瑞德当了南音教师后，认真教学，善

于启发，把自己掌握的艺术，毫无保留地传授给学生，深受人们赞扬。曾担任过晋江专区文工团乐师、福建省梨园戏剧团作曲。在剧团工作期间，发掘、整理传统曲目，为戏曲和南音改革作出了贡献。

泉州人邱志竹（1901～1972），擅长洞箫，既继承了传统吹奏法，又能根据每首乐曲所规定的情景，加上不同的装饰音，收到良好的艺术效果。他不断总结经验，利用业余时间，认真钻研洞箫的制作法，一边试制一边改革，他制出的洞箫，吹奏时取得较好的艺术效果。邱志竹曾担任过泉州市民间乐团教师，工作期间，耐心为乐员介绍个人学习的心得和体会，在教学上起了一定的成绩。

泉州人庄步联（1911～?），师承陈武定与庄咏沂。1951 年，支持市文化馆的建议，联合回风阁、升平奏与俱乐部三个业余南音组织开展活动，积极参与筹组泉州市南音研究社，担任副社长，并以南音界代表参加了市文联，分工担任秘书近一年。1953 年，赴上海华东地区音乐工作会议，并参加了民间音乐舞蹈会演。1954 年，以福建省代表队副队长的身份，参加华东地区古乐演奏会，受到夏衍、杨荫浏等文艺界著名人士的接见。多年来，庄步联积极参与南音改革工作，配合南音社长何天锡等创作南音器乐曲《百花齐放》，他搜集、整理南音传统曲目，创作近百首南音新曲，如《手捧鲜花上北京》等曲目。1980 年他谱写的《愿指日共奏一曲庆团圆》，参加福建省曲艺调演，获创作奖。

泉州人庄金歪（1915～?）码头工人出身，擅长洞箫、二弦。1965 年，上海唱片厂派人到厦门来录制南音唱片，庄金歪参加器乐伴奏，效果良好。1961 年参加全省曲艺会演，获得好评。1980 年，参加集体演奏，为香港温陵唱片公司录了不少南音指谱。在工余兼任临江公社文艺宣传队副队长期间，认真传授南音演奏艺术，培养年轻一代。他从煤炭公司退休后，应聘担任泉州民间乐团教师，在培养器乐人才方面作了大量工作。

泉州人林文淑（1916～1995），师从黄衍瓦、陈武定、庄咏沂与何天赐。1951 年，积极参与南音研究社筹备工作，被选为常委、组织委员，参与筹组市民间乐团，参与南音改革活动。他在新南音创作方面有较突出的

成就。1959 年创作《英雄战歌》和《前沿女民兵》；1964 年创作《学习焦裕禄》《学雷锋》；还同吴瑞德、庄咏沂、陈天波等一起移植歌剧《江姐》；1970 年代以来创作《纪念周总理》《水是故乡清》《清源游》等参加了省、市文艺会演，一生共创作南音曲目百余首。

泉州人苏来好（生卒年不详），艺旦，擅长唱曲，1950 年代为泉州市南音乐团所吸收，成为南音老师。

泉州人陈玉秀（1936～?），擅长唱曲，1955 年参加福建省首次群众会演，获优秀演员奖。1956 年，参与上海唱片公司录制《因送哥嫂》《把鼓乐》《我为汝》《当初贫》《到只处》《夫为功名》《告大人》《恍惚残春》等南音唱片。1960 年参加北京曲艺调演。1965 年冬，参加福建曲艺调演，演唱了《江姐》套唱，由上海唱片公司录音的有《看长江》《革命到底志如钢》《春蚕到死丝不尽》《织红旗》等唱段，原计划灌制唱片，后因"文革"，未能出版。1979 年，由泉州戏曲艺术唱片厂录制卡带《无处栖》《特来报》《年久月深》《告大人》《雁声悲》《花园外边》等，由香港温陵戏曲艺术唱片公司转销海外。后又由上海唱片社录制《夫为功名》《把鼓乐》《刑罚》《无处栖》等唱片。

泉州人杨双英（1938～　），原是业余演员，在艺术上勤学苦练，既掌握了南音传统唱法，又能虚心向新音乐工作者请教，把传统唱法与新歌曲唱法融合在一起，发音清晰嘹亮，受到观众好评。1957 年，她参加市总工会工人业余文工团，演出《无双女》，获得市文艺会演演员奖。1958 年参加福建省曲艺会演后，被选拔参加全国第一届曲艺会演。同年，被泉州市话剧团吸收为演员。1960 年，被选拔赴福州排练节目，参加全国职工文艺会演，并到济南、天津、上海、杭州等地巡回演出。1962 年，应厦门金风乐团邀请，到上海参加侨联主办的南音演唱会演出。1964 年，参加福建省曲艺调演，演唱了《阿庆嫂》《江姐》等套曲。1972 年参加省职工文艺会演。1978 年参加省首届武夷之春音乐会，演唱了传统南音《山险峻》，获演员奖。1980 年代移居香港。

3. 南安籍名家

南安溪美的"东先"及其徒欧阳彩（184？～1918），为清末南安东田欧厝一带的南音名师。欧阳彩，传徒黄衍瓦（1892～1957）、陈施髯（1867～1948）、刘甲土（1896～1950）。

官桥和埔人王台悦（1865～1937），人称"悦先"，师承南安美林欧阳先，艺成在南安丰州、溪美淡宁斋等地设馆授徒，鲤城浮桥外仙塘南音名艺人吴序梭出其门下。

南安溪美、东田的南音名师还有如吕裕章、林培兰等。

4. 永春籍名家

永春人林庶烟（1890～1967），原籍永春蓬壶，师承同乡林来仪，操习琵琶、洞箫、嗳仔、三弦等各种乐器，尤擅长琵琶三弦。1912～1918年三次前往台湾协助兄长店务，工作之余遍访当地乐社，受当地名师厚爱，传授南音艺术，乐艺纯熟，精通传统指38套，谱13套，大曲数百首。回乡后开馆授徒为业。1922年曾一度下南洋石叻埠在同乡人开张的"民生商店"做店员，与华侨南音界广泛切磋乐艺。回国后继续开馆授艺为业。他忠厚诚实，艺德高尚、教学严谨、诲人不倦，很受学生及群众敬重。他能自制琵琶、三弦、二弦、笛子与洞箫，曾自制乐器送学生，鼓励学艺。1934年参与创立蓬壶国乐社，1942年兼任社长与教师，门生遍及永春、德化、大田、安溪、南安五县。

5. 德化籍名家

德化人陈承熙（1891～1973），祖籍永春县，老中医，嗜好南音，承其父陈艺苑吹奏技艺，对南音深有研究，早在抗日战争之前与徐敦波等在德化三角街合开"源顺"杂货店，常在店中弹唱南音。抗日战争期间，他们爱国之心萌发合议用南音抗日救国，即向德化县政府申报，获准正式成立"德化县国乐社"，由徐敦波、陈承熙任正副社长，社员发展至百余人，纸笔、灯火甚至点心费用均由"源顺"杂货店负担。他们自编抗日曲词，组织街头演唱，为抗日救国宣传作出一定贡献。"国乐社"活动三年，因为资金拮据，最后自行解散，陈承熙到土坂、徐坑、高蔡等地设馆授艺，培养许多南音弹唱新秀，为德化南音的继承和发展作出贡献。他还与弦友

苏玉选继承研制瓷洞箫，他们延续明代失传的烧制技术，精心研制出仿唐制长一尺八寸，九目十届，六个音孔（前五后一），造型与音色俱佳的瓷洞箫。现其子陈振培珍存一支瓷洞箫，上有纯生（承熙）题刻的"琼质玉声何处觅，龙浔山上白云深"的两句行书。

德化县人徐敦波（1893～1956），原籍永春县。自幼喜好南音，少年习艺，精于吹箫与弹奏琵琶。后与陈承熙合开"源顺"杂货店，主持的"国乐社"坚持了三年抗战宣传后解散。他继续做小本生意，同时仍专心教习南音，宣传抗日，视教习南音重于经商营利，甚至置个人清贫生活而不顾，可见其倾心南音之意志力。徐敦波传艺治学之严，令其门徒至今仍感念不忘。

6. 安海籍名家

安海人高铭网（1892～1958），师承蔡焕东、刘金镖、许昌珑，艺成后在安海、晋江、南安、惠安、同安等县设馆授徒，整理有《南音指谱全集》在海外出版。曾受聘赴菲律宾长和郎君社任总社师，也曾赴台湾传艺。高铭网创作并传播抗日歌曲，参与中国唱片厂录音。

7. 惠安籍名家

惠安人何天锡（1900～1962），资质聪颖，勤勉好学，涉猎南音，知识渊博；精通乐理，工于韵律，器乐与声乐双全。长期担任南音教师，诲人不倦，誉满鲤城。1951年，积极支持泉州市文化馆的建议，联合回风阁、升平奏和俱乐部三个业余南音组织，沟通弦友们的感情。何天锡引导大家在学术上求同存异，教学相长，摒弃了门户偏见的历史传统，促进泉州市南音界之间的气氛融洽、真诚协作。1952年，泉州市南音研究社成立，他被推为社长，主持全面工作。他为人方正，工作积极，勇于担责，积极培养新一代唱员、乐员；为发掘整理传统艺术呕心沥血，完成了大量指、曲、谱的整理工作，并与庄咏沂、陈天波、林文淑共同研究，多次修改，执笔谱写《百花齐放》一曲，为南音界提供第一支现代创作的大谱。

惠安南音名家还有如小岞人李妈成、李污目和獭堀人李玉治等。

8. 安溪籍名家

安溪后垵人谢启，人称"员溪启"，授徒众多，当地民俗活动中吹奏南音乐曲的人多为其所传授。

蓬莱人蔡国英（1898～1946），师承城关"烧先"，擅长乐器与唱工。安溪南音名家还有龙门的白火路等。

9. 石狮籍名家

石狮人蔡友镖（1925～2009），师从晋江彭田蔡嘉齐、安海黄守万，以及高铭网、陈玉春、吴敬水等。1951年始，他在晋江石狮西芩、祥芝等20多个乡村设馆授徒，1954年成立晋江县梨园戏剧团（小梨园）。1983年赴菲律宾授徒，获"南音教头"美誉。蔡友镖首创双交手《见浑天》，协助编辑校对南音巨著吴明辉的《南音指谱大全》《南音锦曲》及其续集等。

（二）清末民初厦门的南音名家

清末，厦门作为被迫开放的通商口岸，商业发达，各地商人纷纷到厦门，其中包括南音名家与南音爱好者，厦门成了近现代与当代南音发展史上的一个重要城市。

1. 厦门籍名家

厦门南音名家林祥玉（1854～?），出身于商绅家庭，自幼随南音高手堂叔林腾边学文化边学弦管，天资聪颖，痴心南音艺术，造诣深厚，艺成后弃商从艺，先后在集安堂、东阳阁等馆阁当乐师，其徒林霁秋、许启章、黄韫山均为南音一代名家。清末往台湾开馆传徒。1914年编《南音指谱》四卷，收指曲36套，大谱17套。

林霁秋（1869～1943），世居厦门，清光绪十七年（1891）考取秀才，痴爱南音，闲暇之余，常往集安堂等曲馆与弦友唱和。他深感口传之弊端，于是遍访南音名家，搜集资料，邀请文人、南音艺人一起讨论，广征正史传奇、唱词出处，历时十多年，于1912年自筹资金，编纂《泉南指谱重编》，收指谱45套，大谱13套。还编纂《南曲精选》13集，收340阙，套曲2集9套，过支曲1集48阙，开启了南音指谱曲编撰的新纪元。

厦门人许启章，曾往台湾授徒，与江吉四编有《南乐指谱重编》六集，按"六艺"的礼乐射御书数排序，收48套指、16套谱，1930年台湾

台南南声社发行。

南安吴深根（1906～1977），后移居厦门，师承许启章，擅长洞箫，厦门南乐界"四大金刚"之一，与纪经亩等人合作组建鹭江南乐研究社，参加兴登堡、百代、胜利等唱片公司灌制唱片。吴深根培养了洞箫高手张孙典、林利、吴世安，以及新加坡黄清标、薛金枝，厦门金风南乐团林玉燕、万红玉、庄亚菲，厦门集安堂陈美谷、陈水吉等南音名家。

厦门新店镇东园村张在我（1917～2005），师承高铭网。二十四岁起，在金门大嶝乡、东蔡和同安县等地设馆授徒。三十三岁任安海雅颂轩馆先生。三十六岁，受聘厦门金莲升高甲戏团，为高甲戏传统剧目《陈三五娘（上、中、下）》作曲获得巨大成功。张在我吸收西洋乐理节奏记法，发明横写南音工尺谱，1992 年赴东山授艺，传授指谱曲数阕，培养了大批南音新秀。编著《南音指谱全集——二弦演奏法》。

2. 同安籍名家

傅若理（1875～1940），同安大同镇人，出身爱好南音的商绅家庭。六岁入私塾，十六岁经商。他勤学苦练，常出入学堂、曲馆、武场。他的南音艺术广纳各派名师能手之特长，自学成才，精通四管技艺，唱工讲究，还擅长作词配曲，声誉遍同安。1907 年漂洋过海，出外谋生，边经商、行医，边利用业余时间钻研南音，驰名远近。然他不恋虚名指教曲馆，乐意义务传授南音，积极培养南音后辈，大力创作词曲，以劝人行孝义，惩恶扬善，移风易俗，提倡爱国爱民，尊老敬贤，抨击社会陋习，创作《韵雅新编》四部。

同安大同镇叶任水（1870～?），曾在集安堂、锦华阁，以及南洋一些曲馆授徒。

同安新店人蔡庆山（1879～1942），嗜好南音，抄录指谱曲数册存世。

同安县人纪经亩（1901～1987），是近现代厦门涌现出的南音杰出艺术家与活动家。他 16 岁到厦门谋生，业余在同安管弦会馆和集安堂学唱南乐，曾师从许启章，后来到汕头边做生意，边潜心学习南音，先后去过新加坡、马来西亚、印尼及中国台湾，与南音弦友广泛接触切磋艺术。纪经

宙精通琵琶，被誉为"琵琶国手""南乐泰斗"。作为南音活动家，自1937年起，纪经宙多次组织南音研究社。1950年，纪经宙主持成立厦门市南乐研究会，下属有集安堂、金华阁、锦华阁、鼓浪屿及集美南乐分会，民间南音活动得到蓬勃发展。作为南音作曲家，纪经宙致力整理传统曲目，他曾将13套"谱"翻成简谱，他遵照"推陈出新"的方针，整理出套曲《陈三五娘》12段，《李三娘》《寿昌寻母》《西厢记》《吕蒙正》《胭脂记》《梁祝》等，其中《朱弁》《胭脂记》已出版。他创作的套曲有《开箱教女》《郑成功收复台湾》《电话员的故事》《碧海红心》《泪花曲》，等等。经过多年的实践，纪经宙提出南音创作、演唱三原则：词为社会服务，曲为词服务，演唱为内容服务。据不完全统计，他创作的新"曲"在500首以上，整理的曲目更多。他创作的《闽海渔歌》已成为海内外弦友的保留节目，并由中国唱片公司灌制唱片及盒带广为发行。

（三）清末民初台湾的南音名家

陈瑞柳先生98岁时仍然常在闽南乐府参加南音活动，主要拉二弦，现已故。他生前专门为台湾已故先贤整理小传，本部分主要参考他的《台湾光复六十周年先后逝世的南管名师弦友记述》[1]《艺人篇》[2] 等。

1. 鹿港、彰化的南音社团与名家[3]

1920～1930年代，鹿港河运通畅、帆樯林立，与内地交往十分频繁，船员多识南音，每当帆船靠岸，便纷纷寻找弦友一起箫弦合乐游玩。倘若遇风浪耽搁行程，更是日日醉心于弦管声中。此时，鹿港雅正斋、聚英社、雅颂声等五大馆处于辉煌之际。七七事变后，鹿港与福建交易停止，与泉州南音交流中断。1945年光复后，因港口自然淤塞而无法通航，鹿港

① 陈瑞柳：《台湾光复六十周年先后逝世的南管名师弦友记述》，复印本（未出版），2014年笔者在台湾调查时，他赠予笔者此材料。

② 刘美枝主编：《台北市式微传统艺术调查纪录——南管田野调查报告》，台北市政府文化局，2002年版，第38～160页。

③ 参考：许常惠主编《鹿港南管音乐的调查与研究》，台湾彰化鹿港文物维护地方发展促进委员会1979年版，第26～34页；陈瑞柳整理《台湾光复六十周年先后逝世的南管名师弦友记述》。

南音随之没落。

（1）聚英社的名家

泉州人王成功（约 1859～1939），早期鹿港聚英社馆先生，据王昆山、施鲁回忆，其擅长箫、弦（王俊回忆），琵琶、三弦（施鲁回忆），较少唱曲。

鹿港人施羊，数十年南音修为，默默指导后学，担任多馆馆先生。

鹿港人林清河，文学素养高，南音艺术高超，二弦独步乐坛，曾于 1959 年任台北鹿津斋先生。

鹿港人王昆山（1909～?），年轻时经营海上运输，在鹿港与泉州间往来，认识同行业的两位南音人——泉州人王成功与洪笠。30 岁时，受林狮先生鼓舞加入聚英社，随王成功与施羊两位老师学习，由箫、曲入门，学会了各种乐器以及 20 多支曲目，尤擅长洞箫。平时以演奏为主。41 岁时曾加入雅颂声，纯属以乐会友，雅颂声解散后专心在聚英社。当时聚英社的会所尚在林清和家，还没进入龙山寺。

鹿港人施鲁（1900～?），人称"鲁先"，17 岁时兴趣南音，加入聚英社学习。当时聚英社馆员 70 多人。入社后师从王成功、吴彦点与鹿港人施羊。1920 年代，五馆联奏于鹿港妈祖宫，鲁先可唱 200 支以上的曲。他认为学习南音应以曲作为基础，然后熟悉指谱，最后学起乐器就可水到渠成。年轻时，他曾从事食堂、面馆生意，最盛时开设酒家，南音是闲暇的娱乐。退休后担任聚英社总教师。

鹿港人施闹（1900～?），外号"老鼠先"，18 岁时在烧灰工厂当学徒，因老板本身为南音弦友，闲时义务教徒，才有机会学习弹唱、接触南音。34 岁到龙山寺加入聚英社，拜施羊、王成功为师，40 岁时向崇正声许钗学习。他擅长琵琶，年轻时学唱，约会 30 多支曲。

鹿港人王俊（1892～?），10 多岁加入聚英社学南音，拜施棉、王成功、张文超为师。年轻时常至丰原、大甲以乐会友。

鹿港人黄兴（约 189?～197?），精通琵琶，掌握数十套指和 13 套谱，200 多支曲。

鹿港人施礼（1908～？），18岁加入聚英社，师从吴彦点，后师事文华先生、施羊、王成功等。

鹿港人林德其（1916～？），父亲林象、伯父林狮都是南音前辈。自幼随父伯聆赏南音，聚英社曾一度以林家为馆址，家中弦友汇聚，聘泉州吴彦点为师，耳濡目染而兴趣南音。家中以榨油、卖油为业，工作之余以向社里长辈请教与自学的方式修习南音，无正式拜师。他擅长箫、二弦，也吹嗳和唱曲，熟悉不少指、曲、谱。曾协助鲁先教唱曲和吹箫。

鹿港人王万成（1921～？），1949年加入聚英社学习南音，当时馆址在菜园弦友家，师从林象、林狮、林清河、梁秋和、施鲁。他乐器学得少，工三弦，但擅长唱曲，会唱百余支曲。记忆力好，乐于参与指导新进。

（2）雅正斋的名家

鹿港人黄根柏（1909～？），其父在船头行谋生，六岁失怙，没上过学。九岁开始学做生意。17岁时向邻里借阅台湾民报，被邻人取笑"不识字，能看什么？"，一时大受打击，立志向学。初入私塾，努力自习，虽未进正式学校，但学识修养具有士子风范。18岁起，随崇正声黄长新学唱曲，加入崇正声，但四个月就中断。22岁时随嘉义潘荣枝学习洞箫，潘先离开后，续师事吴彦点学习二弦。他擅长洞箫和二弦，所会曲目相当多。年轻时在南音界就相当有名。黄根柏为人温厚儒雅，重义气。他学习南音名为业余消遣，实是沉醉其中，常不顾家中无隔日之粮，造诣精深。1962年随南声社至菲律宾演奏，后屡至香港地区和泰国、新加坡、菲律宾等东南亚国家交流南音。

鹿港人郭炳南（1903～？），祖父郭安，精通琵琶、二弦和唱曲；父亲郭土，师事添尾先，为三代南音世家。郭炳南自幼接触南音，13岁正式学唱曲，16岁学木工，当时他对南音十分狂热，三餐后就抱琵琶弹唱。先拜施性虎为师，后又跟施木荣学习琵琶，与黄金照学箫、嗳，随黄殷萍学唱曲。他不识字，学曲靠记忆，但记忆力特佳，可背数百支指、曲、谱。他认为学习南音依序应为曲、指、谱，想当南音先生就应当熟悉三者。黄殷萍逝世后，他继为雅正斋的先生。1945年后，各人忙于整顿家业，南音弦

友逐渐减少。他另组织同意斋，凡各馆有兴趣学习的人都可以前往，由各人意愿而组成。这个斋既无炉主，又无基本成员，所以不久就解散。他仍回雅正斋。后因人事不和退出。

鹿港人李木坤（1920～?），其父李秀清曾是崇正声的主持人，家中曾为此馆弦友聚会之处。他从小受南音熏陶，早年并未正式学习。中日战争后，李秀清逝世，崇正声解散。1945 年后，他受长辈鼓舞，恢复崇正声，并正式学南音。当时他自行创业，开设皮带工厂，同事中有人好南音，遂合聘聚英社施羊为师，学习唱曲和弹琵琶，但工厂因经营不善倒闭，初期学习告一段落。此后，他独自到台北自来水厂就职，遇一批弦友，得以继续切磋。四五年后，李木坤返回鹿港，常至黄长燕、陈其南、王汉业等人家中琢磨琴艺。1973 年，雅正斋迁入新祖宫，他成为二位负责人之一。

（3）雅颂声的名家

鹿港人张礼煌（1903～?），出生于南音世家。祖父为南音界先贤，父亲张成宗原是雅颂声的老师，也是南音界名家。他 41 岁加入雅颂声随朱启南研习，也曾师从陈剑南，指、曲、谱都学过，擅长吹箫。他还是个书法家，写得一手好字。继其父之后，张礼煌担任雅颂声先生。熟悉祭祀排场等南音规矩。

（4）其他

鹿港人陈璋荣，外号团仔荣，是南音界百年一遇的神童。他自幼学习南音，精通各样南音乐器，精研指骨①，禀赋极高，记忆力超强。任何名曲，他听唱后当场就能谱出指骨。他二十出头就担任馆先生，曾任闽南乐府先生，非常友善，后受聘到基隆市闽南第一乐团为老师，26 岁就英年早逝。笔者在台湾调查时，每每听人提及这位南音杰出先贤。

鹿港人施亚楼，原名施碟，艺旦，自幼学南音，擅长琵琶和唱曲，在中部教馆，学生中有诸多琵琶名手。

鹿港人黄为南，南音名家，1959 年曾任台北市鹿津斋馆先生。

鹿港人梁秋和，南音名家。

① 指骨，即琵琶演奏谱。

鹿港人施东煌，1958 年在台北鹿津斋南乐社学南音，师从林清和、黄为南。四管能够应付。

鹿港人陈材古（1927～2001），自幼学南音，洞箫闻名鹿港，是雅正斋、遏云斋会员。1990 年，陈材古担任台北市立民乐团南管研习班指导教师，参与录制录音带。

鹿港人徐金凤，艺旦，童年学唱曲，曾在家指导邻居学南音，后受聘闽南第一乐团教师。

（5）彰化籍名家

彰化人谢梅福，秀螺社主要琵琶手，能弹奏数套指、谱。

彰化人洪万象，学习南音，闽南乐府成员。

彰化人吴武松，秀螺社会员。1945 年后在家宅重整旗鼓，培植南音新人。

彰化人陈杉，秀螺社会员，擅长琵琶，精通指、谱、曲。

彰化人颜明宗（约 191? ～200?），秀螺社会员，擅长四管乐器。

（6）台中籍名家

台中人黄金发（1937～2005），自幼得父亲黄谅启蒙。17 岁加入清雅堂，拜师学艺，精通各项乐器，誉为清雅堂五虎将之一。1993 年任清雅乐府理事长，举办过四次"中华南乐公演联谊演奏大会"，邀请全台南音馆阁参加演出，又主持编印清雅乐府成立五十周年特辑。其任清雅乐府理事长期间，为清雅乐府艺术最为繁盛时期。

台中人吴示，苦练琵琶、二弦数十年，唱曲带泉州腔。

2. 台北的闽台籍南音名家

1945 年后，大量厦门、泉州人任职于军警系统而随军进入台湾，还有一部分闽南人因做生意或逃难，或者早期受聘入台工作而定居台湾。他们中多数人小时候在家乡学过南音，有些甚至是学习多年的行家名手，因此到台湾后直接成为南音先生。有些人入台后继续找当地馆阁学习，而那些馆阁的馆先生也多数是厦门、泉州两地来的。在这些人当中，有几个是最为突出的，如晋江人吴彦点、蒋以煌、许孙坪、陈启东、李拔峰，厦门人

沈梦熊、廖坤明、许金池、施振华、欧阳泰、骆再兴、许宝贵，泉州人曾省、张再兴、蔡元、曾高来，惠安人周水杜、骆佛成、郭廷杰、郭水龙、江氏兄弟、杨世汉，永春人郑叔简、尤奇芬、刘赞格，南安人潘训、陈瑞柳，安溪人林永赐等，他们为台湾各地的南音传承作出了巨大的贡献，他们为台湾培养了诸多名家，如吴昆仁、蔡添木、潘荣枝等，还带来了乐器制造技术和各种南音指、谱、曲抄本。

（1）晋江籍名家

吴彦点（约1867～197?），师承石狮南音先生。日据时期应聘入台传授南音，他曾在台湾多个县市授艺，学生满台湾。1960年代闽南乐府成立后，受礼聘为先生，当时曲、指、谱印刷本少，他指导学生从记忆中写出指骨、曲谱，艺术造诣极为精湛。他的二弦高深莫测，拉弦手法登峰造极，深受南音弦友敬慕。

蒋以煌（1918～2001），师从陈武定，升平奏的先生。1945年随军入台，他精通琵琶、洞箫、二弦，也是唱曲名家，发音擅用丹田力，与众不同。曾在多个馆阁任教。他传授给施教哲的《书中说》风靡台湾。

许孙坪，自幼学南音，1945年入台。1961年许孙坪成为闽南乐府创始人，他鼓励青年人学南音，坚持义务教学。

李拔峰，在家乡学成南音，1945年后入台经商。他业余常到各地馆阁交流，精通各种乐器，对南音艺术有独到见解，被称为南音怪杰。曾在梨园戏班担任文场教师，熟悉梨园戏演出剧目。

陈启东，在家乡学过南音，1945年入台经商。闽南乐府成立后，师从吴彦点，后拜菲律宾嗳仔名家徐成柑为师，艺成被称为嗳仔东，艺术水平闻名东南亚。曾任江之翠剧场指导教师。

（2）厦门籍名家

沈梦熊（187? ～?），日据时期应聘入台，在北港、新竹等地授艺。他亲手抄录曲、指、谱数本，撩拍至精至微，深受弦友喜爱。最后客居逝世于台北，遗留曲、指、谱手抄本均散失。

廖坤明，早年应聘赴台教南音，艺术精湛、曲韵独特。

许金池（约 189？～198？），1945 年后应聘入台传授南音，曾在北港、台北等地设馆，精通琵琶、嗳仔、二弦、洞箫，唱曲优美。他传授的《到只处》风行全台。

欧阳泰（又名"欧阳启泰"），集安堂名家，1945 年入台，客居台北，闽南乐府成员，擅长琵琶，在多个馆阁担任教师。

施振华（约 190？～1990），厦门大学毕业，抗战胜利后，曾任厦门市中山区区长，集安堂会员。他倡导南音，擅长琵琶弹奏，客居香港，其间拍摄过闽南话影片。1962 年入台担任医生。闽南乐府成员。

许宝贵，艺旦，早年在厦门拜名师学唱南音名曲，年轻时是厦门艺旦界大姐头。1945 年后入台，在台北市教唱新秀。她唱曲艺术非常高超。

骆再兴，闻名厦门弦管界数十年，1945 年后入台，在台北各曲馆，热心指导后学，诲人不倦。

（3）泉州籍名家

曾省，师从陈武定，升平奏的先生。他擅长琵琶，熟记几十套指、十三套谱和数百支曲，人很谦虚。1945 年入台后曾在新竹、三重、闽南乐府义务传授南音。他从升平奏带去的《泉南指谱全集》是吕锤宽教授编撰《泉州弦管（南管）丛编》的主要指谱依据和研究版本。

曾高来，自幼学南音，嗜好南音，早年入台，能制作各种乐器，畅销全台，还不计成本为弦友维修乐器。闽南乐府会员。

蔡元，在家乡学成南音，赴台后在中部成立同乡会聚会所，擅长琵琶。

张再兴（1925～　），泉州晦鸣中学毕业，1946 年迁居台湾，担任公职。1934 年，陈添福用风琴弹奏陪他练习南音。1942 年师从林碰鼠、朱仁乳。1946 年在台湾师从沈梦熊，1948 年、1950 年师从吴彦点。曾参加过新竹玉隆堂，嘉义凤声阁，台北南声国乐社，台南同声社、振声社，台北南乐基金会、和鸣南乐社等。自 1956 年以来，张再兴多次参加台北中山堂音乐会，赴韩国、菲律宾、马来西亚、新加坡、泰国等东南亚国家与海峡两岸各地演出。1979 年获中国国乐会颁发的"金琴奖"。1962 年 11 月，

他编辑《南乐曲集》，先后出版多次，成为台湾地区最为通行的版本。

（4）惠安籍名家

骆佛成，自幼在家乡学南音，日据时期入台，青山宫聚英社会员，能制作琵琶等乐器，精通琵琶、二弦等。

郭水龙，在泉州学的南音，日据时期赴台后以修理皮鞋谋生。他醉心南音，满腹曲、指、谱，擅长洞箫。

江丕来，在家乡学成南音，日据时期入台。他精通南音，擅长三弦，是江姓南乐团主要首长。

江石头，自幼学过南音，日据时期入台。原台北聚贤堂会员，江姓南乐社主要执事。他一生热爱并保护南音。

江神赐，早年赴台谋生，在万华一带颇有名气，创立江氏家族集弦堂南音社。

周水杜（约1900～198?），在家乡学成南音。早年入台，任台北青山宫聚英社馆先生，精通各项乐器，尤擅长吹嗳仔。聚英社每次庆典，都在青山宫遵照古制排场演奏。

郭廷杰，在家乡学成南音，擅长二弦、三弦。他在基隆做生意期间，曾任闽南第一乐团团长。

江显来，在家乡学成南音。集弦堂台柱，擅长洞箫、品箫。

杨世汉，在家乡学成南音，艺术水平高超，擅长洞箫。1945年入台，曾任高雄闽南同乡会国声社理事长。他倡导南音不遗余力，曾率团赴东南亚访问。

（5）永春籍名家

郑叔简（1917～　），11岁入小学，小时候参加过村里的花鼓、鼓队、车鼓、大鼓的团体。约14岁时，和朋友一起师承族戚郑崇石学习南音。当时村里没什么馆阁，在老师家学小唱。约1931年，他从永春乡下夹漈村来到永春县城工作，在城内曾被人看见演奏南音。1948年郑叔简离开家乡，到厦门星光日报工作，同年2月约朋友到台湾玩，后通过朋友介绍到国语日报工作，待在台湾。1957年，与国语日报同事约到永春馆继续学南音，

聘请林红教琵琶和曲，一年后请蔡添木执教。1961 年在闽南乐府成立时加入该馆。1968 年参加台师大教南音参加祭孔活动。1986 年参加中华弦管研究团（即山韵）。

尤奇芬（约 1920～1999），自幼学习南音，精通各种乐器。1945 年入台做文具生意。1961 年闽南乐府成立后，常到闽南乐府研习，弹琵琶。曾任闽南乐府老师。也曾担任梨园戏班文场老师。能够修理琵琶，调整音阶，是知名的南音名家。

刘赞格（1927～　），自小常听南音，约 10 岁就会唱一些。1949 年随国民党部队入台。入台后加入"永春同乡会"学琵琶，先向林红学了两三支曲，后续师从蔡添木学习。1960 年参加闽南乐府，也参加聚英社、聚英堂活动。后受聘执教"基隆闽南第一乐团"，加入台南"新丽园"戏班。1964 年到菲律宾学南音。从菲律宾回台后，在闽南乐府当教戏的助教，后到台东聚英社教馆。

（6）南安籍名家

潘训（1875～1949），19 岁时入台，在民生东路买下很多土地后转卖掉，赚了一些钱，所以有钱有闲全心沉浸于南音世界。他常到新庄聚贤堂与弦友一起合奏，后接任聚贤堂。

陈瑞柳（1919～2017），父亲陈秋饮是乡中族长，南音高手（师承未详），十二三岁跟父亲学唱南音，续学指、谱，再学乐器，能吹奏品箫、洞箫和弹琵琶，读小学时是乐队的品仔手。抗战胜利后，1946 年入台，在新竹担任公职。有一天在街道遇到玉隆堂陈丁凤聘沈梦熊当老师，此后，他经常到玉隆堂听演奏。后到彰化北斗，经常参与秀螺社的活动。在台中参加台中闽南同乡会南管组，也经常到鹿港参加活动。1959 年，迁居台北，晚上时常到鹿津斋参与活动，并拜识集弦堂、聚贤堂、聚英社等老曲馆。1961 年闽南乐府成立后，他曾做义工，结识名师吴彦点、沈梦熊、廖坤明、萧志成、陈金龙、林红、施振华、黄根柏、林清河、林光华、谢自南、曾省、陈青云、吴再全、黄兴等各地弦友数十人。

（7）安溪籍名家

王宏远，在家乡学成南音，1945 年入台，在台北经营茶叶。他能演奏上四管乐器。闽南乐府成员，常送茶给乐府用。

林永赐（1926～2000），自幼在厦门集安堂拜许启章为师，学习多年，精通指、曲、谱。1945 年入台，在警界和航运界服务，后为梨峰企业公司负责人。闽南乐府会员，曾任中华弦管研究团与江之翠剧场之南管乐团指导老师。

（8）台北籍名家

林红（约 1889～1973），祖籍同安，曾向厦门集安堂先生学习南音，也曾聘老师到家教。① 早在日据时期就已闻名南音界，但因其以教艺旦南音为业，曾受到台北南音社团的鄙视。他任教过很多馆阁，教过很多学生，馆阁如集贤堂、永春馆、江姓南乐堂，学生中早期有艺旦、和尚，后来驻馆集贤堂后也开始了正常的教学。他带出了台湾第一代的南音女学员——大家闺秀陈梅，开启了台湾良家妇女学习南音的先例。

潘荣枝（1905～1947），非常聪明，潘训在楼上弹唱，他在楼下已学起，箫吹得特别好。当时南音界流行厦门技法，曾到厦门学南音。十七八岁时到鹿港崇正声教馆，20 岁当新庄聚贤堂先生，后到左营教馆。学生有黄根柏、蔡添木、陈文地、吴昆仁、江倍生等。

蔡添木（1913～2012），祖籍同安。祖父、父亲皆出生于新庄。小学毕业后，先后搬到双连市场附近与大稻埕归绥街。父亲学过车鼓，会拉弦、吹品仔、吹洞箫，后来参加聚贤堂。他从小向父亲和邻居学过乐器，在父亲的车鼓阵中学吹品仔，还随邻居孩子学吹口琴。在他 11 岁时，郭益成要找 10 个小孩一起学南音，他参加其中。这个南音社团由郭益成负责聘请老师等行政事务，蔡添木的父亲提供学习场地，并供应老师吃、住。当时，潘荣枝大约 20 岁，应聘教学。潘荣枝先教琵琶，第一支曲《秋天梧

① 据林红儿子林新南口述：有一年，他到厦门集安堂，一位馆员告诉他，该馆员的叔叔曾是他父亲林红的老师；但林新南也听说，父亲的老师是请到家里教的，而且还需要伺候老师吸鸦片的。参见刘美枝主编《台北市式微传统艺术调查记录——南管田野调查报告》，台北市政府文化局，2002 年版，第 77 页。

桐》，之后，教品仔、二弦、洞箫、拍与下四管。潘训（潘荣枝之父）见蔡添木有天分，有空就住在他家，亲自教蔡添木南音，最长曾住 12 天。在潘荣枝教学期间，他家对面售酒的配销所的掌柜林有土，下班后就到馆里教他念曲。18 岁，蔡添木到厦门"菊元"工作，1938 年、1939 年到日本做衣服，1944 年回中国嘉兴工作，1945 年到台湾。1951 年左右，尤奇芬、添在、吴昆仁、黄狗每天都在他家一起切磋，琢磨南音。那时他的工作是做衣服，所以每天从 9 点半练至 11 点半，再从 12 点半练至 1 点，一天三小时。1960 年代，曾上过电视台、广播电台，与吴昆仁、尤奇芬、欧阳泰到过台湾中国广播公司演奏。1999 年获台湾地区的"国家文艺奖"。

蔡菊，艺旦出身，曾到过厦门当艺旦，唱曲极佳。1962 年应邀到台北当私人教师。

余亚赤，艺旦，日据时期学习唱曲，曾远渡新加坡等地演唱，受到侨胞赞赏。返台后加入闽南乐府。

蔡明燕，艺旦，日据时期到厦门学南音，成为厦门当红艺旦，以唱曲闻名。1945 年返台，成为厦门人欧阳泰的夫人。

许春风，淡水清弦阁主持人，擅长琵琶。

（9）北港籍名家

吴昆仁（1917～2005），绰号乌狗。小时候，与施光华、蔡水浪是好朋友，因后二者求学于太平歌馆，被拉着一起参加"武城阁"，但只学一两个月就离开了。14 岁参加洞馆集斌社，当时馆内费用全部由总头负责。该馆聘请第一位南音先生金池先（外号胡须，闽南话"大胡子"之意），吴昆仁学得第一套指《花园外边》。吴昆仁 16 岁时，金池回台北，换吴彦点教。吴昆仁 17 岁离开北港，到高雄、台南，在旗津"清平阁"驻馆 3 年。19 岁时，听黄根柏说，台北南音较专业精到，更有前途，就北上，跟着黄根柏参加清华阁、聚贤堂的活动。他向清华阁"狗屎先"学指《汝因势》，向廖坤明学曲，向郭水龙学指、谱。22 岁吴昆仁进入放送局从事广播工作。光复后，与江神赐一起管理集弦堂，此后，主要从事教馆。据陈廷全讲，吴昆仁记忆力极好，学习能力强，常常在与他人演奏的过程中，

就把别人的技术学了。所以很多名家都不太愿意在他面前显示技术。1988年荣获台湾教育行政部门颁发的南管团体薪传奖，1990年获得传统音乐南管薪传奖。曾在台湾各地馆阁传授南音，参加海内外数十次南音演奏会，蜚声乐坛。

3. 台南的闽台籍南音名家

台南是清代南音重镇之一。清末，由于台南运河港口发达，许多厦门和泉州的航运贸易都在这里汇聚，台南与泉州、厦门的交流极为频繁，1945年后，很多厦门、泉州南音人纷纷在这里定居，并参与当地南音社。尤其是南声社的崛起，社长林长伦对传统南音社团组织的经营改制，更是为台湾南音走向世界作出了贡献，也为南声社成为当今台湾南音馆社的龙头老大奠定了深厚的百年根基。

（1）泉州籍名家

江吉四（1877～1928），在泉州时已学过南音。16岁时前往台湾谋生，先在基隆投靠亲友，后一人南下至台南，当学徒学习修理眼镜。后从事卖鱼行业，闲暇之余，在振声社玩南音，自己平常也非常勤奋背唱，同时在家附近业余传授南音。后来因为梨园戏戏班伴奏被振声社驱逐，索性组织自己的学生和好友，于1915年成立南声社，亲任馆先生。

（2）台南籍名家

吴道宏（广仙）（1895～?），祖籍泉州同安县，其祖父移民来台，定居台南。少时曾拜师学制金饰，23岁入南声社师从江吉四，学习唱曲、琵琶，曾向陈田和许启章习得部分散曲，还从事乐器制作，南声社著名琵琶"金声"便出于他手。他性格沉稳老实，不善与人交际。1938年始，任南声社馆先生，1929年曾任教于盐水镇清平社两年，1945年任教于鲲鲟群鸣社，1960年代短暂任教于关庙新声社。1963年曾至台南神学院短期教授南音课程。他以琵琶技法和掌握众多散曲曲目闻名于南部南音界，他学生遍及南部，最知名的当属蔡小月。他还传有大量手抄本，包括抄有41套指、13套谱的《闽南音乐指谱全集》一册，曲本二十多册。

张古树，少时学太平歌，后加入南声社学习南音。他乐艺超群，可谓

南音名家，后为金声社创馆人。

林老顾，曾学太平歌，后加入南声社随江吉四学南音。因赌博成性，被江吉四所不容，他脱馆加入振声社，以琵琶闻名南部，曾任教多个馆阁。

黄添福（1907～1997），早年曾学太平歌，10 多岁起随和声社苏添丁学南音，后也师从叶义、翁秀塘、吴再全等，擅长唱曲，曾任和声社责任人。1960 年代末携其子黄太郎加入南声社。

吴再全（1910～1991），师承江吉四、陈钟灿、许启章、鸡庵先、细锦先、许则甘先。他天资聪颖好学，精通各种乐器，掌握大量指、曲、谱，但生性孤傲，不易与人相处。曾任教屏东东港凤翔阁、高雄旗津清平阁、高雄三凤亭竹声社、台南振声社、高雄左营集贤社、高雄吉贝庙南管社等。

张玉治（1914～?），江吉四之子江顺兴之妻，加入南声社后随吴道宏学唱曲。

陈新发（1921～?），自幼常在家附近聆听南音，1945 年加入群鸣社，启蒙先生为吴道宏，第一支曲学《倍思·长潮阳春·为伊暝日》。光复后，加入南声社，20 世纪六七十年代主要辅助指导后辈，多次随南声社赴韩、日、欧洲演出，担任三弦演奏。

陈允（1924～?），本名陈令允，中学毕业后即当木工学徒。少年时自学用洞箫吹流行歌，1953 年加入南厂保安宫兴南社歌仔戏团，担任后场伴奏，1954 年加入南声社，师从吴道宏学指、谱，擅长洞箫、二弦，并负责转授南管戏给兴南社学员，他的箫弦法曾得到黄根柏、陈阿番、王雨宽真传。1970 年陈允曾任南声社助教，还任教高雄顶茄萣乡振乐社等馆阁。陈允于 1950 年代中期至 1980 年代期间，热衷于参加馆阁的各项活动，包括1956 年、1963 年录制唱片的演奏，以及南声社的各种公演活动，如在台北宾馆（1960）、赴菲律宾（1960 年代）、赴韩国（1979）、赴欧洲(1982)、赴英国（1987）、赴德国（1989）等展演活动，担任洞箫与二弦演奏。

胡冈市，艺旦，自幼学南音，能弹能唱，擅长琵琶，曾任馆先生。

翁秀塘（1928～1996），先后于清平社与南声社随吴道宏学南音，能演奏各种乐器。曾任教于鲲鯓群鸣社、关庙新声社、湾里和声社、盐水清平社、海寮清和社、光安南乐社、阿莲荐善堂、崎漏正声社等，曾随南声社赴欧洲、德国演出，担任三弦演奏，并参与南声社1956年与1963年录制唱片演奏。

苏荣发（1936～　），其父苏加再为鲲鯓群鸣社创馆馆东。15岁时由父亲启蒙，20岁加入群鸣社，先后师承陈田、沈庆玉、翁秀塘、陈新发等，1962年随群鸣社馆员陈富加入南声社，继续师从吴道宏、张鸿明，1975年曾由吴素霞短期指导。他擅长唱曲，高音区真假嗓音转换自如，是男声曲脚的佼佼者。曾多次随南声社出国演出。

陈珍（1938～　），祖籍厦门集美，江吉四之子江主的女婿，23岁与同乡陈进财师从群鸣社沈庆玉学南音，专习唱曲。1962年加入南声社师从张鸿明。他所学的曲目不多，但唱曲顿挫苍劲有力，颇有古风，是男曲脚中的佼佼者。此外，还能演奏二弦、三弦。1996年振声社复馆，他也利用周末下午去那边参加拍馆。

黄太郎（1939～　），16岁起师从叶义、翁秀塘学南音，擅长吹箫，能弹奏各种乐器，也能制作各种南音乐器。1960年代末随父亲加入南声社，后多次随南声社往亚、欧、澳演出。

温俊秀，同声社乐人，擅长箫，能演奏琵琶，生性好游玩，常至闽南乐府找陈启东与林丽红玩南音，也往来振声社与南声社活动。1979年曾随南声社赴欧、日演出。

蔡胜满（1948～2005），南声社主要洞箫、品箫与嗳的演奏者。初中时热爱洞箫，无师自通吹奏流行歌。17岁时，逢喜树万皇宫做王醮，庙方聘请先生来开馆，重开喜声社，广招学生。蔡胜满父亲朋友林建宇恰好是喜声社社员，知道蔡胜满喜欢吹箫，鼓励他加入喜声社学习。他1964年加入喜声社，随陈田学南音指、谱，洞箫与琵琶。1965～1969年间，断断续续向群鸣社箫脚蔡义的先生学习。1966年陈田逝世后，自行赴南声社随馆

先生吴道宏学习指谱、琵琶与唱念法，并随陈允学习箫和嗳仔。1977～1989 年，多次前往菲律宾，随郑燕仪、邱成坪、陈而添、徐成柑、陈而万等学习，并正式拜国风郎君社林玉谋为师。1979 年以后跟随南声社多次前往欧、亚、澳各洲访问演出，负责蔡小月演唱时的洞箫吹奏。

李琼瑶，精通南音指、曲、谱，擅长琵琶、二弦，曾任台南市同声社老师。

王雨宽，擅吹洞箫，南音高手，曾任盐水升平社等馆先生。

（3）同安籍名家

张鸿明（1920～2014），6 岁随父、叔学南音，后师事高铭网 11 年。早年学唱曲，抗战开始后始学指谱，入台后以琵琶闻名于南音界。先后曾任教多处馆阁，是南音社对外演出活动不可或缺的人物。1970 年后任南声社馆先生至 2014 年，是南声社主要琵琶手。他曾师从多位名师，通过早期十多年的努力学习掌握了大量"指""曲""谱"，进入南声社后，通过听其他馆先生教学、为唱员伴奏、直接向馆先生学习以及自行研究学习等多种方式扩充所学指、曲、谱的滚门与曲目量。他的学习经历说明了南音学无止境，各有各所擅长的滚门与曲目。

詹口香，在家乡学的南音，1945 年后入台，擅长弹三弦。

（4）安海籍名家

林长伦（1924～1993），自幼父母双亡，由同房堂兄姐抚养成人。在故乡学得南音。少年时代在港口从事运输行业工作。1945 年、1946 年开始随商船往来台湾、厦门贸易。1949 年形势巨变后，携妻、子以及堂姐等五人入台定居。在高雄年间，师从吴彦点。后开设贸易公司，往返台南与香港。他住台南市运河附近，与同乡谢永钦、吴翼棕、伍约翰等人常至振声社、南声社、金声社活动，后加入南声社。他沉默寡言、不论人非、做事认真，得到馆员们的信任，大家把管理与经营交付他手中。林长伦任南声社理事长后，用企业运营模式改制传统馆阁经营模式，引发了台湾南音馆阁改制，提升了南声社在台湾馆阁中的声誉，为南声社短期内成为台湾南音界的老大奠定了坚实的基础，并且维续至今。首先，他采用理事制，

改变了传统馆阁的炉主制。其次，他以保守谨慎的态度维持馆阁纪律，强化传统南音礼仪、传统南音艺术，提升社员艺术水平。第三，他打破传统馆阁互相之间不往来之习惯，积极推动南北社团间互动。第四，他积极宣传馆阁社团南音艺术，在 1965 年率先通过发行唱片，提升社团的知名度。第五，他积极推动社团走向国际舞台，从 1960 年代赴菲律宾交流，1979 年赴韩国演出，至 1980 年代赴欧洲巡演，创立了南声社的世界声誉。

安海人谢永钦（1926～　　），17 岁启蒙于安海消防队黄守万，后随雅颂轩馆先生高铭网学唱曲，1948 年始学洞箫。1949 年因大陆局势动荡，随同乡林长伦迁台，在运河边从事糖果买卖的小生意谋生，闲时与林长伦往南声社、振声社、金声社敆桃南音。曾求教于王雨宽与黄根柏，学习并擅长二弦与洞箫。1960 年随南声社往菲律宾演出前正式加入南声社。1963 年迁居高雄经营水果店，加入高雄闽南同乡会国声南乐社，继续随吴彦点学散曲。1979 年后，多次随南声社出国演出，包括赴韩国与日本（1979）、欧洲（1982）、新西兰（1984）、英国（1987）、德国（1989）。此外，他还参与 1991 年法国国家广播电台为南声社的录音。

（6）南安籍名家

吴翼棕，在家乡学成南音，文武兼备，闻名乡里。1949 年入台，初住台南，与林长伦同时加入南声社。后在台北任东南贸易行经理。闽南乐府首届理事长，推进南声社采用理事制。

伍约翰，与林长伦等为东南航运公司同事，加入南声社，擅长唱曲。1962 年随南声社往菲律宾演出。

（7）泉州籍名家

黄玉昆与曾省同是师从德水先，能唱曲，1930 年代末定居台南，为东南航运公司高级职员，1940 年代曾经营肥皂工厂。

（8）晋江籍名家

吴锡庆（1924～2006），小学毕业。父亲吴针在中年时开始师从长江先生学南音，父亲会唱曲，也会演奏三弦、二弦与下四管。三叔公吴昌江年轻时就开始学南音，精通上、下四管。小时候家住泉州城隍庙附近，受

三叔公影响参加城隍庙旁的南音社团，学了四五年唱曲。那时南音很普遍，有两个馆，一个是城隍庙的馆，属于升平奏，另一是回风阁。除了参加馆阁，吴锡庆和弟弟以及附近的小孩随自己的父亲唱南音。十五六岁开始跟着戏班演梨园戏，在戏中扮演生角，直到 21 岁才停止，他的戏班生涯约为 1930～1945 年间。1949 年到台湾，先后在高雄、冈山生活，师从长江与父亲学习南音。在冈山参加当地唯一的南音馆阁"梓官阁"，有十多人，每天晚上练习。馆先生有刘知远、陈佩玉、陈裕渊、蔡金雄、陈飞龙等，当时学唱和打下四管。到台北后，认识张再兴老师，参加闽南乐府约 20 年，此后参加和鸣南乐社。

4. 高雄的闽台籍南音名家

高雄也是南音馆阁林立的地方，但师资相对缺乏，至今依然馆阁不少。1945 年后，从泉州、厦门各地去的南音名家为高雄的南音薪传作出了贡献。

（1）南安籍名家

陈金龙（约 190? ～198?），日据时期赴台，文武双全。在高雄冈山镇，他是南音与武术双冠，武功技艺超群，擅长齐眉棍，洞箫吹奏享誉南音界。

陈裕渊（1924～2005），七岁随父亲入台，师从父亲陈金龙，继承其衣钵。

（2）厦门籍名家

郑北铁，金门女婿，箫弦很好。如果有人拉弦稍微抖一下，他马上能听出来。

（3）惠安籍名家

惠安人钟柏龄，1945 年入台，自幼在家乡学南音。入台后在高雄市做服饰生意，得到吴彦点真传，在高雄市闽南同乡会国声社任教师。

（4）泉州籍名家

林清沛，家乡学成南音，是二弦、唱曲名家，高雄国声社会员。

（5）高雄籍名家

廖振泰，国声社箫弦名家，能自制乐器。

林正介（1939～2003），少年修习南音，精通各项乐器。他是合和艺苑创始人吴素霞的丈夫。

5. 北港籍名家

北港馆阁不多，历史也算悠久，但师资却相对缺乏，也曾有多位闽南名家受聘去那里教学。以下介绍的是北港本地的名家。

蔡水浪，集斌社先生，人缘好讲义气。南音技艺与艺术素养享有盛名。

施光华，能自制各种南音乐器。台北清弦阁先生。

洪上林，擅长洞箫、横笛，收藏一支百年洞箫名"远望"。

6. 新竹籍名家①

新竹传统馆阁，如玉隆堂，曾经辉煌一时，也曾出现多位南音名家，以谢旺兄弟最为出色。而他们的学习，也是得益于泉州入台贸易的船员。

黄定，1945年重整玉隆堂，1946年聘沈梦熊为馆先生。

高福庆，精通南音，指、曲、谱都能熟记。

谢瑞（1869～1918），与弟弟谢旺向泉州来的船员讨教，用一元日币换教三出乐曲，兄弟一起学。一人在学，一人旁听。等于两个人学一个人的钱。兄弟俩认真学了几年，将梨园戏剧目《陈三五娘》《咬脐打猎》《山伯英台》《郭华买胭脂》《三娘教子》《高文举》的折子，全部背得滚瓜烂熟。他时常与蔡成发等人切磋技艺，到新竹各地教学南音，乐此不疲。

谢旺（187?～?），与兄谢瑞自幼向泉州来的船员学南音。精通各种乐器，唱念遵古法制，乐艺精湛，精通武术，文武双全。为玉隆堂创社会员。

陈添旺（约189?～196?）精通乐器，唱曲古板，为玉隆堂会员。

苏老求，1945年后加入玉隆堂，擅长洞箫、琵琶、三弦等乐器，精通指、曲、谱。

① 谢水森：《昔日新竹传统戏曲南管轶事》，台湾国兴出版社，2009年版，第13～14页。

陈丁凤（1903～1999），南音名手，擅长琵琶、洞箫、二弦。玉隆堂会员。

谢水森（1930～ ），自幼在南音熏染中成长，熟悉南音典故，著有《昔日新竹传统戏曲南管轶事》一书。

7. 嘉义、屏东籍南音名家

嘉义属于中部客家地带，一直保持着南音的传统；屏东属于东南部地区，也有南音传统，主要是聘请闽南名家去传习。当地也出现一些高手。

（1）嘉义籍名家

许道全，擅长吹箫，1945 年后扬名台湾南部。

吴建，擅吹洞箫，也会制作洞箫。

李四春，洞箫名手，会制作洞箫。曾任南音社团教师，精通指、曲、谱。与吴建、洪钦铭同被称为雕制洞箫的"洞箫圣手"。

（2）屏东籍名家

陈青云（约 1891～?），原为澎湖人，后移居屏东，曾任南部各地南音社团老师，掌握有一定曲目量，会自制各种乐器。其子陈荣茂，亦是南音高手。

陈荣茂，师承父亲陈青云，文武兼备，在南部各馆担任老师。

李明家，南音名家，经常参加全省各地南音社团活动。

8. 澎湖、金门籍南音名家

清末，澎湖曾经有四个馆，金门的馆阁也有多个，而且两地与厦门和泉州保持比较良好的交流，都出过诸多南音名手，1949 年后，这两个地方因离本岛远，交通不便，又与大陆隔绝，许多南音人逃离前线，到本岛去谋生或教学，使得南音传统流失较快。

（1）澎湖籍名家

陈天助（约 1894～?），父亲红仔兴，也是南音先生。家中经营家具店。师从父亲，后向许启章求学。技艺高超，曾任高雄振云堂等社团老师。

李琼瑶（约 1897～?），擅长琵琶，曾到几个馆阁担任馆先生。

洪流芳，南音名家，在南部曲馆担任馆先生。

萧志成，擅长琵琶，日据时期，其南音艺术就已享誉全台，后在台湾各地担任老师。

吕文灿，洞箫高手，精通南音，曾担任南音教师，会雕制洞箫。在澎湖开设旅馆，台湾弦友莅临澎湖，免费招待。

张再隐（1918～2002），幼年时常听澎湖南音，当时澎湖有四个馆。1958年在左营拜陈天助为师，认识许多南音曲和滚门，但不懂"落倍"。后跟吴彦点学了五天，吴彦点点破撩、拍的规律。回澎湖后又向洪流芳学乐器指法、曲和南音礼节。还向刘寿全学过一支曲。1963年参加闽南乐府，天天在馆里练习。1995年执教澎湖西瀛南乐社，1998年任台北艺术大学传统音乐学系南音教席，2000年执教中华弦管研究团。

谢自南，居住高雄，他是庙宇设计师。对南音撩拍研究有独特见解，能弹奏各种乐器，并自制乐器。他编撰《南管指谱大全》加入罗马注音符号。他在演奏三弦时常创造性增加装饰音，技巧虽然高超，但不能与琵琶相辅相成，因此他的革新得不到南音界认可。

（2）金门籍名家

邱天降，能吹拉弹唱，在基隆谋生，为基隆闽南第一乐团会员。

李朝奈（1917～1997），自幼学南音，精通琵琶、二弦，其南音技艺高超，时常赴各地馆阁交流，参加台北乐团赴厦门、泉州访问演出。

李成国，自幼学南音，擅长琵琶、洞箫、二弦，时常与北部弦友聚会，也曾与台北乐团往东南亚和厦门、泉州交流演出。

二、"非遗运动"后闽台南音非遗传承人文化身份认同

2006年，中国启动了非物质文化遗产保护工作，省、市、县也纷纷设立相关事宜。南音被列入第一批国家非物质文化遗产名录。传统馆阁的南音名家也进入申报法定非物质文化遗产传承人的程序。非遗传承人的文化身份在南音界得到了一致认同。各地社团名师纷纷积极投入各级传承人的申报，他们多数积极参与南音传习事业，培育年轻一代的人才。

（一）当代泉州南音非遗传承人

当代泉州南音传承基础雄厚，但是受名额限制，并不是所有的南音高手都可以一次性进入非遗名录，而是要逐渐地更替。所以本文所用的名录并不能代表南音传承人数量的几分之一。泉州地区的南音传承人（按出生年先后顺序）列表如下。

姓名	县乡	师承	几批哪类非物质文化遗产传承人
吴彦造	石狮	苏德兴、高铭网	第二批国家非物质文化遗产传承人
庄永福	惠安	蔡森木、何专	第一批省级非物质文化遗产传承人
蔡孝凹	石狮	吴敬水、黄守万、任清水	第四批市级非物质文化遗产传承人
陈　练	安溪	林庶烟	第一批省级非物质文化遗产传承人
郑荣阔	南安		第一批市级非物质文化遗产传承人
丁水清	晋江	蔡森木、黄守万、任清水	第二批国家非物质文化遗产传承人
林祖树	永春	林士凤、林凤雏、林庶烟	第四批市级非物质文化遗产传承人
吕俊哲	南安	吕振扭、叶成基、任清水	第四批市级非物质文化遗产传承人
陈四川	晋江东石	王根火、张在我、任清水、郭清潭、黄守万	第二批市级非物质文化遗产传承人
苏统谋	晋江	苏宗家、陈天保	第二批国家非物质文化遗产传承人
黄淑英	泉州	庄咏沂、王友福、吴萍水、苏来好	第二批国家非物质文化遗产传承人
林熟英	德化龙浔	林安昕、林永章	第四批市级非物质文化遗产传承人
夏永西	泉州	陈泽霖、蔡锡森、陈天波、蔡昌	第二批国家非物质文化遗产传承人
丁信坤	晋江陈埭	蔡森木	第二批省级非物质文化遗产传承人
吕森	德化	李文爆、吴锦标、林凤雏、林纪彬	第一批市级非物质文化遗产传承人
苏诗咏	泉州	吴萍水、苏来好、庄咏沂、邱志竹、陈天波	第二批国家非物质文化遗产传承人

续表

姓名	县乡	师承	几批哪类非物质文化遗产传承人
丁世彬	晋江陈埭	黄守万、任水清	第四批市级非物质文化遗产传承人
陈强岑	泉州	邱志竹、吴孔团、施信义、吴彦造、庄金歪、吴友顺	第四批市级非物质文化遗产传承人
蔡维镖	石狮	蔡宗熙、吴彦造	第一批市级非物质文化遗产传承人
龚文鹏	石狮	许国梁、蔡富昌	第四批市级非物质文化遗产传承人
周碧月	泉州	陈舜龙、林文淑、苏彦芳、黄淑英	第二批省级非物质文化遗产传承人
郭玲玲	晋江	郭金镜	第四批省级非物质文化遗产传承人
吴璟瑜	泉州	庄步联、林文淑、庄金歪	第二批省级非物质文化遗产传承人
曾家阳	泉州	龚松龄、陈泽霖、庄步联、庄金歪	第一批省级非物质文化遗产传承人
周成在	德化	庄步联、苏诗咏	第四批市级非物质文化遗产传承人
王大浩	泉州	王竹华、林文淑、庄步联、庄金歪、吴世忠、施信义	第一批省级非物质文化遗产传承人
李白燕	永春	庄步联、马香缎、苏诗咏、黄淑英	第一批省级非物质文化遗产传承人
纪安心	石狮	林本梦、纪荣华、林敦年、吴彦造、苏统谋、苏诗咏	第一批市级非物质文化遗产传承人
郑芳卉	泉州鲤城区	吴序辉、郑泽胜、吴淑珍、马香锻、林宗鸿、萧荣灶	第四批市级非物质文化遗产传承人
杨翠娥	惠安	杨锦义、庄步联、马香缎	第三批国家级非物质文化遗产传承人
曾秀华	德化浔中	曾坂、吕秀娟、吕森	第四批市级非物质文化遗产传承人
蔡雅艺	晋江东石	陈四川、蔡崇希、黄淑英、曾家阳、王大浩、蔡东仰	第四批市级非物质文化遗产传承人

（二）当代厦门南音名家传承谱系

厦门是南音流派的分支，经过近两百年的发展，厦门逐渐形成了与泉州不同的音乐风格。"两派的工尺谱在滚门、管门、撩拍、谱字、琵琶指法等方面存在一定的差异，在咬字、吐音、润腔、箫弦演奏等方面表现出不同的艺术手法，两派的音乐风格独具特色，总的说来，泉州派细腻委婉，厦门派古朴幽雅。"① 与泉州有众多非物质文化遗产传承人（南音名家）相比，厦门在数量上显得少了些，但这并不影响厦门南音的薪传。当代厦门南音名家，前三代是清末民初的名家。但当代传承者中，已经有大部分与泉州趋同了。名单如下②：

第一代：林霁秋、林祥玉等；

第二代：许启章、黄蕴山等；

第三代：纪经亩、吴深根、吴萍水、洪金水、万舍、白厚、吴在田等；

第四代：黄清标、叶成基、薛金枝、林利、吴道长、陈美谷、白丽华、林玉燕、江来好、万红玉、林文宣、沈笑山等；

第五代：吴世安、谢国义、洪金龙、谢树雄、王小珠、王秀怡、林加来、洪明艾、胡明炮、陈永升等；

第六代：黄秀珠、欧丽华、黄锦华、陈美瑜、王安娜、庄雪云、郑步清、杨坤圆（杨雪莉）、连方红、许英英、杨一红等；

第七代：王小菲、陈慧雅、林德钦、陈明红、林凌娜、吴丹娜、刘希望等。

其中，被列入各级非物质文化遗产名录名单如下（依出生年顺序）：

① 张盈盈：《福建南音泉州派、厦门派"曲"之比较研究》，福建师范大学音乐学院硕士论文，2004 年。

② 互动百科：http://www.baike.com/wiki/％E8％B0％A2％E5％9B％BD％E4％B9％89。

姓名	县乡	几批哪类非物质文化遗产传承人
吴世安	厦门	第二批国家非物质文化遗产传承人
王秀怡	厦门	第三批国家非物质文化遗产传承人
胡明炮	同安	第二批省级非物质文化遗产传承人
谢国义	厦门	第三批省级非物质文化遗产传承人
王小珠	厦门	第四批省级非物质文化遗产传承人
洪明艾	厦门	第一批市级非物质文化遗产传承人
陈美瑜	厦门	第二批市级非物质文化遗产传承人
洪金龙	厦门	第三批市级非物质文化遗产传承人
林加来	厦门	第三批市级非物质文化遗产传承人
王安娜	厦门	第三批市级非物质文化遗产传承人
曾小咪	厦门	第五批市级非物质文化遗产传承人
陈慧雅	厦门	第五批市级非物质文化遗产传承人
陈清好	厦门	第五批市级非物质文化遗产传承人
吴宝雅	厦门	第五批市级非物质文化遗产传承人
林丽虹	厦门	第五批市级非物质文化遗产传承人
郭金环	厦门	第五批市级非物质文化遗产传承人
蔡忍宙	厦门	第五批市级非物质文化遗产传承人
郑青青	厦门	第五批市级非物质文化遗产传承人
杨一红	厦门	第五批市级非物质文化遗产传承人

值得指出的是，2018 年始，福建省非遗处出台了台湾同胞可以申请福建省非物质文化遗产传承人的政策，2020 年，卓圣翔、林素梅、罗纯祯成为第一批被认定成为福建省级南音非物质文化遗产传承人的台湾籍同胞，势必推动闽台两岸南音作为非物质文化遗产传承人文化身份的认同融合。

三、当代台湾的南音传承人

当代台湾南音薪传，由于学界的反哺，其传统的流失没那么严重，各地的馆阁还基本延续着清末闽南南音名家传来的南音曲唱艺术传统。而南声社的传承者起着极大的作用，涌现出了众多的女性传承者。同时，合和艺苑作为新的馆阁，其影响力越来越大，吴素霞虽为梨园戏的"薪传奖"获得者，但她掌握的南音传统知识和恢复传统的决心和影响力不可小觑。合和艺苑已经成为继南声社之后，南音艺术水平突出、影响力较大的一个馆阁。台湾的南音传承者，仅根据笔者所了解的来梳理，或列表，或简述。

（一）鹿港地区的南音主要传承者

鹿港人黄承桃，15 岁时在员林师从梁秋和，每晚积极研习。一年后他回鹿港工作，闲时常在龙山寺走动，向老前辈请教。1969 年定居鹿港，开设铁工厂，重返聚英社，正式向鲁先学习，与诸弦友相互研究。黄承桃擅长吹箫、唱曲，能弹奏各种乐器，还会制作琵琶、二弦、洞箫等乐器。

鹿港人施永川，聚英社年轻一辈中造诣最高，擅长唱曲，备受推崇。1970 年加入聚英社前已会吹箫，有基础，乐感好，记忆力强，学乐器甚快。他记曲目多，常不待老师逐句念教，自己看谱配合录音研习，就能和琵琶演唱。1979 年开始指导新学员。

（二）台北地区的南音主要传承者

林新南，祖籍同安。父亲是有名的南音先生林红，可谓家学渊源。小时候，家里常有南音活动，高中时，尤奇芬、吴添在等先生常来家中玩南音，但他有自己的兴趣，花了很多时间在话剧社。一直到 51 岁退休后林新南才正式学南音。但因长期浸染在南音乐声中，经常父亲教学生，学生还不会，他已经听得滚瓜烂熟了，因此南音曲子都是看看稍微了解歌词，就学会了。但是没有正式拜师，所以乐器演奏方法并不太好，正式学南音的持拍，是应汉唐乐府邀请赴日、欧洲演出时，在家练习学会的。曾赴厦门参加大会唱，也到新加坡表演过。

陈梅，18 岁随启蒙老师林红学唱南音，被誉为台湾第一位学唱南音的良家妇女，开启了台湾女生学习南音的先例。她要求老师让她看谱子学，用现代教育的方式学习。所以学得很快。她很用功，学了指、谱、曲，原先也学琵琶，但后来主攻唱曲，放弃乐器学习。陈梅先后师承骆再兴、刘寿全、欧阳泰、许宝贵、尤奇芬等，当过闽南乐府的薪传老师。1966 年赴日本演出，1970 年赴菲律宾参加第四届东南亚南乐大会。1989～1997 年，多次往菲律宾、新加坡、马来西亚和厦门、泉州参加南音大会唱。后创办台北大稻埕法主公庙的和鸣南乐社。

潘润梅，9 岁向林红学唱曲。读台北商业大学时，再跟林红学琵琶和指、谱，后来也向施东煌学二弦，10～20 岁时热衷于南音。曾与"永春馆"到台视演奏，蔡添木吹箫、陈瑞柳弹三弦、陈忠、郑叔简拉二弦，曾省、尤奇芬弹琵琶，宪兵陈弹三弦。四十几岁时，曾参加"汉唐乐府"的演出活动。

江月云，出生于台北，祖籍惠安。父母从闽南来台，定居在大稻埕狮馆巷附近。1956 年，江嘉生聘林红教江姓家族的女孩们南音，这年，江月云 14 岁，恰逢此机缘学南音。学完第一支曲《非是阮》之后，换廖坤明教，从《早起日上》教起。他教的曲子，有些是从刘鸿沟、张再兴等指谱集转抄来的。16 岁，停了一段时间后继续向吴昆仁学，不久又停止了南音学习，直到 1975 年后才渐渐参与其他馆阁的南音活动，向欧阳泰、施振华学习。1975 年加入闽南乐府，这段时间也与其他弦友如张再兴、陈启东、林丽红、秀津等，一直在欧阳泰家聚会玩南音，1983 年退出闽南乐府，也结束了在欧阳泰家的活动。同年，江月云到"基隆闽南第一乐团"执教。1986 年，因经常受许常惠教授邀请，到台师大或各种国际会议示范、表演南音，当时他参加表演的车马费所需票据须向其他社团借，最终江月云决定成立华声社。1988 年后到社教馆延平分馆、台师大、中学、小学等教学。2001 年后，华声社向政府申请经费，用于南音传习计划。

台北人曾玉，1959 年由林红启蒙，先是密集学习了几个月后，改为有空学；1960 年后，在闽南乐府师从吴彦点；1982 年向尤奇芬学唱"指"；

还向海外来台弦友菲律宾、新加坡的黄清标求教。1963 年、1964 年，曾玉曾到广播电台录制南音节目，对大陆和东南亚广播。1965 年、1970 年、1983 年、1995 年多次赴菲律宾参加南音大会唱，1989 年到大陆参加南音大会唱，1992 到日本名古屋参加演出。

南安人卓圣翔（1945～　）七八岁时，受担任高甲戏"益群剧团"后场演员的堂哥卓圣煌的启蒙，摸索乐器，10 左右正式学习琵琶。11 岁时，参加厦门"锦华阁"，师从白厚学南音，个别指导 2 年。白厚教的大部分是谱与曲，他有非常多珍贵的抄本。卓圣翔编的《南管曲牌大全》，就是根据白厚的曲本。12 岁时，另外又跟纪经亩学作曲和琵琶，也是到老师家上个别课。纪经亩注意琵琶的轻重音，先教《汝因势》。1953 年，纪经亩成立了"南乐研究会"，卓圣翔也随着进入研究会。卓圣翔曾考进泉州南音乐团，但父母不赞成其加入泉州南音乐团，因所学的是厦门派的南音，和泉州派的演奏风格不同。由于父亲在菲律宾工作，13 岁起卓圣翔常到香港与父亲会面，16 岁时，全家移居香港，在福建体育会工作。其间他曾多次聘请纪经亩到香港教学。1976 年移居菲律宾，参加国风郎君社，师从林玉谋学习谱和指，约三十套指，其间也加入金兰、长和与崇德等五个南音社。四年内，卓圣翔每天沉浸在白天练习、下午演奏，晚上到菲律宾殡仪馆参加丧事习俗"湿厝"演奏的南音生活中。1979 年第二届"亚细安南音大会"，受丁马成邀请到新加坡为他作词谱曲，并任"湘灵音乐社"音乐指导，八年内，为《陈三五娘》《李亚仙》《苏秦还乡记》《借亲配》《十五贯》《梁祝》等梨园戏剧目文武场指导，与丁马成合著《南管精华大全》。1989 年，卓圣翔迁居台湾，先落脚高雄，在高雄与屏东执教过 20 多个馆阁，1990 年成立串门南乐团。1991 年，为协助台北艺术大学李祥石南管戏传习计划到台北，还受邀指导江之翠剧场之南管乐团，1997 年执教基隆闽南南乐演奏团，1999 年在奉天宫与林素梅成立"大家学南管"的推广中心，即现在的奉天宫南乐社。2016 年后定居厦门，目前主要创作新南音，包括《唐诗宋词南管唱》等，2020 年卓圣翔成为福建省级南音非物质文化遗产传承人。

惠安人傅妹妹（1960～　　），18 岁师从林文淑学唱曲，19 岁考入泉州南音乐团。入团后，主要学习梨园戏折子的唱曲和表演，此外也学习琵琶，师从庄步联、庄金歪、苏彦芳，庄步联和庄金歪两位先生教指套，苏彦芳教唱曲，学了近 30 套指，200 多支曲。进乐团后每天三班倒的练习，连续好几年。她最初担任演员，专攻唱曲，十年后，转入后场当演奏员，主攻琵琶。琵琶、二弦和洞箫是向夏永西学的，三弦靠自学。1985 年参加香港的东南亚南音大会唱，同年，随团参加日本世界艺术节。1993 年参加菲律宾长和郎君社"南乐庆典"后离开泉州南音乐团。1995 年改嫁江谟正到台湾，当过艺术学院张再兴老师的助教，1998 年，在罗东北成小学教南音，1999～2000 年在桃园五权小学教南音。后来，傅妹妹在江之翠剧场教学过，也在惠泉南乐社、闽南乐府、永盛乐府担任过南音教师。

泉州人王心心（1965～　　），曾用名王馨、王阿心。她从小在南音环境中成长，四岁时跟父亲学用南音音乐配上新词的南音童谣，属于新南音。六岁学琵琶、七八岁学传统曲。入学后，学校音乐课教新南音。初中毕业后，进入福建省艺术学校泉州分校招收的第一届南音专业。在学期间学校规定每人必修两种乐器，她学习琵琶、二弦和唱曲，师从庄步联、苏诗咏，私下还向吴造、马香缎学习。毕业后分配至泉州市南音乐团。1993 年嫁到台湾，成为汉唐乐府的主要演员。2003 年王心心脱离汉唐乐府，自创心心南管乐坊。目前是心心南管乐坊团长。活跃于海峡两岸南音舞台。王心心曾在台湾大学开设"南管音乐欣赏及实习"，在艺术学院剧场艺术研究所硕士班开设"传统表演专题"。

惠安人詹丽玉（1971～　　），小学毕业。12 岁随启蒙老师赖凸学唱曲，后向阿碰先学曲和琵琶。阿碰先在惠安县崇武镇的一间庙舍楼上教，每天早上 8 点至 10 点，每天白天上课，晚上练习，共学了三个多月。十六七岁詹丽玉到泉州，主要学咬字发音和乐器，师从庄金歪、杨翠娥、杨锦义、苏彦芳学唱曲，向杨锦义学三弦、琵琶，向庄金歪学二弦，向阿碰先学琵琶，向森卯学洞箫，学了两年多，在泉州参加过南音研究所。1998 年詹丽玉嫁到台湾，只要有空她就去咸和乐团、南乐基金会、闽南乐府、和鸣南

乐社拍馆玩南音。

（三）台南地区的南音主要传承者

蔡小月（1941～　），国际知名南音人，擅唱曲。

郭阿莲，与蔡小月同于兴南社学习，二者结为姐妹，常至南声社玩。

林邱秀，原为艺旦，后随吴再全、张鸿明学唱曲，也加入南声社。

台南人何丽卿，原为艺旦，后从良嫁与伍约翰，随其至南声社参与南音活动，擅长唱曲。

台南人林毓霖（1946～　），林长伦长子，学生时代起常协助其父处理南声社事务，早期以拍照、录音为主。南声社进入国际舞台后，林毓霖负责国际间文件往来、翻译，1997 年起，任南声社理事长。

台南人陈嬿朱（1947～　），1962 年学南音，由吴道宏启蒙，后师从张鸿明，还随曾省学习过。1963 年，南声社委托亚洲唱片公司录制唱片，她演唱散曲《看见盏灯》。1968 年结婚后不再参与南音活动，1996 年重新加入南声社和振声社。2015 年获高雄"薪传奖"。2023 年入选台湾南音"薪传奖"。

台南人苏庆花（1950～　），13 岁至兴南社学南管戏，1966 年加入南声社，随吴道宏学散曲。23 岁结婚后停止活动。1983 年复出南声社，随张鸿明继续学习散曲，后学琵琶、三弦，是少数学习乐器的女性乐人之一。苏庆花曾多次随南声社赴菲律宾拜馆，1984 年、1989 年、1995 年随南声社赴新西兰、德国、法国演出，1988 年参与歌林股份有限公司《台南南声社南管音乐》录制。

台南人陈美娥（1954～　），曾在振声社随胡岗市学唱曲，亦曾受吴再全、吴素霞指点指谱与琵琶。1982 年陈美娥随南声社赴欧洲五国巡回演出，1983 年创立汉唐乐府。

（四）台湾各地的其他南音传承者

姓名	县乡	出生年份	师承	启蒙年龄	擅长乐器/唱曲
李志龙	台北	1938	郑叔简、蔡添木、陈瑞柳、吴昆仁、曾省	39	箫

续表

姓名	县乡	出生年份	师承	启蒙年龄	擅长乐器/唱曲
叶丽凤	屏东	1940	李拔峰、李琼瑶、温俊秀、张鸿明、苏荣发	15	唱曲
周宜佳	新竹	1942	谢旺、林红、陈璋荣、刘赞格	12、13	唱曲、洞箫
张柏仲	台南	1945	张古树	18	琵琶、洞箫、三弦与各样小乐器
李淑惠	台南	1947	张鸿明、欧阳泰	15	唱曲
吴火煌	云林	1947	郑叔简、林永赐、曾省、蔡添木	25	洞箫、琵琶
江谟正	台北	1948	廖坤明、江嘉生	7	唱曲
林丽红	台北	1947	尤奇芬、陈启东、张再兴	14	唱曲
蔡青源	嘉义	1939	吴彦点、刘鸿沟	19	琵琶、二弦、唱曲
蔡芬得	台南	1955	张鸿明、蔡青源、苏荣发、谢永钦	大约30	琵琶、二弦、嗳仔
陈廷全	台中	1952	黄翼九、蔡添木、吴昆仁	16	洞箫、嗳仔
邱琼惠	台南	1950	李祥石	15	唱曲
谢素云	高雄	1950	萧水池、洪流芳、张鸿明	14	唱曲
叶圭安	台东	1951	陈田、马瑞吉、洪万成、陈新发、曾省	4	琵琶
林珀姬	台北	1951	吴昆仁、江月云、陈梅	30	唱曲、琵琶、洞箫、二弦、三弦、笛
吴素霞	台中	1955	吴再全	6	琵琶、二弦、洞箫、三弦

续表

姓名	县乡	出生年份	师承	启蒙年龄	擅长乐器/唱曲
庄国章	苗栗	1952	郑叔简、蔡添木、林永赐、张鸿明、张再隐	18	箫、二弦
黄美美	台南	1957	邱松荣、翁秀塘、林邱秀、张鸿明	13	唱曲
江谟坚	台北	1953	曾省、蒋以煌、陈梅	25	琵琶
林怡君	台南	1957	张鸿明		琵琶
江淑贞	台北		林红、廖坤明、吴昆仁	13	唱曲
林为桢	新竹	1953	尤奇芬、曾省	22	琵琶、三弦
洪廷昇	台北	1948	洪万成、洪万象、尤奇芬、曾省、蒋以煌、陈启东	15	唱曲、琵琶、洞箫
朱永胜	台中	1961	吕文灿、吴素霞	24	唱曲、琵琶
陈枝财	台中	1951	黄承桃、吴素霞	大约50	洞箫
许耀升	鹿港	1961	王昆山、黄承桃	20	琵琶、二弦
黄珠玲	台中	1963	吴再全、吴素霞、黄金发、李祥石	12	唱曲、琵琶
尤能东	鹿港	1960	郭雙传、郭应护、庄忍	44	唱曲、洞箫
黄瑶慧	台北	1967	吴素霞、张鸿明	21	唱曲、二弦
李秀媚	台中	1955	黄承桃、吴素霞	大约50	琵琶
张春玲	台中	1960年代	吴素霞、李祥石	大约30	唱曲、梨园戏生旦行
徐智城	台北	1971	吴昆仁、张鸿明、蔡青源、林珀姬	25	琵琶、洞箫、二弦、三弦
盧盈妤	台北	1984	吴素霞、张鸿明、黄承桃、林柏姬	18	唱曲、琵琶、洞箫、二弦、三弦
黄俊利	台南	1985	张鸿明、蔡胜满、苏荣发、苏庆花、谢永钦、蔡青源	11	唱曲、琵琶、洞箫、二弦、三弦、嗳仔

四、闽台南音非遗传承人文化身份认同的规则——以张鸿明为例①

闽台南音各个层级的非遗传承人文化身份认同有一定的规则。南音非遗传承人艺术水平以掌握曲目存量为重要指标，这一点是行内与行外人形成的共识。然而，由于浮躁之风在南音界逐渐扩大，越来越多的南音弦友不是默默学习掌握更多南音曲目，而是热衷于申报非遗传承人来获得其他南音弦友的文化身份认同。不同层级的非遗传承人成为他们修习南音的主要目的。

以往的馆先生，不仅精通指、曲、谱，掌握了几十套指，十三套大谱，还掌握百支曲至几百支曲，他们日常还不断地通过各种活动场合学习新曲目，通过其他学员的演奏演唱习得新曲目，不断地拓展自己的曲目库。不因为自己懂得多而自傲。以曲目存量而言，传统南音乐人，但凡能够担任南音先生的，都有满腹曲簿，能默写曲词与指骨，教学时不用南音抄本，因南音抄本仅供自己学习记忆使用。传统南音先生的曲目存量一般都有几百首。现在的一般南音教师（50 岁以下），所掌握的南音指、谱、曲的曲目存量大致有：个别套"指"的指尾，由于很少有整套的演奏，情况往往不得知；个别"谱"的某节或几节；"曲"就十多支一撩拍、叠拍曲和个别三撩曲，少数也掌握几支七撩曲。

张鸿明是张在我的弟弟，两兄弟都曾师从高铭网十多年，张鸿明后来到台湾，担任南声社馆先生几十年。下面以张鸿明的曲目习得为例，来说明这时期的南音先生的曲目存量之多。

张鸿明曾师从多位名师，通过早期十多年的努力学习，掌握了大量指、曲、谱，进入南声社后，通过听其他馆先生教学、为唱员伴奏、直接向馆先生学习以及自行研究学习等多种方式扩充所学指、曲、谱的滚门与曲目量。这也从侧面说明了南音学无止境，各人都有所擅长的滚门与曲目。

①　资料来源于游慧文《南管馆阁南声社研究》，台湾师范大学硕士论文，1997年，第 126～128 页。

他习得曲目过程如下：

1925 年，得父亲张在珠传授《中滚·去秦邦》，随叔父张驾学得 22 支曲：《长滚·见许水鸭》《长滚·夏来人》《长滚·尾蝶飞》《中滚·不良心意》《中滚·听门楼》《中滚·恨冤家》《中滚·山险峻》《中滚·望明月》《中滚·赏春天》《中滚·听说当初时》《短滚·冬天寒》《锦板·冬天寒》《锦板·鼓返五更》《双闺·荼蘼架》《双闺·念月英》《双闺·喜今宵》《双闺·记古时》《双闺·元宵景致》《短相思·当初卜嫁》《短相思·轻轻看见》《三脚潮·听门楼》《三脚潮·孤栖闷》。

1930～1940 年的十年间，师从高铭网习得 21 套指、10 套谱、2 套未完整指与 1 套未完整谱，以及曲 128 支，具体如下：

全套指《二调·自来生长》《二调·因为欢喜》《倍工·一路行》《大倍·一纸相思》《中倍·锁寒窗》《中倍·孤栖闷》《中倍·拙时无意》《中倍·想君去》《长滚·春今卜返》《短中滚·汝因势》《叠韵悲·亏伊历山》《锦板·照见我》《锦板·忍下得》《汤瓶儿·我只心》《北调·金井梧桐》《潮阳春·花园外边》《水车歌·共君断约》《山坡羊·我一身》《北相思·绣阁罗帏》《寡北·南海观音赞》《翁姨歌·弟子坛前》。非全套指二套，《倍工·记相逢》自第二出《相思引·月色卜落》起，《大倍·为人情》自第二出《长滚·行到凉亭》起。

全套谱 9 套：《四时景》《梅花操》《走马》《百鸟归巢》《起手板》《三面金钱经》《五面金钱经》《八面金钱经》《四不应》。非全套谱 1 套：《阳关曲》（自三叠尾声）。

128 支曲：《二调过长滚·孤雁声悲》《长滚·今宵欢庆》《长滚·灯花开透》《长滚·正更深》《长滚·只恐畏》《长滚·盘山过岭》《长滚·春光明媚》《长滚·暗想君去》《长滚过中滚·中秋时》《中滚·恨王魁》《中滚·见只书》《中滚·一封书》《中滚·心头伤悲》《中滚·出画堂》《中滚·懒绣停针》《中滚·感得阮（三隔犯）》《中滚·恨哥嫂》《中滚·画容仪》《中滚·守孤帏（四隔犯）》《中滚·春去秋冬》《中滚·兼佳玉》《中滚·三更时》《短滚·劝爹爹》《短滚·不觉是夏天》《短滚·恨冤家》

《短滚·婀随官人》《短滚·鱼沉雁杳》《短滚·三更鼓》《短滚·只花开》《短滚·婀劝夫人》《短滚·谢天地》《北青阳·重台别》《二北叠·老爷听说》《二北叠·我看你》《二北叠·论文作赋》《海反·只拙时》《水车歌·共君断约》《水车歌·记得当初》《寡北·奏明君》《寡北·我命怯》《南北交·恳明台》《南北交·告大人》《南北交·别离汉宫》《望远行·一间草厝》《望远行·共君结托》《望远行·一个赌博汉》《望远行·一阵天色障乌暗》《玉交枝·心头闷憔憔》《玉交枝·娘今且埂定》《玉交枝·到今久未来》《玉交枝·君去有拙时》《倍工·碧云合》《倍工·一路行》《倍工·敕桃人》《倍工·行船人》《倍工过相思引·阮心所望》《中倍·略听得（外对）》《中倍·拙时无意（内对）》《北相思·深宫怨》《北相思·无处栖止》《北相思·我为汝》《北相思·只冤苦》《沙淘金·来到阴山》《沙淘金·姑嫂相随》《叠韵悲·小姐听》《叠韵悲·听说》《叠韵悲·韩寿偷香》《竹马儿·告夫人》《相思引·遥望情君》《相思引·昨暝一梦》《相思引·回想当日》《相思引·绿柳残梅》《相思引·缘分牵绊》《相思引·风落梧桐》《相思引·思想情人》《相思引·想起当初》《短相思·因送哥嫂》《短相思·早间起来》《短相思·为伊割吊》《短相思·从君一去》《交相思·因见梅花》《相思引过北调·记得前日》《北调·心内懒闷》《北调·遥望乡里》《北调·点点催更》《北调·愁人怨》《北调·你停喳》《北调·凤凰池》《北调·鼓返五更》《北调·心中迷恋》《北调·心中悲怨》《北调·辗转乱分寸》《北调·今宵相会》《北调·形影相随》《北调·轻移莲步》《金钱北·赤壁上》《双闺·闪闪旗》《双闺·劝哥哥》《双闺·阮阿娘》《双闺·念月英》《双闺猴·盘山过岭》《福马·秀才先行》《福马·元宵十五》《福马·看汝行谊》《福马·共君相随》《福马·为君发业》《福马·师兄听说》《福马·小姐听说》《福马·说你行止》《福马·拜辞爹爹》《福马猴·拜告将军》《序滚·值年六月》《序滚叠·荔枝满树红》《浆水令·劝娘子》《长潮阳春·听见杜鹃》《长潮阳春·陈三言语》《长潮阳春·正更深》《长潮阳春·早起日上》《长潮阳春·看伊人容仪》《长潮阳春·出汉关》《长潮阳春·阿娘差遣》《中潮望吾乡·亏得是昭君》《中潮望吾乡·一更鼓》

《中潮望吾乡·看见一位梢婆》《中潮望吾乡·绣成孤鸾》《潮阳春·恍惚残春》《三脚潮·当天下咒》《三脚潮·精神顿》。

加入南声社后，张鸿明继续学习扩充指、曲、谱的数量，如增加了全套指：《长寡·怛梳妆》《倍工·心肝悷悴》《寡北·举起金杯》；非全套《二调·见你来》自第三出《花娇来报》起；谱《三不和》。

学自吴道宏的曲，有 17 支：《中滚·背真容》《倍工·杯酒劝君》《黑毛序·金炉宝篆》《竹马儿·羡君瑞》《叠韵悲·睢阳记得》《相思引·远看见长亭》《短相思·看见前面》《短相引·暗想暗猜》《锦板·听见杜鹃》《锦板·千叮万嘱》《锦板·一路安然》《福马·感谢公主》《福马·为君发业》《双闺·非是阮》《长潮阳春·年久月深》《长潮阳春·有缘千里》《长潮阳春·三哥渐宽》。学自吴彦点有 2 支曲：《昆腔寡·鹅毛雪满空飞》《沙淘金·娇养深闺》。

帮社员伴奏时学得曲目有：帮蔡小月伴奏时学得《短滚·书今写了》《相思引·昨暝一梦》《相思引·回想当日》；帮林邱秀伴奏时学得《相思引·寺内孤栖》《相思引·捻步引入》《相思引·对镜梳妆》《山坡羊·谁疑一病》。

其他馆先生教学时习得曲目有：吴道宏教何丽卿时学得《长滚·秋月皎》，李祥石教南管戏时学得系改编自长滚同名曲（即长滚改编为短滚的同名曲目）《短滚·庙内青清》。

自行研究所得的曲目有：指《中倍·趁赏花灯》《倍工·对菱花》《倍工·玉箫声和》；谱《叩皇天》。

从他处听得的曲目有：指《长潮阳春·听见杜鹃》、曲《短滚·梧桐叶落》为 1947 年厦门"江滨"伴奏所学；《锦板·朝来报喜》听香港人王丽珍演唱学得。

第四节　闽台南音弦友的多元文化身份认同

早在清乾隆时期，南音弦友就自视为郎君的子弟，信奉郎君信仰，并

将南音名为郎君乐，这时期，南音弦友保存了郎君子弟的文化身份认同。清末，"御前清客""御前清曲""五少芳贤"等与皇家相关的荣耀让南音弦友有着皇家御乐"雅文化"的文化身份认同，然而他们并不因此而以"御前清客"替代"郎君子弟"的文化身份，而是二者兼容。在每年春秋二祭仪式上，他们必须先祭祀郎君，后祭祀先贤。在日常闲居拍馆中，他们进社团都要先在郎君像前的香炉上一炷香，以示自己的虔诚。然而在各种会唱场合，乃至行街走巷的踩街仪式中，黄色或红色的横彩、凉伞都是"御前清客""御前清曲"的文化身份标志。从这个意义而言，至少在1949年以前，南音弦友已经形成了"内为郎君子弟、外为御前清客"的二元文化身份认同。

1950年代以来，随着闽台社会的发展，封建制度的废除，女性地位的提升，以及阶级平等观的出现，不再具备士绅阶层身份的符号认同的土壤，女性学习南音也不再是艺旦的符号象征。从南音先生与艺旦同台，到大家闺秀学习南音成为一种新的时尚，由此，南音已经从传统社会的以男性传承为主转向当代社会的以女性传承为主，女性成为维系南音生命的主要群体和动力。"文革"期间，大陆曾经一段时间"破四旧"将南音视为"封建遗毒"，而台湾南音人则未经历这样的阶段。然而，1966年以前和1978年以后，闽台南音人关于"内为郎君子弟、外为御前清客"的文化身份认同却是一致的。1978年至2006年，南音作为传统音乐中的民间音乐被学界所推崇，南音弦友也以民间音乐人自居。从2002年泉州市启动泉州南音申报非遗工作，至2009年泉州南音正式入选联合国教科文组织公布的第四批人类口头和非物质文化遗产代表作名录，南音的非遗身份已成为社会共识。南音弦友也在"内为郎君子弟、外为御前清客"的文化身份认同基础上增加了非遗传承人的文化身份认同，构成了多元文化身份认同。从某种意义而言，正是多元文化身份认同的文化自觉促使闽台南音非遗传承人勇于担负起南音薪火薪传的责任，为南音传承以及散曲演唱艺术的生命延续积极出力。

总之，闽台南音人在生活上以郎君子弟修习，在观念上以御前清客自

居，在思想上则以非遗传承人为追求目标，形成了"内信仰郎君子弟"，"外观念御前清客"和"终目标非遗传承人"的多元文化身份认同。他们自幼在南音氛围下成长，耳濡目染，打心里喜欢南音，进而主动学习南音。他们一生以南音为主要嗜好，无论身在何处，总会为自己创建这样的圈子，创办南音社或同乡会就是他们喜爱南音的方式。他们通过乐神信仰和日常南音娱乐活动来维系南音在他们个体生命中绽放光彩。

结论：当代闽台南音文化融合的
社会基础、历史证据与发展趋势

闽台南音同根同源，有着"五缘相通"的社会基础和共同的民俗土壤，有着相同的艺术形式和内容。清末以来闽籍南音先生持续入台授课奠定了当代台湾南音传承基础，1980年代闽台南音社团与弦友频繁交流，成为闽台南音文化融合的历史证据。闽台南音在历史交流互鉴基础上扩大合作形式，闽台现代南音舞台艺术的创新性发展、民间馆阁南音艺术传统的复原性探索，以及新媒体自媒体传播通道正影响着两岸的南音文化生态。2009年，南音作为"非遗"的事实正在推动着闽台南音文化生态走向融合发展。

一、闽台南音文化融合的社会基础

闽台之间有着相同历史、地理、社会、人文形成的"五缘"文脉相通的社会基础。1989年，闽籍学者林其锬教授率先提出"五缘文化说"，"五缘"者，亲缘、地缘、神缘、业缘、物缘也。"亲缘是以亲属为纽带而形成的宗族亲戚关系，地缘是以郡望、籍贯、乡土为纽带而形成的邻里乡党关系，神缘是以宗教信仰为纽带而形成的人际关系，业缘是以职业、学业为纽带而形成的同行、同学关系，物缘是以物为媒介和纽带而形成的人际

关系。"①。2005 年"海交会"上，福建省委、省政府提出了闽台新"五缘"说，即闽台之间地缘相近、血缘相亲、文缘相承、商缘相连、法缘相循。②

就闽台南音文化而言，南音文化之间有着相同的"五缘"社会基础，即有着共同的郎君崇拜——神缘相通，以邻里乡党关系共建社团组织——地缘相通，有着同行与同学关系的共同弦友身份——业缘相通，南音传承通过宗族亲戚关系维续——亲缘相通，闽台南音人唱着同样的泉腔，使用同样的律、调、谱、器——物缘相通。

（一）郎君崇拜——神缘相通

郎君孟昶是闽台南音人共同崇拜的乐神。孟昶，邢台龙岗（今邢台）人，后蜀高祖孟知祥第三子，后继承皇位，成为孟后主。宋朝军队打进后蜀，孟后主投降了，花蕊夫人也被俘虏了。宋朝皇帝赵匡胤见花蕊夫人十分美丽，便收她做了自己的妃子。孟昶"美丰仪，喜弹（弓），好属文，尤工声曲"，曾创作《万里朝天曲》。花蕊夫人在宋皇宫内不忘故主孟昶，绘孟昶画像私挂奉祀。每当夜深人静的时候，就拿出孟后主的画像流泪诉说思念之情。一次，此事被宋太祖偶然遇见并追问，花蕊夫人急中生智说"所挂张仙，送子之神，蜀人皆知"，宋太祖听完，立即焚香拜祝，后花蕊夫人果然生下一子，宋太祖乃敕封为"郎君大仙"，特赐春秋二祭。从此，求子者多祀之，孟昶作为送子之神，于是从宫中传到民间，被广泛供奉，至今依然。由漳州东山县的御乐轩、台南郎君爷会可知，清乾隆以前就有郎君会的存在。

每年春秋祭——南音始祖"孟府郎君"崇拜与祖先崇拜仪式活动，体现了儒家文化传统在南音社团的传承与弘扬。《礼记·祭统》载："凡祭有

① 林其锬：《五缘文化与纪念吴本》，1989 年 4 月在福建省漳州市"纪念吴本诞辰 1010 周年学术研讨会"上发表，载林其锬《五缘文化论》，上海书店出版社，1994 年版，第 27～29 页。

② 赵麟斌：《从闽台民俗文化看"五缘"研究》，见《光明日报》2009 年 12 月 28 日。

四时：春祭曰礿，夏祭曰禘，秋祭曰尝，冬祭曰烝。"在两千多年的儒家传统中，只有孔子和关羽享有春秋二祭，孟昶作为地方乐种的乐神，享有春秋祭，可见其传统的深远。依照南音馆阁中的传统，每年农历三月、四月举办南音乐神——孟府郎君春季祭典与整弦，九月、十月则是秋季祭典。

闽台南音社团的春秋祭各有侧重，福建重春祭，台湾重秋祭。福建的泉州、厦门、漳州三地的数百个南音社团，只有少数会筹办大型的春祭大会唱活动，多数社团只是以社团内部活动为主。泉州南音传承保护中心每年都办春祭。台湾南音社团总数一直保持在60个左右，但实际活动的则只有十几个社团。每年能够筹办春秋祭的南音社团不多。台南南声社属于百年社团，虽非最早，但现存最为旺盛，艺术水平最高，声望也最盛，其每年都筹办秋祭。台北闽南乐府是台湾北部势力最盛的社团，但也无法年年办秋祭大会唱。台湾中部的合和艺苑、清雅乐府年年筹办秋祭大会唱，鹿港聚英社这几年日益兴盛，也能筹办秋祭活动。

旧时的春秋祭大会唱最长的举行7天，常规的则是3天。时代发展、生活节奏提速，加上多数南音社团难于负担1天以上的大型活动，弦友南音艺术水平整体下降等因素，现在的春秋祭，一般缩短为一天之内完成。南音的春秋祭，分为两类，一是社团自行筹办，社员聚在一起祀奉郎君，演奏、演唱郎君祭的特有曲目，如《三奠酒》《举起金杯》等，也是按照严格的"指、曲、谱"演奏程序。二是筹办大型的郎君春秋祭。一般比较有势力、财力和影响力的南音社团，才能够筹办大型的春秋祭。这些社团往往相互避开筹办活动的日期，向关系较为密切的社团发邀请函。举行春秋祭南音大会唱，一是悼念郎君和先贤，二是以郎君崇拜为节点，聚拢南音社团，扩大本社团的影响力和号召力，而最为核心的目的应该是通过筹办郎君祭，团结弦友，切磋南音技艺，传承南音文化。参加春秋祭的社团都要登记礼金、献花或行社团之间的友好往来礼仪，而筹办春秋祭的主办方社团则要接待宴请所有来参加活动的客方社团与弦友，以此加深彼此的友谊和增进技艺交流。许多新老弦友在大型的春秋祭活动中认识、了解，

甚至结下友谊。

　　台湾的春秋祭，为了协调不同社团之间演唱不一样的曲目，一般都临时填写社团成员演唱的曲目，有专门的书记员。但近些年合和艺苑为了恢复排门头，也要求来参加秋祭的社团采用按照编排好的节目顺序上台展示。台湾的秋祭南音大会唱，各个社团演唱的所有曲目，不能重复。传统南音礼仪，也是为了尊重彼此的艺术，重复演唱过的曲目，被视为后来者对前人的挑战，这种做法很让南音界所不齿。闽南的春祭南音大会唱，或者每年元宵国际南音大会唱，都要事先排好节目，打印演出节目单，然后按顺序上台演唱。但是重复的曲目比较多，有些流行曲甚至重复五六次。已然没有了重复曲目被视为具有挑衅行为的传统意味。大家也习以为常。这也是南音传统逐渐流逝、整体艺术水平下降的最主要表现之一。

　　春秋祭用乐方面，闽台南音社团所用的排场相近，曲目安排大同小异。

（二）社团组织——地缘相通

　　传统的南音社团组织大致分成几类，但均以南音先生为核心：一是依托宫庙，以宫庙信仰圈为单位，由宫庙聘请先生，弦友既是宫庙信众，也是同师门的师兄弟。例如旧时泉州，因东西佛竞争因由，形成了以回风阁、升平奏等南音社团为组织的对抗力量。二是以自然村或街道的某位南音爱好者或南音先生为核心创办的南音社团，该社团的成员多为邻里乡党关系。三是某个家族自行聘请先生为家族子女授课，形成宗族南音社团。在台湾或者境外则往往以同乡会为组织单位，如台北晋江南管组，高雄南安同乡会南管传习中心等；又如，早期泉州南安、惠安、安溪等地的南音人到厦门组织的集安堂。这种以邻里乡党的地缘关系组织的南音社团，往往带有同乡会性质，大大增强了社团之间的凝聚力。实际上，在许多移民社区中，当地的南音社团成员多居住在附近，自然形成了新的邻里乡党关系的社团。

　　在台湾，多数南音社团依附于宫庙。最著名的南声社，已经迁移了多

次，但现仍寄居于台南水门宫代天府内。很少南音社团拥有独立的产权。台北的闽南乐府除外，因其是 1945 年光复后厦门籍警界人士汇聚的南音社团，拥有固定资产。在福建，泉州、厦门、漳州的南音社团，有的仍然依附于宫庙，如安溪南音研究会位于安溪城隍庙内；有的已经由地方政府出资设在敬老院内，或者风景区内，如德化南音研究会；也有的南音社团由集体购买房产，如厦门集安堂等。

（三）弦友身份——业缘相通

南音弦友，只要加入南音社团，就算是同行。南音弦友有技艺精湛的高手——先生，有技艺一般的社员，也有欣赏者和奉献者——站山。站山是南音文化圈的独特现象，这些站山者喜欢南音，有的也可能会玩南音，但绝大多数的站山者都只是南音的欣赏者，他们担负起南音社团的领导者职务。南音社团组织机构中，传统的馆东往往是奉献者、站山者，他们多是大商人、企业家，承担着社团活动的大部分经费。也有相当部分社团的董事长既是南音先生，也是主要经济承担者。南音弦友因喜欢南音和学习南音而聚在一起，无论是南音高手、一般弦友还是站山者，他们有着同样的南音弦友身份，当他们向同一位老师学艺时，又多了一层同学关系。而不同社团成员之间也拥有共同的身份——南音弦友，此为业缘相通。

（四）宗族传承——亲缘相通

在一些村庄，南音传承往往通过宗族的亲戚关系维续，比如晋江陈埭丁氏家族。陈埭丁氏一世祖于南宋咸淳年间（1265～1274）自姑苏来闽行贾，卜居泉城南文山里，三世丁硕德率子丁善于元代末年迁陈埭，现已传二十七世，人口两万余，陈埭是福建省最大的回民聚居地之一。陈埭可追溯的南音高手丁望高（1821～1908），人称"鸭母先"，是近代最为著名的南音名家。1980 年代以来，陈埭民族南音社丁世彬、丁水清、丁信坤、丁则友等为代表的南音艺术水平得到了海内外南音弦友的认可。晋江东石许氏宗族，许允忏（1814～1899）与其子孙代代相传，成为南音世家，其子

许良屈（1834～1896）、许良慧（1855～1935）、孙许绳墀（出生于 1867年）、曾孙许其约（1895～1982）、玄孙许祖南（出生于 1916 年）均学南音。

在台湾，江氏家族聘请林红为家族女孩传授南音，组建江氏南管社团。多数南音弦友至少两代相传，如江吉四传女婿张古树，后者再传子张柏仲，吴再全传其女吴素霞，林红传其子林新南，潘荣枝传其子潘润梅等等。也有是社团执掌代际传承，如南声社与闽南乐府的理事长职位为父子和父女的代际交接。

从宗族传承到家族传承，是闽台南音传承的亲缘相通的典型。

（五）律、调、谱、器、乐、腔——乐缘相通

闽台南音所用的律、调、谱、器、乐、腔都一样。律，指的是乐器的律制，因闽台两地所用的南音乐器都相同，相应乐器的律制亦相同。调，指的是管门宫调，闽台南音所用的管门宫调同样主要是五空管、四空管、五空四乂管、倍思管等。器，指南音乐器。闽台南音的上四管与下四管编制完全一致。管弦乐器有琵琶、洞箫、二弦、三弦、南嗳、笛，打击乐有拍、响盏、叫锣、双钟、四宝。谱，指闽台南音所用的传统乐谱，即工乂谱。当然，简谱与五线谱近年在两岸也已经或多或少地使用。乐，指滚门曲牌，闽台南音所用的滚门曲牌都相同，流行曲也是大同小异。但自抗日战争起，大陆创作非常多的南音新曲，台湾则缺少这部分作品。南音新作品应是两岸最大区别。因新曲缺少相应市场，故不影响闽台两岸乐相通的事实。腔，指的是演唱的方言腔调。闽台南音均用泉腔演唱。故而，闽台南音乐缘相通。

二、闽台南音文化融合的历史证据

明末郑成功入台，带去了泉州南音。1722 年，台湾首任巡察御史黄叔

璥《台海使槎录》卷二载："求子者为郎君会，祀张仙，设酒馔、果饵，吹竹弹丝，两偶对立，操土音以悦神。"① "郎君会"是南音社团在台湾的早期形式。此后，两岸南音文化一体，弦友往来不断。

清末民初是南音最为繁盛的时期，闽台涌现出众多技艺精湛的南音传承者，他们不仅精熟南音技艺，还抄写曲谱，完善记谱法。有的编创南音，四处传徒授业，有的远赴重洋设馆授徒，有的甚至迁居海外，终身教学。

台湾馆阁林立，闽台南音弦友往来频频，许多厦门、泉州南音名家受聘赴台传艺，或赴台谋生，进入当地南音社。泉州与鹿港，泉州与北港、厦门与台南之间航运贸易，也促进了闽台南音人的交流。许多泉厦南音先辈遍布台北、桃园、新竹、鹿港、台中、彰化、台南、高雄、北港、澎湖、金门等地授艺，南音活动相当活跃。

1920～1930 年代，鹿港河运通畅、帆樯林立，与内地交往十分频繁，泉州船员多识南音，每当帆船靠岸，便纷纷寻找弦友一起箫弦合乐游玩。倘若遇风浪耽搁行程，更是日日醉心于弦管声中。此时，鹿港雅正斋、聚英社、雅颂声、崇声社、大雅斋五大馆正值辉煌之际。在台北，即便是日据时期，闽台南音依然互动交流不止。如 1923 年台北集弦堂邀请厦门集安堂共同演出；1928～1929 年，日本递信部放送局每周定期聘请南音弦友演出，对闽南播放。② 1937 年，七七事变后，鹿港与福建交易停止，与泉州南音交流中断。1945 年光复后，因港口自然淤塞而无法通航，鹿港南音随之没落。

1945 年后，大量厦门、泉州人担任军警职务而随军进入台湾，还有一部分闽南人因做生意或逃难，或者直接早期受聘入台而定居台湾。1949 年，两岸隔绝，相当部分的南音人滞留台湾。他们中多数小时候在家乡学过南音，有些甚至学得相当精湛，因此到台湾后直接当南音先生；有些入

① 黄叔璥：《台海使槎录·卷二·赤崁笔谈》，商务印书馆，1936 年版，第 32 页。
② 李国俊、洪琼芳：《玉箫声和——南管耆宿蔡添木生命史》，台湾传统艺术总处筹备处，2011 年版。

台后继续找当地馆阁学,而这些馆阁的馆先生也多数是厦门、泉州两地来的。在这些人当中,有相当多位非常突出,如晋江人吴彦点、蒋以煌、许孙坪、陈启东、李拔峰,厦门人沈梦熊、廖坤明、许金池、施振华、欧阳泰、骆再兴、许宝贵,泉州人曾省、张再兴、蔡元、曾高来,惠安人周水杜、骆佛成、郭廷杰、郭水龙、江氏兄弟、杨世汉,永春人郑叔简、尤奇芬、刘赞格,南安人潘训、陈瑞柳,安溪人林永赐,同安人张鸿明等。他们为台湾各地的南音传承作出了巨大的贡献,不仅为台湾培养了诸多名家,如吴昆仁、蔡添木、潘荣枝、蔡小月等,还带来了乐器制造技术和各种南音指、谱、曲抄本。

1980 年代初,台湾汉唐乐府陈美娥就辗转回到福建,寻访求学于泉厦南音名家。1987 年两岸恢复交流后,闽台南音弦友与社团交流频繁,主要途径如下:

一是泉厦南音与南音戏名家被聘入台传授南音与南音戏艺术。如李白燕曾到台北教学一个多月;又如 2000 年后,泉州人陈淑珍在金门、澎湖好几个馆阁教学,并将简谱南音引入这些南音社团。

二是录音交流。1990 年代江之翠剧场聘请丁世彬、丁水清、丁信坤、吴世安、王大浩等赴台录制南音指谱全集。

三是许多台湾南音弦友赴大陆或学习、或交流南音艺术。如汉唐乐府、江之翠剧场选送学员到泉州学习。又如 1980 年代以来,闽南乐府陈廷全、台中永盛乐府朱永胜(2010 年以后)等经常往返泉厦交流南音。再如 1998 年,台湾台北学校的学生到厦门参观厦门南乐团;1999 年,泉州市仙景学校南乐团赴台交流演出,等等。

四是一批南音新娘入台,或创立南音社团,或从事南音教学。如王阿心创立心心南管乐坊,傅妹妹四处教学,骆惠贤在台中教学等。

五是闽台南音大会唱与各类民间艺术节、海峡两岸(曲艺)欢乐汇的南音社团交流。1994 年以来,闽台南音界才开始组团互访,参加彼此主办的大会唱活动。台湾南音社团(包括台北闽南乐府、台中清水清雅乐府)以台北南音学会之名,以及台北汉唐乐府等南音社团参加第五届(1994)、

第六届（2000）等多届泉州国际南音大会唱，泉州和厦门南音大会唱（1995）。台中清水清雅乐府 1995 年到厦门参加海峡两岸南音展演暨民间艺术节。2013 年参加泉州 "2013 年世界闽南文化节暨第十届国际南音大会唱"。1994 年，泉州南音乐团、厦门南乐团与泉厦民间南音社团纷纷入台访问交流演出。2009 年厦门南乐团赴台中参加妈祖观光艺术节演出，并赴金门参加 "金厦文化艺术交流"。2013 年，泉州南音乐团与安海雅颂南音社参加台中清水清雅乐府创立六十周年纪念 "第七届中华南乐演奏联谊大会"。2014 年，厦门南乐团赴台中彰化参加 "2014 年彰化海峡两岸民间艺术节"。2016 年厦门南乐团赴台湾地区参加第十二届海峡两岸图书交易会与海峡两岸（曲艺）欢乐汇；同年 11 月，参加 "福建文化校园行"先后到台湾中国科技大学、德明财经科技大学、玄奘大学、中原大学、龙华科技大学、元培医事科技大学、大同技术学院、南华大学、大叶大学、中华大学十所大专院校演出；2018 年参加海峡两岸（曲艺）欢乐汇。

六是闽台南音社团之间的文化交流。如 2005 年台中清水清雅乐府至泉州仙景南乐团交流。同年，厦门南乐团赴台湾参加艺术交流活动。苏统谋带晋江南音乐团赴台多地演出过支曲的交流活动。厦门南乐团于 2010 年 9 月赴台北县文化交流；2012 年赴台南巡演，深入台南市、高雄市和屏东市社区与乡镇庙口。2011 年，厦漳泉十多个民间南音社团赴台交流演出。2016 年，台中清水清雅乐府赴泉州府文庙南音乐府交流。2023 年 7 月台南南声社赴泉州、厦门巡回拜馆。同年，台北南乐贞远社（2019 年成立）两度赴泉州、南安、晋江参加 "新时代五少芳贤"国际南音男声唱腔比赛与东石镇南音协会成立四十周年庆典活动。

七是闽台南音社团联合演出。2016 年台湾心心南管乐坊与漳州东山御乐轩共同在金门翟山演出。

八是学术界、戏剧界的频繁交流等，各种海峡两岸传统音乐学术研讨会、南音国际学术研讨会与海峡两岸文化发展论坛等学术平台，均为闽台南音融合奠定学术交流基础。

九是闽台学术界编纂出版 "南音曲集"，提供了大量可参考的曲目曲

谱资料，夯实闽台南音文化融合的曲库基础。

以上这些闽台交流活动成为推动闽台南音融合发展的历史证据。

三、闽台南音文化融合的发展趋势

1949 年后，福建南音经历了恢复发展、"文革"短暂停滞与 1980 年代以来的逢勃发展三个阶段，恢复发展期为福建培养了新一代的南音传承者，他们具有新的观念来演绎和发展南音，用创新的眼光来看待南音。这时期出现了从男声曲唱艺术向女声曲唱艺术的过度，第一批优秀南音曲唱女艺术家为后来的南音薪传从以男生为主转为以女生为主奠定了基础。因此，这时期的南音曲唱艺术传承者主要是女性艺术家。闽南的南音传承者主要集中于泉州市南音乐团与厦门市南乐团这两个南音专业团体。当然，民间社团也有很多优秀的名家，但由于名额限制缘故，他们无法进入非遗传承人名录。相对于台湾地区，闽南是专业团体受创新观念的影响，不断脱离传统，民间成为保存传统的主要力量，两极分化较严重。

当代，闽台南音演出的公开场合，包括比赛、晚会、惠民演出，上四管的曲唱传统音乐体制正在遭遇挑战。民间馆阁受到专业团体改革的影响越来越大，尤其是各种赛事的规则，令他们不得不为了奖项而抛弃传统，产生了分裂式的传统背离。

闽台南音人都在为改善南音传承环境而付出努力。一方面，创新性的表演是南音现代化的一种现象，另一方面，恢复南音传统规制，也是闽台共同探索的一种路向。再一方面，新媒体、自媒体成为推动闽台南音文化融合的新路径。

（一）创新性的表演不断蔓延及其融合趋势
台湾目前保持着较为传统的坐唱与上、下四管体制，但也有个别的馆阁开始为了表演而学习闽南的各种样式，如金门的一些馆阁，已经把南音

与其他音乐形式混在一起合奏，还有一些馆阁为了迎合观众的美学趣味，也开始向曲艺发展，选择一些对唱的曲目，如【南北交】类的滚门，如陈三五娘故事中《潮叠·班头爷》等。这些都是受到曲艺化的影响。金门馆阁目前最为盛行曲艺表演。在2017年泉州"箫起弦动逐梦来"南音大会唱中，台湾代表团演唱的曲《相思引·昨暝一梦》采用了表演唱形式。

闽南的比赛、正式演出与晚会中，已经很难见到传统曲唱音乐体制了。传统曲唱音乐体制保存在南音大会唱和春秋祭中。在厦门南乐团的"约见南音"惠民演出中，坐唱只占一部分节目，更多的是表演唱和歌舞，以及各种形式的自弹自唱，或者多把琵琶齐奏起唱。在泉州师院的各种接待性晚会上，各种创新性的表演也是主流，传统的上四管坐唱不怎么受表演者的欢迎。泉州南音传承中心也是以创新性表演为主，传统曲唱音乐体制成为点缀。

在泉州的一些学校，南音合唱已经出版了教材，更是体现了南音的现代化。

近几年来，南音流行表演唱的涌现，正成为一股新势力，与传统南音、现代南音三足鼎立，为闽台南音文化融合发展增添了新动力。

目前，南音创新性表演形式变化主要有歌舞化、曲艺化、民乐化、流行化与戏剧化。歌舞化表演唱、曲艺化表演唱、民乐化合奏和流行化表演唱，虽然都是南音现代化的表现，但如果套用乐种学，则不属于南音传统的固有音乐体制形态。如果是上四管伴奏，采用对唱的方式，虽然也是曲艺表演，但勉强还符合南音的音乐体制。如果是琵琶齐奏起唱、琵琶独奏独唱，这就很难归类。如果是曲唱者占中间，上四管挪旁边，似乎也不符合南音乐种的传统。南音讲究的是合乐，是人声与器乐的合乐，五个人的关系是合奏、合乐，不是独唱伴奏。现在为了突出曲唱者，把曲唱者当成西方表演艺术样式的独唱主角对待，这也违背了南音上四管合乐精神。

其他用南音作为素材的创新性体裁，如合唱、交响乐等，是将南音作为音乐素材进行创作的西方音乐体裁形式，完全不符合南音作为一种乐种的固有形式，闽台两地作曲家都进行积极探索。

南音剧、清唱剧、南音乐舞剧、南音诗剧等新的戏剧样式，源于大陆的曲艺歌舞节目，首现于厦门南乐团与厦门歌舞剧院合作的《南音魂》《长恨歌》，发展于台湾汉唐乐府的《燕歌行》《丽人行》《韩熙载夜宴图》等系列作品、台湾江之翠剧场的《南管游赏》等系列作品与台湾心心南管乐坊的《葬花吟》等系列作品，成熟于泉州师院的《凤求凰》、泉州市南音传承中心（原泉州南音乐团）的《阔阔真》与厦门南乐团的《文姬归汉》。

其中，由心心南管乐坊探索出的"南音＋X"，以及各种南音艺术体裁形式拓宽了闽台南音创意路线发展。

1980 年代末以来，闽台两地创新性发展与创造性转化，为南音的现代化注入勃勃生机，尤其是厦门南乐团《长恨歌》入台，台湾汉唐乐府与心心南管乐坊多次到大陆演出，使得闽台两地专业剧团创作的创新性体裁朝着融合的方向相向而行，开拓出一条闽台两岸南音文化融合的路径。

（二）恢复南音传统规制是闽台共同探索的一种路向

1945 年左右，更多泉州、厦门两地的南音人进入台湾，无形中更大力度地掀起了南音薪传的又一高峰。清末南声社的兴起，以及 1960 年代闽南乐府的兴起，成为取代鹿港雅正斋等五个馆阁和台南振声社的两大力量。同时江姓南乐社以及各种闽南同乡会的短暂存在也为闽南南音人在台湾的南音传习、生活提供了良好的平台，这些馆阁成为延续台湾南音活动的强大动力，闽南南音人四处教学为生更是直接推动了台湾一些边缘地区南音的薪火延续。

1949 年后，闽南南音的薪传在政府的主导下、南音老一辈的主动改革创新思潮影响下，以及经过"文革"的冲击，之后逐渐以新南音、新形式出现于舞台。而此时的台湾则在学者的推动下，重拾传统，他们学习日本的文化保存模式，更加注重传统文化土壤的保存。2005 年，晋江南音协会苏统谋会长抢救性编写录制了两套过支曲，并负责组织排练赴台湾交流演出，先后在台北、宜兰、南投、彰化与鹿港举办近十场演出，推动了闽台

两岸复排排门头。2012 年台湾吴素霞、林珀姬透过复排排门头整弦大会，以此修复传统。其做法与大陆学界推动复排排门头整弦大会的意义相同。2017 年，陈练先生主办了"整弦排场大会"。2019 年、2020 年，泉州市南音艺术家协会的策划倡导并筹办了两届"整弦排场弦管古乐会"。闽台南音界都在推动南音传统守护，通过复排排门头的形式进行保护寻源。

2023 年 4 月 25 日，由泉州市南音艺术家协会策划"新时代五少芳贤"国际南音男声唱腔比赛经过前期网络初评、复赛，最后在南安市诗山镇决赛，产生青少年组和中老年组南音"新时代五少芳贤"各 5 名。来自台北南乐贞远社的曹妙堇与台中永盛乐府的朱永胜分别入选青少年组与中老年组"新时代五少芳贤"。

由此，闽台南音人不断探寻出新的传统修复路径，尊古崇古的艺术观念和艺术修养成为一种新的趋势，有力推进闽台南音文化的融合发展。

（三）新媒体是闽台南音文化融合的新路径

新媒体时代，微信群、抖音、小红书、快手等各种 APP 直播平台的联通，使得闽台两岸弦友信息同步、信息共享成为可能。任何一个南音事件，只要通过新媒体，都可以即时传递两岸。媒体科技的发展，大大缩短了闽台信息互通的时间，加速了闽台两岸南音文化融合进程。

在以期刊、报纸和书籍等传统纸媒和无线广播为传播渠道的时代，只有少数士绅阶层和南音文化人才有机会接触到对岸的南音文化。日据时期，日本组织台湾南音弦友通过放送局录音演奏，对闽南广播；台湾光复后至 1980 年代，闽台两地都通过广播将录制的南音节目向对岸播放，即国民党当局透过广播向闽南地区传送南音，泉厦地区录制南音节目通过广播对台播放，但这种互动传播的影响力并不大，辐射范围不够广泛。

1980～1990 年代，唱片、卡带、录像带将闽台优秀南音艺术家的演唱演奏向民间传播，但因发行少与流通渠道局限，影响力不大。

2000 年代以来，计算机网络技术迅速发展，各种社交媒体软件的开发，使得闽台南音弦友有了即时性的通讯与交流。社交媒体，如微信，可

以在第一时间为闽台南音弦友提供大量实时的信息。闽台南音弦友们可以通过微信朋友圈、群聊天，实时关注彼此的动态发展，这比以往通过在报刊上搜索相关信息，打电话咨询朋友的方式更具有实效性。而各种直播平台的出现，更让闽台南音弦友能同步共享彼此的南音演唱演奏活动。线上信息互动为线下交流活动夯实了基础。闽台南音弦友线上观摩不同的演奏演唱风格以及各种表演艺术形式，也会对彼此线下南音活动产生影响，甚至因此进一步建立技艺切磋的平台。新媒体拓展了闽台南音文化融合新路径，奠定了闽台南音文化融合的传播基础。

综上，随着两岸文化交流日益频繁，随着新媒体沟通成为日常生活的常态化行为，南音活动共享、南音事件共闻，南音艺术的共融势必成为闽台两岸融合的新常态，势必影响，甚至改变闽台两岸南音文化生态。